UN SALON DE PARIS

— 1824 A 1864 —

PARIS. — IMP. SIMON RAÇON ET COMP., RUE D'ERFURTH, 1.

UN SALON

DE PARIS

— 1824 A 1864 —

Et in Arcadia Ego.

PARIS
E. DENTU, ÉDITEUR
LIBRAIRE DE LA SOCIÉTÉ DES GENS DE LETTRES
PALAIS-ROYAL, 17 ET 19, GALERIE D'ORLÉANS
—
1866

INTRODUCTION

Et in Arcadia ego.

Le temps marche, le jour s'achève, le soir est venu !

Une longue vie est semblable à une belle journée.

Au *matin* tout est frais et agréable ; le soleil, en se levant, colore les objets d'un mystérieux éclat, rempli de magiques promesses.

Vers *midi*, cet éclat du soleil dans toute sa splendeur éblouit souvent et fascine quelquefois ; plus il est ardent, plus il attire ces nuages qui forment les tempêtes ! Le milieu du jour et le

milieu de la vie ont des épreuves qui accablent les faibles; si les forts en triomphent, si les habiles en profitent, les plus délicats y périssent. Combien et des meilleurs, dans nos jours orageux, n'ont pas atteint le soir! Que de belles fleurs se fanent ou se brisent avant le coucher du soleil!

Mais *le soir* apporte le calme à ce qui reste. L'éclat brillant qui éblouissait fait place à des teintes paisibles; l'ombre s'étend petit à petit; le bruit cesse, et l'on sent que la nuit est prochaine.

Alors on se recueille et l'on se rend compte de a journée.

Ce livre est le fruit des méditations du soir et des souvenirs qui me restent du jour qui va bientôt finir.

Par une circonstance toute particulière, j'ai pu fixer ces souvenirs à des dates précises, et mettre une espèce de signet au livre du temps. Ce livre que chacun lit sans interruption avec un

si vif intérêt a pourtant bien des pages effacées dans la mémoire, quand les années ont calmé les émotions causées par les événements de chaque jour !

La peinture, qui a charmé tant d'heures de ma vie, me laisse encore une rare et douce satisfaction : des tableaux, faits par moi à différentes époques, me représentent les personnes qui fréquentaient habituellement ma maison au moment où je les ai peintes.

Ces tableaux excitent une vive curiosité chez tous ceux qui les voient par la diversité des portraits et par les noms des gens distingués qu'ils réunissent ; souvent on m'a pressée d'écrire quelque chose pour faire connaître ces personnages, leurs situations, leurs caractères, leurs ouvrages et les événements qui se rattachent à leurs noms ou à mes relations avec eux.

J'hésitais.

C'est si difficile de parler de soi et de ses contemporains !

Quiconque a fait le tour du monde ou le tour de la vie sait combien les voyageurs s'incommo-

dent entre eux pendant une longue route. Il en est de maladroits, qui vous blessent; de malveillants, qui vous offensent; d'autres, qui vous accablent de leur poids pour se mieux mettre à l'aise, et surtout il y en a qui voudraient toute la place à eux tous seuls. Aussi, lorsqu'on achève le voyage, et qu'on sort tout contusionné de la voiture, être parfaitement impartial est une chose bien rare, et voir ses compagnons tels qu'ils sont est une affaire assez difficile. Pourtant c'est ce que je veux faire, car ce qui est rare et difficile a seul quelque valeur.

Mais aussi quelle compensation! Essayer de remettre en lumière des talents méconnus, des vertus contestées, de nobles caractères calomniés; car la justice n'est pas de ce monde, les biens de la société sont aux habiles et les gens vraiment estimables en ont rarement leur part. Souvent les jugements portés sur eux sont contraires à la vérité. La foule ne comprend pas leurs vertus. Les envieux les nient, les méchants les persécutent comme des ennemis, et la fierté des âmes délicates est un obstacle à leurs succès.

Les petits détails de la vie intime les font seuls connaître. Il y a dans les nuances de caractère, dans les mystères du cœur, dans les circonstances de chaque jour, bien des choses qui ont une grande influence sur les ouvrages que l'on publie, sur les entreprises que l'on tente, sur les actions qui mettent en évidence. La vie privée explique et parfois excuse la vie publique ; aussi est-il fort curieux de la savoir et souvent fort utile de la raconter.

Et je me suis décidée à écrire ce livre sur ceux que j'ai connus et sur le temps où j'ai vécu.

Le premier de mes tableaux fut fait en 1824.

Depuis cette époque que de flambeaux éteints ! Que de cœurs refroidis : pour nous du moins, car pour eux la lumière est peut-être plus vive et le cœur plus aimant ! Nul ne le sait ici-bas ! Quand on l'apprend, on ne communique plus avec ceux qu'on a laissés sur la terre ; le mystère éternel est impénétrable et le secret du ciel est toujours bien gardé.

C'était au matin, quand le soleil de la vie se levait rayonnant et que nul encore n'était parti,

qu'eurent lieu nos premières réunions. Mon âme toute remplie de cet enthousiasme qui est la jeunesse de l'esprit, s'exaltait aux œuvres et aux idées nouvelles; et comme je m'occupais de peinture avec autant de plaisir que j'en trouvais à écrire, la pensée de représenter dans un tableau les personnes qui se réunissaient autour de moi, me vint tout naturellement pour conserver le souvenir de ces réunions.

M. Parceval de Grandmaison était le doyen d'âge de notre jeune société; souvent il nous lisait des vers de son poëme, sur Philippe-Auguste, qu'il composait alors, et je choisis une de ces lectures pour sujet de mon premier tableau.

Ce tableau était un souvenir d'amitié que je voulais garder, voilà tout. Mais déjà quelques-uns de mes amis étaient connus du public par des ouvrages, et un plus grand nombre occupa depuis l'attention générale. Les idées et les caractères de mes amis m'étaient aussi familiers que leurs visages, et j'ai voulu peindre les uns comme les autres.

Puis, que de choses à dire sur ce qui s'est écoulé

déjà de ce dix-neuvième siècle, si fécond en événements, que plusieurs siècles n'offrent pas toujours autant de changements qu'il s'en est produit dans les choses matérielles et dans les esprits au temps où nous vivons. Nous sommes à une époque de découvertes qui améliorent certainement la vie physique, mais aussi à un de ces moments fréquents dans l'histoire du monde, où le trouble et la division des esprits amènent des révoltes et des guerres et où les sociétés se transforment ou se détruisent.

L'emploi de la vapeur et de l'électricité, la découverte du daguerréotype et de la photographie, les travaux scientifiques des siècles passés, employés au bien-être et au plaisir du nôtre, la littérature s'ouvrant des routes nouvelles, de grands esprits, Chateaubriand, Lamartine, Victor Hugo, électrisant la foule parce qu'ils résument dans leurs œuvres ses inquiétudes, ses doutes et ses agitations; enfin Paris, la ville immense, parée, éclairée, fleurie, comme un salon où se célèbre à chaque instant la fête de l'intelligence : voilà une partie des miracles dont nous avons été témoins.

Ces miracles sont venus en aide aux mouvements politiques pour contribuer à élever sur des bases solides l'édifice d'une société heureuse. Il ne se terminera pas de nos jours, mais nous aurons vu poser ses plus merveilleux fondements.

Au milieu d'aussi grandes choses et d'événements aussi importants, on n'oserait pas raconter les petits détails de la vie, les anecdotes particulières et les minutieuses observations des salons, si de tous les miracles de ce monde et de tous les secrets de la nature, ce qu'il y a toujours de plus curieux à étudier, n'était pas le cœur humain.

Le caractère des personnes supérieures, ou seulement remarquables, sera donc éternellement l'étude la plus intéressante et parfois le mystère le plus impénétrable de la création !

Par suite des mouvements infinis de la société française à notre époque, il s'est produit un fait très-singulier et qui serait impossible en tout autre pays que la France. C'est que mes quatre tableaux exécutés à quelques années de distance l'un de l'autre, datent de quatre gouvernements différents. Ce ne sont pas des rois qui se succè-

dent, ce sont des révolutions qui, en changeant le principe du gouvernement, modifient et même changent la société. Voilà pourquoi j'ai fait la division naturelle entre mes réunions et j'ai appelé mon premier tableau :

Un salon sous la Restauration;

Le second :

Un salon sous le règne de Louis-Philippe;

Le troisième :

Un salon sous la République;

Et le quatrième :

Un salon sous l'Empire de Napoléon III :

Mon intention étant de faire ressortir les nuances diverses que ces systèmes politiques différents ont apportées dans les réunions des salons parisiens.

Pendant la période de temps où j'exécutai mes tableaux, j'ai donc pu observer bien des événements et bien des individus de la société parisienne. C'est presque comme si j'avais vécu quatre fois à des époques éloignées les unes des autres. Je veux d'abord caractériser ces époques diverses en quelques mots.

La Restauration fit reparaître l'ancien royaliste, disant : — Quand la mort serait au fond du verre, buvons à la santé du Roi ! Dévouement sans examen... Cri de guerre... Mon Dieu ! Mon Roi ! Ma Dame !... Mais dans le pays nouveau où l'ancienne monarchie revenait s'implanter... quelques-uns ne croyaient pas en Dieu. Personne ne se dévouait plus aux rois, et l'on y méprisait les femmes !

La Restauration ne devait pas durer.

Le juste milieu, on appelait ainsi le règne de Louis-Philippe, disait : — Que le Roi serve nos intérêts et nous servirons le Roi !... Régnons à tout prix ! pensait le monarque. Calculs des deux côtés voilés sous des phrases qui ne trompaient que ceux par qui elles étaient dites. *La Monarchie de juillet* sans prestige et sans principe moral qui la soutînt fut constamment vacillante, et, sortie d'une émeute qui gronda sans cesse à ses côtés, elle finit par être la proie de la tempête qu'elle avait soulevée pour arriver.

———

La République, qui se proclama sur les débris

du trône, dura moins encore que les deux royautés qui l'avaient précédée. Son mot d'ordre était :
— Que l'édifice de l'ancien régime disparaisse complétement et que sa dernière pierre serve aux nouvelles constructions, ou voici des armes !... Mais une République n'a de fondement solide que l'abnégation des individus au profit du bien général, l'absence de toute vanité personnelle et un esprit de justice sur tous les points. Ils seraient bien habiles ceux qui trouveraient de pareils matériaux et qui en construiraient un édifice durable avec les sociétés actuelles, où toutes les prétentions vaniteuses et toutes les ardentes convoitises sont si violemment excitées que tout est bon pour les contenter ! Cette République n'existait déjà plus, qu'elle faisait encore tellement peur, même à ceux qui l'avaient appelée, qu'ils se jetèrent dans des bras qui s'étendaient autour d'eux pour les sauver.

Tout cela fut si prompt, que je n'eus pas le temps de finir mon troisième tableau pendant la République, à laquelle succéda l'Empire.

L'Empire est un pouvoir guerrier ; il est sorti

de la révolution et de la gloire. Il a plu à la France, parce qu'elle est naturellement guerrière et révoltée; elle vit pour les combats en tous genres : guerre d'épée, guerre de plume, guerre de paroles, tout lui était bon pour la bataille; mais où elle se délecte, c'est dans la gloire militaire contre l'étranger et dans la révolte au coin de la rue contre le pouvoir. L'aigle impériale veut réunir entre ses fortes serres le principe du progrès révolutionnaire et celui de la stabilité monarchique en satisfaisant les goûts et les idées de la foule!

Déjà, en fait de guerre, la France a eu de quoi se satisfaire; quant aux révoltes, elle n'en est pas complétement privée. Il y a celles de la tribune et celles de la plume; elles font, il est vrai, verser plus d'encre que de sang, et les blessures ne sont tout au plus que des extinctions de voix et des taches d'encre ; mais on aime tant à faire briller son éloquence en public, que la liberté de parler pourra remplacer avantageusement le bruit des coups de fusils pour l'amusement des Parisiens. Aussi ai-je fait si tranquillement mon quatrième

tableau, que cela m'a décidée à en faire un cinquième et dernier.

Oui, *dernier*, car il vient un temps où l'on ne commence plus de nouvelles amitiés, trop heureux si l'on garde les anciennes! et si l'on peut appuyer son cœur au soir de la vie sur les cœurs qui vous aimèrent au matin de votre existence. L'affection est le buisson ardent qui éclaire, dirige et protége le mieux la route dans notre pèlerinage en ce monde; mais l'affection, comme tout ce qui ne dépend pas uniquement de nous seuls, a ses rigueurs et ses alarmes. On survit parfois à ceux qu'on aime, on survit souvent à leur amitié, ce qui est plus triste encore. Des mécomptes douloureux, des blessures secrètes, des mélancolies profondes viennent de là, et les âmes délicates les éprouvent dans toute leur puissance. Mais ces peines cruelles, de même que celles produites par les agitations de la vie à notre époque, se calment à mesure que l'esprit s'élève, et elles s'effacent dans les régions de l'idéal où la pensée ne les sent plus.

J'aime à indiquer ce qui m'a si souvent consolée:

La solitude, la réflexion et le travail.

C'est en nous-mêmes qu'est la force et aussi la joie. Quelques pages d'un grand écrivain les éveillent, la méditation les développe, le monde réel disparaît, et des rêveries délicieuses le remplacent. Alors les contrariétés, les chagrins peuvent arriver; on ne les sent plus au milieu du nuage d'or qui vous enveloppe. Viennent alors les projets de livres, les idées de tableaux. Oh! le travail, quel enchanteur! La tristesse ne lui résiste pas; elle s'évanouit comme un brouillard dissipé par un brillant rayon de soleil.

De même que l'aspect de la nature change aux regards suivant l'heure du jour, et que le soleil ou l'orage colore différemment les objets, la vie change à nos yeux à mesure que nous en parcourons la route. Cette route, où l'on marche d'un pas inégal sans savoir d'où elle part et où elle conduit, a des horizons variés et infinis. Il vient un moment où les espérances du matin et les ardentes aspirations du milieu du jour sont évanouies; où, penché sur le lit funèbre de morts aimés ou illustres, on a puisé dans leur dernier

soupir le dédain de tout ce qu'on regardait comme grand et important en ce monde. Alors les plus terribles événements eux-mêmes, les révolutions meurtrières, les guerres sanglantes et les cruelles révoltes qui nous ont tant émus, ne nous semblent plus que les agitations inutiles d'une chétive fourmilière occupant momentanément un petit coin de ce globe terrestre, qui lui-même n'est qu'un point imperceptible au milieu de tant d'autres composant un univers éternel et infini.

Mais dans ce rêve d'un jour qui nous est donné, ce qu'il y a de meilleur est de vivre par la pensée et par le cœur, de les élever avec l'étude et la réflexion, et, noble anneau de la chaîne invisible, de rendre plus lumineux et plus pur le rayon céleste qui nous fut un instant confié.

Toute ma vie de cœur m'apparaît avec mes tableaux en même temps qu'ils évoquent toutes mes idées à diverses époques ; car, à mon insu, ils ont, par la composition et par le choix des personnages que je voyais, reçu l'empreinte du moment où ils ont été faits; et je puis dire encore qu'ils

représentent les différentes heures de la journée.

Dans le *premier*, comme au *matin*, tout est en germe ou en bouton pour mes amis comme pour moi. La littérature nouvelle, appelée romantisme, est encore naïvement surprise de son succès et vit en paix avec les *classiques*. La société politique est aussi tout étonnée des libertés apportées par Louis XVIII, et nous vivons tous sous le charme des illusions. Mes ouvrages, mes tableaux, mes enfants, n'ont pas vu le jour.

Le *second*, le *troisième* et le *quatrième* de mes tableaux représentent le temps de notre vie active. C'est le milieu du jour; ce qui était en germe et en bouton s'est épanoui. Les fruits ont mûri... pas tous... combien sont tombés en fleurs! combien d'illusions se sont détruites! et parmi ceux qui composaient mon premier tableau, combien ont été déjà emportés de ce monde! Ils ont disparu avant la fin du jour que nous avions commencé ensemble. C'est que trois révolutions avaient passé sur nos têtes pendant cette période de temps et qu'elles ont rendu parfois trop rudes les labeurs de la vie. Plusieurs, parmi les natures

d'élite qui sentent tout vivement, n'ont pas été de force à y résister.

Cependant, malgré de cruels regrets, l'activité de cette époque avait rendu mes relations plus nombreuses et plus diverses. La foule se presse dans ces trois tableaux; il y a des étrangers, des exilés, des triomphants, des vaincus, des mécontents, des satisfaits et des rêveurs qui, voyant la société si souvent bouleversée, cherchent des bases nouvelles pour assurer son bonheur. Et moi, qui veux dire ici ce qui me fut personnel, les épreuves ne m'ont pas manqué : j'ai livré de nombreux ouvrages de théâtre au jugement du public et aux rigueurs de la presse. J'ai eu trois fois des changements complets de fortune. L'exil et la mort m'ont enlevé bien des personnes qui m'étaient chères, et de mes trois enfants il n'en est resté qu'un. Cependant le monde idéal où vivait ma pensée m'a élevée au-dessus du découragement et de la plainte, et, pour être complétement vraie, je dois dire que, malgré de grands chagrins, grâce à l'affection et au travail, ma vie a été très-heureuse.

Le dernier et *cinquième* tableau, que j'appellerai *le Soir*, réunit encore autour de moi des trésors de bonheur que j'espère garder jusqu'à mon dernier jour.

Quant à ces passagères relations de société dont personne plus que moi ne sut apprécier tout le charme, et qui n'ont pu trouver place dans mes tableaux, je voudrais leur laisser ici, avec mon reconnaissant souvenir, une part de ce cœur où elles eurent aussi leur place. Ces salons nombreux, ces réunions joyeuses, ces fêtes brillantes où l'on se retrouve, c'est le plaisir sous une forme aimable et gracieuse; c'est la jeunesse avec son entrain et sa gaieté; c'est la vie avec ses illusions et son mouvement continuel; c'est le perpétuel théâtre où se joue toujours la même comédie de plaisirs, de vanités, d'intérêts et de passions; rien n'y change... que les acteurs!

Vient le temps de la retraite. Le silence de ces plaisirs, de ces intérêts, de ces passions de la vie, doit se faire autour des dernières années, afin que, dans le calme du cœur et de l'esprit, on puisse prêter une oreille attentive à ces harmo-

nies des choses célestes que les philosophes écoutaient dans la solitude et que les chrétiens entendent dans la méditation et la prière.

Les âmes recueillies, aimantes et poétiques de tous les temps et de tous les pays ont eu ainsi, dans les derniers jours, d'heureuses rêveries qu'elles regardaient comme de sublimes correspondances avec le monde invisible.

Ce sont peut-être les voix de l'âme des morts aimés venant au-devant de ceux qui leur furent chers et les initiant aux mystères d'une vie meilleure où toute vérité nous sera révélée.

La retraite n'est pas la solitude. Si ces échos divins, ces bruits du monde intérieur, ont besoin du silence des vains plaisirs, il peut s'y mêler la douce voix de l'affection.

L'affection! Ah! quand on repasse les souvenirs de toute sa vie, on trouve qu'elle fut ce que l'existence nous donna de meilleur, et qu'elle retentit encore plus suave et d'une plus ineffable douceur dans les derniers jours.

Et ce bonheur est à la portée de tous.

Il en est de même des plaisirs de l'esprit : ils

sont, avec l'affection, ce qui console, élève et agrandit le plus le cercle borné de notre courte existence. La pensée nous lie au monde infini des âmes, et, en se mêlant aux purs épanchements du cœur, elle peut jusqu'au moment suprême faire jaillir de vives et brillantes étincelles du foyer vivant qui s'éteint.

V^{te} ANCELOT.

PREMIER TABLEAU

—

LE MATIN

—◦✦◦—

UN SALON
SOUS LA RESTAURATION

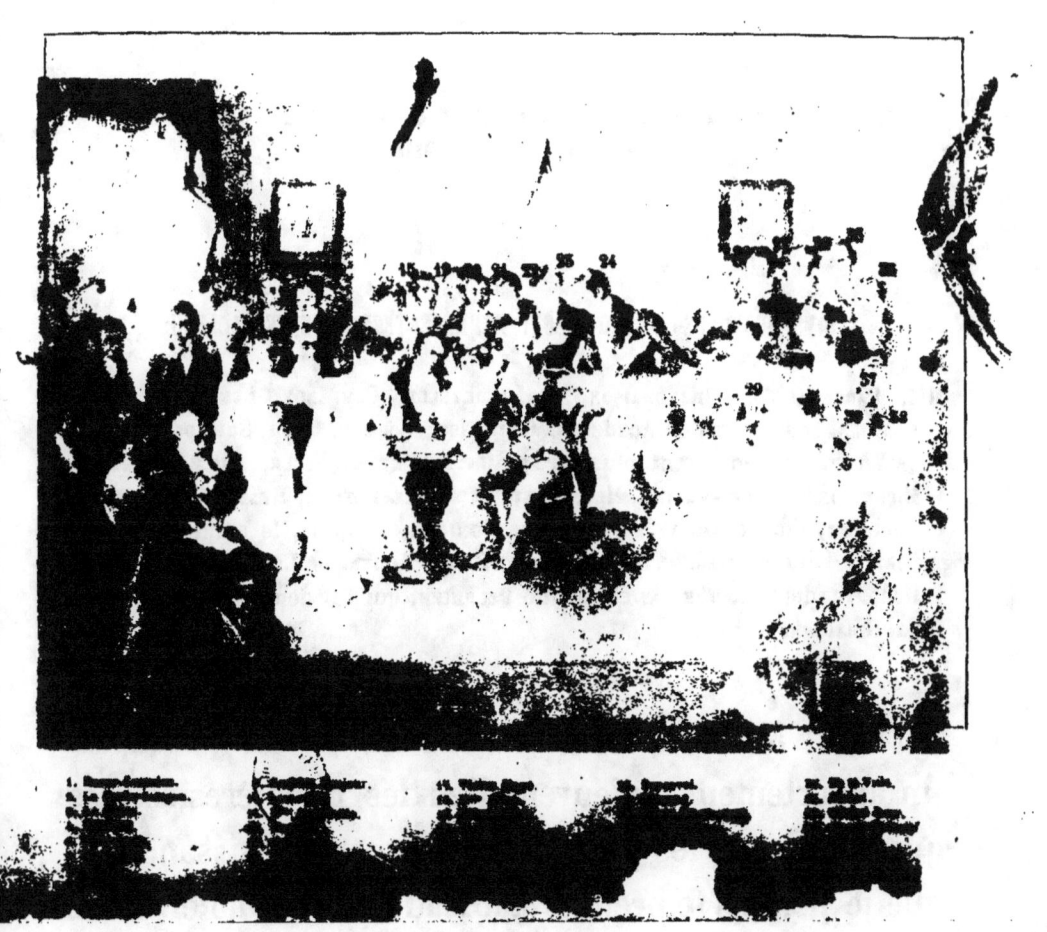

PREMIER TABLEAU
— 1824 —

PARCEVAL DE GRANDMAISON LISANT DES VERS DE SON POËME
DE PHILIPPE AUGUSTE

NOMS DES PERSONNES QUI SONT REPRÉSENTÉES DANS CE TABLEAU

MM. Parceval de Grandmaison, de Lacretelle, Campenon, Lemontey, Baour-Lormian, tous alors de l'Académie française; Soumet, Hugo, Guiraud, Ancelot, de Vigny, qui en furent plus tard; Saintine, de la Ville, Émile Deschamps, Michel Beer, Saint-Valery, Mennechet, La Motée-Langon, Rességuier, Frantin, Audibert, Pichat, Mély-Janin, Casimir Bonjour, Goérard, le comte de Rochefort, le duc de Raguse, mesdames de Bawr, Auger, de Lacretelle, madame Hugo, madame Sophie Gay et sa fille Delphine, qui fut depuis madame Émile de Girardin.

Ce fut à l'hôtel de la Rochefoucauld, où j'occupais un appartement, qu'eurent lieu les premières soirées qui réunirent les personnes de ma connaissance, et que je peignis le premier tableau. Ce vieil hôtel, situé rue de Seine, avait quelque chose de grandiose et de triste qui me charmait. De beaux arbres ombrageaient mes fenêtres, et le bruit de la rue ne pouvait arriver jusqu'à moi.

Ces anciennes habitations, qui rappellent le temps passé et qui gardent quelques traces et quelques souvenirs de gens dont l'histoire a consacré les noms, inspirent toujours de l'intérêt ; et je cherchai alors des renseignements positifs sur l'hôtel de la Rochefoucauld.

Il n'avait pas toujours porté ce nom ; il était appelé hôtel Dauphin, quand Louis de Bourbon, comte de Montpensier, et ses descendants l'habitaient. Il fut vendu à un duc de Bouillon, maréchal de France, et passa plus tard au duc de Liancourt. Mais un duc de la Rochefoucauld ayant épousé, en 1659, Jeanne-Charlotte du Plessis, fille unique du duc de Liancourt, l'hôtel prit le nom de la Rochefoucauld et ne le quitta plus. L'auteur des *Maximes* l'habita ; madame de Sévigné y vint souvent, et les grands écrivains du règne de Louis XIV y furent reçus splendidement. Vendu pendant la révolution de 93, il passa par plusieurs mains qui en tirèrent quelques bénéfices, jusqu'à ce que les mœurs nouvelles n'offrant plus d'existences en rapport avec une aussi vaste demeure, où il y avait salle des gardes, cour d'honneur, etc., etc..., on en loua quelques parties habitables, en attendant qu'on le démolît. C'est alors que je m'y logeai, dans les premières années de mon mariage. Maintenant cet hôtel a complétement disparu pour faire place à la rue des Beaux-Arts. De ses splendeurs princières, de ses

grandeurs fameuses et de ses fêtes brillantes, aucune trace n'est restée. Mais le petit livre des *Maximes* et une phrase de madame de Sévigné attesteront que cette habitation a existé. Les plus solides édifices disparaissent; la pensée seule survit à tout, et les bons écrits sont les seuls monuments immortels.

A cette époque, ma société, et peut-être la société française tout entière, ressemblait un peu à l'endroit où nous nous réunissions, l'hôtel de la Rochefoucauld.

Cet hôtel avait de vieux murs très-épais, qui eussent pu durer encore des siècles; mais il y avait des parties abattues ou délabrées qui rendaient cette espèce de palais presque inhabitable; d'autres parties restaurées contenaient des meubles frais et modernes au milieu de débris en désordre qui apparaissaient de tous côtés. Peut-être des soins habiles, des réparations intelligentes, où chacun eût mis de la bonne volonté, eussent pu mêler au grandiose du vieux monument des élégances commodes, en rapport avec les nouvelles habitudes... Mais tout fut démoli : l'hôtel et la Restauration ont disparu.

Il y avait de grandes différences entre les positions, les fortunes et les idées des personnes que je recevais; seulement, les poëtes dominaient chez moi à l'époque où Parceval de Grandmaison nous lisait ses vers, et où je choisis une de ces lectures pour sujet de mon premier tableau... Ce sont donc des poëtes qui entourent

le lecteur..., et qui écoutent de plus près les fragments de ce poëme de *Philippe Auguste*, dont on parlait alors, car Parceval eut aussi son jour.

Bien des poëtes, même parmi ceux qui avaient du talent, n'eurent pas ce jour où la lumière se fait pour laisser voir une œuvre et permettre de la juger!... Parceval fut de l'Académie française, et plus d'un salon s'est rempli d'une foule élégante et intelligente pour écouter ses vers.

Le succès dans cette occasion tint à des causes personnelles, qui ne devaient pas survivre à l'auteur. C'était une nature si bonne, si honnête, si naïve, que son caractère, comme cela est plus d'une fois arrivé pour d'autres, explique la sympathie dont il fut l'objet. Essayons de peindre ce caractère.

Si l'on vous disait : Il y avait un homme qui, à soixante ans, gardait encore la naïveté de l'enfance, qui avait traversé la révolution de 93 sans se douter des causes qui l'avaient amenée et sans s'inquiéter de ce qui devait la suivre; qui avait vécu au milieu de ceux qui abattaient une monarchie de quatorze siècles et de ceux qui essayaient de la soutenir, sans se brouiller avec les uns ni avec les autres; qui était resté à vingt-cinq ans paisible spectateur de ces luttes sanglantes, inoffensif pour tous, indifférent à la perte d'une grande fortune, sans enthousiasme et sans indignation, quoique homme de cœur, ayant des amis

dans tous les camps et ne rencontrant d'ennemis nulle part ;

Si l'on ajoutait qu'avec cet esprit, qui rend aimabl dans un salon, avec une belle figure, une bonté charmante, enfin tout ce qui attire l'amour, tout ce qui fait naître l'ambition, il était resté étranger à toute émotion violente, que jamais son âme n'avait été blessée dans ce choc des intérêts et des passions ; et qu'il n'avait jamais eu besoin de chercher dans une autre âme des sentiments vifs et profonds pour répondre aux siens ; de petites convenances de goût et de société avaient seules dirigé le choix de ses paisibles affections ; il avait aimé par désœuvrement, s'était marié par complaisance et, n'étant pas heureux dans son mariage, s'en était consolé en augmentant d'un certain nombre de petits mots malins sur sa femme, le petit bagage de petits vers innocents et de petits contes ayant l'envie de ne pas l'être, qu'il colportait également pendant l'effroi de la Terreur, les folies du Directoire, la gloire de l'Empire et les scrupules de la Restauration ;

Si l'on vous disait encore : Devinez quelle dut être l'occupation des vingt dernières années de cet homme paisible et insouciant ; quand les faibles lueurs des feux de sa calme jeunesse se furent éteintes, à quoi employa-t-il ses loisirs ? devinez ! que vous en semble ? Quelles idées avez-vous de la vieillesse de cet excellent

homme, qui fut sans passion, ne comprit jamais la haine, ne devina pas le mal et ne put croire à la perfidie?

Vous pensez sans doute que des objets, inoffensifs comme lui, devinrent ses passe-temps? qu'il devait être botaniste? qu'il cultiva des tulipes?

— Point. Vous n'y êtes pas! Ses veilles patientes interrogèrent le passé, dites-vous, il dut être antiquaire?

— Pas le moins du monde.

Il forma une collection d'insectes?

— Oh! bien oui!

Il éleva donc des vers à soie?

— Vous êtes à cent lieues; vous ne trouverez pas. On vous le donnerait en cent, en mille... Il faut donc vous le dire?

Cet homme, qui ne sut ni connaître ceux qu'il vit tous les jours, ni leur cacher une de ses pensées, dont l'esprit était particulièrement naïf, crédule, frivole, cet homme fit à soixante ans, quoi? *Un poëme épique!*

Imitateur d'un imitateur des grands maîtres, il prit pour modèle l'abbé Delile, si plaisamment surnommé l'abbé Virgile; puis, tout à coup, dédaigneux des paisibles descriptions et des innocentes traductions qui l'avaient occupé, il fit ce qu'il appelait avec emphase et en donnant à toute sa figure une expression solennelle et grandiose, *une épopée sur Philippe Auguste.* Quand il disait ces mots, sa douce et bonne figure

essayait de s'empreindre d'un air farouche qui ne pouvait s'y ajuster, quoique ses yeux agrandis, sa bouche ouverte, avec une force qui doublait leurs proportions naturelles, eussent vraiment quelque chose d'extraordinaire; malheureusement c'était bien plus comique que terrible.

Mais il était si bon, que la moquerie eût vainement essayé de se faire jour dans l'esprit de ceux qui connaissaient son admirable bienveillance.

Il nous disait ses vers avec tant de confiance et de plaisir que nous les écoutions tous avec intérêt, bien que ce fût avec des dispositions diverses; car c'était alors que commencèrent, entre classiques et romantiques, les divisions qui devinrent plus tard de vifs combats de l'esprit.

Ce bon Parceval disait donc ses vers non-seulement à ces hommes paisibles, dont le respect pour les grands génies des siècles passés s'étendait sur ceux qui essayaient d'imiter les formes où ils renfermaient leurs immortelles idées, mais encore à ces esprits impatients qui, fatigués des pâles et faibles copies des grands maîtres, confondaient dans leur haine les modèles et les imitateurs, et voulaient se venger jusque sur l'original de l'ennui de ses copies..., et ce bon Parceval disait ses vers sans se douter de tout cela; il en avait fait vingt-quatre mille sur *Philippe Auguste* et en projetait vingt-quatre mille autres sur *Napoléon*, puis autant sur *Charle-*

magne, et cependant le nombre de ses auditeurs diminuait chaque jour; on se dispersait. D'abord les réunions étaient considérables, et, quand je fis le premier tableau, elles avaient lieu à jour fixe, chez mesdames la duchesse de Duras, auteur de très-jolis romans, *Édouard*, *Ourrika*, etc., etc..., de Lacretelle, Auger, Baraguay d'Hilliers, chez M. Campenon, le baron Gérard, le grand peintre, si grand homme d'esprit, et plusieurs autres maisons, puis dans notre retraite, à M. Ancelot et à moi, qui, plus jeunes, plus enthousiastes, sympathisions vivement avec toutes les idées nouvelles.

Mais vint un jour où tout se dispersa, et ce bon Parceval n'en continua pas moins à faire et à dire ses vers.

Les romantiques firent un camp à part et fulminèrent des bulles d'excommunication contre les classiques, et le bon Parceval continuait à faire ses vers.

La mort frappa ses vieux amis et lui ôta dans ce qui restait de ses contemporains ses plus solides admirateurs; puis vinrent ces fameux jours où des classiques en politique formulèrent ces célèbres ordonnances que leurs romantiques adversaires accueillirent à coups de fusil. Ce ne fut plus de l'encre qu'on vit couler sur le papier, mais du sang qui coula dans la rue, et ce bon Parceval faisait toujours ses vers.

On changea de royauté, et il n'y eut plus en France

qu'un seul poëme auquel tout le monde s'intéressât, *le budget;* mais Parceval faisait encore ses vers.

Il s'aperçut de la désertion de ses auditeurs, et quand il demanda : Où donc est un tel? et qu'on répondit : Il est préfet... Lui! s'écria-t-il, qui pouvait être poëte! et tel autre?

— Député.

— Lui! qui faisait une tragédie! et celui-là?

— Mort aux journées de juillet.

— Sans avoir achevé son ode, grand Dieu!

— Mais le plus jeune de nous tous?

— Il écrit contre Racine!

Alors une indicible tristesse s'empara de son âme, mais il ne cessa pas de faire ses vers. Trois personnes restaient pour les écouter : Jules Lefèvre, par amitié; Lacretelle, comme parent, et le comte de Rochefort, qui résumait en lui seul tout le public classique des salons; mais un jour Jules Lefèvre fut se battre pour les Polonais révoltés; des projets ambitieux conduisirent Lacretelle à Mâcon pour tenter la députation, et le comte de Rochefort tomba malade; il ne restait plus personne pour entendre les vers de Parceval.

Alors il mourut.

Dix ans s'étaient passés depuis l'époque où nos réunions fréquentes m'avaient donné l'idée de faire mon tableau.

Tout près de Parceval, déclamant avec un peu d'emphase ses vers classiques, est placé dans mon tableau, M. Victor Hugo, déjà célèbre, déjà marié, bien qu'il eût à peine vingt-deux ans. Sa jolie jeune femme est assise à ses côtés; ils venaient ainsi ensemble, elle radieuse, lui soucieux. Son regard profond semblait plonger dans l'avenir, lors même que le présent avait assez de charme pour l'attacher exclusivement. Son caractère me parut très-curieux à observer. Il avait quelque chose de particulier que je cherchai à étudier et à définir pendant les séances qu'il me donna pour son portrait dans mon tableau.

Ce qui fut alors très-visible pour moi, c'est que la Révolution et l'Empire, retentissant autour de l'enfance de Victor Hugo, avaient agi trop violemment sur sa jeune imagination pour qu'il acceptât volontairement une vie calme, étrangère aux mouvements politiques de notre pays. Il n'avait alors aucune idée arrêtée en fait de gouvernement, il avait seulement l'instinct et le désir de gouverner. Sa haute intelligence et sa ferme volonté lui faisaient dominer déjà tout ce qui l'approchait; il avait en lui le besoin d'une puissance à exercer, et ceux qui l'aimaient lui en firent bientôt une habitude.

Victor Hugo se tournait alors vers la Restauration pour obtenir sa part du pouvoir, et cela instinctivement, tant il se croyait destiné à un empire sur les

autres, empire qu'il a exercé dans la littérature sans que cela ait suffi à le contenter. Il fallait à son bonheur être roi de quelque chose, fût-ce d'une révolution qui n'admet pas de maître, fût-ce de la triste royauté de l'exil et du malheur!

Il en était du caractère de Victor Hugo comme de ses ouvrages : son œuvre est un reflet de lui-même, où la plus grande exagération dans la force se rencontre à côté de ce qu'il y a de plus charmant dans la grâce, et où se trouvent en même temps des choses qui vous attirent et d'autres qui vous repoussent. Jamais celui qui le voit, ou qui le lit, ne reste indifférent à Victor Hugo, *qui agit toujours sur ses lecteurs;* aussi a-t-il excité d'ardentes amitiés et de vives répulsions, de la même nature que celles qu'il était lui-même capable d'éprouver. Je l'avais jugé ainsi, et j'avais deviné les conséquences de ce caractère dès les premiers jours de sa première jeunesse. Mes prévisions se sont réalisées ; elles ont confirmé pour moi ce proverbe singulier de la rêveuse Allemagne : Chacun est sa Parque à soi-même et se file son avenir !

Bien des années ont passé depuis qu'ont cessé mes relations de société avec le chef de l'école romantique. Il avait jeté le trouble dans notre monde littéraire, éveillé des rivalités, amené des discussions, et enfin dispersé ce petit cénacle, où l'on avait fini par ne plus s'entendre ; mais le souvenir de Victor Hugo se rattache

ainsi plus particulièrement à ce temps de joyeuses espérances et de brillantes illusions.

———

Voici ce que j'écrivais sur M. X. B. Saintine en 1835 :

Je connais un philosophe pratique, un écrivain sans ambition et sans envie, dont les mœurs sont simples et les idées élevées, qui convient aux esprits supérieurs et s'arrange facilement des plus ordinaires, qui sourit sans amertume en voyant un sot faire fortune et un intrigant réussir, — excellent par nature, spirituel par instinct, instruit par goût, écrivain par plaisir, gai par complexion, et dont aucune action n'a démenti ce titre de philosophe que lui seul ne se donne pas. Je l'ai toujours vu heureux, mais d'un bonheur aimable dont le malheur lui-même ne peut s'offusquer. Au contraire, a-t-on le cœur froissé dans le contact avec le monde, est-on trompé dans ses affections, dérouté dans ses projets, blessé dans son amour-propre, qu'on aille le voir au milieu de ses livres, de ses fleurs et de ses amis, on a le cœur soulagé; son bonheur tient tellement à la sagesse de son esprit, à la modération de ses désirs, à la douceur de ses relations, qu'il console en encourageant. C'est une leçon qui vous instruit à votre insu; un enseignement dont vous n'apercevez

que les effets, et, au lieu de ce redoublement de tristesse qui saisit l'âme souffrante à l'aspect de certains bonheurs hostiles, il y a je ne sais quelle joie bienfaisante et communicative dans le sien, qui ranime, fortifie et console!

Du bonheur, comme de l'esprit, il en a à donner à ceux qui n'en ont pas.

Ce sage vit à Paris, ou tout près de Paris, et aujourd'hui, 1864, je n'ai rien à retrancher à ce que j'écrivais il y a plus de vingt ans. M. Saintine n'a pas un seul jour démenti ce caractère sage, heureux et aimable; il a passé au milieu des jours du charlatanisme le plus éhonté, où chacun ne parlait que de sa propre gloire ; et M. Saintine ne s'est jamais vanté. Il a vu les jours terribles des révolutions de 1830 et de 1848, où le pouvoir, arraché violemment des mains de ceux qui l'exerçaient, était l'objet de convoitises ardentes à s'emparer de ses lambeaux, et M. Saintine ne s'est pas abaissé un moment ni devant le peuple, ni devant les rois, pour en avoir sa part. Il a traversé ces jours de spéculation où l'on tentait avidement tous les moyens de s'enrichir; où le luxe, l'amour de l'or et la passion des richesses étaient comme une fièvre contagieuse qui enflammait le sang jusqu'aux symptômes du délire; et M. Saintine cultivait ses fleurs et écrivait de charmants ouvrages sans penser à l'argent... puis il publiait un livre, et ce livre avait vingt éditions, comme *Picciola*.

Toutes ses œuvres, pleines d'imagination, de philosophie et de raison, étaient lues avidement et plaisaient à tous, parce qu'elles portaient le cachet consciencieux du travail de l'homme de bien.

Les Trois Reines, les Contes de Jonathan le Visionnaire, le Vrai Robinson, une Fauvette, la Mort d'un roi, la Vallée des Ames... et bien d'autres ouvrages charmants, ont eu toutes les sympathies du public sans rendre l'auteur plus exigeant. N'est-ce pas une heureuse exception, à notre époque, que le vrai philosophe ayant nom M. Saintine ?

A côté de lui j'ai placé Soumet.

Un beau caractère aussi et une de ces rares exceptions qui sont l'honneur de l'espèce humaine. Une belle figure, illuminée par des yeux admirables, dont l'expression était charmante, excitait pour Soumet, dès l'abord, une irrésistible sympathie, et, dès que l'on causait une heure avec lui, on trouvait autant de beauté dans son âme que dans ses traits. Tout était poésie en lui et vous attirait par le charme de l'idéal. Non-seulement on l'aimait dès qu'on lui parlait, mais on se sentait aimé de lui ; il semblait que l'affection débordait de son cœur et allumait autour d'elle tous les foyers d'affection que chacun avait en soi. Il obtenait facilement la confiance

et donnait la sienne avec enthousiasme. Il s'identifiait à vos peines, à vos plaisirs, à vos intérêts, à vos succès, et oubliait, en vous parlant, tout ce qui lui était personnel. On lui eût fait faire à l'instant de grands sacrifices, et son dévouement aurait été complet, si l'on avait eu l'occasion de le mettre à l'épreuve à la minute... Mais, avec lui, il ne fallait rien remettre au lendemain; de lendemain, il n'en fut jamais pour Soumet. Il vous quittait pour revenir le lendemain... Toujours..., sans cesse..., il croyait avoir besoin de votre présence, ne pouvoir se passer de votre amitié; mais six mois, un an s'écoulaient, et vous n'en aviez pas entendu parler. Il avait oublié son affection, la vôtre; il n'avait pas eu une pensée pour vous, une autre idée avait rempli son âme, vous n'y étiez plus; mais il vous retrouvait et retrouvait en même temps toutes les tendresses qui lui avaient passé du cœur. Son dévouement était le même, il se souvenait de tout et continuait les confidences interrompues, les phrases d'amitié restées inachevées. Comment lui adresser le moindre reproche? Qui aurait eu le courage de lui faire de la peine, à lui qui ne vivait que du bonheur des autres et ne pouvait supporter leur chagrin? Puis, si on ne l'avait pas vu, il avait fait une tragédie! composé un poème! trouvé la solution d'un problème! Ce n'était jamais un intérêt vulgaire, une ambition poursuivie ou un calcul de fortune, qui l'avait pris et gardé; c'était *une idée*.

Il ne tenait à la terre que par les passions, ces puissances ailées et invisibles qui emportent parfois bien loin de la route où l'on devrait aller.

Pour donner une idée du talent de Soumet, trop oublié maintenant, je vais citer d'abord un chef-d'œuvre de mélancolie.

LA PAUVRE FILLE

J'ai fui ce pénible sommeil
Qu'aucun songe heureux n'accompagne;
J'ai devancé sur la montagne
Le premier rayon du soleil.
S'éveillant avec la nature,
Le jeune oiseau chantait sur l'aubépine en fleurs;
Sa mère lui portait la douce nourriture;
Mes yeux se sont mouillés de pleurs!

Ah! pourquoi n'ai-je pas de mère!
Pourquoi ne suis-je pas semblable au jeune oiseau
Dont le nid se balance aux branches de l'ormeau?
Rien ne m'appartient sur la terre;
Je n'eus pas même de berceau,
Et je suis un enfant trouvé sur une pierre
Devant l'église du hameau.

Loin de mes parents exilée,
De leurs embrassements j'ignore la douceur,
Et les enfants de la vallée
Ne m'appellent jamais leur sœur
Je ne partage pas les jeux de la veillée;
Jamais, sous son toit de feuillée,
Le joyeux laboureur ne m'invite à m'asseoir.
Et de loin je vois sa famille,

Autour du sarment qui pétille,
Chercher sur ses genoux les caresses du soir

Vers la chapelle hospitalière
En pleurant j'adresse mes pas,
La seule demeure, ici bas,
Qui ne me soit pas étrangère,
La seule devant moi qui ne se ferme pas.

Souvent aussi mes pas errants
Parcourent des tombeaux l'asile solitaire ;
Mais pour moi les tombeaux sont tous indifférents,
La pauvre fille est sans parents
Au milieu des tombeaux, ainsi que sur la terre !

J'ai pleuré, quatorze printemps,
Loin des bras qui m'ont repoussée;
Reviens, ma mère, je t'attends
Sur la pierre où tu m'as laissée.

A. Soumet.

Puis j'ajouterai ces beaux vers d'un genre bien différent :

Oh ! combien notre siècle est fécond en merveilles !
Des mortels studieux jamais les doctes veilles
N'avaient osé tenter des triomphes si beaux.
Galvani voit les morts agiter leurs tombeaux;
D'animaux disparus, Cuvier, cherchant les traces,
Compte leurs ossements, recompose leurs races;
De squelette en squelette il poursuit le passé,
Voit l'Océan sept fois de nos vallons chassé,
Et de ce globe, empreint de sept vastes naufrages,
Recule le berceau dans le lointain des âges.
Gall, étonnant nos yeux d'un prodige nouveau,
Surprend l'âme gravée aux contours du cerveau.

> La lumière, ô Newton! consacrant tes oracles,
> Aux regards d'Arago livre tous tes miracles,
> Et le rapide Herschel, dans l'espace emporté,
> D'univers nébuleux peuple l'immensité.
>
> Mais ces calculs profonds, ces hautes découvertes,
> Ces routes dans les cieux par le génie ouvertes,
> Et de ce globe errant les fastes retracés,
> L'art du simple Jenner les a tous effacés.
>
> (Début du poëme *sur la Vaccine*, d'Alexandre Soumet, qui fut couronné par l'Académie française le 5 avril 1815.)

La passion de la gloire, la passion de l'amour, une indicible tendresse de cœur pour tous, une bienveillance générale et exaltée, n'excluaient pas en lui l'esprit fin, doucement railleur et plein d'observations justes et délicates; c'était une des plus nobles intelligences qu'il fût possible de rencontrer et des plus complètes dans le beau.

Comme toutes les grandes âmes, il aimait à se retirer de la foule et à se recueillir dans la solitude.

Soumet est un des compagnons des jeunes années de ma vie dont la mort m'a enveloppée d'un nuage de tristesse, et le temps a plutôt épaissi que diminué le deuil de mon âme; les épreuves du monde vous apprennent combien sont rares d'aussi belles natures, et *il n'est pas bon d'avoir vu trop matin le soleil*, dit un proverbe.

Le baron Guiraud, le compatriote, l'ami et le confrère

de Soumet à l'Académie, était son contraste sur bien des points, quoiqu'il fût son imitateur sur d'autres.

Guiraud n'était pas beau comme Soumet, il n'atteignait pas non plus à ce talent poétique, tout rempli de charme, qui séduisait dans son ami; mais c'était un homme d'esprit, très-habile à tirer parti de ce qu'il savait faire... Sa verve gasconne et sa prodigieuse activité allaient droit au but. Il arriva à Paris, et dans le cénacle des poëtes, avec deux tragédies, un recueil d'élégies et un livre; tout cela fut joué, imprimé, vanté avant que les autres, ceux qui le précédaient, eussent seulement tiré leurs manuscrits de la poche. Succès, bruit, pension, titre, place à l'Académie, Guiraud obtint tout en si peu de temps, qu'il avait fait fortune pendant que Soumet avait à peine fait un de ces rêves d'or où l'argent n'entrait pour rien. Aussi Soumet, du haut de ses nuages poétiques, fut-il tout ébahi de cette rapidité : il ne put s'empêcher d'en rire, mais de ce doux sourire des anges où l'envie et la malignité n'entrent pas.

C'est que Guiraud se levait matin, se couchait tard et utilisait toutes ses visites. Il en faisait tant chaque soir, qu'il racontait qu'à la première il arrivait avant que la maîtresse de la maison eût fini de s'habiller, et qu'à la dernière elle se déshabillait déjà, ce qui ne l'empêchait pas, lui, de se faire ouvrir la porte, quelques ordres qu'on eût donnés de la fermer.

Mais il était aimable, il acceptait de bonne grâce les plaisanteries et plaisantait lui-même sur ses importunités ; on riait, et il obtenait ce qu'il avait demandé.

D'ailleurs est-ce que les envieux auraient eu seulement le temps de penser à nuire à ses ambitions? elles furent si vite satisfaites! Il retourna si promptement dans son pays avec ses succès, faire un bon mariage, que nul ne troubla sa joie...

Il avait eu bien raison de se dépêcher d'être heureux..., car il mourut jeune encore..., et n'eut pas le bonheur de voir grandir une charmante fille qu'une alliance avec la famille la plus recommandable, celle du baron de Croze, a placée dans une brillante situation.

———

Près de lui, dans mon tableau, se voit la figure fine et spirituelle de M. Émile Deschamps.

M. Émile Deschamps était dès ce temps la gaieté et l'esprit en personne. Avant même qu'il eût parlé, sa physionomie nous mettait en joie, et la conversation, plus animée, devenait par sa présence d'une vivacité charmante. Que de folles idées, que de contes fantastiques dans ses causeries, où il se moquait si gaiement des ennuyeux! Il était tellement sans pitié pour eux, qu'un jour je ne pus m'empêcher de prendre leur défense, tant ils me semblaient opprimés par ses joyeuses

plaisanteries, et il y eut entre nous une discussion comique sur les inconvénients et les avantages que procuraient à la société les gens ennuyeux. Mais que M. Émile Deschamps se vengea bien de ce que mes paroles, dans cette circonstance, avaient combattu ses idées!

Quelques jours après, il m'en présenta un de première force. Je le reconnus dès l'abord, tant il avait le physique de son emploi. C'était un homme long, gauche, d'une figure déplaisante. Au premier aspect, je commence à craindre; il marche en trébuchant; son âge est indéfinissable, il flotte de trente à soixante; sa barbe est mal faite et ses cheveux mal peignés; tous ses mouvements sont disgracieux... Je tremble de deviner; il s'assied presque à côté de la chaise que je lui offre; enfin, il parle, et je suis sûre de mon fait: *c'est un ennuyeux*, M. Émile Deschamps s'est vengé.

Le nouveau venu dit alors de sa voix tremblante et bégayante :

— La société de Paris est singulière : on y est admis sans difficulté, puis, à la seconde visite, on vous accueille moins bien qu'à la première; à la troisième, on ne vous regarde pas, et, quand vous vous présentez ensuite, on ne vous reçoit plus.

Il paraît que cela lui était arrivé si souvent, qu'il prenait cet effet produit par ses visites pour une habitude de la société de Paris.

C'était un bon gentilhomme de la Franche-Comté, portant même un titre : le comte d'A***, ce qui lui facilitait l'entrée des meilleurs salons, à Paris comme en province. Seulement, à Paris, il y a tant d'amusements de toutes sortes, que personne n'y peut supporter l'ennui. Le comte d'A*** racontait piteusement lui-même qu'il ne savait comment passer ses journées, toutes ses connaissances ayant des occupations importantes qui ne leur laissaient pas le temps de le recevoir. Un jour, il nous dit comment le marquis de Clermont-Tonnerre, dont il était l'allié, avec qui il avait jadis appris à faire des armes, prenait aussitôt ses fleurets quand il le voyait arriver, et le poussait en tierce et en quarte jusqu'à la porte de la rue de son hôtel, puis la refermait sur lui en riant aux éclats. Le fait est que tous les moyens semblaient bons pour éloigner le comte d'A***, parce que ses longues visites présentaient aux yeux une des figures les plus ingrates et les plus désagréables que j'aie vues de ma vie. Puis, une fois assis, il ne bougeait pas, ne disait rien ou balbutiait de temps en temps une longue phrase à peine intelligible et dont toute pensée était absente. Un voyage que je fis interrompit nos relations après trois ou quatre ans, et je m'arrangeai de façon à ce qu'elles ne pussent pas recommencer.

Mais ce qu'il y eut de plus singulier dans cette affaire, c'est ce qui m'arriva plus tard. Faisant un jour

une visite dans une maison du faubourg Saint-Germain, j'y rencontrai une femme d'une trentaine d'années, de la figure la plus intéressante et d'une conversation solide et agréable. Ses manières étaient celles de la meilleure compagnie, et, en parlant de son mari, une affection et une estime sincères se montraient sans affectation dans ses paroles. Quand elle fut partie, j'appris avec la plus grande surprise que c'était la comtesse d'A***, mariée depuis un an à notre ennuyeux expulsé. Elle se trouvait très-heureuse de son partage. La maîtresse de la maison, voyant ma surprise de ce qu'elle appelait un bonheur cette union contractée avec un homme si peu agréable, me dit :

« — Mademoiselle de L*** venait de perdre sa mère,
« et, quoiqu'elle eût de quoi vivre, il y avait peu d'es-
« pérance pour elle d'épouser quelqu'un de son rang,
« parce que les hommes riches du faubourg Saint-
« Germain ne se marient pas ou font de grands ma-
« riages. On lui proposait un aveugle et un bossu;
« M. d'A*** n'est ni l'un ni l'autre. Il s'exprime un
« peu difficilement, c'est vrai; mais c'est un homme
« d'esprit qui a vécu pendant plusieurs années au mi-
« lieu des écrivains les plus distingués de notre épo-
« que, et c'est un grand bonheur pour mademoiselle
« de L*** d'avoir épousé le comte d'A***. Elle avait
« passé trente ans, et nous avons dans notre société
« cinquante-quatre demoiselles qui n'en ont pas vingt-

« cinq, pour lesquelles il n'y a guère que six ou sept
« jeunes hommes décidés au mariage. Mademoiselle
« de L*** se trouve donc très-contente de n'être pas
« restée fille, et, comme c'est une excellente personne,
« elle rend son mari très-heureux et l'aime beaucoup.
« Moi, ajouta la dame, je les vois très-souvent, et je
« les regarde comme les gens les plus aimables de ma
« connaissance. »

Je revins pensive de cette visite ; je me disais : — Il
faut donc parfois retourner le sens de ce vers :

L'aigle d'une maison est un sot dans une autre.

Comme cela doit rendre circonspect dans les juge-
ments que l'on porte !

Après les poëtes, qui occupent le centre de mon ta-
bleau, j'ai placé quelques-uns de ces amateurs de poésie
qui recherchaient alors avec empressement les écri-
vains, et je dois mettre en première ligne le comte de
Rochefort.

Le comte de Rochefort était un neveu de madame de
Genlis, et il me conduisit chez elle dans la dernière
année où elle vécut. C'était alors une petite femme
maigre et vive, qui passait quatre-vingts ans, et dont
l'intelligence était encore aussi nette qu'aux plus beaux

jours de sa jeunesse. Elle habitait une maison d'éducation, rue de Berry. Une grande chambre sale et mal meublée, où était son lit, où elle écrivait et mangeait sur une même table, car elle dînait à trois heures lorsque je lui fis ma visite, composait tout son logement. Elle n'en voulait pas d'autre. Le duc d'Orléans et Mademoiselle, qu'elle avait élevés, voulaient fournir à tous ses besoins, et des parents riches eussent aussi désiré lui donner l'aisance ; mais tout ce qu'elle possédait passait aussitôt de ses mains dans celles d'un enfant adoptif qu'elle avait élevé et qui avait toutes ses plus vives affections. Le comte de Rochefort me raconta les détails de ce dévouement généreux pour m'expliquer l'espèce de dénûment singulier qu'on pouvait remarquer autour d'elle. Des papiers étaient épars sur une table assez grande, dont une serviette occupait un petit espace. Elle y mangeait, lorsque j'entrai, et son dîner, très-sobre, fut fini en quelques instants. Alors elle me montra ce qu'elle écrivait, lut une page fort spirituelle d'une voix très-claire, et causa ensuite avec une parfaite lucidité sur, ou plutôt contre Voltaire et les encyclopédistes. Elle en était encore là : c'étaient les conversations de sa jeunesse... qu'elle continuait. Son neveu me dit ensuite qu'elle ne parlait jamais de la Révolution ni de l'Empire ; elle n'avait pas même lu les ouvrages publiés pendant cette époque. Il y avait ainsi une quarantaine d'années qu'elle retranchait, et

dont il n'était jamais question. C'était encore la femme aimable d'autrefois, avec des préjugés, des passions, de l'esprit, du naturel, de la grâce et de la gaieté.

Le comte de Rochefort, ce neveu qui me procura le plaisir de voir cette femme célèbre, était aussi un véritable homme du monde d'autrefois, s'intéressant à toutes les choses de l'esprit. Mais le temps ne l'avait pas respecté; il était alors fort gros, fort lourd, et sujet à un petit inconvénient qui me causa plus d'une fois de grandes contrariétés : il s'endormait pendant qu'on disait des vers, et son sommeil n'était pas silencieux. Cependant il aimait beaucoup les lectures, et, dès qu'il entendait parler d'une soirée où l'on devait lire quelque chose, il s'y faisait inviter ou conduire. Ce fut pour moi une source de désagréments, dont le plus vif eut lieu à l'occasion de Frédéric Soulié.

Avant de faire ses romans et ses drames énergiques, Frédéric Soulié faisait des vers et des tragédies. Il désirait produire dans le monde ses enfants poétiques, et j'arrangeai une soirée pour la lecture d'une de ses pièces en vers. Bien entendu, le comte de Rochefort en fit partie, et il se réjouissait fort à l'avance de cette solennité littéraire; mais, hélas! le second acte n'était pas achevé, que la voix un peu sourde et monotone de Frédéric Soulié était accompagnée d'une basse continue qui me troublait beaucoup par la crainte que le lecteur ne s'en aperçût. J'espérais pourtant que le bruit

de sa propre voix et l'émotion de sa lecture lui dissimuleraient ce léger bruit si intempestif, et la fin du troisième acte ayant amené une interruption, je vis avec joie M. Ancelot s'avancer vers le comte de Rochefort, placé loin de moi, et causer avec lui pour le réveiller. Moi, je m'étais assise entre le lecteur et la porte du salon restée ouverte, afin de veiller sur ceux qui pouvaient entrer pendant la lecture. J'étais occupée à faire compliment à Frédéric Soulié sur son ouvrage, lorsque la bonne de ma fille, alors âgée de six mois, profitant de l'interruption pour se glisser derrière moi, m'avertit tout bas que l'enfant criait et ne voulait pas s'endormir.

—Ah ! votre fille ne dort pas, dit Frédéric Soulié en se penchant vers moi au moment où je me levais pour aller la trouver, eh bien, que sa bonne l'apporte ici pour l'endormir.

Et il désigna du regard le comte de Rochefort avec un oalo ureux sourire qu'il me semble revoir encore.

Cependant la lecture, interrompue quelque temps, recommença. Mais il suffit de deux ou trois scènes pour que le sommeil reprît son empire et que sa voix, cruelle au lecteur, se fît entendre de nouveau. Bientôt tout le monde entendit ce sommeil trop sonore, et l'attention se trouva partagée entre sa voix et celle du lecteur. On se regardait après avoir regardé le comte de Rochefort. Une sorte de gêne indicible se répandit sur l'assemblée;

on souffrait de la souffrance visible de Frédéric Soulié, jeune, timide, inquiet, comme un poëte lisant ses vers en public pour la première fois. On voyait la sueur à son front, on entendait l'altération de sa voix, et ce fut au milieu d'une pénible distraction de tous que s'acheva cette malheureuse lecture, devenue pour moi un véritable supplice. Frédéric Soulié se retira peu après, et je ne le revis jamais chez moi. Je le regrettai, mais je n'osai pas le presser de revenir, de peur de lui rappeler une chose pénible, qui ne fut peut-être pas étrangère à sa rigueur contre la société. Depuis, il eut de vrais succès, qui sans doute effacèrent cette désagréable impression. Ses œuvres sont énergiques et puissantes, elles ont remué la multitude, et *les Mémoires du Diable* ont été une des productions saisissantes de notre temps.

Il arrive plus d'une fois dans la vie que de petits incidents ridicules empêchent ainsi une bonne amitié de se former. Cela ne nuirait pas à une affection toute venue. Un grand arbre qui a de profondes racines, n'est pas même ébranlé par les orages ; mais le plus petit accident suffit à la graine pour l'empêcher de pousser. Un homme de beaucoup d'esprit, qui a publié quelques bons ouvrages et obtenu des prix de l'Académie, M. Bazin, avait souhaité faire ma connaissance. Le premier jour où il me fut présenté, il y avait près de moi un petit guéridon sur lequel était posé un beau vase rem-

pli de fleurs. Dans un mouvement un peu brusque, fait par M. Bazin en saluant, il renversa le guéridon. Le vase fut brisé, l'eau et les fleurs se répandirent sur le parquet. Ce petit événement troubla M. Bazin, qui allait peu dans le monde, et il me fut impossible de ramener sa pensée complétement à une conversation que je fis tous mes efforts pour rendre insouciante et gaie. Il était visiblement préoccupé par sa maladresse, ne se remit pas et ne revint plus. Il en fut de même d'un jeune poëte qui se prit les pieds dans un tapis, et tomba le visage contre terre en entrant chez moi pour la première fois. Celui-là fit plus : n'ayant pas réussi avec ses vers, il écrivit dans les journaux, où il se vengea quelquefois sur mes ouvrages d'une maladresse dont ils étaient bien innocents.

―――

Pour en revenir aux habitués de ma maison, je citerai l'abbé de Féletz, dont la société très-spirituelle m'était fort agréable. C'était un de ces anciens types perdus dont il ne reste plus vestige maintenant, *l'abbé de cour.* Engagé dans les ordres par sa famille, sans qu'on eût consulté ses goûts, il n'avait guère de son état qu'un petit collet, qu'il cessa même de porter dans les dernières années de sa vie. Et sa première occupation consistait à être aimable ; il l'était même dans ses articles de critique au *Journal des Débats*, où la malignité de

son esprit était tempérée par la plus charmante urbanité. Il était fort vif et fort étourdi ; on racontait de lui des anecdotes dignes d'être ajoutées au portrait que La Bruyère fait du Distrait. Ainsi, invité à dîner, M. de Féletz, qui était toujours en retard, se rendit précipitamment dans la maison où il croyait être attendu, et se trompa d'étage. Il sonne ; on ouvre, et il voit une douzaine de personnes autour d'une table qui était mise dans la première pièce, et où il restait une place inoccupée. S'il était fort distrait, il était aussi très-myope. Croyant être où on l'attendait, il s'assit précipitamment pour qu'on ne se dérangeât pas, déplia une serviette et s'empara d'une côtelette qu'on faisait circuler... Ce ne fut qu'après quelques bouchées déjà avalées que, s'étonnant du silence qui se faisait autour de lui, il promena plus attentivement ses regards sur les visages, dont aucun ne lui était connu, et qui paraissaient tous prodigieusement étonnés ! Stupéfait lui-même, il se lève vivement, s'enfuit, prend, dans son trouble, une redingote qui ne lui appartenait pas, et monte au second étage dans un état impossible à décrire. Il avait en même temps un rire inextinguible et une confusion inexprimable, surtout en s'apercevant qu'il venait d'usurper une redingote. Heureusement les voisins se connaissaient ; le fils de la maison reporta la redingote et expliqua l'erreur. Quand on sut que c'était un des plus spirituels rédacteurs du *Journal des Débats*, un

membre de l'Académie, on voulut continuer une connaissance commencée sous de si singuliers auspices, et tout le monde s'en trouva bien.

Un autre membre de l'Académie, fort spirituel dans la conversation, c'est Lemontey. Il a laissé quelques ouvrages où l'on trouve une piquante originalité, originalité que l'on remarquait aussi dans son caractère. On citait de lui des traits singuliers d'économie et de prodigalité... Comme l'a dit M. Flourens, dans le discours qu'il fit à sa mort, avec cette bienveillance charmante et ce bon goût parfait dont il sait orner la science, Lemontey avait une parcimonie notoire et une générosité cachée. Ainsi, il faisait un long détour pour ne pas payer la rétribution de cinq centimes exigée alors au pont des Arts, et donnait un jour dix mille francs à un ami dans l'embarras.

Près de lui est placé dans mon tableau, Auger, alors secrétaire perpétuel de l'Académie française. C'était ce qu'on appelait un homme lettré ; il n'avait pas fait d'ouvrages, mais seulement des commentaires et des notes sur les ouvrages des autres, et l'on s'amusait à raconter sur lui une anecdote assez plaisante.

Un jour de séance publique à l'Académie française, un étranger, la voyant présidée par Auger et sachant qu'il était au faîte des honneurs académiques, fut tout honteux d'ignorer jusqu'à son nom, et courut chez un libraire lui demander les ouvrages de M. Auger. Le libraire publiait alors une édition de Molière, où Auger avait ajouté quelques notes, et il profita de l'occasion d'en placer un exemplaire. Avant de rendre visite à l'académicien, l'étranger dévore les volumes, puis il court chez Auger, et s'écrie :

— Ah ! monsieur, quels ouvrages ! comme vous avez surpris la nature sur le fait ! comme vos personnages sont vrais ! Que de talent, d'esprit, de génie même ! et que je suis heureux de voir un homme tel que vous ! Je veux vous en témoigner ma joie et ma reconnaissance par un petit conseil ; c'est celui de faire disparaître les stupides notes qu'a mises à vos chefs-d'œuvre un M. Auger, qui ne vous comprend seulement pas.

Cette anecdote amusa beaucoup les confrères d'Auger, mais ce qui fut plus sérieux, ce qui doit être une leçon sévère pour un grand nombre... c'est la destinée de cet homme... qui avait usurpé la place due au talent.

Il était enfin arrivé... Une femme jeune, jolie et sage, une fortune brillante, les fonctions de secrétaire perpétuel de l'Académie, ce qui lui donnait crédit, influence, considération et agrément..., il possédait tout ce qu'il avait souhaité ; en jouir le plus

longtemps possible devait être son vœu le plus naturel.

Eh bien! que pensez-vous qu'il fit alors? Oh! nul ne le devinerait : il se tua!

Un dégoût singulier de la vie lui prit toute l'âme. Il essaya d'exprimer, dans quelques mots qu'il écrivit, cet invincible ennui, puis il alla se jeter dans la Seine!

Quelles idées amenèrent là cet homme froid, dont tout l'esprit n'était qu'un peu de raison? Qui pourrait dire ce que, dans les jours de mélancolie qui précédèrent sa mort volontaire, cette tête calme agita de regrets et de remords pour en venir à cette fin, et ce que cette âme peu sensible éprouva de troubles douloureux avant de chercher l'éternel repos? Oh! nul ne peut sonder parfaitement cet effrayant mystère dont il n'est pas le seul exemple... Plus d'une fois, dans le cours de ma vie, j'ai vu des hommes, arrivés à ce qu'on appelle le bonheur, briser eux-mêmes une existence entourée de toutes les apparences de la prospérité.

Peut-être cette prospérité avait-elle coûté trop cher à leur conscience pour leur laisser la faculté d'en jouir! Peut être, afin d'y arriver, avaient-ils brisé tous leurs liens d'affections, et alors la vie n'avait plus de charme pour eux. On ne tient vraiment à ce monde que par le cœur.

———

Mais revenons à ces rêveurs que j'aime : *les poëtes.*

Je vois encore dans ce tableau Baour-Lormian ; il eut aussi son jour!... Sa traduction d'Ossian plaisait à Napoléon, et l'auteur plaisait aux femmes. Je le connus vieux, malade, presque aveugle, mais encore heureux par le travail. Il traduisait le livre de Job, et quelques beaux vers étaient pour lui un rayon de soleil qui venait illuminer ses ténèbres et consoler ses tristesses.

Entre ses jeunes années et ses vieux jours il avait traduit en vers *la Jérusalem délivrée*. Ses confrères de l'Académie ne purent s'empêcher de sourire lorsqu'il leur dit naïvement :

— Maintenant que j'ai fini ma traduction de *la Jérusalem délivrée*, et que je n'ai plus rien à faire, je vais apprendre l'italien.

―――――

Un poëte plein d'enthousiasme, qui fit jouer avec succès une tragédie de *Léonidas*, Pichat, montre aussi, dans mon tableau, sa belle figure inspirée. Il eut le bonheur de mourir si jeune qu'aucune de ses illusions n'avait pu se détruire, et qu'il emporta dans la tombe toute sa foi à la muse tragique. Il en fut de même de Michel-Beer, frère de Meyer-Beer, qui s'était déjà révélé à la poétique Allemagne par une belle tragédie de *Struensée*. Entre ces deux écrivains, j'ai placé encore un poëte, mais d'un esprit plus positif et plus porté à la railleuse critique, de La Ville de Miremont. Deux comé-

diés en cinq actes et en vers au Théâtre-Français, *le Roman* et *le Folliculaire*, recommandent son nom au souvenir de ceux qui aiment de bonnes vérités, bien dites avec beaucoup d'esprit.

Nous avons encore là, sous nos yeux, ce poëte gracieux, homme du monde, aimable, qui s'appelle le comte Jules de Rességuier; Mennechet, avec ses jolis contes en vers, etc., etc.

Mais un groupe de jolies femmes attire les regards, qui se fixent naturellement sur la plus belle, Delphine Gay. Elle était alors dans tout l'éclat de sa brillante beauté, qui fut remplacé depuis par l'éclat brillant de son esprit.

Au milieu de cette réunion de femmes, où madame de Bawr avait sa place par son talent agréable, fin et distingué, quelle est donc cette figure gracieuse et maligne en même temps, qui ressemble à un page prêt à faire une espièglerie?... Prenez garde! il est capable, à en juger par son air, de dérober un ruban à celle-ci, un baiser à celle-là; c'est Chérubin, blond, vif, alerte... et déjà... officier; oui, c'était un officier de la maison du roi... Vous voyez que la comparaison avec Chérubin continue, nous ne la pousserons pas plus loin; car Chérubin était déjà..., au dire de la comtesse,... un peu mauvais sujet. Et notre officier,... déjà rêveur, pensait à représenter avec un charme infini les douleurs d'un poëte méconnu dans le drame de *Chatterton*, et prenait alors les leçons de l'expérience pour

son bel ouvrage des *Grandeurs et servitudes militaires.* Oui, ce malin visage qui se cache entre ces doux visages de femmes, c'est le comte Alfred de Vigny.

Hélas ! c'est encore un des amis de mon cœur auquel il me faut survivre ; il y a quelques mois, on lisait dans le *Journal des Débats* :

« Le monde des lettres vient de faire une perte qui « sera sentie de toute la France. Le comte Alfred de « Vigny a succombé à la maladie cruelle qui le rava- « geait depuis deux ans... Il n'avait rien publié pendant « ces dernières années ; mais dans le mystère de la vie « privée, sous l'inspiration des seules muses qui lui « ont dicté ses œuvres, l'honneur et la pitié, il a accom- « pli d'autres œuvres, les meilleures, qui n'ont été ad- « mirées que de ses plus intimes amis. Retranché dans « sa poétique solitude, isolé de toute coterie, noble et « fier, il est mort en poëte, sans une souillure à sa robe « d'hermine. Il fut grand de cœur et bon ! Voilà ce « qu'il est doux de dire en le pleurant. »

Une figure plus mâle et plus sévère vient faire un contraste remarquable, et nous vous parlerons, pour finir nos portraits, d'un homme sur qui l'attention publique se porta plus d'une fois d'une façon aussi injuste que malheureuse, le maréchal Marmont, duc de Raguse.

Les anciens, qui cherchaient à se rendre compte de tout, ont été forcés de convenir, malgré leur sagacité, qu'il est des destinées tellement inexplicables, qu'on est obligé de reconnaître qu'elles sont le jouet d'une puissance mystérieuse et funeste, qu'ils appelèrent *la fatalité*. Les temps héroïques présentent ainsi plus d'un héros fatalement destiné à un sort malheureux, sans que rien justifie ou même explique leur malheur. Quant à nous, pour qui les actions et le caractère de chacun nous semblent les puissances qui dirigent ordinairement la vie sur des routes plus ou moins bonnes, nous avouons que, dans la connaissance profonde que nous avons eue de la vie du duc de Raguse, rien ne nous explique et, à plus forte raison, ne justifie les malheurs inouïs de sa destinée.

C'était un homme excellent, dont le cœur, ému par les infortunes des autres, était toujours prêt à leur porter secours; spirituel et plein de sympathie pour l'esprit, cherchant ceux qui s'occupaient des arts, des lettres et des sciences, et sachant bien les apprécier.

L'amitié du duc de Raguse, de même que celle du comte de Vigny, a tenu grande place dans ma vie; c'est la pensée douce et belle de mes heures rêveuses, la consolation de mes heures de chagrin, comme la force de mon âme dans les heures difficiles, et ma résignation dans les heures où je souffrais; car j'ai vu, quand la confiance ouvrait pour moi ces belles âmes,

tant de résignation pour les souffrances physiques et morales, tant de force contre l'injustice, tant de grandeur et de générosité en toute occasion, que j'ai souvent cherché à m'élever à cette hauteur pour mériter leur affection ou honorer leur mémoire. Il me semble alors que c'est un peu de leur âme que je garde avec moi, et qu'ils ne sont pas complétement perdus pour cette vie où ils ne sont plus.

Je n'en dirai pas autant de Lacretelle :
Il était vieux quand je le connus. Ma mère, qui l'avait vu à vingt ans, m'avait parlé de lui. Mais c'était trop tôt et trop tard pour le bien juger. Dans la jeunesse, un homme n'est pas tout ce qu'il sera; dans la vieillesse, il n'est plus tout ce qu'il a été; mais il paraît qu'à vingt ans comme à soixante, il avait une grande apparence de naïveté et de bonhomie; cette bonhomie et cette naïveté apparentes ne le rendirent jamais dupe de personne.

On dit qu'en 93 il avait eu quelques velléités de courage pour l'opinion persécutée alors. Mais, soit que le danger qu'il courut eût usé tout son héroïsme, soit qu'il eût compris, depuis, les avantages qui résultent du dévouement au pouvoir, aucun des gouvernements qui se succédèrent en France de son vivant, n'a pu se plain-

dre de sa négligence. Persuadé sans doute que la justice est du côté de la force, il s'est toujours placé près du vainqueur, et si vite qu'on ne savait comment il était là; pourtant il avait encore eu le temps de passer à l'imprimerie pour quelques variantes qui, suivant l'événement du jour, mettaient dans le récit du passé les torts du côté du peuple ou les crimes du côté des rois. Les différentes modifications que le pouvoir a subies de notre temps se retrouveraient, faute d'autres preuves, dans les variantes des éditions successives des ouvrages de Lacretelle sur l'histoire du passé.

Mais cela ne lui coûtait ni effort ni calcul : c'était instinctif; il s'approchait du pouvoir comme on s'approche machinalement du feu quand on a froid ; sa conscience ne lui reprochait rien, et l'on n'avait pas auprès de lui le courage d'être plus exigeant que sa conscience, car il était si heureux de la moindre faveur qu'il obtenait, il aimait tant ceux qui faisaient quelque chose pour lui, et il les oubliait si naïvement quand ils ne pouvaient plus lui être utiles, qu'on était plus étonné qu'irrité; on riait. Mais il était content, car sa fortune était grande, ses honneurs nombreux ; et il a vieilli dans la joie et la satisfaction de lui-même. Nul n'aurait voulu troubler cet égoïsme si naïf.

Ses ouvrages, qu'on ne lit guère, ne sont cependant pas sans mérite; ils ont d'abord celui de l'avoir rendu fier et heureux.

Il arriva quelque chose de risible; on lut un jour dans un journal :

« Hier, *mardi*, M. de Lacretelle tira de sa poche un manuscrit qu'il *lut* chez madame Ancelot. C'était l'*improvisation* qu'il doit faire demain jeudi à la Société des *Bonnes lettres*. »

Et le fait était vrai.

Près de lui, dans mon tableau, se trouve aussi un homme que de grands travaux historiques eussent pu mettre en évidence, s'il n'eût abrité sa vie retirée sous le toit paisible d'une maison de province. Il ne chercha que les plaisirs de l'étude, sans penser aux avantages de la gloire. C'est M. Frantin, de Dijon. Ce savant publia dans cette ville plusieurs ouvrages recommandables, entre autres, un excellent livre, intitulé : *Annales du Moyen-Age;* huit volumes, vrai travail de bénédictin. Il consacrait sans relâche toutes ses heures à d'intelligentes recherches, qu'il a ornées de tout ce qu'un beau style et des réflexions d'un ordre élevé peuvent ajouter au mérite de l'érudition.

Campenon n'avait pas produit de grands ouvrages;

mais on comprenait que des gens d'esprit eussent du plaisir à avoir pour confrère un aussi aimable homme, et je n'oublierai jamais tout le charme des relations qu'on avait avec lui.

Je vois encore dans mon tableau des visages qui me rappellent de bons souvenirs, et je veux joindre à leurs noms ceux de leurs ouvrages trop oubliés... Que voulez-vous, de notre temps, avec la multitude de journaux qui chaque matin crient au public : — écoutez-moi : c'est moi qui suis le grand homme!... — Non, c'est moi! c'est lui! c'est nous! nous qui vivons! ne pensez qu'à nous seuls et oubliez les morts! — que voulez-vous, dis-je, qu'il reste dans le souvenir pour ces pauvres silencieux qu'on appelle les morts, quelque vivant que soit encore parmi nous leur esprit dans des œuvres recommandables?

Voici d'abord un savant archéologue, Raoul Rochette; il fut très-jeune de l'Institut, eut de belles places et excita l'envie. C'était un joli homme, un peu fat, étalant de très-nombreuses décorations à sa boutonnière, qui le firent surnommer plaisamment Raoul Brochette. Mais il avait de l'esprit, de la science et de la bonté; l'on réussit à moins.

Les révolutions étendirent des tristesses sur sa vie,

très-heureuse au début. Il fut de ceux qui n'atteignirent pas la vieillesse, et dont les dernières années furent poursuivies par des attaques de journaux, qui les mirent dans cette douloureuse situation, — de douter de leur propre mérite, ou de ne pas croire à la justice des autres.

Triste alternative qui a fatigué de nos jours tant d'hommes d'un véritable talent.

Casimir Bonjour, auteur de comédies en vers jouées au Théâtre-Français, après deux succès d'assez bon aloi, se crut en droit de frapper à la porte de l'Académie. Mais, à plusieurs reprises, il lui manqua tout juste ce qu'il fallait pour être nommé immortel : une voix, une seule ; il eut beau courir après cette voix rebelle, il ne l'atteignit pas ; et il fut obligé de mourir, lui et ses comédies, faute d'habit vert et d'originalité.

Guérard est un de ces hommes qui montrent ce qu'on peut faire avec de l'intelligence persévérante. Enfant du peuple, né, il est vrai, dans le Midi, il parvint, par son seul mérite, comme sculpteur et graveur en médailles, et laissa quelques belles œuvres

après une vie honorée, et qu'un bon mariage avait rendue heureuse.

Sa femme, mademoiselle de Méjanès, appartenait à une famille noble et distinguée ; elle était jolie... et figure aussi dans mon tableau.

Tous deux ne sont plus ; le mari avait atteint un âge avancé, mais la femme! elle était jeune, plus jeune que moi. Il en est de même de madame Auger, que j'avais placée dans ce premier tableau ; toutes deux charmantes, leur beauté, comme celle de madame Mennechet, était l'agrément de nos réunions. Heureusement, non-seulement madame Mennechet survit, mais sa beauté n'a point quitté son doux visage.

Son mari, M. Mennechet, était lecteur du roi Charles X, et il avait tout droit à ce titre par la manière admirable dont il lisait.

Il a laissé de jolis contes en vers bien oubliés ; mais comme ils sont spirituels et intéressants! Ils tomberont un jour sous la main d'un lecteur intelligent qui les remettra en lumière, quand l'aurore boréale actuelle aura disparu.

―――

J'aperçois encore un homme du monde, homme d'esprit, qui a publié de jolis vers et des romans aimables, M. de Saint-Valery.

Puis, un écrivain des plus féconds, M. de la Mothe-

Langon. Ses nombreux ouvrages occupèrent le public. Romans, biographie, histoire, tout cela, libéral et acerbe, eut du retentissement et montre une vive imagination méridionale.

Près de lui, Audibert, écrivain royaliste de *la Quotidienne*, fort spirituel, et ayant laissé des livres pleins de fines observations.

Il y a encore Mely-Janin, un journaliste sans malice, bien qu'il ne fût pas sans esprit.

Enfin, Lemaire, qui publiait alors une édition des classiques latins, avec des notes savantes.

Puis, au milieu d'un groupe de femmes, illuminé par la beauté de Delphine Gay, voici une figure déjà vieillie à cette époque, mais qui mérite une attention particulière : c'est madame de Bawr. Sa vie accidentée ferait un roman d'un intérêt plus vif que ceux qu'elle écrivit, si l'on pouvait tout dire, quoique ses œuvres ne soient point sans mérite; elles ont de l'esprit, du naturel et il y règne un goût parfait.

Madame de Bawr eut une singulière part aux vicissitudes de notre époque : à peine avait-elle vingt ans, qu'elle fut enfermée dans les prisons révolutionnaires. Jeune, jolie, spirituelle, que faire en une prison qui ne s'ouvrait guère que pour livrer à l'échafaud la tête proscrite de quelques victimes? Oh! vous ne devineriez pas, car vous ignorez peut-être que non-seulement il n'y avait pas alors de prisons cellulaires,

mais que les hommes et les femmes étaient renfermés dans le même lieu.

Je vous mets sur la voie...; pourtant n'allez pas trop loin. Honni soit qui mal y pense!

S'il y avait dans les prisons de très-grands seigneurs, comme les Rohan, ils y étaient représentés, dans celle où fut renfermée une fort jolie fille, par un de ces hommes du monde qui croyaient de leur honneur de triompher de toutes les jeunes femmes qu'ils rencontraient. Il y avait aussi sous les verrous des prêtres qui ne voulaient pas permettre qu'on risquât de partir pour le ciel en état de péché, et l'un d'eux se dépêcha de bénir l'amour en l'élevant à la dignité du sacrement de mariage. Oh! ce mariage n'était pas très-valable aux yeux des lois civiles, mais la loi divine parut suffisante à ceux qui pouvaient d'un moment à l'autre paraître devant Dieu, et les cachots virent alors tout ce que le ciel a mis de joies dans le cœur humain pour jouir d'un amour heureux et innocent.

Combien de temps dura cette ivresse sans pareille qui transformait une effrayante captivité en un séjour délicieux? Hélas! ce ne fut que peu de jours! est-ce que le bonheur idéal dure longtemps?

La porte de la prison s'ouvrit, une tête adorée tomba sous le fer cruel, le sang inonda une fois de plus la place de la Révolution, et un homme dont le seul crime

fut de s'appeler *Rohan* et d'être heureux, disparut de ce monde où il était aimé!...

« Je ne sais plus, me disait madame de Bawr, ce qui « se passa après cela... des jours et des semaines s'é- « coulèrent dont il ne me reste aucun souvenir; sans « doute je n'avais plus ma raison, car, je n'ai plus « même conscience de ma douleur... quand je m'éveillai « j'étais au lit, j'avais ma liberté et ma sœur me soi- « gnait. Plus tard, la tourmente révolutionnaire étant « apaisée, chacun se reprenait à la vie et cherchait les « débris du passé; je me rapprochai de la famille de « Rohan; personne ne voulut reconnaître un mariage « dont je n'avais nulle preuve légale. Cependant on « m'y accueillit bien, on me plaignit, mais ce fut tout ! »

Le temps, ce dieu à qui les anciens élevèrent une statue avec cette inscription :

A CELUI QUI CONSOLE,

emporta le chagrin de madame de Bawr, et les soins de la vie matérielle occupèrent son esprit assez péniblement. Sans fortune, elle vécut du travail de son intelligence; elle écrivit des nouvelles, des romans et des pièces de théâtre, parmi lesquelles on distingua *la Suite d'un bal masqué;* mais ses ressources la laissaient dans une situation très-précaire, lorsque s'offrit pour elle un second mariage encore plus singulier que le premier.

Un descendant du duc de Saint-Simon dont les *Mémoires* sont si étonnants, et dont Chateaubriand disait : —Il a écrit à la diable pour la postérité,—fut plus étonnant encore que son aïeul, car il essaya de changer le monde social. Qui n'a pas entendu parler de la vie aventureuse du dieu des Saint-Simoniens !... C'était un de ces grands seigneurs au cœur ardent qui désirait et rêvait une société où chacun aurait sa part des biens de ce monde, suivant son mérite et ses talents !... La révolution avait laissé Saint-Simon sans fortune, mais il ne s'en aperçut qu'au moment où il voulut réaliser ses rêves, et qu'il n'eut pas les moyens de les propager. Solitaire comme ceux qui sont pauvres, il eut le temps de méditer. La révolution avait tout détruit, même ce qu'elle avait créé; et ce fut au milieu du sang et des ruines, que le philosophe imagina un monde humain, aimant et se gouvernant par le plaisir. Ses idées s'étaient transformées en un système complet, lorsqu'un héritage mit entre ses mains une somme de trois cent mille francs; c'était sous le Directoire.

Ouvrir sa maison à cette société dispersée qui essayait de se réunir, et lui inspirer *ses principes* nouveaux qui devaient assurer le bonheur de tous, lui parut être le meilleur emploi de cette fortune inattendue. Mais il fallait une femme pour tenir sa maison, il fallait que cette femme fût la sienne pour que la bonne compa-

gnie vint chez lui, et ses *principes* ne lui permettaient pas un engagement éternel. D'ailleurs ces trois cent mille francs ne devaient pas fournir une longue carrière, et Saint-Simon dans sa perplexité consulta son meilleur ami, un savant géomètre à qui la ligne droite avait jusque-là paru la plus simple et la plus courte, et qui ne comprit pas tout de suite les détours et les faux-fuyants dont le philosophe voulait entourer son mariage provisoire. Mais enfin voici ce que décidèrent entre eux le philosophe Saint-Simon et le géomètre qui n'était autre que Poisson :

Saint-Simon choisirait une femme d'esprit, qui comprendrait tout, une femme bien élevée qui conviendrait à tous, que le malheur du temps aurait frappée et qui consentirait à tout ; il l'épouserait pour trois ans, avec la promesse du *divorce* alors en vigueur ; au bout de ces trois années, elle toucherait une somme qui fut fixée ; puis cette femme deviendrait alors complétement étrangère à Saint-Simon.

Le géomètre connaissait la pauvreté de la jeune femme qui avait épousé M. de Rohan dans la prison ; il courut lui offrir cette vie de splendeurs pour trois années qui l'éblouit malgré ce qu'elle avait d'éphémère. Cependant elle n'accepta que sous une condition expresse et absolue, c'est que le mariage qui lui donnerait le nom de Saint-Simon, se bornerait absolument aux formalités qui assureraient aux yeux du monde ses droits à le porter.

Saint-Simon accepta les conditions de la jeune femme, comme elle avait accepté les siennes.

Il ouvrit sa maison splendidement, donna de grands dîners, où il expliqua ses doctrines sociales ; mais il paraît qu'on ne vécut pas seulement de la parole du dieu, car, avant la fin de la seconde année, il ne restait rien des cent mille écus, pas même ce qui devait être donné à la jeune femme.

Le traité fut exécuté pour le reste, et l'on se sépara avec l'espoir que les idées répandues au milieu du luxe et des plaisirs porteraient des fruits pour la félicité générale de l'avenir. Payer trois cent mille francs le bonheur du monde, ce n'est pas trop !

Celle qui avait été la duchesse de Rohan et la marquise de Saint-Simon, reprit son modeste nom de fille, et se remit à travailler.

Mais elle n'en avait pas fini avec le mariage : malgré son union tragique et son union comique, les beaux yeux bleus et les doux cheveux blonds d'un habitant du Nord, M. de Bawr, parurent encore plus séduisants que la naissance et la fortune, et bientôt la jeune femme sans nom prit pour ne le plus quitter celui de *Bawr*, sous lequel nous l'avons connue assez intimement pour qu'elle nous racontât les vicissitudes d'une si singulière existence.

Hélas ! ce mariage d'amour ne termina pas ses malheurs : au milieu des joies infinies de cette heureuse

union, une mort affreuse vint frapper M. de Bawr... Une de ces voitures de pierres qui traversent si souvent les rues de Paris, se rompit à ses côtés lorsqu'il traversait le pont Neuf, et l'écrasa; on le rapporta sanglant à sa femme qui n'eut pas même la consolation de recevoir son dernier soupir : il était mort.

Au milieu d'aussi grandes catastrophes, il restait encore à madame de Bawr de petits incidents à raconter qui étaient d'autant plus intéressants qu'ils étaient difficiles à dire; mais, avec sa figure très-fine, son nez pointu, ses lèvres minces et ses yeux expressifs, tout cela accentué par l'âge et l'extrême maigreur, quand elle racontait à voix très-basse, avec des réticences, avec des lacunes, que l'imagination de ceux qui écoutaient remplissaient, madame de Bawr vous tenait attentif, tantôt au seuil de sa porte que voulait franchir, malgré ses promesses, le prophète saint-simonien, tantôt aux raisonnements qu'il employait pour arriver à des croisements de races dans l'intérêt de l'humanité, enfin à toutes ces utopies que le cerveau fécond du philosophe avait inventées, et dont celle qui avait été sa femme provisoire, se moquait doucement, avec un indéfinissable mélange de sarcasme et de sympathie pour ces idées.

J'avoue que j'écoutais madame de Bawr avec un étonnement et une curiosité qui l'amusaient beaucoup. Ce fut une de mes premières connaissances après mon

mariage; je n'avais jamais rien vu jusque-là qui pût me donner l'idée d'une existence en dehors de la rectitude d'une vie de famille régulière; je me sentis attirée vers elle, peut-être parce qu'elle ouvrait à mon esprit des routes inconnues. Nos relations ne cessèrent jamais complétement, et ce fut aux funérailles de notre ami commun, M. Briffaut, que je la vis pour la dernière fois; nous sortîmes ensemble et je la reconduisis chez elle.

Peu de jours après, elle n'était plus; sa mort fut accidentelle, bien qu'elle eût atteint quatre-vingt-huit ans; elle eût pu vivre encore, à ce qu'il me sembla à la vivacité de sa pensée qui n'avait rien perdu de sa finesse et de sa raison.

Je ne voulais mettre, et je n'ai mis en effet dans mes tableaux que des personnes venant chez moi et s'étant trouvées naturellement à mes petites réunions... Les circonstances, ou leur volonté, ont amené ainsi des gens connus, mais je ne les ai pas attirés. Mon caractère timide et mille susceptibilités s'opposaient en moi à ce que j'allasse au-devant des autres, et, quoique mon premier mouvement soit toujours bienveillant, que je sente à l'abord une vraie sympathie pour ceux qu'on me présente, il résulte encore pour moi une espèce d'embarras et de crainte d'une nouvelle présentation. Cela m'a souvent empêchée de faire des connaissances qui m'eussent été très-agréables.

Aussi, n'avais-je rien fait pour voir Chateaubriand, alors dans tout l'éclat du brillant succès du *Génie du Christianisme*. Mais ce livre ! oh ! c'était l'objet de mon enthousiasme ! Dans le couvent où je fus élevée, on me le donna en prix d'honneur, et jamais lecture ne produisit sur mon âme un aussi grand effet. Je n'avais pas quinze ans, il est vrai, et l'exaltation pour le bien présenté poétiquement, est si naturelle aux jeunes esprits, que j'étais restée sous le charme de ce bel ouvrage ! Depuis, mon culte pour Chateaubriand s'est accru en le voyant, quoiqu'il eût un peu sa part des vanités humaines. Son âme avait de fortes ailes, elle planait au-dessus de tous les vulgaires intérêts, et, ce qui est, pour moi, la plus haute puissance du génie, en sa présence, de même qu'en lisant ses ouvrages, on se sentait l'envie de devenir meilleur !

Il me semble que le premier et le dernier de ses écrits, le *Génie du Christianisme* et les *Mémoires d'Outre-tombe*, sont supérieurs au reste, parce qu'il y a plus de lui-même, de sa propre nature, et qu'on y reconnaît davantage son individualité.

Voulant unir son poétique souvenir à notre vie littéraire, j'imaginai de placer au fond de mon tableau deux cadres renfermant deux gravures : l'une représente Chateaubriand d'après le portrait de Girodet, et l'autre, il faut l'avouer, est le portrait de Ducis d'après Gérard... La composition de ma société à cette époque

était telle, qu'il n'y avait rien de mieux, à mon gré, que de lui donner comme deux présidents, Chateaubriand pour les romantiques et Ducis pour les classiques.

Ma société accepta joyeusement cette plaisanterie.

Il y avait alors dans tous ces jeunes esprits une tendance religieuse plus poétique que pratiquante, il est vrai, mais qui donnait de l'élévation à la pensée et de la tendresse au cœur, témoin les *Méditations* de M. de Lamartine et les *Consolations* de M. Sainte-Beuve, dont nous voulons vous citer quelques vers ravissants :

A M. DE LAMARTINE

.
Enfant, Dieu vous nourrit de sa sainte parole ;
Mais bientôt, le laissant pour un monde frivole,
Et cherchant la sagesse et la paix hors de lui,
Vous avez poursuivi les Plaisirs par Ennui.
Vous avez, loin de lui, couru mille chimères,
Goûté les douces eaux et les sources amères,
Et sous des cieux brillants, sur des lacs embaumés,
Demandé le bonheur à des objets aimés.
Bonheur vain ! fol espoir ! délire d'une fièvre !
Coupe qu'on croyait fraîche, et qui brûle la lèvre !
.

Oh! quand je vous ai dit, à mon tour, ma tristesse,
Et qu'aussi j'ai parlé des jours pleins de vitesse,
Ou de ces jours si lents qu'on ne peut épuiser,
Goutte à goutte tombant sur le cœur sans l'user;
Que je n'avais au monde aucun but à poursuivre;
Que je recommençais chaque matin à vivre,
Et qu'alors, sagement et d'un ton fraternel,
Vous m'avez par la main ramené jusqu'au ciel :
« Tel je fus, disiez-vous; cette humeur inquiète,
« Ce trouble dévorant au cœur de tout poëte,
« Et dont souvent s'égare une jeunesse en feu,
« N'a de remède ici que le retour à Dieu.
« Seul il donne la paix, dès qu'on rentre en sa voie;
« Au mal inévitable il mêle un peu de joie,
« Nous montre en haut l'espoir de ce qu'on a rêvé;
« Et, sinon le bonheur, le calme est retrouvé. »

Et ces autres vers adressés à Victor Hugo :

Honneur à toi, poëte! honneur à toi, vainqueur!
Oh! garde-les toujours, jeune homme au chaste cœur!
Garde-les sur ton front, ces auréoles pures,
Et ne les ternis point par d'humaines souillures!
La sainte poésie environne tes pas;
C'est le plus bel amour des amours d'ici-bas.

Alfred de Musset lui-même, le plus jeune, le plus sceptique et le plus égaré, eut parfois des retours vers ces inspirations religieuses qu'il avait puisées aux beaux jours poétiques où il n'était pas encore blasé.

Alors il écrivait :

....... Malgré moi l'infini me tourmente,
Je n'y saurais songer sans crainte et sans espoir,
Et quoi qu'on m'en ait dit, ma raison s'épouvante
De ne pas le comprendre, et pourtant de le voir.

> Qu'est-ce donc que ce monde, et qu'y venons-nous faire,
> Si, pour y vivre en paix, il faut voiler les cieux?
> Je souffre, il est trop tard; le monde s'est fait vieux.
> Une immense espérance a traversé la terre ;
> Malgré nous vers le ciel il faut lever les yeux.

Il était visible pour tous que, sous la Restauration, la religion chrétienne empruntait encore au *Génie du Christianisme* de Chateaubriand une rêverie poétique qui a fait place depuis à quelque chose de plus positif et de plus ardent. Alors il n'y avait guère d'athées que de vieux révolutionnaires qui, après s'être révoltés contre les rois, se révoltèrent aussi contre Dieu; mais ils n'osaient pas se montrer.

Il est impossible à présent de se faire une idée bien juste de ce qui rendait alors les réunions si intéressantes. Il en existait ainsi un assez grand nombre, où l'on retrouvait des gens d'esprit, des hommes au pouvoir, des poëtes, des artistes, dont la verve, l'élan, l'activité, l'enthousiasme, animaient d'une flamme brillante les nobles et vives inspirations. Peut-être ce feu sacré tenait-il aux idées générales alors débattues. La générosité est expansive, tandis que l'égoïsme est concentré; puis, les âmes s'épanouissaient dans la sécurité d'un gouvernement paisible, qui héritait de tout ce que la Révolution avait eu de bon, et qui voulait ramener ce que l'ancienne monarchie avait eu de meilleur, l'esprit de la société française des salons.

Mais cette ancienne société était restreinte, elle se

composait d'une élite aristocratique : tous y étaient grands, riches et puissants. Le soin d'être aimable pouvait y être la seule affaire, d'autant plus que les faveurs et les plaisirs s'accordaient souvent à ce prix.

Une éducation brillante et solide avait, sous le règne de Louis XIV, élevé à la plus haute puissance des intelligences supérieures. — *Je travaille à mon âme*, disait madame de Sévigné. Ce travail sur soi-même, sur cet intérieur dont les vertus resplendissent dans les grâces du langage, dans l'expression de la physionomie, dans tous les mouvements du corps et jusque dans la toilette elle-même, avait amené quelques personnes à une telle perfection, qu'elles jetèrent sur la société française un éclat dont les rayons illuminèrent toute l'Europe.

Si le règne de Louis XV ne produisit pas d'aussi grandes intelligences, il éparpilla l'esprit, et fit comprendre à tous que le talent est un privilége de naissance qui doit avoir part aux priviléges de la société. Des idées généreuses s'éveillèrent dans quelques âmes. Le sentiment de la justice et la sympathie pour ceux qui souffraient, donnèrent l'idée de réformes sociales qui devaient être favorables au bonheur de tous.

Les plus grands parmi ceux qui jouissaient de tous les avantages de cette société restreinte, furent les premiers à adopter les idées philosophiques; ils avaient l'esprit trop éclairé pour ne pas aimer le bien...; mais les mauvaises passions s'emparèrent vite de ces bonnes

idées ; une violente explosion des intérêts et des désirs non satisfaits amena un cruel désordre, et il fut remplacé par un pouvoir militaire, qui dota la France de plus de gloire que de bonheur.

Cependant les leçons du malheur et les enseignements de l'exil dans un pays de liberté avaient instruit un prince, homme d'esprit, qui avait compris la Révolution dès son principe. Louis XVIII rentra en France avec des institutions nouvelles et d'anciennes habitudes, et il donna la liberté d'écrire et de parler.

Alors les jeunes imaginations purent s'élancer sur toutes les routes. On voyait les tristes vestiges de la Révolution ; mais la Charte en assurait les bons principes. On souffrait des désastres de l'Empire ; mais on héritait de sa gloire, et la majesté de la vieille monarchie avait une grandeur qui ne pesait pas sur la pensée, car elle ramenait naturellement cette liberté de la conversation et cette puissance des idées dont le dix-huitième siècle avait offert l'exemple ; et dans les salons l'esprit dépassait alors des limites qu'il n'ose plus franchir à présent.

Ainsi, les théories de Saint-Simon et de Fourier, qui ont tant effrayé et scandalisé depuis, étaient sans cesse discutées dans les réunions. Toutes ces utopies agitaient fortement les âmes, et cette première explosion, pleine de verve et de grandeur, de la liberté d'exprimer sa pensée, animait les salons au point d'en

faire des lieux pleins de joie et d'enthousiasme dont rien ne peut donner l'idée.

Une foule de maisons ouvertes, à jour fixe, une fois par semaine, permettaient de retrouver les mêmes personnes si souvent, que la vie était une suite de conversations où se développaient et se discutaient les idées. On n'y parlait jamais d'affaires, et le mot argent n'y pénétrait pas.

C'était un bon temps, et si Louis XVIII eût vécu, ou si son frère eût adopté ses idées, et qu'au lieu de ministres étrangers aux choses et aux hommes de notre pays, il eût confié le pouvoir à des esprits tels que ceux de MM. Guizot, Thiers, Villemain, Duchâtel, de Broglie, etc., etc., les journées de Juillet n'eussent pas eu lieu, malgré les efforts de quelques révolutionnaires violents; les principes nouveaux se fussent appuyés sur l'ancienne monarchie; bien des maux eussent été évités, et de bien beaux ouvrages eussent vu le jour.

Car une pléiade de grands poëtes, de grands peintres, de grands écrivains en tous genres, illuminait le monde intellectuel où nous vivions et où l'on ne pensait qu'à être heureux.

Mais si les rêves de gloire et les sentiments d'amitié, occupant ceux qui composaient nos réunions littéraires, rendaient mes amis heureux et bons, il y avait en dehors de ce monde d'élite des mécontents..., des malheureux sans doute; le problème difficile à résoudre,

de mettre les biens et les jouissances de la vie à la portée de tous, n'était pas résolu, comme il semble à présent près de l'être : des découvertes merveilleuses, des entreprises gigantesques, de fabuleuses créations, tendent à généraliser l'aisance et les biens de ce monde. Tout cela peut faire espérer des jours de paix aux générations qui nous suivront ; mais sous la Restauration l'on n'en était pas là.

L'envie, la haine, la cruauté, que renferme le cœur de l'homme qui souffre, quand la religion ou la philosophie ne l'ont pas éclairé ou consolé, se montrèrent bientôt par l'ironie, le sarcasme et l'injure, grâce à la liberté qui leur permit de s'exprimer dans les journaux. Des attaques perfides cachaient la haine sous la plaisanterie, et l'intérêt personnel sous l'apparence du plus généreux sentiment. On donna un nom à cette envie de prendre la place des autres, afin de tromper le peuple, et cela s'appela *l'Opinion libérale.* Le lion révolutionnaire s'était fait chat ; il égratignait sans cesse en attendant le jour où il pourrait dévorer.

Ce jour arriva. Le ministère, fatigué d'être harcelé, persuada au successeur de Louis XVIII de retirer cette liberté qui attaquait tous ses actes et toutes ses idées. Charles X n'avait que l'aimable esprit des gens du monde ; il ne voyait pas plus loin que son entourage, et se confia à ses ministres, qui ne connaissaient pas la France qu'ils gouvernaient : ils le perdirent.

Dans la lutte entre le roi déconsidéré par la presse et le peuple excité par elle, ce fut le peuple qui l'emporta.

Mais ce qu'il y eut de plus singulier dans ces journées de Juillet, c'est ce qui arriva le lendemain.

Il avait existé un petit parti que Napoléon appelait les *idéologues*; il s'en moquait, mais il s'en défiait. Ce parti, sous la Restauration, se nomma les *Doctrinaires*; il tenait, disait-on, tout entier sur un canapé, et son chef était le solennel Royer-Collard. Ce parti renfermait ce que la Révolution avait de plus intelligent, de plus éclairé et de plus modéré. C'étaient les hommes dont Charles X eût dû s'entourer qui le composaient... Ce parti escamota le pouvoir à la Révolution plus avancée, et mit à sa tête Louis-Philippe, trop pressé de régner!

Royer-Collard fut écarté, ses principes n'ayant pas voulu fléchir devant l'usurpation.

La Révolution avancée fut trompée, mais elle resta menaçante; les royalistes vaincus furent hostiles, et à la suite de cette révolution de Juillet, les émeutes grondèrent dans la rue, les anciennes familles s'exilèrent, les gens d'esprit se turent et les hommes de cœur se demandèrent avec tristesse où étaient la justice et le bon droit? Toutes les places changèrent de mains. Les nouveaux venus aux grandes situations tremblaient de les perdre, pendant que les anciens possesseurs espéraient les reconquérir. Comment aurait-on pu penser

alors à se réunir pour s'amuser? Dans ce trouble et cette incertitude, on vivait retiré; les maisons qui recevaient, s'étaient fermées, et il ne resta plus, après 1830, le moindre vestige des aimables salons de la Restauration.

Mais c'était encore le matin pour moi et pour mes jeunes amis. Souvent, quand les orages viennent dans les matinées de printemps, ils développent les germes des fleurs et des fruits, les rendent plus vigoureux et leur donnent la force de résister à d'autres tempêtes.

Pour la seconde fois, des catastrophes publiques bouleversaient ma modeste existence, et me frappaient au cœur dans mes sympathies et mes affections...

Mais c'était le matin !

DEUXIÈME TABLEAU

LE MILIEU DU JOUR

UN SALON

SOUS

LE RÈGNE DU ROI LOUIS-PHILIPPE

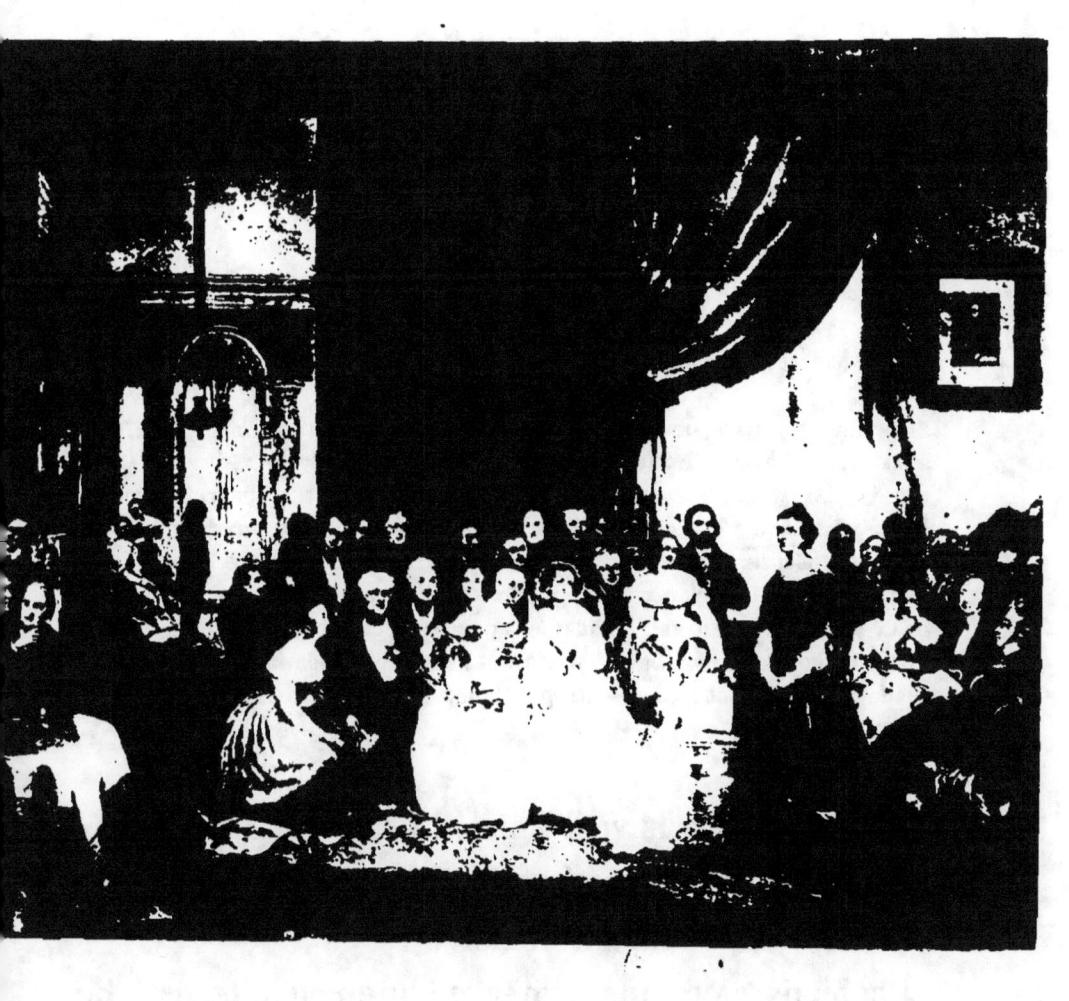

DEUXIEME TABLEAU

RACHEL RÉCITANT DES VERS DU ROLE D'HERMIONE DANS LA TRAGÉDIE D'ANDROMAQUE

NOMS DES PERSONNES QUI SONT REPRÉSENTÉES DANS CE TABLEAU

MM. DE CHATEAUBRIAND, le prince ADAM CZARTORYSKI, MARTINEZ DE LA ROSA, MAMIANI DELLA ROVERE, ITURBIDE, JOUFFROY, VIENNET, TOURGUENIEF, DUPATY, CONSDERANT, CANTAGREL, TOURNEIL, le général DE LA RUE, CAVEL, KOREFF, THÉODORE MURET, PELLARIN, THOLOSAN, AMÉDÉE DE JOSQUIÈRES, GIGOUX, JOUY, DE TOCQUEVILLE, LOURDOUEIX, CRIFFAUT, PAUL DUPORT, AUGUSTE SIGUIER, le comte JULES DE CASTELLANE, le baron DE MARESTE, BEYLE, MONMERQUÉ, DE LANCY, le vicomte DE LA TOUR-DU-PIN, CHAMBLY, madame la princesse CZARTORYSKA, madame RÉCAMIER, la comtesse DE BRADI, madame REYBAULT, madame DE LOURDOUEIX, madame ANAÏS SÉGALAS. — La politique, la littérature et les salons de cette époque.

Ce n'était plus le vieil hôtel du faubourg Saint-Germain, qui abritait nos réunions lorsque je recommençai à recevoir, — il était démoli !

J'habitais alors une demeure toute nouvelle, rue de Joubert, Chaussée-d'Antin. C'est là que cette réunion a lieu.

Ce n'étaient pas non plus les mêmes personnes qui se réunirent alors chez moi.

Celles qui composaient mon premier tableau étaient divisées ou dispersées.

Quelques-unes, chères amitiés qui avaient mes plus profondes sympathies ou mes plus respectueuses affections, emportèrent, en 1830, mes regrets sur la terre d'exil.

Puis, durant la terrible épreuve du choléra, la mort avait frappé ceux qui m'aimaient le plus, de ceux-là qui, nous ayant vus enfants, se sont identifiés à nos malheurs, comme à nos plaisirs.

D'autres amis..., aux idées avancées, étaient arrivés au pouvoir depuis la révolution de Juillet, et ils ne furent pas les moins perdus pour l'amitié.

Les principes que j'avais reçus de ma famille, mes intérêts et mes affections me liaient à la monarchie des Bourbons de la branche aînée. Mais un irrésistible attrait pour toutes les idées nouvelles me portait vers ceux qui prétendaient avoir des lumières plus étendues pour éclairer les sociétés et des dévouements plus généreux pour assurer le bien général. Aussi, dans les dernières années de la Restauration, j'avais attiré chez moi des personnes d'opinions très-opposées; mais j'étais alors d'une gaieté telle, que j'interrompais la discussion par une joyeuse plaisanterie, dès qu'elle menaçait de devenir trop vive, et des ennemis naturels vivaient en paix sous l'égide de la joie qui débordait de mon cœur... Je croyais tant au bien ! j'avais une foi si pro-

fonde dans toutes les choses bonnes et douces, et dans les sentiments les plus généreux !

Une révolution donne en quelques jours une triste et cruelle expérience.

Après 1830, je vécus plusieurs années dans la retraite à regretter bien des illusions et bien des amis.

Mais les orages qui viennent au matin, assainissent l'air, et rendent plus salutaire la température de la journée.

Le travail m'enleva au découragement en me donnant l'espoir d'être utile à ce qui m'entourait.

J'avais écrit déjà quelques nouvelles et quelques petites pièces de théâtre, mais je redoutais la publicité et je n'avais pas osé y mettre mon nom. Alors j'eus le courage de m'y décider et de m'occuper des soins de la représentation de mes ouvrages.

Je pris un goût très-vif à ce travail, il me ranima et donna de la force et de l'activité à ma vie, qui avait été plus rêveuse qu'agissante jusque-là.

Alors, je repris aussi un soir de chaque semaine pour réunir mes connaissances et mes amis.

Cet usage qui ramène toute l'année les mêmes personnes à jour fixe dans une maison, tend à se perdre en ce moment, et c'est fâcheux... Il y a là quelque chose de bon pour l'intelligence par l'échange fréquent des idées qui se développent dans la discussion, et de bon

aussi pour le cœur, car des relations fréquentes peuvent seules faire connaître ces qualités solides qui inspirent les durables amitiés.

Ma vie plus active m'avait mise en rapport avec plus de monde ; aussi mon second tableau réunit un plus grand nombre de personnes... Il y a des hommes très-remarquables et de très-illustres proscrits.

La Révolution de 1830 avait éveillé dans le monde entier des espérances qui amenèrent bien des infortunes, et des hommes de la plus haute distinction furent obligés de chercher un asile hors de leur pays.

La plupart des États de l'Europe s'envoyèrent ainsi réciproquement leurs proscrits... Ils ont été des espèces de missionnaires forcés, qui propagèrent en tous lieux les idées nouvelles.

Alors on pouvait parler chez moi toutes les langues étrangères pour exprimer des idées souvent fort étranges.

Cette variété était un grand plaisir pour mon esprit.

Mademoiselle Rachel avait débuté au Théâtre-Français avec un immense succès, et sa manière de dire les beaux vers de Corneille et de Racine avait des nuances si justes, si fines et si délicates, qu'on pensa qu'elle serait encore plus parfaitement appréciée dans les salons que sur le théâtre. J'arrangeai une réunion où elle se fit entendre, au milieu de mes amis, dès le commencement de ses débuts, et où elle excita une vive admiration.

Madame Récamier n'allait plus dans le monde ; pourtant elle se décida à venir avec le philosophe Ballanche passer cette soirée chez moi.

C'est ainsi que madame Récamier fit connaissance avec Rachel ; elle me demanda de la lui présenter, ce que je m'empressai de faire.

Mais la jeune actrice n'avait encore eu aucun rapport avec le monde, et il me fallut l'instruire à l'écart de ce que c'était que madame Récamier dont elle n'avait jamais entendu parler.

Plus tard ayant choisi cette réunion pour sujet de mon second tableau, je priai madame Récamier de me donner une séance ; mais elle me dit :

— Lorsqu'on a eu dans sa jeunesse une réputation de jolie femme, il ne faut pas laisser faire son portrait quand les agréments des jeunes années ont disparu. Je ne puis que vous prêter un portrait de moi qui fut fait autrefois par Isabey.

Je copiai le portrait malgré l'anachronisme, et je trouvai qu'elle avait raison.

Elle n'est plus, la gracieuse femme ! et Rachel qui faisait alors ses premiers pas dans la carrière, où on la vit briller d'un éclat sans pareil, a disparu aussi, comme bien d'autres qui sont dans ce tableau.

Ils étaient trop ardents aux intérêts de cette vie, la plupart de ceux que je réunis ce jour-là...

Ils n'atteignirent pas la vieillesse ; de ce nombre, sont

deux hommes jeunes et d'une intelligence supérieure, M. de Tocqueville et M. Jouffroy, qui seraient peut-être encore là près de nous et pleins de vie, si la politique ardente et ses vicissitudes multipliées ne les avaient pas dévorés.

Jouffroy avait une belle âme, qui rayonnait dans de beaux yeux bleus, et les combats entre les sentiments opposés de cette âme délicate l'ont précipité vers la tombe, plus que la maladie. C'était une des études les plus curieuses et les plus tristes, que d'analyser les éléments contraires de cette noble nature, qui la troublaient incessamment. Jouffroy avait pris dans les habitudes de l'École normale, qui renfermait alors des hommes du plus grand mérite, se dévouant exclusivement aux graves et sérieuses études, des mœurs d'autant plus austères que, dans les reproches faits aux rois par la Révolution, le désordre de leur vie et le scandale de leurs amours étaient un des arguments invoqués le plus fréquemment. Parfaitement consciencieux, Jouffroy ne se fût jamais permis de faire ce qu'il blâmait dans les autres, et il n'y eut pas un cénobite qui tînt mieux le plus délicat de tous ses vœux que notre beau philosophe... Mais le ciel lui avait donné un cœur tendre, exalté, passionné jusqu'au délire; et, dès qu'il était près d'une jeune femme, il l'aimait, sans oser pourtant lui exprimer cet amour violent dont il était tourmenté; et même, quand il pouvait croire

que ses sentiments étaient compris et partagés, sa réserve n'excluait pas une jalousie fiévreuse qui le rendait le plus malheureux des hommes.

La politique, après 1830, lui causa des agitations qui, pour être d'un autre genre, n'en furent pas moins douloureuses. Il y avait plusieurs années que je le connaissais, lorsque la révolution arriva; et on l'avait entendu souvent exprimer chez moi ses idées avancées, au point de rêver une république modèle, semblable à celle de Platon, dont il était le fervent disciple. Nous mettions ces aspirations au rang des utopies irréalisables, mais nous aimions ses éloquentes paroles, auxquelles sa noble physionomie donnait un charme inexprimable. Cependant, lorsque arrivèrent les ordonnances de Juillet, il se prononça si vivement, qu'il put craindre pour sa liberté. Alors notre maison lui devint un asile. J'étais bien sûre qu'on ne viendrait pas chercher chez moi un ennemi de la royauté. Mon mari était attaché à la maison du roi Charles X, et c'était un de mes amis qui commandait les troupes royales, pour son malheur, hélas!

Il y eut là, pendant deux jours, entre nous, une situation singulière et pleine d'anxiétés cruelles. On se battait dans la rue, le peuple révolté s'acharnait contre la monarchie, et son succès devait amener la perte de tout pour mes amis et pour moi; tandis que ce devait être le triomphe de Jouffroy et de ses amis, dont la for-

tune s'élèverait sur les ruines de toutes mes espérances
Nous étions là, vis-à-vis l'un de l'autre, sans oser parler pendant cette guerre civile, qui ensanglantait le pavé de Paris, jusque sous les fenêtres de mon appartement. Car alors on démolissait l'hôtel de Larochefoucauld, et en attendant que je fusse rue de Joubert, j'habitais près de la rue Saint-Honoré, à côté des Tuileries, où la bataille commença, et où je la voyais de manière à rendre la situation aussi douloureuse qu'il fût possible.

Je voyais en même temps et malgré ses efforts, que Jouffroy pensait à un succès qui allait ramener l'âge d'or sur la terre; il était fort agité, et ses convictions étaient si vives, si puissantes, qu'elles m'envahissaient en dépit de mes intérêts et de mes affections... Cependant, il faut tout dire, je ne poussai pas l'héroïsme jusqu'au bout... On allait servir le dîner, le mercredi, troisième jour de la lutte, lorsque M. Ancelot rentra le visage bouleversé, disant que tout était fini pour la monarchie, et que la Révolution triomphait!... Un éclair de joie inexprimable passa sur la figure du philosophe, malgré ses efforts pour cacher son bonheur à notre tristesse. Puis, nous restâmes tous silencieux. Je pris amicalement le bras de Jouffroy pour passer dans la salle à manger, et j'essayai de lui sourire en nous asseyant à table... Mais ensuite, au premier mouvement que je fis, mon cœur trop plein ne put résister, et je fondis en larmes.

Bientôt Jouffroy, au milieu du triomphe de ses idées, fut assailli de nouveau par des combats intérieurs, en voyant que le Pouvoir aux mains de ses amis ne réalisait pas ses espérances idéales.

Il avait une famille qui exigeait de lui qu'il participât aux avantages de la puissance, et cette puissance, dont il faisait partie, marchait dans un sens opposé à ses plus chères convictions. C'était encore un spectacle navrant que les agitations diverses de l'âme timorée de cet homme de bien.

Il s'est trouvé souvent, à la Chambre des députés où il siégeait, dans cette cruelle alternative de voter contre les convictions de son esprit, ou contre le pouvoir qui était aux mains d'amis de toute sa vie, et auxquels la reconnaissance l'attachait autant que l'affection, et cela brisait son cœur.

Alors, quelle hésitation! quelle incertitude! combien il souffrait, et que je l'ai vu souvent venir, pâle et troublé, épancher, devant moi, ses tristesses profondes, mêlées à des scrupules délicats... Mais, chaque fois que sa conscience ouvrait ainsi à mon amitié les secrets d'actions dont on l'a blâmé, moi, je ne pouvais qu'admirer en lui ce qu'il y a de plus noble et de plus beau dans l'âme humaine.

Et dire que sur tous les points cette âme d'élite eut d'innombrables tourments! ainsi il avait écrit une espèce de manifeste contre la religion catholique, mani-

feste qui eut un immense retentissement, et qui était intitulé : *Comment finissent les dogmes*. Et, quand les troubles de la politique eurent usé sa joie, sa force et sa vie, qu'il vint chercher le repos dans la vie de famille, d'autres scrupules furent éveillés autour de son lit de mort par une ferveur affectueuse, qui le jeta dans une grande perplexité jusqu'au moment suprême où cessent toutes les incertitudes, et où le Créateur de l'univers recueillit sans doute, dans sa miséricorde, une des plus belles âmes qu'il ait jamais créées.

C'est par Jouffroy, qui était le cousin d'une de mes amies d'enfance, chez qui je le vis peu de temps après mon mariage, que commencèrent mes relations avec des membres de l'École normale, où j'ai trouvé de sincères amitiés.

L'on n'a pourtant pas encore envisagé cette École dans ses rapports avec les femmes et les salons de Paris qui lui doivent beaucoup ; j'en veux dire un mot.

Qui donc apporterait chez les quelques femmes d'esprit qui prennent encore quelque plaisir à une conversation intéressante et à des sentiments délicats, ces éléments de société trop rares, si ce n'étaient des hommes d'étude habitués à la vie austère et studieuse ?

Les vrais causeurs de notre époque sont sortis de là ; sans doute, il leur est arrivé parfois de professer un peu dans un salon ; mais que d'idées ingénieuses, que

d'aperçus nouveaux, fins, élevés, ils apportaient dans une conversation élégante et du meilleur goût! On a vu Jouffroy tenir attentives et charmées de très-jeunes femmes un peu frivoles, M. Cousin les éblouir et M. Patin les intéresser pendant des soirées entières; et, si les réunions générales s'en trouvaient bien, les reines de ces salons intelligents avaient aussi fort à se louer de leur amitié particulière. Il y aurait beaucoup à dire à ce sujet, et les femmes doivent vraiment à l'État une reconnaissance encourageante pour l'École normale, cette pépinière d'hommes supérieurs destinés à leur agrément, bien que ce ne soit peut-être pas là le but principal des fondateurs de cet illustre établissement.

Qui ne sait combien le caractère et le génie de M. Guizot ont brillé dans le rang le plus élevé et dans les circonstances les plus difficiles? Mais ce que ne peuvent savoir que quelques personnes, c'est le charme infini des mots aimables qu'il prodiguait à son intimité.

J'avais connu madame la comtesse de Meulan, belle-sœur de M. Guizot, et qui faisait les honneurs de son salon, lorsqu'il était ministre des affaires étrangères et président du conseil. Elle m'attira dans ses réunions qui furent pour moi du plus grand intérêt. On y rencontrait des gens remarquables de tous les pays; c'é-

taient, il est vrai, les représentants des gouvernements qui avaient banni les illustres exilés que je recevais, mais cela n'en était que plus curieux; l'estime et la sympathie que j'ai eues pour des partisans d'idées opposées, m'ont empêchée d'avoir des opinions absolues. Cependant il s'est fait de tout cela dans mon esprit une conviction bien arrêtée, c'est que le devoir de chacun est de travailler à étendre les lumières de l'instruction et les moyens de bonheur pour tous.

Revenons à ces soirées ministérielles où souvent M. Guizot parlait encore d'affaires graves à des députés nombreux, après avoir tenu tête le matin, à *la chambre*, à une opposition formidable. Eh bien! parfois, quand il ne restait plus que quelques rares personnes qui lui étaient sympathiques, cet homme d'État, si occupé et si sérieux, souriait d'une manière si gracieuse, en disant des choses si agréables, qu'on croyait voir un rayon de soleil au milieu d'un jour sombre répandant sur tous les objets sa douce lumière et sa bienfaisante influence.

La gaieté des gens sérieux a un charme inexprimable.

———

M. de Tocqueville n'appartenait pas à l'École normale. Son intelligence était une de ces fortes plantes qui poussent d'elles-mêmes, n'importe le terrain où elles se développent. Mais M. de Tocqueville avait eu

pourtant un avantage sur beaucoup d'autres hommes politiques ; il était entré grand dans la vie : il descendait de d'Aguesseau et de Malesherbes. Sa fortune modeste satisfaisait ses désirs, et nulle pensée personnelle ne vint troubler ses ardentes aspirations vers le bien général.

Je ne parlerai ni de la vie politique, ni des grands ouvrages littéraires de M. de Tocqueville, cela est connu de tous, et a été apprécié par les plus grands esprits.

Je pense que quelques lettres de lui seront bien plus intéressantes que tout ce que je pourrais dire.

J'avais connu M. de Tocqueville aussitôt après son retour d'Amérique, c'est-à-dire vers 1832. Il publiait alors un ouvrage sur le système pénitentiaire aux États-Unis, avec son ami M. Gustave de Beaumont.

Peu de temps après, M. de Tocqueville fit paraître son grand ouvrage *De la Démocratie aux États-Unis d'Amérique*, dont il m'avait lu des fragments manuscrits.

Le succès fut immense. Les Anglais témoignèrent une vive et grande sympathie pour l'auteur; et une année après la publication de cet ouvrage, M. de Tocqueville, cédant à des invitations réitérées, fit un voyage en Angleterre. Voici quelques-unes des lettres que je reçus de lui pendant cette absence.

« Londres, le 28 avril 1835.

« A peine ma lettre était-elle mise à la poste hier,

« chère madame, que je me suis rappelé que je n'y avais
« pas donné mon adresse; j'ai couru pour la ravoir,
« mais la poste, c'est comme l'éternité; une fois qu'on y
« est tombé, on n'en peut plus sortir. C'est une affaire
« finie pour toute la durée des siècles. Je n'avais qu'un
« moyen de réparer ma faute, c'était de vous écrire
« une seconde lettre au risque de vous ennuyer. J'ai
« pris ce moyen faute de mieux, et je me hâte, de peur
« que vous ne me fassiez encore oublier ce point im-
« portant, de vous dire que je demeure n° 101, *Regent-*
« *Street.*

« Hier, après vous avoir écrit, je suis sorti et j'ai par-
« couru quelques-unes des rues de Londres, qui, vues
« dans cette saison, en plein midi, ressemblent assez à
« des galeries de mines éclairées par une lanterne.
« Quand on entre dans cet air humide et épais, on se
« sent tout d'abord au milieu de la patrie du spleen.
« J'ai donc parcouru quelques-unes de ces rues, et j'ai
« été renouveler connaissance avec plusieurs person-
« nes que j'avais déjà vues à mon premier séjour; j'ai
« trouvé partout le même accueil : beaucoup d'inso-
« lence dans l'antichambre (j'étais à pied), une extrême
« bienveillance dans le salon, et à mon retour dans
« l'antichambre une prodigieuse servilité. Je parcou-
« rais ainsi en un quart d'heure tous les degrés de l'é-
« chelle sociale, j'étais un pauvre diable en montant
« l'escalier, un homme comme un autre dans l'appar-

« tement, et un grand seigneur en redescendant. Mal-
« heureusement, en revenant dans la rue, je redevenais
« moi-même, ni plus, ni moins. Rentré chez moi, je
« me suis mis à philosopher (il n'y a rien de plus favo-
« rable à la philosophie que le brouillard), je trouvais
« qu'à mon goût la société était arrangée tout de tra-
« vers; j'en parcourais toutes les classes, et je n'en ren-
« contrais pas une qui me plût entièrement. Il règne,
« dans ce qu'on appelle les classes élevées, celles qui
« jouissent d'une richesse et d'un loisir héréditaires,
« une certaine hauteur de sentiment, une distinction de
« manières qui me plaisent et m'attirent; mais l'atmos-
« phère dans laquelle elles vivent, le luxe, l'apparat,
« les grands biens, l'affectation, tout cela m'ennuie et
« me repousse. Il y a souvent, au contraire, dans les
« classes moyennes, une simplicité, une réalité d'im-
« pressions, qui me plaît; mais le vulgaire qu'on y ren-
« contre si souvent en tout genre finit par me rendre
« leur contact habituel insupportable. Est-ce qu'il n'y
« aurait pas moyen d'imaginer une société où la forme
« tînt plus immédiatement au fond qu'il n'arrive parmi
« nous? où les manières suivissent les sentiments et
« fussent plus ou moins distinguées, suivant qu'on
« aurait plus d'esprit, plus d'élévation dans l'âme ou
« plus d'énergie dans la volonté, de même qu'une jolie
« femme est toujours jolie qu'on l'habille en soubrette
« ou en grande dame? Voilà en vérité une question

« difficile à résoudre. Mais à qui puis-je mieux m'a-
« dresser qu'à vous, chère madame, qui n'avez pas
« besoin de trois laquais dans votre antichambre pour
« exprimer avec aisance et noblesse des idées spirituelles
« et des sentiments distingués.

« Croyez, chère madame, à mon bien sincère atta-
« chement.

« A. DE TOCQUEVILLE. »

« Londres, le 27 mai 1835.

« Depuis ma dernière lettre, chère madame, mon
« esprit est sorti petit à petit du lugubre engourdisse-
« ment causé sans doute par le brouillard. Puis la
« société est arrivée, son tourbillon m'a saisi et il
« m'emporte à son gré, car je ne trouve jusqu'ici rien
« d'assez agréable sur mon chemin pour me permettre
« de juger par moi-même ce qui me convient et oser
« faire autrement que la foule.

« J'assiste donc à de grands dîners, et je me fais écra-
« ser régulièrement dans des raoûts, exactement comme
« si ce genre d'existence m'amusait beaucoup. Pour-
« tant j'aperçois parfois dans ces assemblées des figu-
« res qui attirent vivement ma curiosité. J'étais hier au
« soir dans une société très-nombreuse, et la foule jugea
« à propos de me pousser près d'une jeune fille dont
« l'aspect me frappa ; ce n'était pas qu'elle fût très-jolie,

« ni même qu'elle eût l'air très-distingué, mais il y
« avait au fond de son regard un feu qui se répandait
« naturellement au dehors avec chacune de ses pensées.
« Cette jeune personne dont je sus quelques instants
« après le nom, n'était autre que Lady Ada Byron ; je
« n'ai pas pu m'empêcher de retourner l'examiner de
« plus près, et j'étais ému, malgré moi, en pensant
« que le plaisir de voir cette jeune fille ainsi parvenue
« dans toute la force, dans toute la grâce de la jeunesse,
« avait été refusé à l'homme extraordinaire à qui elle de-
« vait la naissance... Ah! ce n'est pas une chose entière-
« ment vaine que la gloire, ce bruit qui vibre encore après
« que celui qui l'a fait naître n'existe plus. Je voyais
« autour de moi des femmes qui par leur esprit ou leur
« beauté attirent naturellement les regards, et je ne
« pouvais détacher les miens d'une personne qui n'avait
« d'autre avantage que d'avoir eu pour père un certain
« homme qui n'est plus qu'une poussière impalpable.
« C'est pourtant lui seul que je voyais en elle ; je cher-
« chais le regard du grand poëte dans les yeux de la
« jeune fille, son sourire sur ses lèvres, ses gestes dans
« les moindres mouvements que suggérait à Lady Ada
« la vivacité de son âge. Et quand j'avais bien examiné
« ces formes gracieuses et cette figure expressive, je
« me disais avec dépit que ce n'était point là encore ce
« que Byron avait laissé de plus semblable à lui-même ;
« et ses œuvres, ces restes inanimés de son âme, me

« le retraçaient encore plus vivement que sa fille.

« Adieu, madame et amie, comptez sur l'amitié
« du voyageur.

« A. DE TOCQUEVILLE. »

« Londres, le 19 juin 1835.

« Le nombre de personnes que je vois chaque
« jour est incroyable, et la multitude d'opinions diffé-
« rentes que je recueille est assez grande pour faire
« douter qu'il y ait une vérité dans le monde. J'ai vu un
« singulier spectacle l'autre jour ; j'ai assisté à un grand
« diner politique que lord Brougham présidait ; nous
« étions là environ deux cents amis intimes, assis dans
« une salle aussi grande qu'une église. N'allez pas
« croire, madame, qu'on se réunisse à un pareil dîner
« pour manger. Manger est un prétexte ; parler, le but
« réel de la réunion. Après donc que le repas frugal a
« disparu, il se fait un grand silence et une espèce de
« hérault d'armes, montant sur une escabelle, engage
« pompeusement les convives à remplir leurs verres,
« puis le président se lève et propose de boire à la santé
« de quelqu'un ou de quelque chose, ce qui n'est qu'un
« prétexte pour parler de ce quelqu'un et à propos de
« lui ; de parler de la chambre des lords, de celle des
« communes, de la magistrature, de l'armée, de la
« presse, de l'instruction publique et généralement de

« tout ce dont il n'était pas question cinq minutes au-
« paravant ; quand l'orateur a fini, les convives, tous
« debout, vident silencieusement leurs verres, puis le
« faisant passer successivement devant leurs figures
« neuf fois, d'un air très-solennel ils crient à chaque
« fois *hurra !* de toute la force dont la nature peut avoir
« doué leurs poumons ; c'est le premier degré de l'en-
« thousiasme. On passe ensuite au second, en frappant
« sur la table, cet exercice dure plus ou moins long-
« temps, suivant l'enthousiasme ou la fatigue des con-
« vives ; la même cérémonie se répète quinze ou vingt
« fois, on y apporte le même silence, la même solen-
« nité et la même imperturbable gravité, c'est une af-
« faire d'État... et cela se passe, chère madame, chez
« le peuple le plus civilisé et le plus intelligent du
« monde, à cent lieues seulement de Paris.... »

L'amitié de M. de Tocqueville pour moi ne s'éteignit
point comme quelques autres dans les soins de la puis-
sance pendant son ministère. Ainsi que toutes les âmes
vraiment grandes et nées pour les grandes choses, la
sienne resta calme, affectueuse et simple au milieu des
affaires et des dangers. Ses visites ne cessèrent point,
et plus tard ses lettres vinrent de sa retraite m'attester
cette amitié qui datait alors de loin, et à qui le temps

n'apporta de part et d'autre qu'un accroissement d'estime. Lorsque je publiai mon petit volume des *Salons de Paris*, je le lui envoyai, et il m'écrivit cette aimable lettre où son indulgence pour mon ouvrage est encore une preuve de sa bonne affection.

« Du château de Tocqueville, le 8 décembre 1857.

« J'aurais dû vous écrire plus tôt, chère madame, car
« je vous dois de grands remerciments pour la pensée
« que vous avez eue de m'envoyer ici votre petit livre,
« *les Salons de Paris, foyers éteints;* mais j'ai voulu,
« avant de vous remercier, vous avoir lue; et, après avoir
« lu, j'ai voulu vous relire : ceci vous dit assez quelle
« est mon opinion sur votre œuvre. Je la trouve d'une
« lecture charmante; vous n'avez jamais fait rien de
« mieux, ni même, j'ose le dire, d'aussi bien, parce
« qu'ici vous êtes vous-même et racontez vos propres
« impressions avec cette vivacité et cette couleur qu'une
« impression personnelle peut seule donner. Vous avez
« jeté dans cet ouvrage infiniment d'esprit, et souvent
« des aperçus profonds sur certains côtés du cœur hu-
« main. Le chapitre sur Nodier, surtout dans sa pre-
« mière partie, m'a paru, entre autres, excellent. *A*
« *mesure qu'il aimait et qu'il estimait moins les hommes,*
« *il les louait davantage.*

« Quelle vérité triste et profonde dans ce trait !

« et à combien d'autres qu'à Nodier pourrait-on en faire
« l'application !

« Personne mieux que vous ne pouvait peindre ma-
« dame Récamier et pénétrer aussi profondément dans
« le labyrinthe de ses diplomaties. Il fallait être femme
« pour si bien comprendre ce génie tout féminin ; le
« plus habile d'entre nous est un sot en pareille ma-
« tière ; mais, si je reconnais qu'il y avait dans madame
« Récamier un abîme de petites passions et un art
« allant jusqu'à l'artifice, convenez qu'il y avait
« aussi un goût réel pour les choses de l'esprit et une
« grande fidélité à ses amis.

« Je ne pense pas que je revienne à Paris avant la fin
« de juin ; je travaille sans beaucoup de succès, mais
« avec beaucoup d'assiduité et d'ardeur, car je com-
« mence à me faire vieux, et je conserve par conséquent
« encore un peu de cette ardeur désintéressée pour la
« recherche de la vérité, que la jeunesse actuelle ne con-
« naît plus. Il n'y a plus de jeunes en France aujourd'hui
« que les vieillards ; plus ils sont vieux, plus le feu de
« l'intelligence est visible chez eux. Je causais l'autre
« jour avec un ancien oratorien qui a quatre-vingt-dix
« ans ; je vous assure que j'ai trouvé là plus de mouve-
« ment d'idées, plus d'intérêt pour les choses générales,
« plus de curiosité de ce qui ne se rapportait pas à lui-
« même, qu'il ne s'en rencontre à l'École de droit et dans
« toutes les autres écoles mises ensemble ; le flambeau

« était ancien, mais il avait été allumé au grand foyer,
« maintenant éteint, au moment de sa plus grande
« force.

« Adieu, chère madame, ne m'oubliez pas plus que
« je ne vous oublie ; je ne puis désirer rien de mieux.

« A. DE TOCQUEVILLE. »

Au mois de juin suivant, M. de Tocqueville vint en effet à Paris. Rien ne me fit deviner le danger, et pourtant un de ces pressentiments qui ne m'ont jamais trompée, me serra le cœur quand il partit. Nous parlâmes beaucoup du retour et de travaux dans l'avenir.

Il ne revint plus ! Il n'y eut plus d'avenir.

La place immense qu'une telle amitié laisse vide en notre âme, est comme ces champs désolés où rien ne peut plus croître, tant le désastre qui les a frappés y a pénétré profondément.

Chez M. de Tocqueville le corps était aussi frêle, aussi délicat, que l'âme était forte et vigoureuse. Il ne résista pas aux vives émotions de la vie politique, malgré les douceurs de sa vie de famille, dont le bonheur ne laissait rien à désirer, grâce à une femme charmante et dévouée.

Il mourut au mois d'avril 1859, laissant une des plus grandes et des plus pures réputations de notre temps.

En jetant les yeux sur un autre côté de mon tableau, je vois encore deux hommes éminents à qui les événements furent plus favorables : c'est Martinez de la Rosa, alors exilé pour des idées trop avancées, et le comte Mamiani della Rovere qui, après avoir risqué sa vie pour l'Italie, trouvait dans l'étude et dans l'amitié quelque adoucissement à son exil. Tous deux ont vu leurs vœux réalisés. L'Italie est libre et l'Espagne se relève, grâce à ces idées qui avaient fait bannir l'un et l'autre. Grâce à leurs caractères pleins de cette élévation et de cette force que donnent de sincères convictions, ils ont gardé dans la prospérité et les grandeurs de leur âge mûr les mêmes idées et les mêmes sentiments qu'ils avaient dans les jours de leur enthousiaste jeunesse; la fortune ne les enivre pas plus que le malheur ne les avait abattus.

Qu'on me permette une réflexion toute féminine qui n'est pas hors de place devant les portraits de M. de Tocqueville, de M. Martinez de la Rosa, de Jouffroy et de M. Mamiani. C'est que les hommes d'une nature morale tout à fait supérieure ont toujours une belle ou une jolie figure. Rien n'était plus agréable que le visage de ces quatre hommes éminents ; à des traits fins et réguliers se joignait une aimable expression douce et noble qui était un reflet de leur âme.

Le comte Mamiani me fut particulièrement connu. C'était un causeur des plus intéressants, fin, railleur

et souvent fort gai ; la poésie et la philosophie donnaient un grand charme à ses paroles. Il faisait de beaux vers et des œuvres philosophiques très-savantes. C'est un des hommes les plus instruits que j'aie connus ; il savait beaucoup et bien, car il est accordé aux Italiens, plus qu'à qui que ce soit, de réunir des genres d'esprit divers et des talents différents dans un seul homme.

Il ne s'est trouvé un Michel-Ange qu'en Italie, et peut être ne peut-il s'en trouver que dans ce fortuné pays de l'intelligence. Si la nature produisait en France un pareil génie, il n'aurait pas les moyens de se déployer... On a bien de la peine à pardonner chez nous une supériorité ; mais plusieurs chez le même homme ! on ne le permettrait pas.

Tous les exilés que j'ai connus, n'ont pas eu le même bonheur que MM. Mamiani et Martinez de la Rosa, et je vois là, sous mes yeux, dans mon tableau, le prince Adam Czartoryski, mort à Paris, et la princesse Czartoryska, sa veuve, ce grand caractère dont les vertus persévérantes ne se démentent pas une minute dans leur activité providentielle pour ses compatriotes malheureux, et cela depuis plus de trente années.

Le salon de la princesse Czartoryska fut pour moi

rempli d'un véritable intérêt. Ce vieil hôtel *Lambert*, situé dans l'île Saint Louis, ne ressemble à aucune maison parisienne; on y respire je ne sais quel air particulier, qui porte avec lui des émanations du siècle de Louis XIV; il est orné maintenant d'objets précieux, souvenirs historiques des pays étrangers, témoignages matériels de grandeurs éclipsées. Les nobles et tristes habitants de cette vaste demeure, les illustres personnages qui viennent leur rendre visite..., les circonstances cruelles où se trouve la patrie des Polonais, tout donne à l'hôtel Lambert un aspect qui m'a souvent émue jusqu'au fond de l'âme.

Cependant, il y eut, avant la mort du prince Adam, quelques fêtes brillantes dans un but de bienfaisance; mais la seule dont je veux parler ici est une solennité particulière à la Pologne.

Un jour je fus invitée au *banquet pascal*... béni par l'archevêque de Paris, chez la princesse Czartoryska.

C'est un usage général en Pologne de célébrer ainsi en commun les fêtes de Pâques; chaque chef de famille a son banquet, où tous, parents, amis, commensaux, protecteurs et protégés, ont droit de prendre leur part. Depuis les familles princières, qui occupèrent successivement un trône électif auquel nulle n'avait droit, mais où toutes pouvaient prétendre, jusqu'aux familles des plus pauvres paysans, tous fraternisaient autour de la table bénie; les inimitiés, les distinctions de rang et

de fortune, tout disparaissait devant cette cérémonie religieuse... Elle réunissait une famille où le plus pauvre partageait avec le plus grand et le plus riche l'œuf de la Pâque.

Dans la grande galerie de l'hôtel Lambert, au milieu de ces vieux lambris où Lesueur et Lebrun ont représenté les gracieux mensonges de la mythologie, on avait placé une table immense couverte de mets et de fleurs. Le soleil pénétrant à travers des rideaux cramoisis jetait un reflet magique sur cette scène d'un autre temps, sur cette fête bénie commençant par une prière ; mais ce qui montre la tolérance ou l'insouciance de notre époque, c'est que près du clergé catholique se trouvait l'ambassadeur turc, vêtu à moitié à l'européenne, et mangeant de fort bon appétit un morceau de pâté que l'archevêque venait de bénir. Cette noble famille étrangère, gardant les touchantes traditions du foyer domestique sur un sol qui ne l'a pas vue naître, loin des cendres de ses aïeux et des vieilles demeures paternelles qui ne lui appartiennent plus, était entourée des plus grands personnages de Paris et de l'étranger ; et cette société brillante se montrait émue et respectueuse devant cette majesté du malheur et de la vertu.

Car le prince Czartoryski était celui qui en 1806 donnait sa démission, à l'empereur Alexandre, du grand poste qu'il occupait, en lui écrivant ceci :

« Le moment est arrivé, où mes divers devoirs ne
« peuvent plus se concilier... Je sens combien dans ma
« situation le choix est pénible et délicat à faire. Ce-
« pendant, dès qu'il devient indispensable, il ne pouvait
« être douteux devant le tribunal le plus sévère, celui
« de la conscience... Quel que soit le sort réservé à la
« Pologne, je dois le partager. Je crois, Sire, vous avoir
« prouvé mon dévouement... Obéir à mon devoir a tou-
« jours été mon seul désir ; il me prescrit aujourd'hui
« de délier les nœuds qui m'attachaient au service de
« la Russie ; si ma conduite irritait Sa Majesté, je ne lui
« demande aucune indulgence. — Je lui demande uni-
« quement de se rappeler quelle façon de penser elle
« m'a toujours connue, quels motifs m'ont constam-
« ment fait agir. »

Voici maintenant quelque chose du discours du prince, le 3 mai 1861 :

« Ne descends pas, ô ma nation, de cette hauteur
« sur laquelle les peuples et les puissants sont forcés de
« te respecter... Au milieu de tes cruelles douleurs et du
« désespoir vers lequel te poussent la trahison et la
« violence, rejette les tentations de la colère... Sou-
« viens-toi qu'il faut plus d'héroïsme pour aller à la
« mort en découvrant sa poitrine, que pour défendre sa
« vie le glaive à la main.

« La plus grande force est de ne pas tenir à la vie.
« Avoir cette force et en même temps être doux et gé-

« néreux, étranger à toute idée de vengeance, à tout
« projet de nuire, même à ses ennemis, c'est la vertu
« par excellence et la véritable raison politique... O
« peuple polonais, c'est dans l'élévation de tes senti-
« ments, dans la grandeur de tes vertus que résident et
« la force actuelle et tes espérances pour l'avenir ! »

Quel salutaire exemple que de telles paroles, aux-
quelles on a conformé toute une longue vie !

Le prince Adam Czartoryski est mort à Paris, le
15 juillet 1861, à l'âge de 92 ans.

J'ai placé dans mon tableau, près du prince Czarto-
ryski, un jeune homme brun, dont la figure noble et
triste a quelque chose de très-particulier, comme sa des-
tinée ; c'est le fils d'un empereur passager du Mexique,
qui se nommait Iturbide ; je l'avais présenté à la prin-
cesse Czartoryska..., dont il éveilla la sympathie.

L'Amérique a eu ses troubles et ses révoltes ; cela
avait si bien réussi aux États-Unis de se séparer de la
métropole, que les colonies espagnoles voulurent aussi
s'affranchir de la domination européenne.

Bolivar fonda la liberté de la Colombie, et mourut
jeune sous le poids de l'ingratitude de sa patrie. Itur-
bide crut servir mieux la sienne par d'autres moyens :
une mort violente fut sa récompense. Leurs familles, à

tous deux, étaient alors exilées du Mexique et de la Colombie. Le fils d'Iturbide, qui figure dans mon tableau, put à quinze ans espérer un vaste empire ; et il vivait dans l'exil depuis la mort de son père. Il portait dans les salons de Paris et de Londres un noble caractère, un esprit distingué et une complète insouciance. De quoi peut-on s'occuper avec intérêt sous un ciel brumeux et dans de frivoles réunions, lorsqu'on espérait à quinze ans un grand empire dans le plus beau climat du monde ?

Mais les proscrits n'étaient pas les seuls étrangers qui avaient place à mon foyer que je ne quitte guère et où j'aime à étudier les idées de tous les peuples de la terre. Je dus à un voyageur de mes amis, Gaymard, le plaisir de voir dans la même semaine un habitant du Groenland et un naturel de l'Australie; cependant, je m'entendais mieux avec les étrangers qui parlaient français, et surtout avec les Russes, qui sont en ce moment des Français du dix-huitième siècle. Remuant des idées sur un sol immobile, ils ont cette tranquillité d'esprit si nécessaire à l'enjouement de la conversation et à l'agrément de la vie. J'ai toujours été en relation avec des Russes depuis ma première jeunesse; je n'oublierai jamais le prince et la princesse Bariatinski; ils furent pour moi parfaitement aimables. Un tout petit

garçon, blanc, blond, rose, leur fils, me charmait avec cette beauté particulière aux enfants des climats du Nord. On m'a dit que c'était lui qui venait de soumettre, avec autant de courage que d'habileté, de grandes contrées en Asie, de prendre Shamyl et de se couvrir de gloire; moi qui ne peux le voir dans ma pensée que comme un beau petit ange d'enfant insouciant, cela me produit un très-singulier effet. Je trouvai aussi dans la sœur du prince Bariatinski, la comtesse Tolstoy, une bonté dont je garderai toute ma vie un doux souvenir. J'ai connu encore le prince Wiasemski; il cultivait les lettres avec succès et écrivait dans l'*Abeille du Nord*, journal russe, et m'offrit un numéro de ce journal où il avait rendu compte de *Marie ou trois époques* et du *Château de ma nièce*, deux de mes comédies qui avaient été jouées sur le Théâtre-Français de Saint-Pétersbourg.

Mais M. Tourguenief, en me le présentant, me dit que la satire et la moquerie étaient le genre d'esprit où le prince excellait, et qu'il possédait au suprême degré le talent de la critique; puis ils me laissèrent avec le journal écrit en russe, et où je ne déchiffrai absolument que mon nom. Il est vrai qu'après avoir ri de mon embarras, M. Tourguenief revint avec une traduction de l'article qui était tout aimable. J'ai regretté vivement ce bon M. Tourguenief, l'homme du monde le plus curieux de tout ce qui tenait à l'intelligence, et particulièrement des cours publics. Il avait

été ministre en Russie, et donna sa démission quand son frère se trouva compromis dans une affaire politique. Puis il se mit à courir l'Europe, dont il savait toutes les langues, pour écouter tous les professeurs en renom. Ce qu'il faisait afin de ne rien perdre en ce genre, quand les orateurs devaient parler presque à la même heure ou dans des villes différentes, est inimaginable; il lui est arrivé, en Allemagne, avant les chemins de fer, d'avoir une chaise de poste attelée à la porte de l'Université où il écoutait un professeur, pour sauter dedans dès que la leçon finissait, afin d'aller à dix lieues de là en écouter un autre.

Le lendemain du jour qui vit le prince Wiasemski à Paris, s'ouvrait le cours de Lherminier; M. Tourgueníef, qui connaissait le célèbre professeur, fit entrer le prince avec lui dans l'enceinte où se tenait l'orateur. Mais c'était aux jours des révoltes de tous genres, et l'on reprochait à Lherminier je ne sais quelle concession faite au pouvoir; alors la jeunesse turbulente avait décidé qu'elle le chasserait de la tribune sans le laisser parler. Le tumulte fut horrible. M. Tourguenief et le prince, placés près de l'orateur, crurent devoir ne point l'abandonner, et ils furent obligés de sauter avec lui par une fenêtre du rez-de-chaussée, pour échapper aux mutins, puis de fuir tous trois par une rue détournée; mais, avant qu'ils fussent arrivés à la demeure du professeur, une partie des jeunes

gens les avaient rejoints, et leur firent un cortège de huées et de sifflets qui durent donner à ces étrangers une singulière idée de la studieuse jeunesse de France. Mais cela les amusa beaucoup.

Ce bon M. Tourguenief me présenta ainsi une foule d'aimables Russes : le prince Metcherski, poëte charmant, qui faisait ses vers en français heureusement pour nous; M. Karamsin, le fils de l'historien; M. Soboleski, etc., etc...

Quel prix mettait à une anecdote, à un bon mot, le curieux Tourguenief! C'était plaisir d'avoir de l'esprit devant lui : rien n'était perdu. Il aimait tant la conversation de Beyle et de Koreff, cet Allemand le plus spirituel des Français. Comme il lui faisait raconter des choses intéressantes sur l'Allemagne, sur ses savants et surtout sur ses professeurs ! Que tout cela était vif et joyeux! quelle verve, quelle vie, quelle ardeur à tout voir! à tout savoir!... et tous trois ne sont plus que des débris glacés dans un sombre cercueil!... Lumière impalpable qui éclairiez si vivement leur esprit, qu'êtes-vous devenue?

Nous avions encore parfois M. Capecelatro, compositeur de premier ordre, et sa femme des plus spirituelles aussi. Mais les étrangers ne doivent pas faire oublier

ces chers compatriotes, ceux que l'on connut dès la jeunesse, et qui gardent avec eux comme un parfum des meilleurs jours. De ce nombre est pour moi M. Viennet. Ah! c'est que nous nous sommes connus au bal, quand j'avais quinze ans, et qu'il était un brillant capitaine. Puis, nous ne nous sommes jamais complétement perdus de vue, malgré les vicissitudes de ces longues années. Mais, si l'on veut connaître comme moi M. Viennet dans tout le cours de sa vie, remonter aux jours de sa jeunesse, le voir poëte et officier, poëte et député, poëte et pair de France, poëte et académicien, il faut pour cela lire les spirituelles épîtres, ou plutôt satires que M. Viennet vient de publier... Il y en a cinquante, non pas faites de nos jours, mais pendant le cours de cinquante années, un demi-siècle dont ce volume piquant retrace tous les ridicules, tous les travers, toutes les folles idées, toutes les cruelles déceptions, jour par jour, sous l'émotion produite par les faits. Tout cela, vif, joyeux, énergique et amusant, c'est l'histoire morale de notre pays pendant la première moitié du dix-neuvième siècle; et l'on sait ce que c'est que cette moitié d'épreuves, de révoltes, d'agitations et aussi de grandeur, de découvertes, de splendeurs. Il s'est passé souvent plusieurs siècles sans qu'il y eût la moitié autant à dire. Cela se comprend..., on marche!

Parlons un peu de ceux qui auraient mieux aimé ne pas marcher.

Par suite de mon goût pour les contrastes, j'ai placé dans mon tableau, tout à côté de M. Considerant, qui voulait changer le monde social, M. de Lourdoueix, qui n'acceptait aucun changement; il eût même volontiers reculé jusqu'au moyen âge, tandis que l'autre avançait en esprit vers un avenir inconnu et peut-être impossible.

Si je n'adoptais pas toutes leurs idées, j'aimais tous ces chers utopistes trouvant place, pour notre amitié, au milieu des rêves gigantesques qui avaient pour but le bonheur du genre humain.

Il m'arrivait parfois, vers quatre heures, d'avoir la visite de M. Cantagrel, second prophète de Fourier; il était tellement plein de ses idées et si parfaitement convaincu de leur efficacité pour le bonheur général, qu'à son insu toute sa conversation n'était qu'une ardente prédication. Puis, quand je l'avais écouté avec un vif intérêt, quand plusieurs de ses projets m'avaient paru pleins de sagesse, je m'en allais le soir chez madame de Lourdoueix, la mère de ce rédacteur de la *Gazette de France* qui défendait chaque jour les principes austères de la religion chrétienne, ne voyant nul salut hors de là et hors du droit divin de la royauté exilée.

Mais là, je trouvais encore une bien bonne amitié...;

elle était aussi tolérante avec moi que les principes étaient absolus sur tout le reste.

Pour en donner une idée, je dirai que c'était le moment où je faisais représenter des vaudevilles et des comédies sur différents théâtres, et, dans cette maison, que dominaient M. l'abbé de Genoude et d'autres prêtres assez intolérants, théâtre et comédiens étaient encore maudits et excommuniés. De plus, à l'austérité religieuse se joignait une opposition violente contre la monarchie de Juillet pour irriter leurs esprits, et j'aurais mis le comble à une vive colère, s'ils ne m'avaient sincèrement aimée, en allant, comme je le faisais quelquefois, chez les ministres du roi Louis-Philippe ; mais le bon Lourdoueix se contentait de me dire amicalement :

— Eh bien, à quand la conversion ? nous vous attendons.

Je souriais et nous parlions d'autre chose.

Je fis là de curieuses observations : M. de Genoude était propriétaire de la *Gazette de France*. Devenu veuf, il s'était fait prêtre, et il habitait, avec M. de Lourdoueix, une maison de la rue de Grenelle-Saint-Germain.

Le caractère de M. de Genoude et la propriété d'un journal le mettaient alors à la tête du parti légitimiste : la plus haute aristocratie prenait de lui le mot d'ordre, et se soumettait à la domination d'un prêtre, qui espérait devenir un *Mazarin* ou un *Richelieu* sous la nou-

velle Restauration, que l'on ne cessa de croire prochaine pendant le règne du roi Louis-Philippe.

Ils étaient très-aimables, très-frivoles, et en même temps très-exagérés et très-violents dans leurs paroles, ces grands seigneurs légitimistes!

Je pus faire alors une remarque qui s'est souvent renouvelée depuis.

Il y a quelque chose d'indéfinissable qui distingue des autres hommes quelques-uns des descendants des vieilles races nobles; — tous ne sont pas ainsi : j'en ai connu plus d'un qui avait sur quelques points des idées extrêmement justes, fines et délicates, mais qui manquaient complétement d'intelligence sur d'autres. Je ne pouvais m'empêcher de les comparer à ces vieilles horloges qui furent admirablement confectionnées, mais à qui des rouages usés et d'autres disparus ne permettent plus un mouvement régulier; elles vont trop vite, puis trop lentement, et s'arrêtent parfois tout à fait... Ce fut jadis un chef-d'œuvre peut être, mais il ne peut plus servir.

L'abbé de Genoude, de race nouvelle et très-bourgeoise, dominait tout autour de lui.

Mais il y avait là une vive animation, et M. de Lourdoueix, malgré ses doctrines religieuses et politiques renfermées dans un cercle tracé, avait un esprit très-original dans la conversation.

Un soir, au moment où j'arrivais, je vis ses yeux se

tourner vers moi, et sa physionomie montrer de la satisfaction, comme s'il m'eût impatiemment attendue. Il me laissa même à peine le temps de saluer sa mère, et, me prenant par la main, me conduisit un peu à l'écart de la société, avec un air encore plus solennel qu'à l'ordinaire. Et ce fut de la manière la plus grave et la plus sérieuse qu'il me dit :

— J'ai à vous parler !

— J'écoute, dis-je, avec une certaine anxiété, vu sa mine sévère et le temps de troubles où l'on vivait alors, entre une émeute et une tentative d'assassinat.

— Vous allez chez M. de Salvandy, reprit M. de Lourdoueix.

Je souris alors, car je pensai qu'il n'était question que de quelques reproches sur ce que je me permettais d'aller chez les ministres du roi Louis-Philippe, ce qui était un crime aux yeux des rédacteurs de la *Gazette de France*.

— Oui, j'y vais, répondis-je, et j'y ai passé la soirée hier, jour de réception.

— Tant mieux, répliqua-t-il à ma grande surprise ; puis il ajouta, toujours avec une solennité qui lui était particulière : — Tant mieux, car vous pouvez nous rendre un grand service.

— Volontiers, lui dis-je, quoique ma surprise fût loin de diminuer. Hélas ! j'avais vu déjà bien des gens solliciter des faveurs du gouvernement qu'ils atta-

quaient; mais cela me semblait étonnant de la part de ceux que j'estimais.

Cependant Lourdoueix, toujours grave et sérieux, ajouta :

— Vous pouvez nous rendre le service de nous dire si M. de Salvandy porte, oui ou non, un faux toupet.

J'éclatai de rire.

— Ne riez pas, c'est très-sérieux; a-t-il ou n'a-t-il pas un faux toupet? *That is the question.*

J'avouai, en riant malgré moi, que je n'avais jamais envisagé la politique de ce côté-là; j'ajoutai que M. de Salvandy avait une chevelure abondante, de gros favoris, et que je croyais tout cela poussé naturellement autour de sa tête; mais que cette question n'était pas tellement approfondie par des observations attentives, que je pusse l'affirmer.

— Il faut, reprit sérieusement le rédacteur en chef de la *Gazette de France*, que vous retourniez chez M. de Salvandy, et qu'en lui parlant vous parveniez à résoudre cette importante question; oui, c'est fort important, car dimanche dernier, dans la *causerie* hebdomadaire de la *Gazette*, on s'est moqué du faux toupet du ministre... Si cela n'est pas vrai, nous lui devons une réparation; nous ne voulons pas être des calomniateurs... Mais si le faux toupet existe, nous sommes dans notre droit.

Voilà où l'on en était arrivé, même dans le journal politique le plus grave!

Cela excita ma gaieté, et je fis payer par mes plaisanteries la commission dont on me chargeait. Pour dire toute la vérité, je ne pus complétement rassurer la conscience des rédacteurs de la *Gazette de France;* il me sembla même que les cheveux de M. de Salvandy étaient aussi vrais que ses opinions étaient sincères.

Je vis quelquefois, dans ces réunions, M. le vicomte Sosthène de la Rochefoucauld, depuis duc de Doudeauville ; il écrivait aussi, mais ni ses écrits ni ses actions ne se ressentaient de la manière d'envisager l'espèce humaine de l'auteur des *Maximes*. Confiant, plein de bienveillance, jugeant les autres d'après lui, il croyait à la sincérité de tous. Sa bonne foi fut souven trompée, disait-on, d'une façon plus honorable pour son cœur que pour son esprit.

Je connus encore là un personnage singulier dont la vie serait certainement bien curieuse à raconter, car elle est remplie de faits aussi excentriques que celui-ci.

Un jour, étant alors complétement ruiné... non-seulement parce que ses parents avaient subi tous les malheurs de l'émigration, mais parce qu'il était de ceux qui n'ont pas besoin de révolution pour perdre ce qu'ils possèdent, cet ami de M. de Lourdoueix vint le trouver pour avoir recours à son amitié qui lui était venue sou-

vent en aide, bien que M. de Lourdoueix n'eût alors que sa plume pour fortune. Étant comme lui, d'ancienne famille ruinée, mais d'un esprit plus sage, il était économe toute l'année pour être généreux dans l'occasion, et il prévoyait la visite de son ami, car il savait sa détresse, et ses prêts d'ordinaire étaient modestes. Cependant l'ami était entré fort animé en s'écriant : — Avez-vous vingt-cinq louis?

— C'est tout ce que je possède au monde en ce moment, répondit M. de Lourdoueix.

— C'est pourtant tout cela qu'il me faudrait.

L'amitié, quoique vive et généreuse, eut un moment d'hésitation.

L'emprunteur pria, pressa, répéta qu'à moins de cette somme il était impossible qu'il se tirât d'affaire.

La bourse s'ouvrit, il y vit l'argent et sa joie fut si grande que le bon cœur de M. de Lourdoueix fut touché et le laissa prendre la somme tout entière.... Mais quelle fut sa surprise quand son ami lui dit en riant : — Certes ce n'est pas trop pour aller passer un mois à Madrid.

— A Madrid! s'écria le prêteur étonné.

— Oui, répliqua l'autre tranquillement, en mettant dans sa poche les vingt-cinq louis, seul trésor qu'il y eût pour tous deux, et, ajouta-t-il, comme si rien n'était plus ordinaire que ce qu'il disait, je vais à Madrid prêter quarante millions au roi Ferdinand VII.

Il y eut un sentiment d'effroi dans le cœur de l'ami

généreux; il regarda l'emprunteur, croyant lui voir les yeux hagards ou quelque autre symptôme de folie; mais celui-ci souriait doucement avec une physionomie fine et spirituelle, car rien n'était plus vrai, et rien ne lui paraissait plus naturel.

Il partit, prêta quarante millions au roi d'Espagne; cela s'appela l'emprunt Guebhard. Il eut quinze cent mille francs pour avoir servi d'intermédiaire entre les banquiers qui avancèrent la somme et les ministres du roi. Mais les quinze cent mille francs servirent à de nouvelles entreprises plus bizarres les unes que les autres, et cependant souvent généreuses, comme celle-ci.

Il acheta des terres incultes pour y bâtir de jolies petites maisons de campagne avec jardin, verger, bois, champs, etc., etc.; chacune devait faire vivre un homme de lettres parisien qui aurait atteint la vieillesse avant d'avoir rencontré la fortune, et qui voudrait y vivre loin du monde. Quelques maisons furent construites, on trouva bien des écrivains pauvres, mais nul ne voulut prendre sa retraite et renoncer complétement loin de Paris à toute espérance de succès! Il y avait déjà longtemps qu'il ne restait rien du trésor, quand mourut celui qui l'avait si vite acquis et épuisé, et qui se nommait le marquis de Jouffroy.

Je connus aussi dans le salon de madame de Lourdoueix cet aimable marquis de Dreux-Brézé; l mourut

jeune comme bien d'autres qui étaient là pleins de vie et d'espoir.

A en juger par la verve avec laquelle tous exprimaient leurs idées, on aurait cru que la flamme qui les animait, ne s'éteindrait pas sitôt !

Encore un de ces foyers où j'allais réchauffer mon cœur autrefois, qui ne compte plus que parmi les *foyers éteints*.

Et pourtant ils étaient bien loin de cet âge, que notre aimable et illustre savant M. Flourens assigne à la durée de la vie humaine, tous ceux de cette maison qui ont disparu ! Mais de nos jours on ne ménage pas assez sa vie pour qu'elle puisse durer longtemps.

Tout près de Lourdoueix, j'ai placé dans mon tableau ceux qui alors réglaient, comme lui, les intérêts du ciel et de la terre, mais dans des conditions différentes, bien que je les aie vus trouver dans l'Évangile le principe de toutes leurs idées : ce sont les disciples de Fourier, qui faisaient un journal intitulé la *Démocratie Pacifique*, tandis que Lourdoueix rédigeait la *Gazette de France*.

Voilà le beau visage paisible de M. Cantagrel, la figure fine et rigide de M. Considerant, l'aimable physionomie de M. Pellarin !... A cette époque ils étaient heureux, ils rêvaient..., et leur rêve était le bonheur complet de l'humanité !

Plus respectables dans leurs illusions, que les hommes actuels dans leurs calculs, ces esprits généreux luttaient

courageusement pour un ordre social où la justice présiderait à la félicité générale! et l'on en riait.

Tout près d'eux est encore un de mes chers rêveurs, M. de Tourreil. Il avait, ou du moins il croyait avoir eu une révélation des choses du ciel, et, son système une fois admis, on trouvait en lui talent, logique et éloquence. Sa religion était intitulée le *fusionisme*, c'est-à-dire la fusion de toutes les sectes religieuses résumées dans une seule; sa foi était naïve et sincère, les plaisanteries ne l'irritaient, ni ne le déconcertaient jamais; il souriait avec bonté, car son âme était si bonne qu'il vivait littéralement pour les autres, se dépouillant de ce qu'il possédait pour venir au secours de tous ceux qui étaient dans le besoin; donnant ses soins, son temps, sa vie, pour faire le bien; il est mort plein d'espérances dans l'avenir de ses idées; sa mort fut la suite de la peine qu'il s'est donnée pour les propager.

Je vois autour de mes utopistes des gens d'esprit qui s'amusaient de ce qu'ils regardaient comme de vraies folies, mais qui avaient eux-mêmes parfois aussi leur originalité. Et d'abord, M. de Monmerqué, membre de l'Institut, si indulgent pour les torts de ses amis, et si soigneux de la réputation des femmes de son temps, mais savant tellement consciencieux, qu'il a fait de

profondes études pour rechercher les tendres faiblesses des femmes du seizième et du dix-septième siècle. Ses doctes investigations, afin de savoir jusqu'où pouvaient être allés les amoureux qui naviguaient sur le *fleuve de Tendre* lui ont appris, à n'en pouvoir douter, que les poëte *Ménage* ayant un jour osé baiser le coude de la belle Arthenice, qui n'était autre que Julie d'Angennes, fille de la marquise de Rambouillet, fut proscrit un grand mois pour expier, par ce triste exil, son audacieuse témérité! Rien n'était plus naïf que la joie du savant antiquaire lorsqu'il parvenait à une découverte de ce genre-là; et comme on trouve souvent dans les recherches sur les effets des passions, beaucoup plus qu'on ne croyait, il lui est arrivé d'avoir à constater des choses fort coupables, mais alors le plaisir de l'antiquaire l'emportait sur l'austérité du magistrat.

On lui doit la publication des Mémoires de Tallemant des Réaux.

Il y a là encore, dans mon tableau, un personnage qui avait aussi dans sa vie d'homme du monde quelque chose de fort original : c'est le comte Jules de Castellane. Il n'était pas marié à cette époque, et il ornait sa vie de garçon d'une foule de plaisirs parfois fort excentriques. La *comédie*, jouée dans son hôtel du faubourg Saint-Honoré, était un de ses passe-temps; c'était une

troupe de comédiens amateurs et des pièces d'amateurs; l'on ne peut se figurer combien c'était mauvais et amusant. Le comte de Castellane me tourmentait pour faire représenter à son théâtre une des pièces que je faisais alors, et c'était à cette intention que j'écrivis le *Château de ma nièce*; j'avais fait pour moi le principal rôle. Cependant j'étais timide et cela m'effrayait; puis le monde des salons, qui remplissait la salle et que j'examinais, me parut plus hostile que le public qui paie à la porte d'un théâtre. Pendant que j'hésitais, mademoiselle Mars, qui avait eu un grand succès dans ma comédie de *Marie ou trois époques*, vint me demander si je n'aurais pas une pièce en un acte à lui donner... Je lui lus celle que j'avais faite pour moi; mon rôle lui parut agréable à jouer, et je n'eus pas le courage de le lui refuser; elle y eut un si grand succès que cette pièce, comme celle de *Marie*, aurait dû rester au répertoire du Théâtre-Français, si les droits acquis, la justice et les règlements du théâtre comptaient pour quelque chose de notre temps.

Mais revenons au comte de Castellane. Il ne m'en voulut pas; d'ailleurs cela lui fournissait une occasion d'être agréable à quelqu'un de ceux qui sollicitaient la faveur de se faire jouer à son théâtre, et ils étaient assez nombreux. A Paris, quelque petite que soit une place, il y a toujours foule pour la prendre.

Il était dit que je refuserais constamment tout ce

que me demanderait le comte de Castellane. Un jour il accourt de grand matin chez moi pour me faire part du fruit de son insomnie de la nuit; c'était le projet d'une *académie de femmes*, et il voulait me charger du soin de l'organiser.

Peut-être que si on me faisait aujourd'hui une offre semblable, je ne la refuserais pas, car tout moyen de relever et de mettre en lumière l'intelligence des femmes me semble un devoir pour qui a trouvé, comme moi, de grands plaisirs dans les travaux de l'esprit. Mais alors, malgré le succès de mes ouvrages, ou à cause de ces succès, j'avais été attaquée dans quelques journaux; je devinai qu'ils dresseraient toute l'artillerie de leurs critiques contre l'académie féminine, et la crainte du ridicule, qui subsistait encore en France à cette époque, me fit refuser, bien que le comte de Castellane pendant plus d'une année eût gardé ce projet et fût venu m'en parler très-souvent. Il devait doter l'institution et lui laisser une part de sa fortune; mais plusieurs personnes, que je consultai alors, approuvèrent mon refus, et j'y persistai.

Avec la liberté de la presse et la multitude de journaux qui se publient, *le ridicule* n'existe plus, ou du moins ne nuit plus à personne, parce que tout le monde est en butte à des plaisanteries hostiles. Ce sont des épines qui embarrassent un peu la route et vous égratignent, mais cela n'empêche pas d'arriver.

Le comte de Castellane était un type curieux à observer. Certainement il y avait dans son esprit de bonnes et nobles idées, puis, tout à coup, solution de continuité dans son intelligence : une de ces horloges auxquelles manque un ressort, usé ou absent. Il disait des mots fort spirituels, et il y avait des choses très-simples qu'il ne comprenait pas ; il semblait parfois ne se soucier de rien, et le lendemain il s'intéressait à tout ; il prétendait se laisser dominer par ses amis et échappait, au contraire, à tous les projets, à tous les calculs qui se faisaient autour de lui. Son désœuvrement était d'une activité sans pareille ; il allait chaque soir à une foule de réunions, et se vanta un jour à moi d'avoir été dans quatorze maisons de neuf heures du soir à une heure du matin. Pour gagner du temps, il disait dans la journée à son valet de chambre les endroits où il voulait aller, et l'on faisait un travail pour les rues et pour le temps ; le cocher recevait ses instructions, et le valet de pied disait en ouvrant la portière : M. le comte n'a que douze ou quinze minutes à rester ici..., car il ne voulait pas dépasser une heure du matin, et il ne fallait pas s'oublier un quart d'heure de trop dans un salon où il se serait amusé.

Au milieu de cette activité insensée dont il se moquait lui-même, et d'un désordre apparent dans sa maison et dans ses dépenses, il avait un ordre très-

réel, et sa fortune s'était augmentée, car, dans sa course agitée à travers toutes les choses de la vie, nul n'aurait été assez habile pour l'attraper.

Il avait composé trois ou quatre petites comédies qu'il me fit lire. Il y avait de l'esprit, mais pas de bon sens. Comme je lui disais, après la lecture, que j'étais étonnée qu'il fût resté assis le temps d'écrire ces pièces, il me répondit en riant : Cela ne me serait pas possible, je les ai dictées à mon secrétaire en me promenant dans mon cabinet... J'avoue que je me souvins alors d'un certain grand seigneur auteur dans un proverbe de *Carmontelle*, à qui son secrétaire évite non-seulement la peine d'écrire, mais encore celle de penser.

Depuis l'époque où le comte Jules de Castellane était tel que je le dépeins, il s'est marié ; une jolie femme, toute remplie de grâce et d'esprit, a modifié sa vie, et, quand il mourut, il n'avait plus grand'chose de l'espèce d'étourdi avide de bruit, de plaisir et de mouvement que j'avais connu.

De l'autre côté de mon tableau on voit M. le vicomte Henri de la Tour-du-Pin Chambly, à qui j'ai dédié une comédie intitulée *Georges ou le Même homme*. C'était un de ces descendants d'ancienne race à qui manquent certaines fibres de l'âme, malgré leur supériorité sur

d'autres points. Il a publié un volume de *Pensées* où l'on en trouve de fort ingénieuses.

A côté de lui j'ai placé dans mon tableau le comte Amédée de Pastoret; je l'ai beaucoup connu, et nos relations ont toujours été aimables. Mais il avait grand nombre d'ennemis, et sa situation dans le monde m'a souvent rappelé ce petit conte d'une fée de mauvaise humeur qui, n'ayant pas été conviée à la naissance d'un jeune prince, arriva pour lui jouer un méchant tour, dès qu'on se fut éloigné de son berceau. Mais les fées bienfaisantes l'avaient doué de la beauté, de l'esprit, de la bonté, enfin de toutes les qualités possibles; alors la colère de la fée oubliée ne sachant comment s'exercer, elle s'écria : Je ne peux pas t'ôter les dons que l'on t'a faits, mais je te rendrai si maladroit, que tu n'en feras qu'un mauvais et ridicule usage. En effet, rien ne tournait à bien aux mains du comte Amédée de Pastoret, quoiqu'il eût des prétentions à tout. Ce fut au commencement de mon mariage qu'il vint chez moi pour la première fois. Son père était chancelier de France; la Restauration l'avait accueilli et comblé de faveurs. Jadis député du tiers état aux États généraux, M. de Pastoret, père, y avait apporté cette modération qui, même dans un parti ex-

trême, laisse à ceux qui en sont doués, la possibilité de servir ensuite tous les gouvernements. Un bon mot de Mirabeau l'avait signalé d'une façon peu agréable, lorsqu'il disait à l'Assemblée : Regardez bien Pastoret, voyez son visage, il y a du tigre et du veau, mais le veau domine... Cela n'avait pas empêché Napoléon de se servir de lui et les Bourbons de s'en arranger. Le fils, qui n'avait rien ni du veau ni du tigre, était entré fort jeune aux affaires publiques, et tout de suite, à son début qui s'était fait à la direction des ponts et chaussées, sous M. Molé, une chanson dont voici un fragment essaya de le tourner en ridicule :

.
Ce magistrat, revêtu
D'un si grave caractère,
N'ayant pas de barbe à faire,
Sera le premier venu.
Or je veux sur une affaire,
S'il ne reste rien à faire,
Que jamais il ne diffère
A donner un coup de main ;
Bien qu'il soit ici, sans doute,
Moins pour s'occuper de route
Que pour faire son chemin.

M. Molé destitua l'employé qui s'était permis de plaisanter sur un de ses actes administratifs. Mais M. de Pastoret n'eut pas un moment de repos qu'il ne l'eût fait réintégrer dans sa place. Pendant le règne du roi Louis-Philippe, M. de Pastoret, fidèle à la monarchie

exilée, fut chargé des intérêts du comte de Chambord ; ce qui lui valut de grandes inimitiés. Elles le poursuivirent longtemps après qu'il eût quitté ces fonctions pendant lesquelles sa fortune diminua beaucoup : il était désintéressé autant que dévoué ; plus tard, il accepta la place de sénateur. C'était un retour à ses sentiments bonapartistes de jeunesse, car il avait commencé sous Napoléon ; mais on prenait à mal toutes ses actions, et sa fin prématurée fut précédée de vifs chagrins.

Quoique ses visites chez moi fussent devenues rares, elles n'avaient jamais cessé, et dans la dernière qu'il me fit quelques jours avant sa mort, il me parla des amertumes répandues sur sa vie. Je ne puis dire ce qu'il y a de navrant à voir les derniers jours d'un honnête homme attristés par la calomnie ; je ne doute pas que ses tristesses n'aient aggravé ses souffrances, et qu'il ne soit de ceux dont l'existence fut abrégée par suite des peines douloureuses causées par des haines qui eurent la politique pour cause ou pour prétexte.

A son côté, l'on voit cet excellent M. Théodore Muret, qui a toujours mis les ressources fécondes de son esprit au service des dévouements de son cœur.

Et Beyle (Stendalh), il fallait bien qu'il figurât dans le second tableau, lui que je voyais avec tant de plaisir ! J'y voulus mettre aussi Chateaubriand, dont j'avais fait la connaissance ; ils sont là assez ressemblants pour que ma pensée s'éveille à leur vue. Ah ! s'il était vrai, comme le croient *les spirites*, qu'on pût évoquer l'âme de ceux qui ne sont plus !...

J'ai déjà parlé longuement de tous deux dans mon petit volume des *Salons de Paris*. Mais l'on pourrait écrire sans cesse si l'on voulait tout dire sur ces deux hommes qui, avec des esprits si différents, si opposés même, ont émis tant d'idées, qu'il suffit d'ouvrir un de leurs livres et d'y lire quelques lignes pour faire parcourir à la pensée des routes infinies. Mais je m'arrête.

―――

Encore des contrastes, M. le général de la Rue et M. Cavel... Qui les connaît sait qu'il peut y avoir des intelligences très-distinguées dans des conditions si diverses, que l'un dira toujours et fera constamment l'opposé de l'autre ; jamais les chances n'ont été plus belles pour arriver à tout, qu'elles ne se sont présentées pour M. Cavel, qui fut dévoué au Prince exilé, maintenant Empereur..., tandis qu'elles n'étaient guère favorables pour le dévouement de M. de la Rue, suivant Charles X en exil... Oh !... quel bon livre on pourrait faire en

analysant, avec le talent d'un Dickens, les nuances de ces deux caractères! on montrerait que l'on peut être homme d'esprit et homme de cœur de deux manières bien dissemblables, mais qu'il n'y en a qu'une qui réussit. M. de la Rue est arrivé à tout.

———

Je dus à M. Cavel de voir à Ménilmontant les saint-simoniens dans l'exercice de leurs fonctions. Il appartenait à cette doctrine un peu par cet esprit de contradiction qui lui était naturel, et il n'était pas fâché qu'on détruisît la famille, parce qu'il avait été, tout enfant, malheureux dans la sienne. L'on a souvent parlé des maux qu'entraîne la guerre et des familles attristées par la perte de ceux qui n'en reviennent pas. Mais de ceux qui en reviennent, on n'en a rien dit; et pourtant il y a bien des choses désagréables dans leur maison à ceux-là qui, après vingt ans passés à l'armée, rentrèrent de mauvaise humeur dans leurs foyers, après 1814. Il fallait voir ce que le chagrin de la défaite, le regret de la carrière interrompue et l'habitude d'une activité fiévreuse apportaient d'ennuis dans une famille. Le père de M. Cavel, officier supérieur de la garde impériale, jeune encore, en retraite et sans occupation, prenait sa femme et ses enfants pour l'ennemi et ne leur laissait aucun repos. Les fils se sau-

vèrent : le plus fort se fit soldat, le plus spirituel se fit saint-simonien.

La femme resta seule au foyer, pleurant ses fils et supportant les impatiences de son mari. J'en ai connu plus d'un, de ces tristes foyers ! Ainsi j'ai vu la plus charmante jeune fille du monde, appartenant à une très-ancienne noblesse et jolie comme un ange, mais sans fortune, regarder comme un grand bonheur de devenir la femme d'un maréchal de France, vieux et déjà deux fois veuf; son mariage sous la Restauration l'élevait au premier rang, et l'éclat de la puissance et de la gloire put l'éblouir ; mais vint 1830, et le maréchal refusa de se rallier à l'usurpation. C'était bien, c'était beau, sa femme l'y encouragea ! Le difficile ce n'est pas le courage d'un moment, le sacrifice du jour où l'on se dévoue... c'est la persévérance dans une vertu dont les chagrins ne cessent pas un instant. Le maréchal n'était pas riche ; il se retira avec sa femme et ses enfants à la campagne, et, chose dont on ne sait pas tout le malheur, il n'eut plus rien à faire ! Alors il s'ennuya. Il est impossible de deviner ce qu'une activité appliquée aux plus grandes choses, et développée depuis l'âge de vingt ans, laissa de vide et amena de tourments pour lui et pour les autres. Dès cinq heures du matin il était sur pied et ne laissait dormir personne. Il avançait chaque jour le moment du déjeuner, se mêlait aux apprêts du repas, faisait bouleverser la maison et le jar-

din, dépensait son revenu à des changements inutiles, jurant après les ouvriers, les domestiques, et dans son entrain de colère s'en prenant à sa jolie femme et à ses petits enfants, quoi qu'il fût au fond le meilleur homme du monde. La vie n'était pas tenable dans sa maison, nul n'y avait un quart d'heure de calme, et des années qui parurent d'une longueur interminable, s'écoulèrent en augmentant à chaque instant ses impatiences, si douloureuses pour tout ce qui l'entourait.

Que vouliez-vous qu'on fît contre un mortel ennui?

Vous le devinez..., on se rallia...

Pour en revenir à mes saint-simoniens, je dirai que rien n'a jamais effacé de mon souvenir cette matinée où je fus à Ménilmontant. C'était par un beau soleil, dans un beau jardin, où les acacias étaient en fleur, comme les espérances aux cœurs des adeptes, comme la jeunesse sur leurs fronts. Ils s'étaient ainsi réunis, à Ménilmontant, près de quarante, pour faire une retraite d'où l'on partirait après s'être entendu sur les moyens de convertir le monde entier aux doctrines saint-simoniennes. Déjà quelques-uns prêchaient dans le parc, sous les arbres fleuris, près de cette nature dont on devait suivre la loi. L'enthousiasme et la bonne foi brillaient dans les yeux et dans les paroles des orateurs, que la foule écoutait attentive et étonnée... Ces groupes de curieux ou de prosélytes, au milieu de ce jardin, entourant des saint-simoniens

en costume, produisaient l'effet le plus pittoresque.

Lorsqu'on s'était réuni, chacun avait donné ce qu'il possédait. Mais c'étaient des jeunes gens qui n'avaient pas grand'chose à leur disposition ; déjà l'on voyait la fin du trésor arriver, et les maigres repas se composaient, dans la détresse, de fritures de fleurs d'acacia... C'était léger, cela ne chargeait pas l'estomac et laissait toute liberté à l'esprit.

Plusieurs de ceux que je vis là sont cités maintenant comme des sommités de la finance et de l'industrie. Je ne les connais plus, mais je voudrais bien savoir si, en regardant leurs millions, la joie de leur cœur est plus grande qu'aux jours où ils vivaient de fleurs d'acacia et de rêves ?

Peu de jours après ma visite, les rêves furent interrompus brusquement.

L'intervention des dieux, représentée dans nos temps modernes par *la police*, amena le dénoûment pour les disciples de Saint-Simon.

Chacun s'en alla de son côté. M. Cavel écrivit dans quelques journaux, ce qui amena une singulière situation. Un jour, à propos d'un livre, il se moqua des vieux grognards de la garde impériale ; or un de ceux-là, oisif et maussade, se trouvant avec plusieurs camarades dans un café du Havre, lut l'article et se chargea de venger le militaire des propos du civil, et d'aller à Paris lui apprendre à vivre... en le tuant ; on but à la réussite

de l'expédition, et Dieu sait le serment formidable par lequel le vieil officier jura de ne revenir qu'après mort d'homme; il part en effet, arrive, court au journal, puis chez M. Cavel encore au lit, entre de force et lui crie :

— Levez-vous, que je vous tue.

M. Cavel ne se pressa pas, voulut avoir l'explication, comprit et ne demanda que le temps de faire sa toilette, ce qu'il fit en causant gaiement ; un ami survient.

— Tu me serviras de témoin, dit-il.

Mais l'ami à qui l'on conta l'affaire voulut l'arranger, et dit à l'officier :

— Est-ce que Cavel peut avoir l'idée d'offenser un officier de la garde, lui qui en eut un pour père?

L'officier qui n'avait su le nom de son adversaire qu'au journal, y fit alors plus d'attention, réfléchit, puis s'écria :

— Ah ça, vous n'êtes pas le fils du baron Cavel, colonel de la garde, j'espère?

— Mais si, répondit notre écrivain, je ne m'exerçai jusqu'ici qu'avec les plumes, mais je ne suis pas fâché de montrer avec une épée que je suis le fils de mon père.

— Mais moi, je ne peux pas me battre avec vous, le fils de mon colonel, de mon ami, plus que cela, de mon sauveur, car je lui dois la vie.

Puis l'officier tendait déjà la main en signe de réconciliation lorsqu'il se récria :

— Mais ceux de là-bas, au Havre? mais mon serment? mais ma réputation? je ne peux pas retourner sans m'être battu, et je ne peux pas pourtant me battre avec lui? d'autant qu'il lui ressemble à faire plaisir, non, à faire peine... voilà son sourire qui nous donnait tant de courage aux mauvais jours... Oh! pour ce sourire laissez-moi vous embrasser.

Et le vieillard tout ému embrassait le jeune homme... puis, le repoussait en disant :

— Et ceux du Havre! si je ne le tue pas, vont-ils me turlupiner et me...

— Eh bien! tuez-moi, disait M. Cavel en riant.

La scène fut des plus comiques, le bon vieux était placé entre ses plus chers souvenirs d'ami et ses plus ardentes vanités de soldat.

Enfin, il prit son parti de retourner au Havre sans avoir tué personne, malgré les encouragements de M. Cavel au duel projeté ; mais il se promit de tuer, s'il le fallait, ceux qui oseraient se moquer de lui !

―――

Un peu plus loin, je vois, dans mon tableau, quelqu'un de très-pacifique et qui ne connut aucun combat, si ce n'est ceux d'un esprit un peu railleur, mais telle-

ment sous l'influence du désir de plaire au monde des salons, qu'il parvint à émousser toutes les pointes de ses épigrammes.

M. Briffaut a laissé des Mémoires qui rappellent son aimable conversation ; mais ces Mémoires ont un défaut trop commun de notre temps pour que nous le passions sous silence. C'est, après un siècle de luttes, souvent sanglantes, pour proclamer l'égalité, qu'on publie maintenant des livres empreints d'une adoration ridicule pour les titres, et de fabuleuses exagérations en faveur de personnes qui n'ont d'autre mérite que d'en avoir porté de très-élevés. On ne peut jamais, chez nous, rester dans la raison ; après avoir tué les gens titrés, on les adore dans la vie réelle, comme dans les romans, et les bourgeois, qui ont passé leur vie à travailler pour s'enrichir, sont trop heureux de donner leur or, avec leur fille, au premier mauvais sujet ruiné qui porte un titre. Cela vient surtout du culte des écrivains de notre époque pour ces titres : tout est duchesse, princesse, marquise dans leurs ouvrages. Si par hasard figure un homme de lettres dans leurs écrits, c'est pour lui qu'est le dédain. Chacun d'ordinaire estime ce qu'il fait ; seul, l'écrivain de nos jours, maudit, rabaisse et méprise l'art d'écrire.

La faculté d'exprimer sa pensée, de faire passer dans l'âme d'autrui l'idée que l'on a conçue, le sentiment par lequel on fut ému, n'est-ce donc pas la

puissance la plus noble que le ciel ait accordée à l'homme? n'est-ce pas le plus grand de ses bienfaits que de communiquer avec ses semblables et de les faire participer à ses plaisirs, à ses douleurs, afin qu'ils profitent des fruits de l'expérience et des inspirations de la pensée de tous? Quelle folie de rabaisser le talent devant la noblesse! mais c'est lui qui la créa; c'est parce qu'il y eut jadis un mérite quelconque, qu'il y a maintenant des distinctions pour ce qui en descend. Les titres n'en sont que le souvenir et la représentation. Les préférer au talent, c'est estimer le portrait plus que la personne, ou l'ombre d'un bel arbre aux fleurs et aux fruits dont ses branches sont chargées.

M. Briffaut écrit trois gros volumes pour nous prouver qu'il a été le plus heureux des hommes, parce qu'il a vécu au milieu de la noblesse. Mais voici les réflexions qui terminent ses Mémoires et à quelle triste conclusion l'a conduit cette expérience du plus grand monde :

« Quelquefois je m'adresse cette singulière question :
« Lequel vaut le mieux, d'avoir des ennemis, ou des
« amis? Vous riez. Quelle folie! dites-vou. Attendez,
« attendez, pas tant folie que vous croyez... j'ai mes rai-
« sons pour soutenir ma thèse; pesez-les dans les balan-
« ces de votre sagesse.

« Nos ennemis nous calomnient, c'est vrai; tan-
« dis que nos amis se contentent de médire de nous,
« c'est encore vrai.

« Nos ennemis tirent sur nous à boulets rouges, j'en
« conviens; au lieu que nos amis se bornent à nous
« cribler de leurs feux de peloton, je l'avoue encore.

« Mais nos ennemis montrent leur tête de mé-
« duse, et l'on s'éloigne d'eux; nos amis, au contraire,
« se déguisent sous le masque des grâces, et ils attirent.

« Nos ennemis nous connaissent mal; ils exagèrent
« tout, et l'on se défie d'eux. Nos amis nous drapent
« le mieux du monde, et on applaudit en criant : C'est
« cela !

« Nos ennemis nous frappent en face en nous jetant
« un défi. Nos amis nous frappent par derrière sans
« dire gare !

« Nos ennemis nous reprochent nos défauts, nos
« amis ne les taisent qu'à nous.

« J'ai dit, prononcez. »

Pauvre poëte, vous êtes-vous trompé, ou voulez-vous
tromper les autres, quand vous dites que la plus
parfaite bienveillance règne au pays où vous viviez?

Non, les classes oisives ont moins d'indulgence, moins
de bons sentiments, que les autres, parce que le dé-
sœuvrement et l'ennui développent la malignité, la
rendent plus active et plus habile, tandis qu'elle est
atténuée parmi ceux dont l'esprit est vivement occupé
par un travail qui le satisfait. N'est-ce pas au milieu de
la cour, entouré de princes et de grands seigneurs, que
La Rochefoucauld écrivit le code d'égoïsme et de person-

nalité qu'il appelle ses *Maximes?* protestation ingénieuse et énergique de la sagacité de son esprit, contre la générosité du cœur.

———

Sans doute, il y a quelque chose de très-séduisant dans la dignité, la grâce et le bon goût des gens très-bien élevés, et rien n'est plus aimable que les gracieuses manières d'un homme du monde, lorsqu'il y joint beaucoup d'esprit et de très-bons sentiments. J'ai eu le bonheur de rencontrer quelquefois ces rares qualités, et je vois là, dans mon tableau, un des modèles de cette aimable union de tout ce qui plaît et de tout ce qu'on estime, c'est le baron de Mareste, cet ami de Beyle et de M. Mérimée, qui depuis tant d'années est aussi le mien, et dont la spirituelle conversation, toujours empreinte de bienveillance, garde le bon goût de la meilleure compagnie d'autrefois, en même temps qu'il sympathise avec tout ce qui est bon dans la société d'aujourd'hui.

———

M. Amédée de Jonquières, dont le nom vient naturellement sous ma plume après ceci, a un caractère plus décidé, moins liant, et moins disposé à céder aux idées des autres une partie des siennes. Je l'appelle parfois,

en souriant, le plus vertueux de mes amis, parce qu'il est capable de sacrifier ses intérêts et ses plaisirs à certains principes austères qu'il s'est imposés, et qu'il ne ferait fléchir ni devant des passions ni devant des dangers !...

———

Je vois encore notre spirituel ami, M. Paul Duport, qui consacre à des études sérieuses les loisirs que lui ont fait les succès de ses vaudevilles.

———

Puis, M. Auguste Siguier, qui appartient à l'Université et qui dévoue à l'éducation de la jeunesse un grand esprit et un noble cœur; il a publié un bel ouvrage intitulé : *les Grandeurs du Catholicisme.*

———

Et maintenant parlons de quelques femmes dont les gracieux visages ornent mon tableau.

Madame de Lourdoueix, qui sous le nom de madame Pannier, a publié quelques ouvrages d'un ordre supérieur : *l'Écrivain Public, l'Athée,* et d'autres encore, qui attestent un vrai talent. Devenue veuve, elle épousa Lourdoueix qu'elle aimait depuis longtemps.

Madame Reybaud, dont les romans excellents sont aux mains de tout le monde.

Madame Anaïs Ségalas, qui joint au mérite de faire des vers charmants, celui de les dire avec infiniment de grâce ; madame Aglaé de Corday, qui avec ses jolis vers a paré d'une fleur poétique ce nom que sa parente a mêlé si tragiquement aux scènes les plus terribles de la Révolution en 93.

La comtesse de Bradi, qui fit un très-bon livre à consulter pour savoir les vrais usages du monde élégant.

Toutes ces femmes que je connus, que j'aimai, ont passé leur vie à cultiver avec succès une intelligence distinguée.

Je n'ai pas connu madame George Sand, bien que je l'aie rencontrée dans quelques maisons ; il est vrai que je n'ai pas osé lui parler, tant je suis troublée par une incontestable supériorité. J'ai écrit avec des idées et des convictions qui, en général, étaient opposées à celles de madame Sand ; mais cela n'a rien ôté à mon admiration pour le talent avec lequel elle exprime sa pensée. Madame Sand a développé, dans le calme de la solitude, un génie supérieur qui a cru possible une société où chacun aurait le droit et la possibilité de satisfaire ses passions et ses caprices ; elle a pensé que la gêne imposée dès l'enfance aux personnes des classes riches et nobles, leur enlevait toute vertu

pour en faire l'apanage exclusif des gens sans éducation, tant la liberté porte de beaux fruits ! Hélas ! qui donc est libre ? Je me suis convaincue par mes observations au milieu du monde, qu'il n'est pas de société durable, fût-ce la plus intime, la plus restreinte et la plus naturelle de toutes, celle de deux personnes unies par l'amour et le mariage, qui ne vive du sacrifice continuel qu'on fait de sa liberté dans l'intérêt d'un autre. Mais j'ai cru aussi et j'ai dit toujours, qu'il y avait dans l'âme un sentiment de bien-être, de joie et de bonheur, attaché à ce dévouement ; le besoin qu'on a les uns des autres ne permet pas la liberté absolue, et la vanité humaine rend impossible l'égalité.... Ces deux grands mots si souvent répétés de notre temps, sont encore si mal définis, qu'ils ressemblent un peu à ces beaux nuages dorés et d'une forme fantastique, dont les contours varient à chaque instant et qui sont toujours insaisissables.

C'est ici que je dois parler de quelques femmes dont le talent au théâtre aida puissamment au succès des comédies que je fis jouer vers le temps où j'ai peint ce second tableau. Et d'abord mademoiselle Mars, dont le talent avait une telle puissance qu'il pouvait dompter jusqu'à la vieillesse : lorsqu'elle joua mon rôle de *Marie*, elle avait passé soixante ans ; elle représentait avec une grâce qui faisait illusion une jeune fille de vingt. Mais ce fut surtout au second acte, où elle joua le rôle d'une

femme contraignant une passion violente sous les formes réservées d'une femme vertueuse, qu'elle eut des moments admirables. C'était dans de pareilles situations où la passion contrainte se trahit par un regard, un mot, une phrase, que mademoiselle Mars déployait un talent si supérieur, qu'il est resté inimitable.

Elle avait aussi un adorable sourire et un accent enchanteur dont rien ne peut donner l'idée à ceux qui ne l'ont pas vue. Ces dons se montrèrent encore sans pareils, lorsqu'elle joua le rôle de la présidente, dans ma comédie intitulée *le Château de ma nièce*.

Madame Suzanne Brohan, la mère des belles actrices qui brillent en ce moment de tant d'éclat au Théâtre-Français, joua quelques rôles dans mes ouvrages avec une grâce, un esprit des plus remarquables. J'eus aussi des obligations à madame Doche, à qui je donnai des rôles importants, lorsqu'elle était encore si jeune qu'elle ne jouait que de très-petits rôles. J'eus lieu de m'en féliciter, la nature avait tout fait pour elle. C'était d'instinct qu'elle prenait l'esprit d'un rôle, et sa grâce charmante aidait toujours au succès de la pièce ; il en fut de même de mademoiselle Page.

Je ne dois pas oublier cette belle madame Volnys, dont la figure avait quelque chose de saisissant. Elle

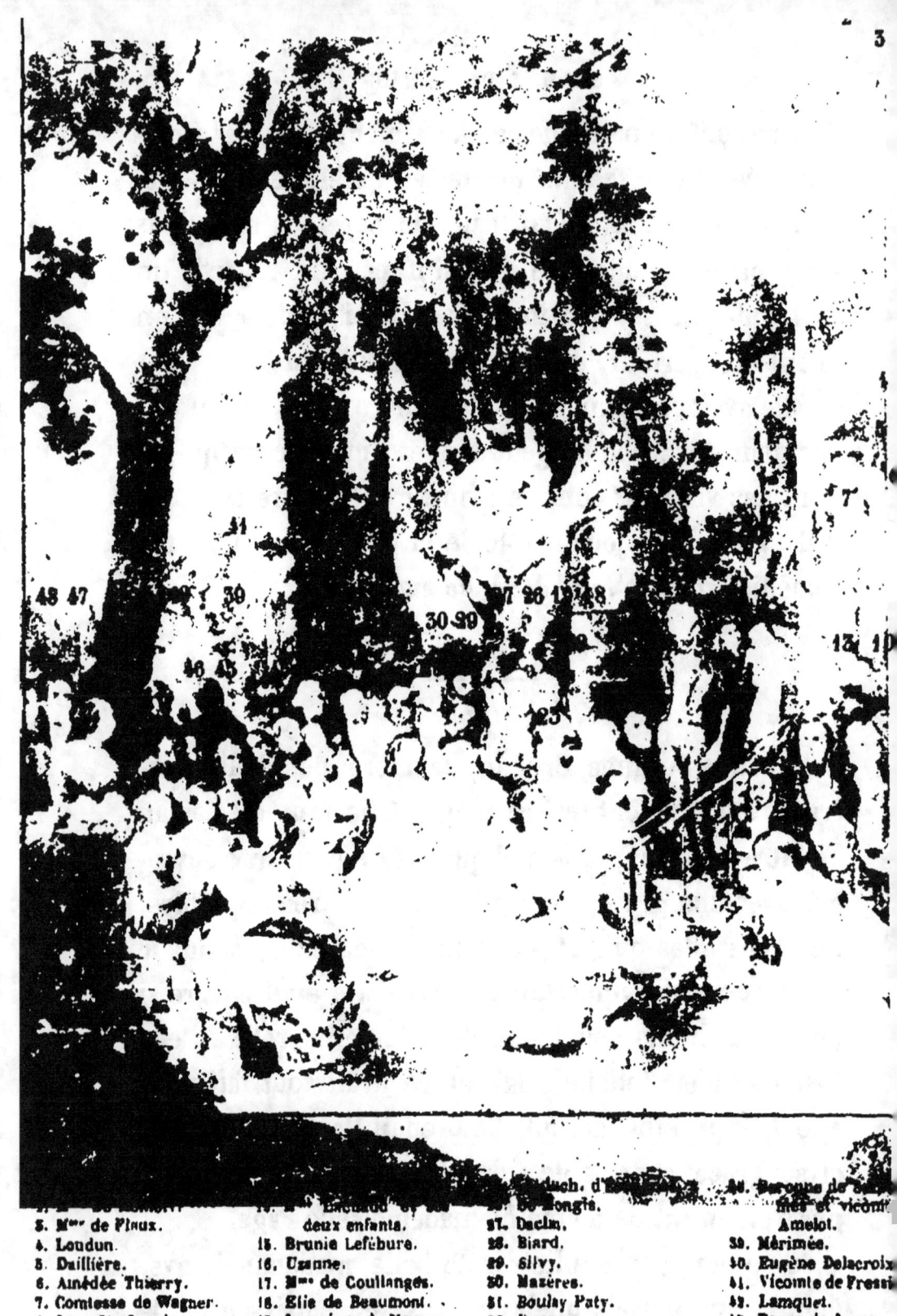

5. M^me de Pioux.
6. Loudun.
7. Daillière.
8. Amédée Thierry.
9. Comtesse de Wagner.
10. Le poëte Jasmin.
11. M. et M^me Vallet de Viriville.
12. Le D^r Saint-Germain.
13. Patin.

14. Bacciochi et ses deux enfants.
15. Brunie Lefébure.
16. Uzanne.
17. M^me de Coullanges.
18. Élie de Beaumont.
19. Le prince de Monaco.
20. M^me Marceau.
21. Comt. de Vieil-Castel.
22. M^lle de Vieil-Castel.
23. M^me Lefèvre-Doumier.

 duch. d'...
26. de Longis.
27. Daclin.
28. Biard.
29. Silvy.
30. Mazères.
31. Boulay Paty.
32. Ponroy.
33. Lefèvre Duruflé.
34. Comte de Beaufort.
35. Comtesse de Burck.
36. Marquise de Gaucourt.

 Baronne de ...
 ... et vicomte Amelot.
39. Mérimée.
40. Eugène Delacroix.
41. Vicomte de Fressi...
42. Lamquet.
43. Baron de Larcy.
44. Louis Enault.
45. Général Shramm.
46. Gabourg.
47. Baron de Cassan.

joua avec bonheur pour moi deux de mes ouvrages au Gymnase. Et je ne dois pas passer, non plus, sous silence un artiste qui m'a rendu de grands services : c'est M. Laferrière. Il a joué dans plusieurs pièces de moi, de manière à contribuer beaucoup au succès : *Marguerite, Hermance, Un jour de liberté,* et surtout *Madame Roland* (rôle de Barbaroux), durent une grande partie du bon accueil qui les accompagna, à sa manière vive et poétique de composer ses rôles. Je n'ai d'ailleurs eu qu'à me louer des artistes qui ont joué dans mes ouvrages, non-seulement pour leurs talents, mais aussi pour leurs bons procédés, et j'en garde un souvenir reconnaissant.

Madame Montigny (Rose Chéri) doit avoir ici une place distinguée, car elle la conservera toujours dans mon souvenir attristé de sa perte prématurée. Oh! comme elle retraçait bien le caractère que j'ai voulu donner à *Marie*, lorsqu'on reprit au Gymnase ma comédie en trois actes, intitulée *Marie ou trois époques;* comme elle représentait parfaitement la femme honnête de bonne compagnie, qui a le cœur rempli en même temps de tendresse et de vertu. Au reste, le talent de madame Montigny était remarquable par une étude consciencieuse de ses rôles, qui l'identifiait complétement au personnage qu'elle devait représenter.

Et, ce que je ne dois point passer sous silence, c'est que la vie rangée et honorable de ceux qui cultivent

les arts, ajoute plus qu'on ne croit au talent, qui ne s'augmente en toute chose que par l'étude et la réflexion. C'est une grande erreur de regarder les folies excentriques comme un indice du génie; le génie est une puissance supérieure de l'intelligence. Comment exclurait-elle les qualités d'ordre et de raison qui sont inhérentes à un bon esprit? Si madame Montigny eût vécu, elle eût atteint la plus grande perfection dans toutes les variétés de l'art dramatique.

Lorsque je fis ma comédie de *Marie*, c'était le commencement d'une série de pièces que j'ai exécutées, qui ont été jouées, et qui représentent et développent des caractères de femmes dans des situations diverses.

Marie, dans *Marie ou trois époques*, c'est la femme dans ses rapports avec la famille et les sentiments du cœur.

La marquise de Rambouillet, dans la pièce que j'ai fait jouer au Vaudeville, sous le titre de *l'Hôtel de Rambouillet*, c'est la femme dans ses rapports avec la société des salons et les plaisirs de l'esprit.

Madame Roland, dans le drame de ce nom, représente la femme dans ses rapports avec la politique, aux jours terribles d'une révolution.

Et enfin, dans un ouvrage qui fut joué à l'Odéon, intitulé *les Deux Impératrices ou une petite guerre*, j'ai représenté dans *Catherine II* et dans *Marie-Thérèse*, des femmes au pouvoir et gouvernant deux grands États

avec une admirable intelligence, bien que leurs caractères et leurs principes fussent tout à fait opposés... Je crois avoir été vraie dans ces ouvrages, où je n'ai pu naturellement donner à mes personnages que des idées et des sentiments venus à l'esprit et au cœur d'une femme. Cette étude consciencieuse peut avoir son utilité. Ce serait trop long de développer ici mon idée ; je dirai seulement que si une artiste, comme madame Montigny, eût pu jouer successivement ces différents rôles, cela aurait eu un grand intérêt et eût mieux fait comprendre ce que j'ai voulu montrer.

C'est que la femme n'est au dessous d'aucun sacrifice et d'aucune situation.

Dans mes autres ouvrages cette idée se retrouve involontairement. Mais ici j'ai voulu la préciser ; si elle est bien comprise, et qu'elle porte ses fruits, ce sera pour moi le comble du bonheur.

Oui, j'ai eu du bonheur pour mes ouvrages, bien que des critiques assez violentes et des contrariétés assez injustes ne m'aient pas manqué, comme à tous ceux qui font quelque chose ; mais le bonheur a tellement dépassé mes espérances, qu'il m'a fait oublier tout le reste.

Si l'on m'eût dit, lorsque j'avais treize ans, et que je fis une petite pièce pour la fête de la supérieure du couvent où j'étais élevée, qu'un jour j'aurais des ouvrages joués avec succès au Théâtre-Français, à l'O-

déon, au Gymnase, au Vaudeville... je ne l'aurais pas cru, tant cela m'eût semblé une chose merveilleuse.

Pourtant lorsque cela m'est arrivé, je n'en fus pas éblouie ; alors je connaissais le monde, la société dans laquelle nous vivons, et je savais que pour une femme cela ne mène à rien, si ce n'est pourtant à des relations agréables et à des amitiés choisies parmi les gens distingués.

Qu'un homme montre son intelligence dans des œuvres de théâtre, comme dans autre chose, toutes les routes sont ouvertes à ses désirs : l'Institut, la Chambre des députés, le Sénat, etc., etc... peuvent lui donner l'occasion d'émettre des idées utiles, et de servir son pays dans les meilleures et les plus honorables conditions. Tous les avantages de ce monde sont à la disposition des hommes d'esprit, mais à eux seuls, et les femmes ne peuvent donc pas mettre une grande importance à ce qu'elles font, heureuses quand ce qu'elles ont écrit n'a pu éveiller que de bons sentiments et de bienfaisantes pensées dans l'esprit de leurs lecteurs ; mais, avoir fait comprendre une bonne et salutaire idée, avoir essuyé une larme et consolé un cœur souffrant, voilà leur gloire, leur triomphe, elles ne doivent rien désirer de plus !

———

Je crois devoir donner ici les titres des ouvrages de théâtre que j'ai fait représenter.

Un Mariage raisonnable, comédie en un acte et en prose, représentée pour la première fois sur le Théâtre-Français le 4 novembre 1835.

Marie ou trois époques, comédie en trois actes, représentée pour la première fois le 12 octobre 1836 sur le Théâtre-Français.

Le Château de ma nièce, comédie en un acte et en prose, représentée sur le Théâtre-Français le 8 août 1837.

Isabelle ou deux jours d'expérience, comédie en trois actes et en prose, représentée sur le Théâtre-Français le 15 mars 1838.

Les deux Impératrices ou une petite guerre, comédie en trois actes et en prose, représentée pour la première fois sur le théâtre de l'Odéon en 1842.

Une Année à Paris, comédie en trois actes et en prose, représentée pour la première fois sur le théâtre de l'Odéon le 21 janvier 1847.

Clémence ou la fille de l'avocat, comédie en deux actes et en prose, représentée pour la première fois sur le théâtre du Gymnase le 26 novembre 1839.

Georges ou le même homme, comédie en deux actes et en prose, représentée pour la première fois sur le théâtre du Gymnase le 7 mai 1840.

Marguerite, comédie en trois actes, représentée pour la première fois sur le théâtre du Vaudeville le 3 octobre 1840.

L'Hôtel de Rambouillet, comédie en trois actes, mêlée

de chant, représentée pour la première fois sur le théâtre du Vaudeville le 19 novembre 1842.

Hermance ou un an trop tard, comédie en trois actes, mêlée de chant, représentée pour la première fois sur le théâtre du Vaudeville le 15 avril 1843.

Madame Roland, drame historique, mêlé de chant, représenté pour la première fois sur le théâtre du Vaudeville le 28 octobre 1843.

Pierre le millionnaire, comédie en trois actes, mêlée de chant, représentée pour la première fois sur le théâtre du Vaudeville le 2 mars 1844.

Deux jours ou la nouvelle mariée, comédie en trois actes, mêlée de chant, représentée pour la première fois sur le théâtre du Vaudeville, le 28 novembre 1843.

Loïsa, comédie en deux actes, mêlée de chant, représentée pour la première fois sur le théâtre du Vaudeville le 17 juin 1843.

Reine, cardinal et page, comédie en un acte, mêlée de chant, représentée pour la première fois sur le théâtre du Vaudeville le 5 décembre 1832.

Un jour de liberté, comédie en trois actes, mêlée de chant, représentée pour la première fois sur le théâtre du Vaudeville le 25 novembre 1844.

Le père Marcel, comédie en deux actes, mêlée de chant, représentée pour la première fois sur le théâtre des Variétés le 19 janvier 1841.

Juana ou un projet de vengeance, comédie en deux ac-

tes, mêlée de chant, représentée pour la première fois sur le théâtre du Vaudeville, le 4 juillet 1838.

Un Divorce, drame en un acte, mêlé de chant, représenté pour la première fois sur le théâtre du Vaudeville le 28 juin 1841.

Une Femme à la mode, comédie en un acte, représentée pour la première fois sur le théâtre du Vaudeville en 1844.

Ces ouvrages furent joués avec mon nom, les ayant faits sans aucune collaboration ; mais j'ai travaillé encore à un assez grand nombre d'autres pièces (où jamais mon nom n'a paru parce que j'avais alors des collaborateurs); c'était pour moi un amusement que ce travail fait en commun. Mais je ne crois pas qu'on puisse mettre la moindre importance littéraire à une œuvre qui n'est pas le développement d'une idée que l'on a conçue et dont tous les détails tendent à exprimer cette idée.

A cette époque, les théâtres dépendaient du ministère de l'intérieur, et l'on trouvait dans M. le comte du Châtel, le ministre le plus intelligent et le plus aimable... J'eus quelques rapports avec lui à l'occasion de mes ouvrages. C'était un homme d'esprit qui écoutait et comprenait tout ; sa bienveillance était constante et son désir de faire le bien continuel. Il est vrai qu'alors les

ministres étaient très-accessibles ; on se souvient de la bonté si affectueuse de M. le comte de Salvandy : il vous remerciait quand vous lui donniez l'occasion d'être utile ; et le grave et imposant M. Guizot devenait lui-même tout gracieux dès qu'il était au pouvoir ; au reste, sa bonté est très-grande, et il est adoré de tout ce qui l'approche. Les événements de Juillet, qui avaient placé tous ces ministres-là aux affaires, m'étaient odieux ; mais les manières aimables, les talents et ce qu'il y avait de libéral dans tous ces hommes supérieurs, me charmaient : je répétais souvent... Quel dommage que la Restauration ne se soit pas appuyée sur ces grandes intelligences ; ce qu'il y avait de bon dans la Révolution se fût implanté sur le terrain solide de la légitimité, et...., ; mais..... ce qui est fait est fait... seulement il y a du plaisir à louer ce qui fut bon et bien... Honneur et respect doivent rester à ceux qui les méritent ; les opinions et la puissance sont de nos jours variables comme les nuages, il n'y a d'immuable que les talents et les vertus !

La jolie petite maison que nous avions alors rue de Joubert, était tout à fait favorable aux réceptions ; plusieurs salons permettaient de se grouper, mais ils étaient tellement en communication par de très-grandes portes ouvertes, que l'on se voyait et qu'on était ensemble, bien que dans des pièces différentes. De plus, cette maison avait l'avantage d'être contiguë, mur mitoyen,

avec une habitation appartenant à d'anciennes connaissances pour moi, qui sont les plus aimables gens du monde, le comte et la comtesse Théodore de Lesseps. Leur famille se composait de personnes de la meilleure et de la plus agréable compagnie; plusieurs étaient dans les consulats, et leur passage à Paris apportait mille choses intéressantes à entendre. M. de Lesseps était attaché au ministère des affaires étrangères, remplissant un poste très-important où il rendait nombre de services; son frère, M. Ferdinand, s'était déjà fait remarquer par la plus noble conduite à Barcelone, et il préludait ainsi par des actions courageuses à la plus courageuse des entreprises : le percement de l'Isthme de Suez, qui, comme toutes les grandes choses, éprouve de grandes difficultés, mais qui doit immortaliser le nom de son fondateur.

Un jour, en arrivant dans le salon de madame la comtesse de Lesseps, je fus frappée et ravie par la vue de la plus délicieuse figure de jeune fille qu'on pût voir. J'aime tant la beauté en tout genre, que je restai immobile à la contempler; elle entrait à peine dans l'adolescence, sa taille élevée était souple et mince comme la tige élancée et délicate d'une belle fleur, et son visage fin et mignon avait des traits d'une admirable régularité; l'inflexion gracieuse de son cou et tous ses mouvements adoucis, rappelaient ces beaux cygnes qui glissent sur l'eau sans qu'aucun mouvement apparent aide leur

marche toujours égale sur une eau toujours tranquille... L'on pensait aussi en la regardant à ces apparitions aériennes mêlées aux nuages dans les vaporeuses créations d'Ossian et qui semblent participer de ce monde idéal et impalpable où il les place, je ne pouvais en détacher mes yeux...

Quand je m'informai quelle était cette charmante beauté, j'appris qu'elle se nommait la comtesse Eugénie de Montijo.

De l'autre côté de notre habitation nous avions encore un mur mitoyen et un voisin, mais si les maisons se suivent, leurs habitants ne se ressemblent pas.

J'ignorais jusqu'au nom de ce second voisin, lorsqu'un jour on m'annonça M. Le Beau.

Et aussitôt je vis un petit vieillard assez laid, mais vif et tout guilleret, qui me dit :

— C'est moi qui suis Le Beau... oui, c'est moi.

La vue et le nom ne produisirent d'autre effet qu'un peu de surprise, je ne savais nullement ce que cela pouvait être ; le petit vieux reprit alors d'un ton un peu moins superbe :

— Vous ne connaissez peut-être pas le père Le Beau ? c'est singulier. Eh bien, madame, tel que vous me voyez... moi, Le Beau, je suis l'ex-cuisinier *chef*, pas moins que cela, de l'empereur Napoléon !... et pour le quart d'heure, propriétaire de la maison voisine de la vôtre... Je me suis dit : — Il faut toujours con-

naître son mur mitoyen. Entre voisins on peut avoir des services à se demander; et me voilà.

J'étais un peu étonnée, je l'avoue, et je regardais assez singulièrement M. le chef des ex-cuisines de l'Empereur; cela ouvrait devant mes yeux un jour sur une espèce de monde qui m'était inconnue, ce qui excite toujours ma curiosité.

Le père Le Beau reprit :

— Tel que vous me voyez (c'était son expression familière), vous ne vous douteriez pas, madame, que l'Empereur a mangé pendant des années les mets apprêtés par cette main-là... Oui, c'était moi qui apprêtais son propre dîner... Il m'a parlé plusieurs fois, notamment à Tilsitt; on avait fait venir en poste le service de la table. J'en étais naturellement moi, *chef.* — Eh bien! madame, ils étaient là trois empereurs, et plus de rois et de princes que vous n'avez d'oiseaux dans votre volière, et c'est moi, Le Beau, qui ai ordonné tout le menu et confectionné de ma main ce qui s'est mangé sur la table des trois empereurs.

Il y avait plus de trente ans du traité de Tilsitt lorsque le père Le Beau me disait cela... Ces empereurs, ces rois qui signèrent le traité, qu'étaient-ils devenus? Ces maîtres de tant de destinées humaines avaient presque tous subi cette inflexible destinée de l'homme qui réduit à un peu de poussière insensible les plus grands comme les plus petits... Et Napoléon! lui don

la figure immense effaçait, à l'époque de la paix de Tilsitt, toutes les plus puissantes grandeurs? mort sur les âpres rochers de Sainte-Hélène d'où son ombre seule se projetait alors sur cette Europe qui lui avait obéi !... Ce petit vieillard qui avait préparé son dîner dans un des plus beaux jours de son histoire... ces idées qui s'éveillaient en moi... ces contrastes... tout m'inspirait une espèce d'émotion qui me tenait attentive et silencieuse. Le père Le Beau continua :

— Tel que vous me voyez, l'Empereur m'aperçut le lendemain en traversant une cour : je m'étais mis là exprès sur son passage ; il me dit :

« — Le Beau, je suis content. »

— Oui madame, il m'a dit cela... et avec un sourire... Ah ! il fallait le voir sourire !

Le bonhomme avait commencé son récit avec la jubilation de l'orgueil, il s'attendrit vers la fin, tira son mouchoir, essuya ses yeux et reprit avec émotion :

— Voyez-vous, quand je pense à tout ce qui est arrivé, c'est plus fort que moi, je ne peux pas m'empêcher de pleurer.

Je dis alors quelques mots pour laisser à l'émotion le temps de se calmer, puis j'écoutai encore quelques détails, que le père Le Beau trouva grand plaisir à me donner. Sans doute l'intérêt qu'il m'inspira lui fut agréable, car en me quittant il me dit d'un air mys-

térieux : — Bientôt vous me connaîtrez mieux. Je ne cuisine plus que pour moi-même et pour mes amis ; ma maison est grande, j'ai un bon nombre de locataires, je vis de mes rentes et mon fils a été élevé au lycée. Mais... je ne dis que cela... tel que vous me voyez, je suis un bon voisin.

Peu de jours après, il m'arriva de sa part un gâteau merveilleux, un gâteau pareil à ceux que l'Empereur trouvait fort de son goût..., et plus d'une fois le père Le Beau renouvela cette galanterie. Je ne voulus pas être en reste, c'était l'époque où je faisais représenter des pièces de théâtre, et je lui offris souvent des billets de spectacle.

Nous étions dans ces aimables rapports de voisinage, lorsqu'un jour je vis entrer chez moi très-précipitamment le père Le Beau tout effaré, sans qu'il eût laissé au domestique le temps de l'annoncer. Il était pâle et haletant :

— Ne vous effrayez pas, me dit-il d'une manière très-effrayante, j'ai avec moi mon concierge ex-cuirassier de la garde, votre domestique va nous suivre. A trois nous viendrons à bout de l'assassin.

En parlant, il gagnait l'appartement de M. Ancelot, où je le suivais dans le plus grand effroi. Il y avait une galerie à traverser, et le père Le Beau continua d'une voix tremblante :

— Vous n'avez rien entendu. Vous êtes sur la rue ;

mais les cris de M. Ancelot et de celui qui l'attaque, sont venus à moi, qui étais à ma fenêtre.

Le cabinet de travail de M. Ancelot était au fond de la cour; un peu isolé pour avoir du calme. Quand nous y entrâmes le père Le Beau poussa en avant l'ex-cuirassier, et lui fit prendre au collet un homme qui criait et se démenait en énergumène et dont le costume rappelait les brigands des mélodrames: une fourrure singulière que M. Ancelot avait rapportée de Russie, était sur ses épaules, le poil en dehors et tout hérissé... M. Ancelot avait un air stupéfait de notre entrée et de l'armement burlesque qui avait été improvisé pour venir à son secours.

On s'expliqua et les rires suivirent l'explication. Le prétendu malfaiteur était ce bon Soumet qui répétait une scène tragique.

Tous les voisins qui avaient vu partir le père Le Beau armé, étaient aux fenêtres et cela fit la plus drôle de scène possible.

Comme dédommagement de la peur qu'il m'avait causée, le père Le Beau exécuta pour moi une crème pareille à celle qu'avaient mangée les trois empereurs le jour du fameux traité.

J'ai encore chez moi et sous verre un petit temple à Apollon avec les muses en sucre et mon nom ainsi que le titre de mes comédies, de la façon du père Le Beau. C'est une espèce de temple à la gloire et un sur-

tout de dessert, sur lequel dragées, pralines, pistaches et macarons sont appelés à me célébrer.

Pour en revenir aux salons de Paris, je crois pouvoir dire que le mien alors, tel que je l'ai représenté dans le second tableau, peut être considéré comme un spécimen de la plupart de ceux qui restaient, et particulièrement de celui de Gérard qui s'était tout modifié. Il est facile de comprendre qu'une réunion, où se trouvaient des exilés politiques qui nous rappelaient sans cesse nos amis attristés loin de nous sur une terre étrangère, ne pouvait pas manquer de s'occuper des affaires publiques, et cela n'était pas gai. S'il y avait dans le salon des hommes au pouvoir, c'était encore plus triste. A cette époque, ceux qui faisaient partie du gouvernement, étaient tellement attaqués par les journaux et par la Chambre des députés, que leurs soucis et leurs inquiétudes étaient visibles. Ainsi l'on peut dire que la monarchie de Juillet fut mortelle à l'agrément des rares salons qui restaient ouverts, et qui ne ressemblaient plus aux salons de la Restauration.

La société du faubourg Saint-Germain était boudeuse et hostile, et les révolutionnaires irrités et menaçants; trop de regrets et d'espérances s'agitaient dans les

esprits pour les laisser se livrer aux aimables et insouciantes causeries. Seulement, il y eut alors quelque chose qui s'appela des salons et des femmes politiques.

Chacun de ces salons était dominé par un homme d'État : chez la comtesse de Castellane, femme du maréchal, régnait M. Molé, comme M. Guizot chez la princesse de Lieven. Quant au salon de la duchesse de Broglie, son mari étant ministre, ce n'était qu'un salon officiel, et, chez madame Récamier, Chateaubriand étant Dieu, son culte était seul pratiqué par les habitués de la maison. Or, ce qui constitue un vrai salon, c'est la liberté pour chacun d'y apporter ses sentiments et ses idées et de les y émettre gaiement sur tous les sujets possibles de conversation.

On ne pouvait plus causer, la politique ardente et personnelle amenait des disputes bruyantes et pénibles. Je l'ai vu s'introduire jusque dans les bals, où elle se glissait quelquefois entre la danseuse de quinze ans et le danseur de vingt.

La littérature découragée et dans l'oubli n'avait plus de nobles enthousiasmes !... Le Théâtre-Français ne s'ouvrait qu'à un seul écrivain, Scribe, qu'un marché lui attachait secrètement, et les autres commençaient à penser que la gloire dédaignée devait céder la place à l'argent plus honoré que le talent et le savoir.

Alors, commencèrent les spéculations de tous

genres et tous les moyens parurent bons pour s'enrichir... Il n'y eut plus de passion sincère que pour la fortune, afin de se procurer les jouissances matérielles, qui prennent le dessus lors de l'abaissement des esprits.

Les ministres du roi Louis-Philippe ne furent, à dire le vrai, que des administrateurs plus ou moins éclairés, exécutant les plans et réalisant les idées d'un autre. Louis-Philippe régna seul; malgré l'axiome en faveur alors : le roi règne et ne gouverne pas, il gouverna tout autant et plus qu'il ne régna, et la responsabilité de ses ministres ne leur donna jamais à ses yeux le droit d'être les maîtres. Ils firent, pour la plupart, tout le bien qu'ils purent, mais ils ne purent pas faire tout celui qu'ils auraient voulu. Comme tous les gens habiles, Louis-Philippe s'aida des passions et des idées de son temps pour régner, et la bourgeoisie fut flattée par lui comme le *tiers état* l'avait été par son père; il s'en servit contre la Restauration et contre la Révolution. L'ancienne monarchie se plaignit dans l'exil; la démocratie gronda dans la rue. Peut-être tout cela eût-il fini par s'apaiser; mais l'habileté du roi Louis-Philippe fut en défaut. Il crut garder à lui la bourgeoisie en imitant et en secondant ses instincts vulgaires et intéressés; il se trompa. La bourgeoisie voulait s'élever, et non pas qu'on s'abaissât pour elle. A mesure qu'on arrive à la fortune et que les besoins ma-

tériels sont satisfaits, l'âme s'éveille aux idées de vanité, de grandeur, de gloire et même d'élévation morale. La bourgeoisie ne trouva rien alors pour ses plus nobles satisfactions, et fut livrée aux seuls intérêts matériels ; il n'était plus question du cri généreux : *Mon Dieu, mon roi, ma dame !* et la France resta sans foi, sans amour, sans exaltation et sans gloire, elle manqua ainsi de ce qui donne une existence réelle aux sociétés comme aux individus, de cette flamme invisible et indéfinissable qui fait qu'on vit. Une idée, un sentiment, eussent peut-être sauvé la monarchie de Juillet; privée de ce feu céleste, comme un corps sans âme elle s'affaissa pour toujours.

On proclama la République !

TROISIÈME TABLEAU

LE MILIEU DU JOUR

UN SALON
SOUS LA RÉPUBLIQUE DE 1848

TROISIÈME TABLEAU

— 1848 —

JASMIN DISANT SES POÉSIES AU MILIEU D'UNE NOMBREUSE RÉUNION CHEZ MOI, DANS LE JARDIN DE LA MAISON QUE J'HABITAIS

NOMS DES PERSONNES QUI SONT REPRÉSENTÉES DANS CE TABLEAU

Paris après la révolution de 1848. — La République; les lois diverses. — M. Marast. — Mes réunions continuent. — Portraits des personnes qui viennent habituellement et qui figurent dans ce troisième tableau. — MM. Mérimée, Lefèvre-Duruflé, Amédée Thierry, le général Schramm, le prince de Monaco, Élie de Beaumont, le comte de Beaufort, le baron de Larcy, Biard, Gabriel Lefébure, Alexandre Weill, Loudon, Silvy, Lafont, Giraud, Pomroy, Boulay Paty, Énault, Daclin, Gaston de Saint-Valery, du Clésieux, L. Gouart, l'abbé Cordier, Vallet de Viriville, vicomte de Freissinet, Uzanne, Doriot, Daillière, Gabourg, le docteur Bertrand de Saint-Germain, le baron de Cassan, Patin, de Mongis, Léonce Lamquet.

Les femmes qui figurent dans ce tableau sont : Mesdames la duchesse d'Esclignac, la comtesse de Wagner de Pons, la comtesse de l'Angle, la baronne de l'Isleferme, de Mazéresville, Briant, de Flaux, Marceau, la marquise de Gaucourt, la comtesse de Torsay, la comtesse de Vieil-Castel, Aubertot de Coullanges, la baronne de Saint-James, la vicomtesse Ancelot.

La monarchie de Juillet s'était affaissée, un léger mouvement renversa cet édifice sans base.

La République fut proclamée par quelques hommes de bonne foi, peut-être, mais qui furent aidés par ces au-

dacieux qui se trouvent toujours là quand il y a du désordre, dont ils espèrent profiter.

Le nouveau gouvernement était installé avant que la France y eût pensé. Mais elle y pensa bientôt.

Les Tuileries saccagées, le Palais-Royal dévasté et Neuilly livré aux flammes, rappelèrent 93. On eut peur. Ce sont les crimes de quelques républicains qui ont rendu la République impossible en France.

La République pourtant ne serait-elle pas le gouvernement naturel? les gens les plus éclairés et les plus honnêtes faisant les affaires d'un pays dans l'intérêt de tous? le mérite étant la seule supériorité et les hommes également heureux, s'aidant, s'aimant en frères et se rendant mutuellement plus doux ces jours si incertains, si troublés de notre éphémère existence? Mais hélas! où donc en sont les exemples? Ce ne sont pas les républiques anciennes où de petites aristocraties se réservaient tous les biens de ce monde dont un si grand nombre d'esclaves étaient privés. Les passions humaines apportent des obstacles invincibles à la réalisation de ces rêves de bonheur général; il faudrait à l'humanité des vertus angéliques, et encore! la Bible ne nous apprend-elle pas qu'il y eut au ciel de terribles émeutes, qu'il fallut aussi proscrire des anges pour leur orgueil, et que l'enfer s'ouvrit pour d'immortels exilés?

Cependant, malgré les épreuves malheureuses du ciel et de la terre, l'avenir du monde est certainement

dans des gouvernements qui se rapprocheront de celui-là.

L'Angleterre en offre un modèle, incomplet peut-être, mais cependant capable de tenter, par sa prospérité toujours croissante ; et les souverains dorénavant ne garantiront leurs trônes que par des institutions libérales laissant grande place aux aspirations générales... Le Moyen âge avait placé le ciel, représenté sur la terre par le souverain pontife, au-dessus des rois : il pouvait exiger d'eux la réparation de l'injustice et la pénitence publique... Notre temps place au-dessus du souverain, au lieu d'une force morale imposée par la religion, une force brutale imposée par le peuple : un roi coupable était interdit et même dépossédé, un roi coupable est chassé et même tué maintenant, et la voix d'un seul homme parlant au nom de la justice de Dieu, est remplacée par la voix de la multitude parlant au nom de ses intérêts.

C'est tout un système nouveau qui ne s'établit pas sans résistance, mais qui finira par l'emporter.

En attendant, il se produit quelques explosions de cet esprit moderne de temps en temps ; celle de 1848 donna naissance à une république, mais c'était une enfant venue avant le terme et qui n'était pas née viable.

Cette république improvisée périt sous les plaisanteries et le ridicule, dont la liberté de la presse permit de l'accabler.

Il faut du prestige à la puissance, c'était du milieu des éclairs foudroyants du *Sinaï* que *Moïse* fit descendre les tables de la loi du Dieu qui se manifestait. Ce fut au fond d'une mystérieuse forêt impénétrable que *Numa Pompilius* entendit les révélations célestes de la nymphe Égérie, et c'est sur une croix qui représentait l'humanité supportant avec courage toutes les douleurs physiques et morales de la terre, dont le Christ venait délivrer les hommes, qu'il proclama sa loi d'amour et de fraternité.

———

M. Marast, tenant un parapluie et lisant avec des lunettes, sur une place publique boueuse, une vieille constitution rapiécée, parut plus grotesque qu'imposant, et la loi mourut sous le poids du ridicule.

———

Cependant la partie sérieuse, énergique et puissante de la Révolution se montra peu après! les révoltes du mois de juin vinrent protester contre la marche suivie, la société qui s'organisait fut en danger.

Quelles que fussent les raisons qui amenèrent les journées de juin, raisons que je ne crois pas toutes bien connues, elles causèrent un grand effroi dans Paris. J'avoue que j'éprouvai alors la plus violente

émotion de ma vie, bien qu'elle n'eût rien de personnel. J'habitais le faubourg Saint-Germain, près de la rue Taranne, où les gardes nationaux se rassemblèrent, se joignirent aux troupes, chargèrent leurs armes et passèrent sous mes fenêtres pour aller combattre l'insurrection. Quand je vis ces habitants d'une même ville, formés aux mêmes habitudes, au même langage et unis par tant de liens, prêts à toutes les horreurs de la guerre civile, se disposant à chercher et à donner la mort, une douleur indicible s'empara de mon âme et l'impression en fut si vive que je ne puis encore me la rappeler sans émotion.

Tout se calma pourtant, mais après d'horribles scènes que je ne veux pas rapporter ici.

Je ne parle des événements politiques que pour indiquer une partie de leurs effets sur moi et sur les réunions des salons. Ces temps de troubles sont peu favorables aux plaisirs aimables d'une insouciante causerie; mais ils excitent vivement l'esprit, et l'on a besoin de retrouver ses amis pour leur communiquer ce qu'on sait des événements et épancher les idées qu'ils font naître : je continuai à recevoir ceux que la nouvelle Révolution n'avait pas dispersés. Peu à peu l'agitation se calma, et je retrouvai mes plus chers

amis. L'un d'eux, M. de Tocqueville, que ses opinions démocratiques plaçaient naturellement aux affaires, revint souvent me voir, car arrivé à ce pouvoir, qui change si souvent les hommes, il gardait la même simplicité affectueuse qui donnait tant de charme à ses paroles. Jamais la droiture de ses idées et la sagacité de ses observations ne se montrèrent avec plus de grâce aimable ; la puissance qu'un ministre peut exercer, les flatteries qui l'obsèdent et le luxe qui l'entoure, dont nous avons vu tant de prétendus grands hommes être enivrés, ne produisirent d'autre effet sur M. de Tocqueville que de le rendre encore plus affectueux et meilleur. C'est que toutes les grandeurs de la terre étaient surpassées par celles de son cœur.

M. de Tocqueville avait voté pour Cavaignac lorsque l'on dut élire un Président, et il se trouva ministre du prince Louis-Napoléon Bonaparte.

M. de Tocqueville ne se trompa jamais un seul instant sur la situation et sur le Président, dont le caractère n'était guère compris alors en France, pas même de ceux qui l'approchaient. Plus d'une fois le ministre me raconta de ces petites circonstances où le prétendant se révélait, et où nul ne semblait voir ce qui n'échappait point à la sagacité de M. de Tocqueville. Ma curiosité était vivement excitée par ses rapports comme ministre des affaires étrangères avec le prince, et je tirais de petits faits, insignifiants en apparence, des

inductions que les événements ont toutes vérifiées. Ce qu'il y a de vraiment curieux à observer dans ce monde, ce ne sont pas les grandes choses visibles à tous les yeux, ce sont les petits détails secrets qui développent les caractères et qui amènent les événements.

Le beau livre de M. de Tocqueville sur la constitution politique des États-Unis d'Amérique, en avait fait naturellement un des chefs du parti démocratique les plus estimés et les plus honorables. Il était de bonne foi et parfaitement convaincu que ses idées étaient, et devaient être l'avenir du monde politique en Europe, et il essayait de défendre par ses actes démocratiques les tentatives contraires. Ainsi, pour en citer un exemple, ses nominations de républicains dans des places à l'intérieur comme à l'extérieur, qui dépendaient de son ministère, luttaient constamment sans explication avec des tendances d'un autre genre. Ce n'est pas dans un livre comme celui-ci, qui ne peut avoir l'importance de l'histoire, que l'analyse de choses aussi graves doit avoir lieu ; mais par une disposition naturelle de mes idées, je ne puis m'empêcher de penser qu'un de ces grands génies, comme Shakspeare et Corneille, qui ont sondé si profondément l'âme humaine et développé avec tant d'habileté les mystères de la politique, aurait pu trouver des scènes d'une hauteur de vues magnifiques dans cette lutte, longtemps muette et

inexpliquée, entre des systèmes opposés et des idées contraires. Il lui eût été possible d'exprimer ensuite ce que des esprits aussi supérieurs parfaitement convaincus de la justice de leur cause, pouvaient penser et dire pour la justifier, chacun étant persuadé que le bonheur public était attaché à ce qu'il regardait comme son devoir et son droit. Que de lumière eût pu jaillir de cette discussion pour éclairer ces esprits incertains qui ne peuvent découvrir eux-mêmes la vérité et qui se demandent souvent dans les luttes politiques : Où donc est la justice ? Où donc est la raison ?

Ainsi Corneille dans *Cinna* fait comprendre les idées d'Auguste et s'élève à la hauteur de son héros. Le génie est un, il se montre dans la pensée comme dans l'action.

———

Cependant la République vivait encore lorsque je me remis à peindre pour me distraire et je commençai mon troisième tableau. Hélas ! c'était près d'un malade qui ne devait pas le voir achever. M. Ancelot, déjà douloureusement atteint, gardait la chambre et je peignais à ses côtés ; nous habitions une maison avec jardin, la pièce où il se tenait s'ouvrait sur de grands arbres ; j'eus l'idée d'en faire le fond de mon tableau et de disperser ma société sous cette verdure rare à Paris. Le fameux poëte Jasmin avait dit chez moi quel-

ques-unes de ses poésies dans cette langue méridionale, à laquelle il donnait un accent si communicatif, qu'il était compris même de ceux qui ne la savaient pas. Il avait produit un grand effet sur ses auditeurs, et je choisis cette réunion pour sujet de mon nouveau tableau.

J'avais une assemblée très-agréable où se trouvaient des personnes fort distinguées; mais déjà ce n'était plus guère un *salon*, c'est-à-dire une société intime où l'on vit sous l'empire des mêmes idées, des mêmes habitudes, et où l'on peut causer librement sous la sauvegarde de l'amitié.

Je dois dire ici que je parlerai au hasard de ceux dont les noms viendront sous ma plume, et je n'assigne pas un rang à leur importance ou à leur mérite par la place que je leur donne, pas plus dans ce tableau que dans les autres. Les réunions qui ne sont pas officielles, doivent être de véritables républiques vivant sous la loi de l'égalité.

Jasmin est debout sur les marches de l'escalier qui descendait de mon appartement au jardin. C'est de là qu'il captive l'assemblée, parce qu'indépendamment du mérite poétique, il y a dans toute son œuvre une élévation d'idées et une tendresse de sentiments qui rappellent sans cesse le mot de Vauvenargues : Les grandes pensées viennent du cœur.

Tout le monde sait que, ne voulant pas qu'on pût lui

supposer le moindre dédain pour son état de coiffeur, le poëte a réuni ses premiers vers sous ce titre : *les Papillotes*.

Mais ce que tout le monde ne sait peut-être pas, c'est que sa charité fut inépuisable comme sa verve. Lorsqu'il allait d'un lieu à un autre porter son bagage poétique, de même que les anciens troubadours auxquels son pays avait jadis donné naissance, c'était pour secourir des malheureux!... Un incendie avait-il détruit quelques pauvres habitations laissant des familles sans asiles et sans pain? on voyait arriver le poëte; il appelait à lui tous les habitants riches des environs en annonçant une séance où il dirait ses vers en public moyennant une rétribution. L'on accourait et une somme considérable dont il ne prenait rien pour lui, relevait les chaumières, et rendait l'aisance aux victimes frappées par le malheur.

Aussi n'est-il pas étonnant que son convoi ait été suivi comme l'eût pu être celui d'un grand souverain. Les regrets, les larmes et les prières de la foule, c'est plus qu'une pompe royale, c'est le triomphe d'un homme de bien.

Je parlerai tout de suite après Jasmin du prince souverain de Monaco, qui assistait à cette soirée et que je connaissais depuis longtemps; c'était, car il est mort à présent, une des figures originales de notre époque; du reste un excellent homme, aimant

les arts et les lettres de passion, mais les cultivant avec malheur. De même, toutes les idées généreuses et vraiment libérales étaient entrées dans son esprit, mais sans en ôter aucune de celles de l'ancienne noblesse que le titre de prince avait invétérées dans sa tête : ce qui faisait le plus drôle d'effet possible. Car, si les petites comédies qu'il me lisait avaient été aussi comiques que lui, quel succès elles auraient eu au théâtre! Tout le monde s'est amusé du caractère si bien tracé par M. Sandeau du marquis de la Seiglière ; eh bien! le prince de Monaco avait quelque chose de cela avec un certain amalgame d'idées révolutionnaires et de phrases telles qu'eût pu les dire M. Ledru-Rollin. De plus, il agissait parfois suivant ces idées-là, mais sans rien perdre de ses préjugés aristocratiques.

Le prince de Monaco avait joué exprès la comédie sur un théâtre, et disait volontiers que ses meilleurs amis étaient des comédiens, et qu'il ne connaissait pas d'écrivain plus moral que Pigault-Lebrun; mais il n'eût rien laissé de tout cela approcher de sa femme et de ses enfants ; il parlait en faveur de l'égalité, et il trônait dans son petit État pendant trois mois de l'année, orné de chambellans, écuyers, ministres, etc., qui lui rendaient toute sorte d'honneurs et en faisaient une Majesté inaccessible au peuple.

Voltairien à ses heures, dévot le dimanche, libéral

par moments en paroles surtout, grand seigneur de tenue, de geste, de manières et d'habitudes, tout cela en même temps et de très-bonne foi, il ne pouvait pas manquer non plus de se piquer d'être homme à bonnes fortunes, comme on disait jadis ; il eût été capable de faire comme le prince de Talleyrand, à qui l'on racontait un jour à table que dans les Mémoires de la *Contemporaine* il était cité comme un de ceux qui avaient eu part à ses faveurs. Après avoir eu l'air de chercher inutilement dans ses souvenirs, M. de Talleyrand se tourna vers son valet de chambre debout derrière lui et dit : — Joseph, est-ce que c'est vrai ? est-ce que j'ai connu cette femme ? Et le valet de chambre, s'inclinant, répondit : — Oui, monseigneur, et beaucoup. — Ah ! fit tranquillement le prince, c'est possible, et il acheva de vider son verre, qu'il avait écarté lentement de ses lèvres pour faire cette question.

Quant au prince de Monaco, ses idées participaient du dix-huitième et du dix-neuvième siècle entre lesquels sa vie s'était partagée… Cela le rendait fort singulier et parfois un peu inconséquent, mais il ne cessait jamais d'être le meilleur homme du monde.

Tout près de lui dans mon tableau est un artiste d'un vrai talent : M. Biard.

Ce peintre distingué fut tellement aimé du public, que la foule ne quittait jamais les tableaux envoyés par lui aux expositions ; leurs succès étaient brillants

et populaires; ce qui est fort rare pour des tableaux. Heureux qui pouvait les contempler à loisir, plus heureux, celui qui plaçait dans sa galerie quelques-unes de ces scènes vives et animées où la nature était prise sur le fait! Cependant ce peintre aimable quitta Paris, il y a quelques années, et fut au Brésil chercher de nouveaux succès.

C'est avec tristesse que nous le vîmes partir, nous qui savons les choses de la vie parisienne.

Y aurait-il eu là un de ces mystères douloureux qui ont rempli d'amertume la fin de la vie des plus grands artistes, Guérin, Gros, Gérard, et auquel plus d'un illustre écrivain aussi a été en butte dans ces derniers jours?

En France, sur ce sol vacillant et constamment agité, il arrive souvent que l'artiste ou l'écrivain, parvenu à l'apogée de son talent, est à la fin de sa renommée. D'autres, fort inférieurs, mais plus jeunes, plus actifs, lui ont pris sa place pendant qu'il se rendait plus digne de la conserver. Quand l'expérience et l'étude ont perfectionné son talent, des ignorants envieux et grossiers l'accablent de mortels découragements. Quelques caractères faibles succombent sous l'attaque; d'autres se relèvent plus vigoureux! Ah! c'est que ceux-là ont été chercher dans la solitude et la contemplation de la nature cette force morale, cette joie intérieure, qui élèvent l'âme au-dessus des choses de la terre et ne per-

mettent plus aux chagrins et aux injustices de l'attrister.

M. Biard est revenu à Paris avec des trésors d'études nouvelles, il est revenu parce qu'on ne quitte jamais Paris pour toujours. C'est la ville aux séductions infinies. C'est la grande coquette de l'univers : on la maudit et on l'adore, et on a beau jurer de la fuir, on ne peut plus s'en passer.

On voit là M. Gabriel Lefébure qui sait donner à ses portraits une telle ressemblance, qu'on croit voir la personne elle-même. Il en fut ainsi pour moi, devant le portrait de M. Ganesco, ce spirituel étranger, que son talent de publiciste a naturalisé parmi nous. Voilà encore un aimable ami et un peintre plein de talent, M. Uzanne. Les poëtes et les littérateurs sont moins nombreux dans ce troisième tableau. Il ne s'en était guère élevé de nouveaux qui valussent la peine d'être cités sous le règne de Louis-Philippe. Le monde intelligent vivait sur ceux de la Restauration. Dans cette littérature élevée, rêveuse, chevaleresque, c'était toujours les noms de Chateaubriand, de Lamartine, de de Vigny, de Victor Hugo, etc., qui étaient en évidence, bien qu'il se fût formé depuis 1830 une littérature marchande, mercantile, intéressée, pour qui la grande affaire était de gagner de l'argent.

Cela s'explique par bien des causes : d'abord les journaux ; ils avaient alors une importance littéraire perdue

depuis par l'abus qu'ils en ont fait, s'acharnaient avec une espèce de fureur contre ceux qui donnaient au théâtre des ouvrages sérieux de quelque portée, gardant leurs admirations et leurs adulations pour les pièces du Palais-Royal et autres du même genre ; puis le peu de sympathie du *juste milieu*, car la Restauration honorait les gens d'esprit, le juste milieu honora les richesses, et l'Empire honore surtout la gloire militaire.

L'ancienne aristocratie avait jadis de folles prodigalités, mais aussi des générosités délicates. Quand les salons du dix-septième et du dix-huitième siècles accueillaient le talent et l'intelligence sous toutes leurs formes, on ne s'inquiétait guère de la position de fortune de l'homme d'esprit que pour la rendre satisfaisante, si elle ne l'était pas. On employait à cela son crédit et même sa bourse; puis, dès que l'existence était assurée, ni l'écrivain ni ceux qui le recevaient ne s'en occupaient plus. Sa place dans le monde était le degré de talent et de succès qui lui était départi, son génie était son rang, sa fortune, ou du moins lui tenait lieu de l'un et de l'autre. Voltaire fut tout naturellement alors l'égal des rois, parce qu'il était le premier des hommes de lettres. Il faut ajouter qu'il avait aussi des grandeurs royales dans le cœur : aussi la princesse de Saxe-Gotha, sœur du roi de Prusse, lui avait demandé de faire pour elle un ouvrage de recherches et presque

de nomenclature sur les maisons régnantes. Voltaire fit l'ouvrage avec assez d'ennui, puis quand il eut fini, la princesse chargea quelqu'un de lui faire agréer mille louis de sa part, comme une faible rétribution de son travail, mais Voltaire ne voulut pas recevoir l'argent et il s'en défendit avec une grâce, un esprit, une délicatesse admirables, dans une longue lettre à la princesse. Cette lettre vient d'être publiée dans un nouveau volume de sa correspondance renfermant des choses intéressantes et inédites.

Les protecteurs et les protégés avaient alors des soins minutieux et charmants pour dissimuler les dons, pour s'y soustraire, ou pour en témoigner leur reconnaissance. Ainsi, lorsque l'Académie fut fondée, toutes sortes de petites délicatesses présidèrent à la fondation : pour dissimuler la rétribution en argent, une petite bourse élégante était placée chaque mois près de l'académicien, renfermant la somme en or. Il n'y avait ni registres, ni quittances à signer. Chacun trouvait cela à sa place, sans qu'il en fût dit un mot par personne. Il y eut encore une chose aimable de la part de ce grand roi, qu'on s'efforce de rapetisser, mais bien vainement, car sa grandeur était dans ces sentiments élevés qui sont la gloire de tous les temps. Les académiciens n'avaient d'abord pour s'asseoir que des chaises et toutes semblables. Un vieux seigneur impotent fut admis, il ne pouvait se passer d'un fauteuil ; le lendemain de sa ré-

ception, tous les académiciens trouvèrent à leur place un fauteuil pareil à celui du duc de ***. C'était le roi, qui avait donné l'ordre qu'on portât dans la nuit trente-neuf fauteuils du garde-meuble de la Couronne; ils ont subsisté jusqu'à la Révolution de 93. Maintenant il n'y en a plus vestige. En public, les académiciens s'asseoient sur des banquettes, et ils se contentent de chaises en particulier; mais cela s'appelle toujours *le fauteuil*.

Cependant, la littérature d'un ordre élevé, devenue plus rare, est encore représentée dans ce troisième tableau par plusieurs écrivains. Je citerai d'abord M. Mérimée, un des grands et bons esprits de notre temps. Quelle vérité dans ses romans! jamais d'exagération. La vérité vraie, simple, forte dans les caractères, ce qui leur donne une réelle originalité, dans les situations, ce qui leur donne un profond intérêt. Et le style? Élégant, sans emphase, simple, sans trivialité. Ce sont de petits chefs-d'œuvre que *le Vase Étrusque, Colomba, la Partie de trictrac*, etc., car il faudrait citer tous les délicieux romans auxquels nous devons de si douces heures de lecture, si nous voulions leur rendre justice; mais ce qui ferait toute une réputation littéraire n'est qu'une faible partie du mérite de M. Mérimée. Car il est aussi un historien et il est encore un savant. Il sait (ce qui est rare en France) parler une foule de langues diverses quand il veut, et se taire quand il doit. Nul n'a plus de sobriété de parole, bien

qu'il ait fait de fréquents voyages à l'étranger afin de pouvoir s'exprimer de toutes manières. Ces voyages, ayant autrefois lieu pendant l'été, qui était l'époque où je peignais, ont retardé son portrait jusqu'à ce troisième tableau, quoiqu'il fût dès longtemps au nombre de mes amis. Il faisait avec Beyle, Eugène Delacroix, et l'aimable baron de Mareste, le plus grand agrément de mes réunions et de celles de Gérard. Dans ce temps de jeunesse, d'entrain et de gaieté, tout éveillait le rire entre des personnes qui se voyaient fréquemment, et parfois il se créait tout à coup entre nous un sujet de plaisanterie qui excitait une verve intarissable. Un jour, il en fut ainsi des prétentions assez comiques qui prirent naissance dans un esprit sérieux jusque-là.

C'était notre ami à tous, nous l'appelions le savant Buchon, et, en effet, il savait, dit-on, le grec autant qu'homme de France; il ne s'était enquis jusqu'à la révolution de Juillet que de science et de politique, étudiant le grec et écrivant dans le *Constitutionnel* en faveur de la révolution. C'était la mode sous la Restauration. C'est toujours la mode en France d'écrire contre le pouvoir, quel qu'il soit. La République de 48 en sait quelque chose, car elle a péri, comme la monarchie légitime, sous des attaques plus ou moins justes! Nous venions alors, au temps dont je parle, de voir disparaître la légitimité. On était censé jouir des bienfaits

de la révolte, et Buchon satisfait, quoiqu'il fût de ceux qui n'obtinrent rien, étant venu trop tard après la curée; Buchon, déjà vieux, ne s'était jamais inquiété de savoir si les femmes feraient pour lui comme Henriette des *Femmes savantes*, et si elles reculeraient en disant :
— Excusez-moi, monsieur, je n'entends pas le grec; et il eut tout à coup, lui le savant, la curiosité de le savoir. Il lui vint l'idée drôle de commencer à faire le jeune homme juste au moment où il avait cessé de l'être, et nous vîmes bien que c'étaient les lauriers de M. Mérimée, qui l'empêchaient de dormir.

C'est qu'on prétendait..., mais je ne dis ceci que sous toutes réserves; oui, on prétendait que M. Mérimée ne parlait si parfaitement les langues étrangères, que par suite d'études particulières faites, dans les capitales de l'Europe, avec quelques belles jeunes dames fort à la mode dans leur pays, qui lui avaient enseigné toutes les meilleures manières de s'exprimer. Buchon, plein d'émulation, voulut s'instruire de la même manière; mais cela ne lui réussit pas, et amena pour lui des déceptions et des mécomptes à y perdre son latin, au lieu de lui apprendre de nouvelles langues. Ces catastrophes amoureuses nous amusèrent longtemps.

Nous nous amusâmes aussi du voyage en France de lady Morgan qui eut lieu à cette époque, et fut un sujet de plaisanteries très-joyeuses entre nous. Lady Morgan était arrivée d'Angleterre avec des lettres

de recommandation pour mes amis et avec l'intention d'écrire un ouvrage sur la France. Mais ces messieurs furent mis en gaieté par l'idée de lui donner des renseignements plus excentriques que véridiques, et, si elle n'eût pas eu des personnes plus sérieuses qui rectifièrent ses idées, rien n'eût été plus comique que son ouvrage. Il resta bien cependant quelque chose des plaisanteries de mes amis, comme celle-ci. Il y avait un député voltairien et tapageur, se nommant M. l'Abbey de Pompières, qu'elle a inscrit dans son livre comme un respectable et pieux ecclésiastique.

Mais, Beyle (qu'on n'oublie pas que c'est lui qui, sous le nom de *Stendall*, a publié des ouvrages où la finesse et l'originalité d'un esprit supérieur ont jeté d'innombrables idées), eh bien ! ce cher Beyle, si subtil quand il se moquait des autres, se laissait aller pourtant à une petite naïveté qui nous fit un peu rire à ses dépens. A vingt-deux ans, il avait fait la brillante campagne d'Italie avec Napoléon Ier ; il devait à M. Daru, son oncle, d'avoir été attaché à l'état-major d'une armée victorieuse, et ce fut ainsi, jeune et vainqueur, qu'il passa quelques mois à Rome avec les plus grands succès de tous genres... Plus tard..., bien plus tard..., trente ans plus tard, il était retourné à Rome, orné de cheveux blancs et d'un ventre formidable, et il nous disait en revenant :

— Les mœurs ont bien changé, les jeunes femmes

sont dédaigneuses et prudes. Leurs mères et grand'
mères étaient plus aimables...

Hélas!... mon pauvre vieil ami, il n'y avait que vous
de changé!...

Après avoir parlé de M. Mérimée comme écrivain,
comme savant, comme homme aimable, je pourrais
encore en parler comme sénateur, c'est-à-dire, comme
mêlé aux choses publiques, où, sans que j'en sache
rien, je suis bien sûre qu'il peut donner les con-
seils les plus judicieux, et rendre de véritables ser-
vices à notre pays sur toutes choses, tant son esprit
est lumineux sur tous les points. Mais les services
qu'il rendrait à la France seraient comme ceux qu'il
rend à ses amis, on ne les saurait jamais, si on ne
les apprenait par d'autres que par lui...

J'ai encore dans mon tableau quelques-uns de ses col-
lègues au Sénat qui ont cela de remarquable qu'il y a
pour chacun une spécialité différente dans leur répu-
tation, car ce ne sont pas simplement des hommes poli-
tiques, dénomination vague qui laisse seulement devi-
ner qu'on s'est mêlé de choses qui ne vous regardaient
pas personnellement. Mes amis et connaissances sont
en général des gens spéciaux qui se sont occupés d'é-
tudes réelles et particulières. Ainsi voilà M. Amédée
Thierry qui, tout en ayant été un administrateur habile,
donne au monde érudit un ouvrage des plus savants
et qui peut même intéresser les ignorants, tant il est

fait avec un talent distingué : l'histoire du Bas Empire, la fin de cette puissance romaine qui n'eut d'autres limites que celles du monde connu alors, et nous montre le commencement de tous les États de l'Europe qui se formèrent de ses débris. — Au reste, il me semble que les historiens de notre temps ont beau jeu, comme on dit, car rien n'explique mieux le passé que de voir sous ses yeux quelques-unes de ces grandes catastrophes que l'histoire a enregistrées. J'avoue que nos révolutions et nos émeutes m'ont seules fait comprendre de l'histoire tout ce qu'on m'en avait appris.

Il fallait bien aussi que la gloire militaire fût représentée dignement dans nos réunions. Et comment l'aurait-elle été d'une manière plus brillante que par notre aimable général Schramm qui joint à tous ses talents militaires un esprit très-fin, très-agréable, qui apporte une charmante gaieté dans la société? Il a de plus l'avantage d'être le seul maintenant qui ait été général dès le premier Empire, tant son mérite s'était dépêché de venir avant l'âge. Ce sera une gloire infinie dans les siècles futurs, d'avoir été au nombre de ces grands hommes de guerre qui ont tellement étonné le monde que l'on pourrait croire qu'ils appartiennent aux temps fabuleux, si nous n'avions pas eu le bonheur de serrer la main à quelques-uns et des meilleurs.

Il y a encore là devant mes yeux, dans mon tableau, un grand nom connu de tous et aussi estimé qu'admiré. C'est M. Elie de Beaumont... J'espère que la science est bien dignement représentée aussi dans ma société? Ses savantes investigations ont puissamment aidé à ce grand mouvement qui pousse notre génération vers l'étude du globe et de la nature dans toutes ses ramifications.

Mais M. Elie de Beaumont a été pour moi non-seulement ce que la science a de plus élevé, mais aussi ce que l'amitié a de plus touchant. Nous nous sommes, un jour, rencontrés au chevet d'un mourant que nous aimions tous deux et auquel il donnait les soins affectueux qui viennent du cœur. Ce malade, que j'ai bien regretté, était notre bon et spirituel Emmanuel Dupaty, oncle de M. Elie de Beaumont et fils du président connu par un livre plein d'esprit et par des opinions pleines de générosité. Aimable, spirituel, ayant les bonnes traditions de la meilleure société, M. Elie de Beaumont joignant à cela l'avantage d'être un des hommes les plus éminents de l'Institut et du Sénat, représente avec le plus grand honneur deux familles des plus distinguées et des plus recommandables de notre pays.

La science? C'est presque une divinité de notre temps; elle a tant fait pour tous! Elle a procuré aux hommes mille jouissances nouvelles, elle a éclairé Paris avec

une lumière inconnue qui lui donne chaque soir l'air d'une ville en fête!... Sous la forme de la vapeur, elle porte chacun en quelques instants au lieu où ses affaires, où son plaisir le réclament; elle fouille les entrailles de la terre pour en tirer de quoi réchauffer, éclairer, porter ses habitants; elle a employé l'eau des rivières à des usages auxquels nul ne la croyait destinée jadis; elle travaille dans une foule d'usines; c'est un ouvrier infatigable qui n'a besoin, ni de boire, ni de manger... Et l'air? et le soleil? La science n'en a-t-elle pas fait des artistes d'un talent incontestable qui nous donnent la ressemblance des lieux et des personnes que nous aimons? Quant au feu, il est depuis longtemps tributaire de l'homme, seulement il se venge parfois, et on peut le mettre au nombre de ces amis dangereux dont il faut savoir de se défier.

Par toutes ses merveilleuses découvertes, la science prolonge la vie, en multipliant les actions : on fait en un jour ce qui demandait plusieurs mois. Enfin, on dit même qu'elle a trouvé des remèdes qui guérissent, et il ne lui reste plus qu'à trouver une toute petite chose, qui couronnerait son œuvre. Oh! ce n'est pas la quadrature du cercle, ce n'est pas l'art de voyager dans l'air... Cela ira tout seul avant peu... C'est tout simplement... de supprimer la mort... pour ceux qui le voudraient... Cela n'obligerait personne à vivre malgré soi. Et l'on n'empêcherait pas ceux pour qui

cette découverte viendrait trop tard et qui auraient déjà perdu les êtres qui leur étaient chers, d'aller les retrouver.

Mais hélas! cette puissance a des bornes. Les hommes ont su s'imposer à tous les objets matériels de la création, c'est vrai; ils ont pu mesurer la pesanteur de l'air, la distance des étoiles, la marche du soleil et le mouvement de la terre; ils ont dompté les éléments comme les animaux, et ils en font des esclaves qui servent à leurs plaisirs; ils maîtrisent le feu qui les transporte où ils veulent et la foudre fait voler leur pensée jusqu'aux extrémités de l'univers... Mais!... Mais!... cette pensée, savent-ils d'où elle vient? cette vie qui les anime, connaissent-ils la source d'où elle leur fut envoyée, et comment et pourquoi ils l'ont reçue? Cette flamme invisible que nul ici-bas ne peut rallumer quand elle s'éteint, n'échappe-t-elle pas à la puissance des hommes? et n'est-elle pas le secret de quelqu'un voulant prouver sa force supérieure en mettant des bornes à celle de l'humanité?

La vie est partout : l'insecte bourdonne, l'oiseau voltige, la fleur elle-même s'épanouit et parfume, mais nulle part la vie ne s'agite plus énergique et plus lumineuse que dans le cœur de l'homme! et pourtant il ignore quelle est cette force dont il dispose sans en être le maître; elle échappe à sa volonté, il ne peut ni la retenir dans son sein, ni la rappeler dans celui

d'un autre ; il ne saurait redonner la vie ni au plus petit des papillons, ni au plus cher de tous les êtres que la mort viendrait de frapper, l'enfant même auquel il donna l'existence ne peut la retrouver par lui, le cœur du père dût-il se fendre de douleur pour essayer de le ranimer avec son propre sang! Ainsi, sur la vie qui est tout, l'homme ne sait encore rien ; il ne sait pas mieux expliquer cette essence impalpable que la retenir, et, quand les bornes de la science sont placées si près de lui, comment dans son incertitude ose-t-il décider quelque chose sur les secrets qu'il ne comprend pas!

En attendant qu'on en sache davantage, et pour parvenir à rendre le plus agréable possible notre trop courte vie, nous nous sommes entourés de gens distingués en tout genre, et voilà encore dans mon tableau cet autre sénateur, si bon, si obligeant, M. Lefèvre Duruflé, qui applique un esprit des plus remarquables à ces grandes questions d'industrie, d'agriculture et de commerce, sur lesquelles reposent à présent l'avenir et la paix des sociétés. Nul doute que le bien-être qui en résulte, ne soit la plus grande garantie d'ordre. Ce ne sont guère que ceux qui souffrent, qu'on voit troubler le monde, et, dans l'agglomération d'un grand nombre d'individus, il n'y a que l'agriculture et le commerce qui puissent apporter à tous les conditions d'aisance qui sont nécessaires à une vie paisible. Or, la vie paisible est la seule base sur laquelle s'élèvent les plaisirs

délicats de l'esprit. L'existence matérielle assurée, on s'occupe plus vivement des jouissances de l'âme ; qu'on se dépêche donc de faire fortune, afin qu'on ait tout le temps d'avoir de l'esprit !

Comme on sait que j'aime à reconnaître le mérite et à chercher à le mettre en lumière, un Polonais que j'avais connu chez la princesse Czartoriska, vint un jour me dire qu'il avait fondé un journal pour parler de toutes les belles actions qui trop souvent restent inconnues.

Ce Polonais était le comte Krownoski, son journal s'intitulait *l'Exemple*.

C'était une revue des traits de courage, de dévouement, de bienfaisance, enfin de toutes les vertus possibles. Le comte Krownoski faisait cette revue dans un but tout moral et philanthropique : il croyait avec raison que rien n'invite à bien faire autant que le récit d'une belle action. Les anciens, lorsqu'ils voulaient commencer une guerre, donnaient au peuple des spectacles belliqueux, où les héros étaient exaltés et divinisés, et cela excitait au plus haut point le courage de leurs guerriers.

L'exemple est contagieux, et les vertus mises en honneur en font certainement naître de nouvelles.

Comment ne pas faire une réflexion très-naturelle à cette idée ?

Que veut-on et que peut-on espérer d'un pays où les théâtres jouent chaque soir des pièces comme celles qu'on donne maintenant ?

Pour ne parler que de ce qui a rapport aux femmes, qu'est-ce qu'on doit attendre de la mise en lumière, constamment, sur toutes les scènes de Paris, de ces vies scandaleuses qui se cachaient autrefois aux regards de la société régulière ? Pourquoi cette apothéose des femmes dont les actions donnent un démenti formel à la rectitude de la vie et dont l'existence honteuse se fonde sur la richesse et la bêtise de ceux qui les entourent ? On les représente comme les seules assez séduisantes pour inspirer des passions profondes dont on meurt, ou des folies et des dévouements dont on s'honore ; puis la simple, modeste et vertueuse femme qui se contente de vivre en paix sous le toit conjugal pour y partager les peines, les inquiétudes et les douleurs de chaque jour d'un mari pauvre, vivant d'un travail ou d'une place modeste ; cette femme, qui s'impose de continuelles privations pour garder les dehors que la situation de famille ou de carrière exige, cette femme, qui met des robes passées de mode pour payer les maîtres de ses enfants, et des chapeaux fanés pour leur acheter des livres ; ou bien qui travaille à quelque objet d'art pour répandre l'aisance autour d'elle ; il n'y a pas assez

d'expressions de dédain et de sarcasme, pour parler de ces petites bourgeoises sur le théâtre et dans les journaux élégants!

Ah! si le bon sens existait en France, parmi ces prétendus critiques de mœurs, il y aurait un système tout contraire! car il y a certainement quelque chose à faire; il faut améliorer le sort des filles et des femmes honnêtes, leur donner d'abord des moyens de vivre de leur travail, et mettre en honneur leurs vertus modestes, afin qu'on soit tenté de les imiter.

Combien les autres peuples sont plus avancés que la France sur ce point-là, et pour les conditions du mariage, ce lien de toute la vie sur lequel repose la société générale et le bonheur particulier!

En Angleterre et aux États-Unis d'Amérique, les femmes sont protégées par les lois et par les mœurs, et le mariage, où l'intérêt n'entre pas, est établi sur des bases qui assurent une vie douce et heureuse dans la famille.

Nous aimons trop à espérer le bien, pour ne pas penser qu'il arrivera aussi dans ce qui tient au cœur et à la raison; mais nous osons à peine indiquer les points sur lesquels il faut penser à des améliorations, parce qu'en général lorsqu'une chose est mauvaise en France, au lieu de chercher de bonne foi, avec le sentiment de la justice, les moyens de la rectifier, on commence par s'en moquer, on la tourne en ridicule, on l'accable de mau-

vaises plaisanteries, puis on finit par s'en irriter jusqu'à ce qu'on arrive enfin à une colère dont le résultat est de tout briser; on renverse la maison au lieu de la réparer.

Pour en revenir au journal *l'Exemple* et à M. le comte Krownoski, nous dirons qu'il nous avait engagée à lui faire connaître les actions vertueuses que nous aurions été à même de vérifier. Nous ne demandions pas mieux; mais il ne faut pas croire que la vertu court les rues, ou qu'elle se montre à visage découvert dans les bals et dans les salons. Aussi avions-nous répondu que nos amis, fort gens d'esprit, étaient sans doute aussi vertueux que spirituels, mais que leur vertu était si modeste, que nous n'avions jamais été appelée à constater ses effets extérieurs, et que, dans les soirées, apparaissaient plus de bons mots que de bonnes actions. Cependant, pour contribuer à une œuvre salutaire, nous avions promis de regarder de plus près à la vie de nos connaissances; sans doute alors nous découvririons une foule de vertus ignorées, que nous nous empresserions de révéler. C'était en effet notre intention; mais on sait ce que deviennent les meilleures intentions de ce monde : elles servent de parquet au plus mauvais lieu de l'autre.

L'enfer est, dit-on, pavé de bonnes intentions. Nous avions donc oublié de nous occuper à chercher de belles actions, et, quant aux vertus, nous nous rappelions

que Saint-Évremont dans sa correspondance avec Ninon de l'Enclos, pendant qu'il était exilé en Angleterre, badine gaiement sur les rides et les cheveux blancs qui venaient chaque jour attester aux yeux de tous son expérience et sa haute sagesse, ce à quoi Ninon répond :

— Je suis bien aise de voir que vos *Vertus extérieures* ne vous attristent point.

Ces *Vertus extérieures* qu'on acquiert avec le temps, dont Saint-Évremont plaisante, et dont l'amitié le console, ne sont pas de nature à mériter la gloire, et personne ne se soucie de les voir hautement signalées ; il est donc inutile d'en parler.

Parlons alors des qualités intérieures. Mais que Paris est en ceci au-dessous des plus petites villes de province ! Là, on sait toutes les actions les uns des autres. Les droits de chacun à l'estime de tous sont connus, discutés, de façon à ce que l'on en a juste ce qui doit en revenir ; nulle possibilité de se surfaire ; on ne peut pas en imposer aux autres. Oh ! je sais bien que c'est un avantage que l'on regarde parfois comme un si grand inconvénient, que pour y échapper, on trouve que ce n'est pas trop de venir jusqu'à Paris.

Cependant nous croyons que les personnes, comme les choses, ont tout à gagner à être parfaitement connues.

Voyez dans les sciences, dans les lettres et dans les arts. Une connaissance superficielle et incomplète

amène une foule d'erreurs et presque toujours l'ennui et le dégoût. Mais, quand on va au fond des choses, qu'on les étudie sérieusement, on y découvre une foule de mystères inconnus, et alors un intérêt puissant vous attache, vous passionne et amène chaque jour pour vous de nouvelles révélations. Eh bien ! ce qui arrive pour les choses a lieu à un degré infiniment supérieur pour les personnes. Les frivoles relations de salons laissent apercevoir les défauts, les ridicules et même les plus légères imperfections, et une connaissance plus approfondie vous montre dans l'âme de touchantes et de généreuses inspirations dont vous ne pouviez pas vous douter, même dans ceux qui vous semblent tout aimables : il est rare que le temps, ou quelque circonstance imprévue, ne nous révèle pas des qualités supérieures à celles qui ont fait l'agrément de nos relations. Ce qu'on ne sait pas sur les personnes que l'on aime, est presque toujours ce qu'on pourrait savoir de meilleur.

Ainsi, vous rencontrez dans les salons un homme agréable, dont les manières vous révèlent quelqu'un appartenant au meilleur monde, c'est-à-dire au monde où la belle éducation seconde et complète les bons sentiments. Une réserve naturelle l'empêche de parler de lui et une bienveillance constante le porte à écouter les autres avec intérêt. Peut-être même s'oublie-t-il tellement dans sa modestie qu'il y a des gens tentés de l'ou-

blier. Cependant il se trouve un jour où les musiciens attendus ont manqué ; la maîtresse de la maison se souvient alors qu'il s'occupe de musique ; elle le prie de venir à son secours, et de vouloir bien se mettre au piano. Il hésite, et en cédant il dit que c'est uniquement pour ne point avoir l'air de donner de l'importance à ce qu'il peut faire ; il commence et joue un joli morceau plein de grâce ; on en demande un autre, et, après une succession très-variée de romances agréables on découvre que, paroles et musique, tout est de sa composition.

Cependant le monde savant s'occupe d'un travail heureux : une mécanique très-ingénieuse est vantée à l'Académie de médecine par M. le baron Larrey, avec cet amour du bien et ce talent supérieur pour le faire, qui se manifestent jusque dans la précision de ses paroles. Il fait un rapport sur le *pied artificiel* de M. de Beaufort, qui vient en aide aux amputés. Oh ! dans les salons on danse, on chante, on cause, et Dieu sait si l'on y pense aux malades, aux infirmes, aux amputés, ces victimes douloureuses des intérêts de la société politique. Pourtant, pendant que les uns s'amusent à l'éclat merveilleux des lustres et aux accords enchanteurs de la musique, d'autres gisent sur des lits de douleur. Mais tout le monde ne les oublie pas. Voici donc qu'un des plus illustres parmi ceux qui donnent leur vie à la science pour venir en aide au malheur, M. Lar-

rey expose à l'élite des savants qu'un appareil simple, peu dispendieux, vient au secours des pauvres amputés. Jusqu'ici, une jambe et un pied mécaniques étaient d'un prix très-élevé, et les soldats employaient ce morceau de bois qu'on nomme pilon et qui laisse des dangers nombreux par le peu de surface de ce qui touche à la terre. Le *pied Beaufort*, dit M. Larrey, a, sur tout ce qui s'est fait jusqu'ici, de grands avantages pour la facilité de la marche, la diminution de la fatigue et l'imitation du pied naturel. Aussi, déjà, à l'hôpital du Val-de-Grâce, une cinquantaine d'amputés, la plupart ayant reçu leurs glorieuses blessures en Crimée, ont été munis de ce nouveau système de jambes de bois et s'en trouvent parfaitement bien. Des sociétés savantes s'en sont émues, l'Académie de médecine en a rendu un témoignage glorieux pour l'inventeur, et la science a éternisé son souvenir en nommant cet appareil le *pied Beaufort*.

Le noble inventeur l'avait appelé le *Pied des pauvres*. Il n'a pas voulu de brevet, afin que chacun pût l'exécuter sur les renseignements qu'il donne dans une petite brochure, et comme un des invalides qui se félicitait de son invention lui disait :

— Mais enfin, vous n'en retirez donc rien pour vous?

— Si, répondit M. de Beaufort, j'en retire le plaisir de vous voir marcher commodément!

Qu'est-ce ? qu'y a-t-il ? Pourquoi nous parlez-vous de mécanique, de romance, d'aimable causeur, d'élégant homme du monde ? comment tout cela est-il ensemble ? c'est que tout cela est réuni, l'ingénieux et habile mécanicien, qui dans sa haute et bonne philanthropie améliore la condition d'êtres souffrants, l'homme du meilleur monde, aimable et modeste, le spirituel compositeur de jolis morceaux de chant : tout cela n'est qu'une même personne, qui se nomme... M. le comte de Beaufort...

Mais voici bien une autre merveille qui sort de ce généreux esprit, et qu'une infatigable persévérance pouvait seule réaliser... : *la Main du Pauvre.* On pouvait bien obtenir à grands frais quelque chose qui ressemblait à une main, quand on était riche...; mais les pauvres soldats mutilés par la guerre, mais les pauvres ouvriers estropiés dans leurs rudes travaux ? Rien ne venait à leur aide ! eh bien, M. le comte de Beaufort travaillait pour eux, et tout à coup... le mutilé peut porter à sa bouche les aliments qu'il devait attendre de la main d'un autre...; et, quand ces mille petits services que rendent les mains, et dont on ne sait toute l'importance que quand elles manquent, vous sont rendus par cette ingénieuse et simple mécanique; on peut encore joindre l'agréable à l'utile, car le pauvre estropié sort de sa solitude, se mêle aux amusements de ses camarades...; il se met à la table de jeu,

fait sa partie de cartes...; et ceux qui ne connaissent pas son malheur, ne le devinent point, tant cette main est adroite. Savez-vous comment cette main de bois se révèle? c'est en se portant vers le cœur dans un moment où celui qui s'en sert se trouble, s'émeut, que ses yeux se remplissent de larmes en se tournant vers quelqu'un qui entre, et que sa bouche balbutie en disant... C'est lui, c'est M. le comte de Beaufort, à qui je dois de revivre par le bienfait de cette main qu'il m'a rendue.

Voilà pourtant ce qu'on découvre dans les salons de Paris, lorsqu'on prend la peine d'y regarder.

Et cela se découvre dans les vieux noms de l'aristocratie, qu'on a trop souvent dénoncés comme ennemis du peuple. Mais dans la famille du comte de Beaufort on a dès longtemps mérité d'être béni par les pauvres. Un de ses aïeux, maire de Périgueux, obtint toutes les sympathies de la ville dans des temps de trouble, où son courage et ses soins généreux protégèrent les habitants; il reçut vers cette époque cette lettre d'Henri IV, alors roi de Navarre, et l'on nous saura gré de citer cet autographe du roi qui a le mieux compris le plaisir de faire le bien :

LETTRE DE HENRI IV

« Mons. de Beaufort, nous ne sommes pas seulement
« nais pour nous, mais pour servir surtout la patrie; et

« tant plus nous nous apercevons que les nouveautés
« s'y engendrent, tant plus nous devons veiller à sa
« conservation.

« Vous avez jusqu'ici marché sincèrement en toutes
« vos actions, continuez je vous prie et assurez ung
« chascung que je ne hay rien tant que les change-
« mens, contre lesquels je tournerai toujours mes
« moyens et je les emploieray pour la conservation
« des bons, du nombre desquels je vous tiens et comme
« je vous prie faire estat de ma bonne volonté comme
« de votre byen bon amy et asseuré.

« A Chavet, ce 21 mars 1589. »

Assez près, dans le centre de mon tableau, une figure énergique attire l'attention. C'est M. Ponroy qui a peint dans plusieurs ouvrages les mœurs des Romains (d'autrefois) avec des couleurs dignes de Tacite et de Juvénal. Puis on voit aussi là Charles Lafont, qui fit une petite pièce au Théâtre-Français, le *Chef d'œuvre inconnu* et un livre intitulé *les Légendes de la Charité*, qui sont destinés à lui survivre.

Nous apercevons encore une figure bien douce, bien sympathique. C'est le bon curé d'un petit village de la Touraine, l'abbé Alphonse Cordier. Il était écrivain, il était poëte...; sa vie mêlée de vicissitudes lui a fait

chercher un refuge dans la retraite, loin d'un monde où il était fait pour trouver des admirateurs et des amis. Mais que peut-on regretter quand une foi sincère peuple la solitude de la pensée constante de la présence de Dieu!

Mais voici un homme dont il serait difficile de peindre le caractère et d'analyser les idées... Imaginez un de ces individus que rien d'abord ne désigne vivement à l'attention. C'est un petit homme dont les lunettes vous dérobent souvent la physionomie. Vous vous trouvez près de lui, et vous n'y prenez pas garde. Cependant il ôte ses lunettes et vous remarquez des yeux d'une vivacité et d'une profondeur qui vous attirent...; un accent légèrement étranger donne quelque chose de singulier à des paroles déjà par elles-mêmes fort originales; de quoi que vous parliez, il émet une idée nouvelle à chaque phrase en vous répondant, sa conversation aime à prendre les femmes pour l'objet de ses observations piquantes, et, en le regardant attentivement, vous comprenez qu'il a pu faire des études variées et toutes personnelles. Alors il vous vient à l'esprit que cet homme aimable pourrait bien avoir borné là ses études; mais vous n'avez pas eu le temps de penser à interroger son expérience sur ce sujet, qu'il vous demande votre opinion sur un texte hébreu, resté incertain, qu'il a interprété à sa façon; puis, toutes les religions, toutes les philosophies, il sait parler de tout,

mais à sa manière, et il voit le passé, le présent et l'avenir, sous un aspect qui, avant lui, n'était venu à la pensée de personne.

Votre curiosité est vivement excitée... qui est-il? qu'a-t-il fait?

Il a écrit un nombre infini d'ouvrages pleins d'idées ingénieuses, sans compter ce qu'il a semé de ces idées-là dans les salons et dans les journaux. Son nom, son nom...? celui de ses livres?

Son nom?

Alexandre Weill, connu de tous et dont les ouvrages sont appréciés par les esprits les plus délicats. Nous citerons seulement parmi ses livres — *Couronne* — *Si j'avais une fille à Marier* — *l'Homme de Lettres* — *Mismorismes* — *le Livre des Rois* — *Histoires de Villages* — *la Guerre des Paysans!* Tous ces ouvrages sont remarquables par l'originalité.

Nous voyons tout près de lui cet aimable chansonnier, M. Auguste Giraud, qui mériterait place entre Béranger et Desaugiers.

Un petit groupe de jeunes poëtes est là pour l'espérance des lettres. C'est M. Daclin, esprit original; dans un genre aimable et pourtant différent, M. Daudet; puis M. Gaston de Saint-Valéry, dont le père figure dans mon premier tableau, tous deux hommes distingués et d'une valeur réelle. Et plus loin, quelqu'un dont la connaissance trop éphémère a laissé

des traces ineffaçables dans ma pensée, c'est M. le baron de Larcy.

M. le baron de Larcy, nommé bien des fois député par les populations du midi de la France, a publié des ouvrages importants et recommandables ; le dernier, intitulé *les Vicissitudes politiques de la France*, a produit un grand effet, et chacun pourtant s'est écrié comme moi : quel titre ! et rien qu'un volume ? Il est vrai que l'auteur en promet d'autres. A la bonne heure, avec un pareil titre on pourrait remplir une bibliothèque plus vaste que celle de la rue de Richelieu.

M. le baron de Larcy n'a pas été du nombre de ces députés qui cherchaient sans cesse à éveiller autour de leur nom un bruit stérile et dangereux, tout dans l'intérêt de leur vanité ou de leur fortune, comme il y en avait beaucoup à l'époque où il siégeait à la Chambre. Aussi était-il l'objet de l'estime de tous ; fidèle à ses opinions, il leur avait fait des sacrifices sans leur rien demander, et il n'attendait de ses efforts que le plaisir d'avoir agi en homme de bien.

Au milieu de parleurs infatigables, qui souvent étourdissaient et l'assemblée et le public, M. le baron de Larcy eut cette sobriété de parole qui donne de la valeur à tout ce qu'on dit, et ce n'est pas un petit mérite dans le temps où nous vivons.

Mais, avant d'en finir avec ceux que leurs talents et leurs positions mettent en évidence, parlons donc un peu

de celles qui dans nos réunions apportaient aussi avec les grâces charmantes qui plaisent aux yeux les qualités aimables qui parlent au cœur. Car il y a beaucoup de femmes dans mon tableau, et je n'en ai encore rien dit. C'est qu'il en est ici qui n'ont point voulu chercher l'éclat, et qui se sont contentées de l'affection. Il en est que je n'ose pas même nommer de peur d'effaroucher une modestie qui leur cache qu'elle n'aurait qu'à se louer de la lumière. Pourtant, quand je dirais tout ce que l'aimable bonté de madame de Mazéresville a de soins continuels pour ses amis, et quel dévouement de tous les jours on peut trouver dans ce cœur-là, est-ce que je n'aurais pas raison ? Est-ce que je n'ai pas un peu le droit de parler de l'agrément que donne à une réunion une jolie Parisienne, comme la comtesse de l'Angle ?... Oh ! c'est bien quelque chose que d'être un type de la Parisienne de nos jours. Ce n'est ni la châtelaine du moyen âge, ni la grande dame du temps de Louis XIV, ni la femme de la Régence. C'est une nature qui participe un peu de toutes celles-là, mais qui a encore des particularités qui ne furent connues d'aucune d'elles. La comtesse de l'Angle a dans sa mère, la baronne de l'Isleferme, la plus vive de toutes les admirations et de toutes les tendresses qu'elle inspire.

Avez-vous vu quelquefois un de ces charmants pas-

tels de *La Tour* qui sont si précieux aux amateurs de peinture? Combien de jolies coquettes n'a-t-il pas représentées avec leurs traits mignons, leurs grâces enchanteresses, leurs beaux cheveux relevés sur les tempes laissant voir tout le visage avec ses frais contours, ornés seulement de quelques grosses boucles ondulant sur un cou délicat; tout cela si vivant qu'on croit voir cette figure aimable vous sourire, et qu'involontairement on s'approche pour écouter ce que va vous dire ce portrait parlant?

Eh bien, imaginez le plus gracieux de ces jolis portraits qui tout à coup s'anime, sort du cadre, vient se placer à un piano, puis une voix sonore, vive et légère, module sans efforts des sons enchanteurs : vous êtes étonné, charmé, ravi.

Vous venez de voir et d'entendre madame Mary Briant, qui orne mon tableau, comme elle a orné mes réunions.

Mais cette charmante personne fut à son insu la cause d'un grand ennui pour moi. J'habitais rue Saint-Guillaume un appartement où je me trouvais très-heureuse, parce que, situé entre cour et jardin, il ne laissait arriver aucun bruit de la rue jusqu'à moi. Des arbres, des oiseaux, prêtaient aux rêveries, et je m'y étais d'autant plus attachée que le propriétaire, M. le comte de Guébrian, m'avait donné sa parole de me le laisser tant que je le voudrais. Ce qui m'en priva prouve

qu'une bonne action ne porte pas toujours bonheur

Cette aimable jeune femme qui avait chanté tout l'hiver chez moi, eut l'idée d'utiliser son talent en donnant un concert au printemps. Mais les salles à louer étaient rares et chères. Je lui offris mon appartement qui aurait au moins l'avantage de ne lui rien coûter, et de lui laisser ainsi tout le bénéfice des billets qu'elle placerait... Mais hélas! les billets désignaient le lieu du concert, et le grand seigneur s'indigna de ce qu'une pauvre jeune artiste se fût permis de donner un concert payé dans son hôtel.

Je reçus immédiatement *congé*.

L'appartement fut loué après moi à la Société protectrice des animaux. Il paraît que les bêtes avaient seules le droit d'être protégées dans cette maison-là.

Ah! ce qu'on appelle le faubourg Saint-Germain s'est plaint quelquefois que les écrivains, admis dans ses salons, aient peint, sous de tristes et amères couleurs, les vanités hautaines, quelquefois cruelles et insensées de la noblesse. Eh bien! jamais ils n'en on dit autant que le mériteraient ces familles, qui même de notre temps et après tant d'écrits, de révolutions et de lois nouvelles, gardent et exagèrent des prétentions surannées qu'ils manifestent par mille puérilités comme par mille injustices.

Certes, c'est le petit nombre, mais il en existe qu'on ne peut excuser, et dont le public n'a heureusement

pas l'idée. Fermez vite, et fermez bien la porte de vos hôtels, vous qui n'avez su y admettre aucune de ces idées saines, justes et bonnes, que l'Évangile eût dû vous apprendre, à vous, qui vous vantez d'être chrétiens, et que vous eussiez dû accepter de la justice de Dieu, si vous ne les acceptiez pas de la raison des hommes !

Mais ouvrez-vous à tous, portes bénies de l'hôtel des grands qui sont hommes de leur temps et hommes de bien ; j'ai eu le bonheur d'en connaître de ceux-là ! et je les signalerai avec joie, je l'ai même déjà fait à mesure que viennent sous ma plume les noms de ceux qui font partie de mes réunions.

Les familles qui portent encore de grands noms historiques ne sont pas certes toutes unies d'opinions et de sentiments. Cette portion de la société française est divisée comme tout le reste, et il y a même des modifications infinies, dont beaucoup sont puisées aux sources de l'or amassé par des gens du peuple, des bourgeois et des gens d'affaires. Car l'aristocratie parisienne tient au reste de la population par des mariages innombrables, et dans aucune autre capitale de l'Europe, il ne serait possible d'entendre ce que j'entendais l'autre jour :

— En sortant de chez mon cousin le duc de L..., j'irai visiter mon cousin le marchand de soieries.

Indépendamment des mariages d'argent, il y a en-

core d'autres circonstances qui ont, depuis plus de soixante ans, mêlé les familles françaises. Je veux citer ici deux anecdotes parfaitement vraies qui viennent à l'appui de mon idée et présentent un vif intérêt.

En 93, le marquis de L... vivait dans un château au centre de la France; les paysans pensaient à brûler ce château, et à envoyer le marquis à Paris, où son affaire eût été bientôt réglée sur la place de la Révolution. Un soir, lorsqu'il réfléchissait fort tristement à tout ce que cela aurait de peu agréable pour lui, une petite fille de quatorze ans, la petite Marguerite, l'enfant d'un de ses fermiers, et qui venait parfois au château, s'introduisit furtivement dans sa chambre, et lui apprit qu'une foule de paysans très en colère se dirigeaient vers sa demeure. Hélas! c'était son père, à elle, qui présidait le comité révolutionnaire de la commune, et qui était le maire du village. Il n'y avait pas moyen d'échapper, à moins que monsieur le marquis, disait-elle, ne voulût la suivre, et par une des caves du château gagner les rochers du pays et se réfugier dans une caverne, où elle s'abritait lorsque la pluie venait la surprendre gardant ses chèvres; il la suivit, et resta là six semaines, la petite lui apportant chaque jour à manger. Mais hélas! on la soupçonna, on la suivit, et le marquis fut découvert.

La petite Marguerite se jeta aux pieds de son père, et comme elle savait qu'elle était la seule chose que ce père aimât dans le monde, elle lui dit qu'elle se tuerait

si l'on faisait le moindre mal au marquis. Or, le Brutus improvisé adorait sa fille, toute la tendresse de cette âme révoltée était concentrée sur Marguerite ; pour elle surtout il voulait n'être plus pauvre, n'être plus paysan, n'être plus d'une classe inférieure et méprisée ; mais il connaissait son enfant. Il lui savait autant de fermeté que de douceur, et il trembla ; puis il s'écria avec un mouvement d'indicible colère :

— Il a séduit ma fille !

— Votre fille, reprit Marguerite, est une honnête fille ; mais s'il meurt, vous n'avez plus d'enfant, car je l'aime ; puis elle s'approcha du marquis, et lui dit tout bas :

— C'est pour vous sauver que je dis cela, ce n'est pas vrai.

Mais le marquis sourit, car il était jeune et beau.

Le père, après un instant de réflexion, s'écria :

— Eh bien ! qu'il l'épouse !

Les jeunes gens furent stupéfaits ; le père reprit :

— Je suis le magistrat du village, et je vais vous marier, ou l'envoyer au tribunal révolutionnaire de Paris.

Et le père fut chercher son écharpe tricolore.

Marguerite dit alors toute rouge et confuse :

— Monsieur le marquis, ce sera un mariage pour rire ; on divorce à présent, et votre vie sera sauvée.

Au moment où le père venait de les marier, il se fit un grand tumulte autour de la maison. C'étaient les

amis du marquis; ils accouraient le chercher; le danger était passé. Le 9 thermidor avait abattu le pouvoir qui le menaçait; le marquis se laissa entraîner par eux.

Il se passa quatre ans sans qu'on entendît parler de lui dans le village... Il était à Paris où il reçut un jour cette lettre :

« Monsieur le marquis,

« Mon père est mort, votre ferme est à louer, et la petite Marguerite, que vous avez oubliée, doit vous la remettre. On m'a dit que ces liens sans valeur qui furent un jour formés entre nous, avaient cependant besoin d'être rompus pour que vous en puissiez former de nouveaux.

« Voulez-vous donner vos ordres pour tout cela à votre très-humble servante,

« MARGUERITE. »

Le marquis partit au reçu de cette lettre, arriva et surprit Marguerite qui devint très-rouge, puis très-pâle.

— Est-ce vous qui avez écrit cette lettre ? dit-il.
— Oui, monsieur le marquis. Depuis quatre ans je me suis instruite.
— Et quelles sont vos intentions pour l'avenir ?
— Je suis trop jeune pour rester seule, j'irai chez votre tante la chanoinesse, qui est devenue aveugle, et

qui a besoin de quelqu'un pour lui faire la lecture. Elle me demande souvent pour la distraire, et maintenant j'y resterai tout à fait.

Marguerite, en disant cela, tremblait, et elle était pâle comme une morte; mais c'était une bien belle fille, toute charmante, qui avait du courage : car elle parlait avec fermeté d'un air simple et doux.

— C'est bien, dit le marquis. J'ai peu de temps à rester ici; je vais m'occuper de quelques affaires; demain matin, avant mon départ, je reviendrai. Il faut rassembler vos parents.

— Je n'en ai plus.

— Vos amis?

— C'est tout le village.

La journée et la nuit furent horribles pour la jeune fille; mais le matin, il n'y paraissait presque pas. Elle s'habilla de blanc et attendit. Son intelligence s'était développée par l'étude; mais elle accroissait en ce moment ses douleurs et ses regrets.

Le marquis fut exact. Marguerite vit tout le village à sa porte se mettant à la suivre, quand elle sortit avec le marquis, qui la conduisait par la main; elle n'avait pourtant prévenu personne.

Malgré son émotion, elle vit bien qu'on se dirigeait vers l'église, et dans un trouble inexprimable, elle balbutia :

— Mais où allons-nous donc?

— Prier le prêtre de bénir notre mariage afin qu'il soit heureux dans ce monde et dans l'autre ; car nous ne devons plus nous quitter, Marguerite, répondit le marquis.

Rien ne peut dire quel fut le bonheur de Marguerite.

Le jeune marquis avait passé quatre ans dans Paris au milieu des passions ardentes que la Révolution avait soulevées, et qui, dans les temps de troubles, ne cachent rien de leurs haines, de leurs convoitises, et de cette envie cruelle, impitoyable, qui est la source de presque tous les crimes ; il n'avait vu là que des cœurs ulcérés, et dans ce pauvre village il voyait un cœur naïf souffrir sans une plainte, sans même se douter que son courage si fort et si simple était une vertu. Il voyait cet amour dont cette jeune fille si belle avait vécu, et dont elle pouvait mourir, se sacrifier sans faire valoir son sacrifice, et il se dit que ce cœur généreux lui serait un baume qui consolerait son cœur blessé.

Il avait raison.

Le bonheur fut sa récompense. Marguerite avait de l'instruction ; bien plus, elle avait de l'éducation, la grandeur de son âme donnait de la dignité à toutes ses manières, et sa profonde bonté donnait une grâce affectueuse à toutes ses paroles. La politesse qu'on apprend, n'est que la représentation des qualités qui étaient naturelles à cette jeune fille. Le fond lui révélait la forme, et il n'y eut jamais une plus digne marquise de L...

L'autre anecdote introduisant dans le faubourg Saint-Germain quelqu'un étant né bien loin de la noblesse est plus extraordinaire, car il n'y eut pas là ce grand égalitaire qui s'appelle l'amour.

Vers la fin du siècle dernier, quand la tourmente révolutionnaire s'était apaisée et que chacun cherchait à réparer ses pertes, les villes de province gardaient encore des haines assez vives, parce que les individus en rapports plus intimes se connaissaient trop pour se pardonner ; chacun vivait fort à l'écart, défiant du voisin, craintif de l'inconnu et espionnant en secret les démarches les uns des autres. Alors on avait vu arriver une vieille dame qui s'installa dans une maison écartée qu'elle acheta, et où elle vécut avec deux femmes de service sans communiquer avec personne. Or, cette ville de province, où elle était venue fixer sa résidence, était une des plus éprouvées par la Révolution, car c'était la ville de *Nantes ;* un nom trop fameux ne s'y prononçait qu'avec horreur, c'était celui d'un de ces hommes que le sang avait grisé, et qui avait porté jusqu'à la folie son système de cruauté. L'échafaud en avait fait justice ; mais cependant on ne lui avait point pardonné, car un nombre considérable de familles décimées par lui, en gardait un implacable ressentiment. Eh bien! la maison

achetée par la vieille dame, était la maison de cet homme, restée depuis sept ou huit ans inhabitée et mise en vente sans trouver d'acquéreur.

La dame était étrangère, elle ignorait ces circonstances, et on chercha vainement à les lui apprendre ; elle ne frayait avec personne.

Mais cette dame âgée et ses deux servantes n'étaient pas seules dans cette maison, on avait vu apparaître un enfant d'une dizaine d'années qui suivait la dame à la messe, et cet enfant, avec une charmante physionomie, promenait autour de lui de longs regards curieux qui semblaient protester contre l'isolement absolu où on le tenait. Nul ne voyait la figure de la femme, couverte constamment d'un voile noir lorsqu'elle sortait.

Avant la fin de la première année de son séjour à Nantes, l'enfant fut mis dans la pension à la mode. Ce n'était pas un collége, ce n'était pas non plus un couvent, rien de tout cela n'existait alors. Mais quelques oratoriens, hommes de science et de foi, s'étaient réunis dans un vieil hôtel un peu dévasté, et cela, pour seconder les vœux des anciennes familles qui désiraient faire élever leurs enfants dans des idées religieuses et monarchiques, comptant sur un retour immanquable vers les principes dans lesquels on les avait jadis élevés.

Ce fut là, au milieu des grands noms de la province, que l'enfant sans nom fut élevé.

On désignait la dame sous le nom de l'Italienne.

L'enfant s'appelait Louis. Comment les pères oratoriens accueillirent-ils cet enfant inconnu, nul ne le sait ; les questions qu'on leur fit, restèrent sans réponse. Il circula bien un bruit dans la ville, c'est que la vieille dame avait acheté l'hôtel qu'ils habitaient, et qu'au lieu de faire payer le loyer, elle avait fait cadeau de cette grande maison et donné l'argent nécessaire pour la réparer.

L'enfant grandit dans ce lieu ; il était intelligent et doux, aimé des maîtres et des élèves, et il allait avoir dix-huit ans, lorsqu'il fut appelé précipitamment auprès de la vieille dame mourante.

— Mon enfant, lui dit-elle, il faut bien, quoi qu'il m'en coûte et quoi qu'il en puisse arriver, que je vous révèle le secret de votre naissance. Du courage, mon enfant. Oh ! je sais combien vous allez souffrir, car, moi aussi, j'ai tant souffert des événements qui se sont passés, que nul n'a pu voir mon visage, et je n'ai plus eu de nom depuis.

Le jeune homme tremblait.

— Votre père, ajouta-t-elle très-bas, était mon fils, et ce nom que vous avez si souvent entendu maudire, était le sien.

Le jeune homme frappé au cœur par cet aveu tomba sans connaissance : quand il revint à lui sa grand'mère avait cessé de souffrir.

Deux jours après, il partit et parcourut l'Europe en-

tière pendant cinq années, portant avec lui la terreur de son propre nom, qu'il pouvait cacher, mais non pas oublier ; puis, il tomba malade dans un pauvre village d'Allemagne. Là, une seule personne savait le français, un vieillard qui travaillait à la terre et vivait avec peine de ce travail et de quelques aumônes. On l'appela pour veiller près du malade qui fut bien surpris de trouver en lui un émigré français, homme du monde, et qui lui conta sa vie désolée par un nombre infini de vicissitudes fâcheuses et de tentatives inutiles pour retrouver quelqu'un de sa famille dont il n'existait plus personne que lui, mourant de faim, avec son grand nom et son titre de marquis. Le jeune homme paya les confidences du vieillard par les siennes. Il lui apprit que, riche, jeune, instruit, honnête, il n'osait vivre et voulait mourir à cause de son malheureux nom.

Ils s'entendirent pour le bonheur de chacun. Le vieux émigré reconnut légalement le jeune homme pour son fils, et lui donna ainsi son nom et son titre, en échange de la fortune qui lui manquait. Ils revinrent ensemble à Paris... Quand M. le marquis de *** et son fils, un jeune homme des plus distingués, furent installés dans un hôtel du faubourg Saint-Germain, le vieillard retrouva d'anciennes connaissances et même quelques parents... Le fils a fait un grand mariage, et son nom est souvent cité parmi ceux dont la charité inépuisable ne se lasse jamais de secourir le malheur.

Joignons à ces deux histoires tous ces mariages d'argent et toute la légèreté des mœurs du dix-huitième siècle... Qui oserait après cela dédaigner quelqu'un?..

Mais revenons à mon tableau et aux femmes qu'il renferme... Toutes les fois que je pense à la situation qui est faite aux femmes en ce monde, je ne puis m'empêcher de me rappeler une phrase de *Figaro*, que l'on peut leur appliquer :

« Aux vertus qu'on exige d'une *femme*, croyez-vous qu'il y ait beaucoup d'hommes qui seraient jugés dignes de l'être? »

Ceci posé en principe, parlons des femmes de mon troisième tableau.

Et d'abord, tout au milieu, est madame la duchesse d'Esclignac. Son nom de fille est... Talleyrand de Périgord...

Elle réunissait à vingt ans tous les avantages que peuvent donner la nature et la société : un rang élevé, jolie, spirituelle, faite à ravir... Elle possédait cette grâce aimable qui pare les dons précieux d'un charme irrésistible. Comment, dans le pays de l'envie, n'eût-elle pas éveillé autour d'elle quelques inimitiés? Comment, nièce du prince de Talleyrand et élevée dans sa maison, n'eût-elle pas eu un peu sa part de ces haines dont la politique a entouré le grand diplomate? Aussi le monde lui fut hostile, et la société injuste blessa cette âme délicate, qui s'éloigna des salons pour vivre

à l'écart, au milieu d'amies et d'amis dévoués, dont je suis depuis bien des années heureuse de faire partie.

Elle avait marié une de ses filles au marquis de Mirabeau, à qui je disais un jour : « Quand on a trente ans et qu'on s'appelle Mirabeau, il faut être à la tribune de la Chambre des députés! » Mais sa raison, pleine de sagesse et de modestie, me répondit :

« Quand on ne peut se flatter de surpasser l'éclat du nom qu'on a reçu, il faut se contenter de le garder honorablement dans l'ombre et le silence. »

Près du portrait de la duchesse d'Esclignac, on voit dans mon tableau celui de la comtesse Horace de Vieil-Castel et de sa fille. C'est encore de la famille de Mirabeau. Le comte Horace de Vieil-Castel et sa femme furent de ces amis de ma jeunesse, dont l'aimable esprit charmait nos réunions par l'entrain, la gaieté, le bon goût de leur conversation... Ils ne sont plus. Et je vois aussi là, dans le jardin, deux charmantes jeunes femmes qui assistèrent à cette soirée où Jasmin nous disait ses vers, et qui ont disparu de ce monde au milieu de leur succès et dans l'éclat de leur beauté.

C'est la baronne de Saint-James et la vicomtesse Amelot, sa sœur.

Lorsque je vis pour la première fois ces deux jeunes femmes, c'était chez madame la comtesse de Bonneval, une femme très-aimable et très-spirituelle, dont le mari était de la famille de ce fameux baron de Bonne-

val, qui fut pacha, et dont la vie originale a été si spirituellement écrite par le prince de Ligne. Je fus frappée ce soir-là du charme infini, de la gentillesse et de l'élégance de ces deux jeunes sœurs. Sans doute ce fut cette attention pleine de sympathie qui attira la leur. Elles désirèrent faire connaissance avec moi. Ce que la différence de nos âges et de nos habitudes rendait peu naturel... Madame de Saint-James devint même plus tard une amie, bien que la folle dissipation où elle vivait lui attirât constamment mes reproches. Délicate, souffrante, ayant besoin de repos, elle était toujours en mouvement. Que de fois je lui répétai ce vers :

Elle aimait trop le bal, c'est ce qui l'a tuée.

— Tant mieux, me répondait-elle en riant, tant mieux ; il faut mourir jolie, et pour cela il faut mourir jeune.

Déjà sa sœur, d'une beauté encore plus régulière, se mourait de la poitrine ; elle avait un charme irrésistible et tous l'aimaient ; mais, comme la baronne de Saint-James, rien ne pouvait l'arrêter dans sa course après le plaisir, et quand je lui donnais le conseil d'un peu de repos, madame de Saint-James disait tristement avec son esprit aimable et piquant :

— Que voulez-vous, ma sœur et moi, nous devons mourir de la poitrine avant d'avoir trente ans, et nous

sommes comme les soldats qui vont gaiement au feu quoiqu'ils soient sûrs d'y être tués.

Je n'ai jamais connu personne d'aussi impressionnable que la baronne de Saint-James et qui le montrât plus naïvement et avec plus d'esprit, car elle en avait infiniment, et sa légèreté avait parfois des mots profonds. C'était la femme de la nature avec le charme de la civilisation...

La dernière fois que je la vis en grande toilette, c'était à un bal à l'hôtel Lambert, chez la princesse Czartoriska. L'animation de la danse lui avait donné une vivacité ravissante. Comme je me retirai de bonne heure je l'engageai à en faire autant pour sa santé.

— Moi ! je ne veux pas vivre cent ans, ce serait trop triste, me répondit-elle en riant.

Peu de jours après, elle entrait un matin chez moi, pâle, agitée et désolée ; elle se jeta dans un fauteuil, et, s'étant assurée que j'étais seule, elle se mit à fondre en larmes, invoquant la mort et parlant de se tuer.

Il lui était arrivé une de ces petites catastrophes trop communes dans la vie des femmes étourdies, qui ne vivent que pour le plaisir ; mais je fus effrayée de l'altération de ses traits. Pendant qu'elle me racontait ses chagrins, je craignais une attaque de nerfs, et je lui préparais un verre d'eau sucrée avec de l'eau de fleur d'oranger ; mais le sucre étant assez longtemps à fondre, j'étais encore debout devant la cheminée, occupée

à le remuer, qu'il s'était mêlé à la douleur de ma jolie malade le souvenir du bal, des succès qu'elle y avait eus, et des revers de quelques femmes moins heureuses. Alors, au milieu de joyeuses malices sur leur compte, elle partit d'un grand éclat de rire, le visage encore couvert de larmes abondantes ; c'était juste au moment où je lui présentais mon verre d'eau sucrée qui faillit m'échapper des mains dans ma surprise du changement de sa physionomie. Nous en rîmes de bon cœur ; mais cependant il me resta une vague inquiétude qui me conduisit chez elle le lendemain.

Je la trouvai pâle, sans force, couchée sur un canapé et enveloppée de mousseline ; elle était charmante ; mais sa famille inquiète voulait avoir ce jour-là même une consultation.

Les médecins lui ordonnèrent d'aller sous le ciel du Midi chercher la force qui l'abandonnait... elle y mourut !... sa sœur l'avait déjà précédée dans la tombe !...

Je les trouvais trop jeunes pour moi, et je leur survis depuis des années !

La belle marquise de Gaucourt, leur alliée, est aussi dans mon tableau ; l'absence seule l'a enlevée à mes réunions.

Mais je garde encore madame Aubertot de Coullanges, dont l'aimable bonté pour moi ne s'est jamais démentie. Et voilà aussi cette belle madame Marceau, qui dit

admirablement les vers délicieux qu'elle compose; mais Bordeaux nous la enlevée. Puis devant le groupe dont je viens de parler, est placée madame Lefèvre-Deumier, dont le talent en sculpture est connu de tous, et dont les œuvres justement admirées décorent nos monuments publics.

Derrière ce groupe de jolies fleurs, voici encore quelques hommes, dont je n'ai pas parlé, et l'on me dit : Mais quelle est donc cette belle figure de jeune homme dont l'expression est si aimable et si intelligente? Ah! mesdames, vous voulez connaître M. Silvy? eh bien, c'est le gendre d'un illustre académicien, M. de Pongerville, et sa femme est charmante. Quant à lui, homme d'esprit et de cœur, il est fait pour arriver à tout.

Laissez-nous aussi vous parler d'un poëte breton, M. du Clezieux. C'est une voix retentissante qui s'élève de la foule pour chanter le bien ; il fait non-seulement de la poésie en vers, mais encore en bonnes actions. Comme il sait mieux que personne combien l'instruction ajoute aux bonnes choses que l'on veut faire et à celles que l'on veut dire, il a voulu éclairer tous les jeunes esprits des enfants qui avoisinent les propriétés où il vit en seigneur avec la plus charmante famille du monde... Il a fondé la colonie de Saint-Ilan pour donner aux petits Bretons des campagnes une éducation conforme à leurs besoins ; car, si M. du Clezieux a l'intelligence

des œuvres de l'esprit, il a aussi l'intelligence de la vertu. Mais je m'aperçois que tout le monde autour de moi a fait quelque chose qui mérite d'être cité : ici c'est le spirituel M. Loudun qui cause avec M. Louis Énault et M. Léon Godard ; oh ! c'est un feu d'artifice ; on n'y voit qu'étincelles brillantes, remarques ingénieuses, plaisanteries de bon goût, qui n'excluent pas ce que la critique permet de malices sans faire de tort à la bonté.

Voici encore une ancienne connaissance très-bonne à connaître : c'est M. Mazère, auteur de spirituels vaudevilles et de comédies aimables. Il frappe de temps en temps aux portes de l'Académie, mais elles ne s'ouvrent pas pour tous les hommes de talent, car il n'y a que quarante places.

M. Mongis, grave magistrat, apparaît près de lui, et c'est aussi un vrai talent que recommande une excellente traduction en vers de l'*Enfer du Dante* et encore de charmants proverbes qui sont le plaisir des salons, de ces salons aimables et de bon goût où règne à plus d'un titre monsieur le vicomte d'Issarn de Fressinet. Un petit volume où l'esprit pétille a paru avec son nom sous le titre de *Pensées grises;* et pourquoi grises, s'il vous plaît? Vous ne devez avoir que des pensées roses, vous qu'on voit toujours bien reçu des roses de salons? car les plus jolies et les plus aimables femmes à la mode, ne se croiraient pas sûres de leurs succès, si elles

n'avaient pour ami M. le vicomte de Fressinet. Comment alors pourrait-il avoir des pensées grises? d'ailleurs quand on dit à merveille des choses fines, spirituelles, ingénieuses, cela ne peut s'appeler des pensées grises, cela brille trop !

Mais voilà encore un de mes plus anciens amis, qui ne cherche pas à briller, car il garde dans son portefeuille d'excellents manuscrits qui pourraient lui faire une grande réputation littéraire; il se contente de l'estime et de l'amitié de ceux qui le connaissent : c'est M. le baron de Cassan... il a été pour moi de ce petit nombre d'amis qui sont la consolation des jours de deuil et de douleur.

J'aperçois encore dans le fond, comme s'ils voulaient se dérober aux regards dans leur modestie, M. et madame Vallet de Viriville; pourtant le nom du mari, professeur à l'École des Chartes, a déjà été proclamé pour son érudition à l'Académie des inscriptions, dont il fera partie avant peu.

Voici M. Daillière, un poëte couronné trois fois par l'Académie et qui ne se repose pas sur ses lauriers. Puis M. Gabourg, très-connu pour ses travaux historiques. Si quelques-uns de ses amis lui reprochent d'écrire contre l'opinion populaire et dans un sens monarchique et religieux qui n'est plus de mode, nul ne lui conteste le talent, l'érudition, l'esprit, et ses livres ont de nombreux lecteurs; mais ce que ses lecteurs ne savent peut-

être pas, c'est qu'il est poëte, et je voudrais le faire connaître sous ce rapport en publiant une pièce de vers qu'il m'adressa il y a quelques années.

A MADAME VIRGINIE ANCELOT.

Un soir, sur la causeuse rouge qu'environne
Tout un cercle d'amis, votre chère couronne,
Vous promeniez autour de vous ce doux regard
Où semble respirer la poésie et l'art;
Et, pour hâter le vol de l'heure fugitive,
Vous disiez que l'Amour est une sensitive
Qui se replie et meurt aux premiers souffles froids,
Et nous nous demandions si l'on aime deux fois.
Si le temps, qui flétrit le corps, consume l'âme,
Comme une cire molle exposée à la flamme,
Ou si, comme l'ont cru les poëtes, le cœur
Aux ravages des ans survit pour son malheur
Et nous parlions alors des peines de la vie,
De ce monde idéal où notre âme ravie
S'élève, pour goûter en pleine liberté
Le repos et l'oubli de la captivité.
Quelques-uns, au travers de ces graves paroles,
Jetaient des traits malins, des épigrammes folles;
Et vous-même, effeuillant d'une distraite main
La rose du Bengale à l'odorant carmin,
Madame, vous glissiez, dans notre causerie,
Ces mots profonds, ces mots empreints de rêverie,
Et qu'on trouve si vrais dans les moments heureux,
Sous la voûte du ciel, le soir, quand on est deux!...
Durant cet entretien, vous vîntes à nous dire
Que dans les plis du cœur vos regards savaient lire,
Et qu'aux épanchements de la sainte amitié
Si l'un de nous osait ne s'ouvrir qu'à moitié,
Votre œil intelligent, au fond de sa retraite,

Poursuivrait sa pensée ou sa douleur secrète ;
Oui, que sitôt qu'un homme avait passé trente ans,
Madame, s'il voulait, durant de courts instants,
Le quart d'une veillée, une heure, moins d'une heure,
Vous parler de ces riens qu'en passant on effleure ;
Cet éclair d'un moment pour vous serait assez
Pour connaître cet homme, et ses rêves passés,
Et pour recomposer, d'instinct ou de mémoire,
Ses luttes, ses combats, ce qui fut son histoire.

Ah! si vous possédez vraiment le don fatal
De lire au fond des cœurs comme dans un cristal,
Je vous plains! vos regards, en tombant sur vos frères,
Souvent doivent sonder de terribles mystères ;
Et, seule parmi nous, vous pouvez entrevoir
L'abîme sous la mer, calme comme un miroir.
Ainsi, sous les dehors de l'heureuse espérance
Vous savez découvrir le doute et la souffrance,
Et quand un homme pâle, au sourire glacé,
Vous dit que pour aimer il faut être insensé ;
Quand sur les passions il jette l'anathème,
Nous l'admirons, madame, et vous dites : Il aime !
Ainsi vous devinez, par l'effort de l'esprit,
L'invisible alphabet jusque dans l'âme écrit ;
Deux mots inaperçus vous mettent sur la trace
De l'amitié qui fuit, de l'amour qui se lasse,
Du soupçon, au regard placide et confiant,
Et du deuil, qui frémit sous un masque riant.

Renoncez, renoncez à cette triste étude!
Vos pieds se meurtriraient en un sentier si rude ;
Vous n'oseriez cueillir de matinales fleurs,
Madame, sans les croire humides de nos pleurs ;
N'imposez pas un nom à chaque obscure étoile,
Laissez la vérité s'abriter sous un voile,
Et, par pitié, craignez de suivre pas à pas
Ces muets désespoirs qu'on ne console pas.
Vous connaissez si bien l'histoire de la femme!
Et votre plume habile a si souvent, madame,

Esquissé pour le cœur, retracé pour les yeux
Cette image, ce type aux contours gracieux,
Soit que vous la peigniez, naïve jeune fille,
Espoir de son vieux père, orgueil de sa famille,
Crédule sans terreur, et livrant sans détour
L'aurore de sa vie au soleil de l'amour ;
Puis voyant, ô douleur ! s'abîmer sur le sable
Son espoir innocent, rêve trop périssable !
Soit que votre pinceau nous la fasse entrevoir
Soumise à son époux, esclave du devoir,
Gardant en sa poitrine un douloureux mystère,
Et sachant jusqu'au bout et se vaincre et se taire...
Soit que, pour terminer ce sublime portrait,
Et du cœur maternel révélant le secret,
Vous nous la présentiez, mère aimante et pieuse,
Du bonheur de sa fille avant tout soucieuse,
Et levant vers le ciel le regard triomphant
D'une femme qui meurt pour sauver son enfant!
Ah! qu'une telle image, ineffable et bénie,
Suffise à votre gloire et soit votre génie ;
N'amusez point votre âme à de vains passe-temps,
Laissez passer le deuil des hommes de trente ans.

. .

28 juillet 1848

M. Gabourg appartient à cette Société Philotechnique dont j'aurai l'occasion de parler plus d'une fois, et qui se compose principalement d'écrivains par goût, par plaisir, par inspiration ; mais dont la carrière est souvent vouée à des travaux administratifs. Il en est ainsi de M. Hippolyte Patureau qui, malgré une place remplie consciencieusement, fait de bons vers et a aussi ses tragédies en portefeuille. C'est un *Vitikind*, un *Vamba*, etc.

sans compter deux comédies. Il faut bien quelques fleurs dans un jardin fruitier. La poésie embellit les jours les plus sérieux, et souvent donne au cœur la force de les supporter. Là encore se montre l'aimable visage du plus bienveillant des jeunes écrivains de notre temps. Quoiqu'il ait fait la critique des arts et celle des livres, jamais la plume de M. Léonce Lamquet n'a écrit un mot blessant pour qui que ce soit, et souvent il a donné d'excellents avis. C'est que ce n'est pas seulement un de ces écrivains qui n'auraient pas écrit, si d'autres n'eussent fait avant eux des livres dont ils rendent compte. M. Lamquet, très-jeune, a publié quelques spirituelles et délicates nouvelles, et le public verra quelque jour des œuvres plus importantes, auxquelles il travaille avec ce zèle, ce soin, cette conscience, qui, en ajoutant le fini de l'exécution au mérite de la pensée, créent ces bons ouvrages qui sont l'honneur et la gloire des écrivains distingués.

J'atteins le groupe de famille : sur le côté droit de mon tableau, ma fille est assise tenant entre ses bras ses deux enfants, Georges et Thérèse. Derrière elle, son mari, M. Lachaud ; puis son père, M. Ancelot, bien malade à cette époque ; près d'eux M. Patin et M. le docteur Bertrand de Saint-Germain, notre ami, notre médecin, que j'ai placé à ces deux titres dans le groupe de la famille.

Notre bon docteur Saint-Germain est chargé parmi

nous de retarder un peu, s'il est possible, le jour de la mort et de rendre la vie meilleure, non-seulement en écartant et guérissant la maladie, mais encore en nous procurant par sa conversation amicale et intéressante ces distractions aimables qui rendent le corps et l'esprit plus dispos en charmant le cœur. Rien qu'à regarder la figure de notre savant docteur, cela donne à l'âme une certaine quiétude bien bonne à la santé. Ses traits fins et réguliers ressemblent à sa nature morale où tout est en parfaite harmonie. On voit qu'il est en paix avec lui-même et avec les autres. Ponctuel à ses heures, exact à ses devoirs, fidèle à ses amitiés, il interrompt quelque savant travail sur Leibnitz ou quelque autre de ces grands esprits qui sont la gloire de l'humanité pour aller secourir les souffrances humaines ; journées bien remplies, bien ordonnées, laissent place à tout ce qui est bon, et peuvent servir de modèle à la vie d'un homme de bien.

Ce n'est pas uniquement à cause des longues années d'une amitié qui ne s'est jamais démentie, que j'ai placé M. Patin près de ceux qui me sont les plus chers. C'est qu'au jour du grand deuil de la famille, sa voix s'éleva sur la tombe de celui que nous pleurions, et qu'il fit entendre des paroles pleines de douceur et des éloges pleins de vérités sur ce pauvre mort, qui avait tant souffert des paroles hostiles et injustes qu'elles avaient abrégé sa vie.

Jamais l'opinion, si mensongère pourtant dans les jours où des partis se disputent, et si violemment injuste à notre époque, ne s'est plus éloignée de la vérité que dans ce qui fut dit et écrit au sujet de M. Ancelot. C'est après plus de trente années passées sous le même toit, lorsque j'ai pu sonder toutes les tristesses, toutes les joies, toutes les amertumes d'une âme qui du reste ne savait rien cacher, que je puis dire avec une parfaite connaissance de cause, toute la vérité sur ce caractère jugé par des gens qui ne le connaissaient pas.

M. Ancelot, en sortant du lycée où les plus brillantes victoires n'avaient été mêlées d'aucune amertume, avait habité chez un oncle, préfet maritime à Rochefort. Là encore, le neveu de la première autorité de la ville, jeune, spirituel, agréable, plein de verve et de gaieté, faisant de beaux vers qu'il récitait à merveille, n'avait eu que des succès ; grâce à cet oncle, M. Ancelot parvint à ce qu'il désirait vivement, une place qui le fixait à Paris, où il pourrait se livrer enfin à son goût pour la poésie. Bientôt une tragédie en cinq actes et en vers, *Louis IX*, fut reçue au Théâtre-Français, jouée peu après, et un brillant succès donna un grand retentissement au nom de M. Ancelot, et attira sur lui les faveurs royales. Il avait alors vingt-quatre ans.

Il n'en faut pas tant pour exciter l'enivrement de l'auteur, et il n'en faut pas tant non plus pour exciter l'acharnement de l'envie.

Nous venions de nous marier, et le goût des arts et des lettres avait jusque-là absorbé ma pensée dans la retraite où je vivais.

J'avoue que je fus frappée de stupeur en voyant avec quelle violence les journaux attaquèrent M. Ancelot. Quant à lui qui n'avait connu jusqu'alors que la bienveillance et l'admiration, il en éprouva une grande surprise, puis une vive irritation; il avait été parfaitement inoffensif, bon, joyeux et sympathique à tous, et il se voyait tout à coup en butte à des calomnies et à des injures continuelles, pour avoir fait une belle œuvre qui ne pouvait nuire à personne, et qui mettait en évidence les plus généreux sentiments de l'âme humaine.

Notre étonnement, à tous deux, fut inexprimable : nous ne comprenions pas.

Cela est à peine compréhensible, en effet, et ne peut s'expliquer que par les circonstances politiques du moment.

La rentrée en France des Bourbons et leur restauration sur le trône devait nécessairement anéantir deux partis, dans lesquels se trouvaient les forces les plus vivantes et les plus actives de notre pays : la Révolution et le Bonapartisme. Ces deux partis, domptés un moment, unissaient leur malheur pour combattre ensemble, et leurs forces comprimées essayaient de se faire jour sur tous les points par où elles pouvaient détruire ce qui existait. La liberté de la presse, révélée à

la France par la Charte de Louis XVIII, prêtait à cette opposition formidable ses armes les plus dangereuses. Elle attaquait par l'ironie, les sarcasmes, le ridicule et la calomnie tous les gens de quelque valeur attachés à la cause des Bourbons, pour les en dégoûter ou pour leur ôter toute puissance sur l'opinion. Cette guerre dura jusqu'au jour où elle amena la chute de la monarchie, et il n'est pas encore parfaitement sûr qu'elle ne lui ait pas survécu. Il y a toujours quelque chose à abattre, et c'est si commode, si agréable pour l'envie, ce bas sentiment, si honteux, de pouvoir s'escrimer à l'aise, tête levée sous le drapeau d'un parti, et de parer de l'amour d'une idée la haine qu'on porte au bonheur de quelqu'un !

M. Ancelot ne s'expliqua pas la haine qui s'acharna contre lui, et rien ne lui apprit alors la cause de son malheur. Il disait : Un criminel ayant commis une mauvaise action nuisible aux autres, peut comprendre que l'insulte et l'outrage le poursuivent ; mais qu'une œuvre inoffensive et honorable vous désigne à la vindicte publique, c'est une chose inexplicable et qui vous frappe d'épouvante par son injustice inouïe. Depuis cette époque, en effet, il y eut comme un poids douloureux et irritant qui pesa sur toutes les joies de son âme épanouie jusque-là de la façon la plus expansive. L'ardeur d'une vive jeunesse, sa confiance naturelle dans les autres, sa naïve sympathie, enfin tous ces

beaux priviléges des premières années, tout fut altéré par un grand succès.

Heureusement, la passion de M. Ancelot pour la poésie lui donnait toujours de belles heures dans la solitude, il oubliait tout alors. Cette belle langue poétique où il exprimait si bien des idées spirituelles et charmantes avec des mots si justes, si clairs, si précis, l'enivrait encore quand sa pensée n'allait pas au delà de son travail. Mais dès qu'il se retrouvait en contact avec le monde littéraire au milieu duquel il vivait, les sujets de chagrin revenaient et avec eux sa douloureuse irritation.

Mais jamais cette irritation ne s'est traduite en calcul pour nuire aux autres, et si M. Ancelot a dit parfois quelques bons mots piquants, il n'a jamais de sa vie fait une mauvaise action.

M. Ancelot avait reçu de ses parents des opinions royalistes sans les examiner. La reconnaissance plus tard les lui fit regarder comme un devoir du cœur; mais il resta toujours étranger à la discussion des principes, et ce qu'on appelait les idées libérales était tellement dans ses instincts et ses habitudes, qu'il ne croyait pas qu'il fût possible d'en avoir d'autres; il ne les séparait pas de ses sentiments royalistes. Rien n'était plus naturel que de les unir, suivant lui, et d'en tirer un gouvernement libéral et paisible où l'on ferait des vers tout à son aise, et où l'on ne vous insulterait pas pour en avoir fait.

L'on s'est bien trompé en représentant M. Ancelot
comme un homme qui s'attristait des succès de ses
amis. Rien n'est plus complétement faux. Je ne crois
même pas qu'il y ait à présent bien des auteurs drama-
tiques capables de ce que j'ai vu faire à M. Ancelot
pour aider à la réussite des œuvres de ses confrères, et
même pour qu'elles parvinssent aux honneurs de la re-
présentation. M. Ancelot lisait parfaitement et de ma-
nière à tirer plus d'effet des situations et des scènes
plaisantes ou pathétiques d'un ouvrage, que ne le fai-
saient la plupart des acteurs à la représentation ; eh
bien! très-souvent il a fait recevoir les pièces de ses
amis à des comités de lecture où ils n'eussent pas été
reçus sans lui. Ainsi M. Guiraud, avec un accent des
plus désagréables et une très-mauvaise prononciation,
s'était fait refuser deux fois, et grâce à une lecture in-
telligente et passionnée, M. Ancelot fit recevoir sa pièce
des *Machabées*, à laquelle M. Guiraud dut sa réputation
et son entrée à l'Académie. De même M. Pichat, dont
la poitrine délicate ne permettait pas de lire sa tra-
gédie sans provoquer quelque souffrance, dut la récep-
tion de son *Léonidas* à M. Ancelot, qui fit ensuite pour lui
presque toutes les répétitions avec le plus grand zèle.
Quant à M. Soumet, les succès qu'il obtint durent
beaucoup à l'amitié dévouée de M. Ancelot ; ils se com-
muniquaient tous deux leurs plans, leurs scènes, leurs
vers et chacun aidait de son mieux à rendre meilleur

l'ouvrage de son ami, sans prétendre le moins du monde pour cela à aucune collaboration. C'était l'amour du beau et du bien, l'amitié qu'on se portait mutuellement, qui engageaient à ce travail... Quant à l'intérêt, nul n'y songeait.

Mais, lorsque M. Ancelot, qui ne savait cacher aucune vérité, voyait applaudir des ouvrages qui heurtaient toutes ses idées du beau et du bien, lorsqu'il écoutait de mauvais vers dont la raison et la rime étaient également absentes, lorsque des œuvres choquant le bon goût et le bon sens étaient ardemment prônées, M. Ancelot en souffrait, et il ne se gênait pas pour le dire. C'était une âme ouverte, trop peut-être ; mais elle pouvait tout laisser voir : il n'y avait aucun de ces recoins où la ruse se cache, aucun de ces replis où le mensonge se dissimule ; la lumière pouvait pénétrer partout.

Sa bonté de cœur était profonde et constante. Ni l'injustice, ni le malheur ne l'ont jamais altérée, et il a rendu souvent des services à ses ennemis. Mais il est vrai qu'il ne se refusait pas non plus la petite épigramme même sur ceux qu'il aimait. Il ne savait, d'ailleurs, garder de ressentiment pour personne, sans excepter ceux qui lui avaient fait le plus de mal. Un jour il me montrait quelques pièces d'or en me disant :

— On serait bien étonné si l'on savait que je vais porter cela à un tel.

— Vous êtes donc raccommodés, lui demandai-je.

— Non, mais il meurt de faim !

Un mot sur la direction du théâtre du Vaudeville dont on a beaucoup parlé à tort et à travers.

Le Vaudeville est un théâtre où nul ne s'est enrichi, et où tous les directeurs nombreux qui se sont succédé ont constamment perdu de l'argent, depuis M. Étienne Arago, homme de lettres, jusqu'à M. Pilté, homme d'affaires.

M. Étienne Arago, frère de l'illustre astronome, arriva à la direction du théâtre du Vaudeville, porté très-vivement par les journaux de l'opposition. C'était un homme d'esprit, d'agréables manières, qui possédait au suprême degré cette verve gasconne et cet entrain méridional qui mènent si loin sur le chemin de la fortune. Je ne sais pas s'il a gagné beaucoup d'amis dans sa direction, mais je sais bien qu'il est loin d'y avoir gagné beaucoup d'argent. M. Pilté était dès longtemps habitué aux affaires, il les entendait merveilleusement ; son passage au Vaudeville lui coûta plusieurs centaines de mille francs. Qu'y a-t-il de plus actif et de plus ingénieux que les messieurs Cognard ? Qu'on leur demande ce qui advint pour eux de la direction du Vaudeville ? M. de Beaufort et bien d'autres encore sont loin d'avoir eu des bénéfices pour la peine qu'ils eurent à diriger ce théâtre : pourquoi donc faire un crime à M. Ancelot d'un malheur commun à toutes les directions du Vau-

deville? Ce qui serait plus juste, ce qui devrait être dit et répété à sa louange, c'est que nul n'a rien perdu par M. Ancelot, tandis que plus d'un directeur laissa des dettes qui ne furent jamais acquittées.

Dans une société plus calme, plus équitable et plus compacte que cette foule distraite par les intérêts et les passions, au milieu de laquelle nous vivons, le talent, la délicatesse, le travail et jusqu'à la mauvaise fortune supportée noblement, exciteraient cet intérêt qui honore ceux qui l'éprouvent et ceux qui on sont l'objet; mais tout est loin de là maintenant, et pour se soutenir il ne reste que le courage.

M. Ancelot n'en eut pas assez pour surmonter le chagrin, il succomba sous des injustices et des mécomptes. Les premières années de sa vie avaient tant promis qu'il s'était fié à leurs promesses, et il ne put supporter les attaques injustes, dictées par l'envie et qui ont poursuivi à cette époque toutes les situations heureuses ou brillantes, celles surtout qui devaient leur éclat aux succès obtenus dans les lettres et les arts. Maintenant on commence à tolérer les talents lorsqu'ils n'apportent pas la richesse, et l'envie ne se tourne plus que vers l'argent.

La vie humaine est courte, mille accidents l'abrègent et les hommes de valeur ont rarement, grâce aux chagrins, atteint jusqu'à la vieillesse. Cependant presque tous ont encore vécu trop longtemps pour leur

bonheur. On a ouvert leur succession avant leur mort et leurs dépouilles ont été disputées, sous leurs yeux, entre les jeunes générations impatientes à prendre place et ne supportant rien autour de leurs succès.

M. Ancelot figure dans ces trois premiers tableaux, d'abord joyeux comme la jeunesse avec ses belles espérances; déjà triste dans le second, une révolution avait ôté à son esprit bien de belles illusions; et, dans le troisième tableau, qu'il ne vit pas achever, on découvre sur son visage altéré, toutes les souffrances de l'âme et du corps... Car une seconde révolution avait eu lieu, et les révolutions font plus que changer les positions et déranger la fortune de ceux mêmes qui ne s'y mêlent pas... Elles leur font voir les hommes sous un aspect si douloureux, qu'il est impossible de n'en pas être profondément attristé.

J'avoue que pour moi 1830 avait déchiré un voile devant mes yeux et que pour la première fois je vis le monde tel qu'il était et avec toutes les misères de l'âme humaine... Jusque-là, j'avais été au milieu d'un nuage brillant, vivant d'espérances, d'illusions et d'enthousiasme. Un prisme lumineux, comme ces mirages trompeurs qui apparaissent au désert, me montrait la générosité dans tous les esprits et de radieuses vertus dans tous les cœurs. Quoique j'eusse déjà vécu durant plusieurs années dans le monde parisien, je ne le connaissais pas plus qu'un enfant ne peut le connaître,

mes idées et mes sentiments intimes avaient formé autour de moi une atmosphère que mes regards ne franchissaient pas.

Ce sont de bien belles années que celles où l'on voit ce qui plaît, au lieu de ce qui est, où l'on imagine tant de belles choses, qu'on ne devine pas qu'il en existe de laides ! Quand on découvre la vérité, le bonheur, comme une apparition divine, remonte au ciel. Sans doute on l'aperçoit encore quelquefois, il est même possible qu'il revête de nouveau une apparence qui vous trompe et qu'il vous visite par moment ; mais il n'est plus le compagnon de vos jours et de vos heures, l'hôte habituel de votre foyer, et souvent les regrets et la défiance viennent y prendre la place qu'il a quittée.

Le monde nouveau que me montra la vérité m'effraya et blessa tous mes sentiments naturels... Mais je n'en fus pas accablée comme le fut M. Ancelot : les femmes n'attendent pas grand' chose de la vie ; ce qui remplissait mon cœur de joie ou de tristesse ne tenait ni à la fortune, à laquelle je ne mets nulle importance, ni aux ambitions, une femme n'y pouvant rien prétendre, ni aux vanités, dont je me suis toujours moquée. Mon âme n'était vulnérable que sur l'affection ; l'obtenir de quelques-uns et trouver une bienveillance générale, avait été tous mes désirs ; quand les succès de mes ouvrages me valurent des hostilités, j'en souffris beaucoup, mais pas à en mourir pourtant, et depuis j'y

suis devenue complétement insensible. M. Ancelot n'eut pas assez de ce courage moral qui fait vivre et même vivre heureux quand les illusions se sont évanouies.

Il y a presque pour tous un moment de la vie que le découragement vient attrister; et ce qu'il y a de remarquable, c'est que ce sont les gens les plus distingués qui en sont le plus vivement atteints; c'est à l'âge où l'intelligence est dans la plénitude de sa force et de son étendue, c'est lorsqu'on est arrivé à la plus grande valeur morale et physique et au plus complet développement de toutes ses facultés, qu'on se sent faiblir et que le courage manque aux maux de la vie.

A cette époque qui devrait être celle de l'épanouissement du bonheur, un grand nombre de personnes portent au milieu du monde un front soucieux chargé d'ennuis, ou bien s'affaissent mélancoliques et irritées dans la solitude, parce qu'elles ont vu se dissiper leurs plus belles illusions : l'amitié, l'amour, la gloire et la fortune n'ont pas tenu les promesses faites par eux dans les rêves des premières années. Les liens d'affection se sont brisés, des intérêts ont été froissés, les saintes croyances se sont affaiblies devant l'ardeur des passions violentes et les passions elles-mêmes ont subi leurs orageuses variations, puis se sont éteintes! Enfin, tout ce qui semblait immuable à l'inexpérience, nous a frappé de douleur par son instabilité, et le dégoût a suivi les déceptions, tant notre âme a besoin d'une vie

immortelle pour la soutenir, tant les biens de ce monde cessent de la captiver tout entière, le jour où elle découvre qu'ils ne sont pas faits pour durer.

De notre temps où peu de gens appuient leur âme sur une de ces grandes pensées qui soutiennent au jour de la tourmente, ceux qui éprouvent ce découragement en veulent à l'existence d'avoir beaucoup promis pour donner si peu, et ce qui reste ne leur paraît plus d'aucun intérêt par suite du regret de ce qui leur échappe. Le bonheur leur avait semblé le but de la vie et ils l'imaginaient si beau, si pur, si complet qu'ils ne l'ont pas reconnu dans ses apparitions passagères laissant tant de regrets à leur suite. Alors, doutant de son existence, ils ne trouvent plus autour d'eux qu'un vide immense, où vient se placer un ennui qui les accable; quelques-uns, dans une espèce de délire de douleur, s'ôtent eux-mêmes cette vie qui leur était devenue insupportable, et nous avons vu des suicides douloureux enlever aux arts et aux lettres des hommes d'un vrai mérite; d'autres cherchent à s'étourdir dans le tourbillon des plaisirs matériels; d'autres tournent leurs vœux uniquement vers l'espérance du ciel; mais ces moyens extrêmes sont, pour beaucoup de cœurs blessés, trop hauts ou trop bas. Ils ont besoin d'un intérêt sur la terre, et je crois que le travail avec l'espoir de rendre son labeur utile aux autres, peut seul rasséréner l'esprit. Faire quelque chose de bien ou de beau qui peut

vous survivre, c'est retrouver en ce monde une immortalité! Avec cette pensée, tout vous redevient intéressant. On profite de ce que la vie a de bon, sans trop regretter ce qu'elle semblait promettre de meilleur; l'on sait gré aux autres de leurs qualités, sans leur en vouloir de ne pas réaliser l'idée qu'on avait de la perfection, et la vie passe heureuse ou du moins consolée.

La perfection la plus élevée de l'âme humaine serait d'en arriver à cette maxime d'un philosophe indien :

« Meurs s'il le faut pour le bien, sans t'occuper du
« succès. La vertu est dans l'acte et non dans ce qui en
« résulte.

« Celui-là seul est vraiment sage qui a renoncé à tout
« fruit temporel de ses actions. Il est délivré des liens
« de la matière et il vit déjà dans les régions de l'im-
« muable félicité. »

Cependant, il paraît qu'il y avait encore bien des gens en France qui n'avaient pas renoncé aux intérêts temporels de leurs actions; car on se disputait assez vivement le pouvoir. Ce pouvoir avait été un moment aux mains du peuple, mais il ignorait si complétement la manière de s'en servir que chaque parti se flattait de l'espoir de le lui reprendre. En effet, mon tableau n'était pas encore fini, que la République n'existait déjà plus et que l'on avait proclamé l'Empire.

QUATRIÈME TABLEAU

LE MILIEU DU JOUR

UN SALON

sous

L'EMPIRE DE NAPOLÉON III

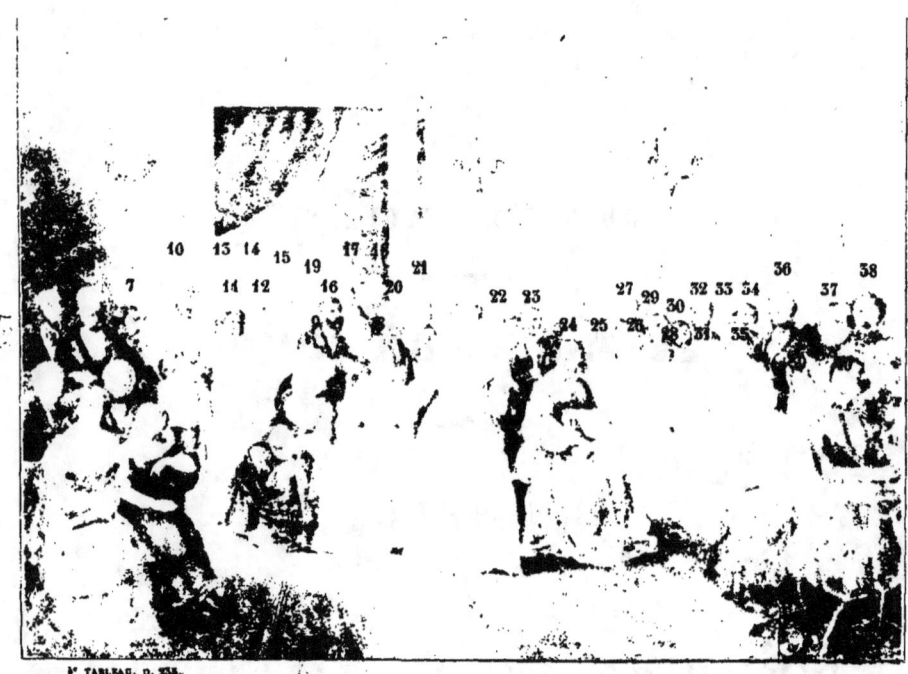

1er TABLEAU, p. 235.

1. C¹⁰ Léon de Béthune.
2. Dupin.
3. M¹¹ᵉ Huet.
4. M¹¹ᵉ de Pialat.
5. Pousard.
6. Baron de Magrath.
7. Philarète Chasles.
8. M™ᵉ Pille.
9. M¹¹ᵉ Dupont.
10. Un prince Arménien.
11. M™ᵉ Doutreleau.
12. Miss Black.
13. Boissière.
14. Levol.
15. Martin-Doisy.
16. Théodore Véron.
17. Camille Doucet.
18. Carraby.
19. Jeany Sabatier.
20. Marquis de Béthisy.
21. B⁰ⁿ Petit de la Fosse.
22. Le président Barville.
23. Baitazzi.
24. M™ᵉ Esther Sam..
25. M™ᵉ Colmache.
26. Boniface.
27. Léonce de Sal.
28. M™ᵉ Villarceau.
29. Comte de Trogoff.
30. Gilbert.
31. M™ᵉ Nogerath.
32. Beargrave.
33. Comte de Villiers.
34. Ganesco.
35. M™ᵉ de Curton.
36. Le mari Magnan.
37. Le
38.
39.
40.

QUATRIÈME TABLEAU

— 1854 —

UNE JEUNE FEMME DISANT DES VERS DE SA COMPOSITION

NOMS DES PERSONNES QUI SONT REPRÉSENTÉES DANS CE TABLEAU ET QUI SE SONT TROUVÉES RÉUNIES CE JOUR-LA

MM. PONSARD, le comte LÉON DE BÉTHUNE, le marquis DE BETHISY, DUPIN, le baron PETIT DE LA FOSSE, RATTAZZI, BERVILLE, le maréchal MAGNAN, le prince DE POLIGNAC, GANESCO, LÉON GOZLAN, le baron DE MAGRATH, un prince arménien, CAMILLE DOUCET, CARRADY, THÉODORE VÉRON, BOERGRAVE, BONIFACE, GILBERT, BOISSIÈRE, LÉVOL, MARTIN DOISY, DONÈVE. — Anecdotes diverses. — Vers de M. le comte DE THOGOFF. — Souvenirs. — M. LÉONCE DE SAL. — MM. HEQUET, le comte DE VILLIERS, VÉRON, ÉMILE DE GIRARDIN, etc., etc. — Vers à M. NADAR.
Les femmes représentées dans ce tableau sont : Mesdames DE CURTON, SEZZI, PILTÉ, DUPONT, COLMACHE, D'ONTRETEAU, mesdemoiselles BLACK, DE PIALAT, HUST, JENNY SABATIER.
Anecdotes. — Pièces de vers. — Observations sur les salons de Paris. — Réflexions générales sur la société.

L'Empire avait été proclamé ! C'était le huitième gouvernement que l'on proclamait depuis ma naissance, et de ces huit gouvernements, c'est le seul qui m'ait été hostile.

Si je parle ici des injustices que j'ai eues à supporter

des agents du gouvernement impérial au Théâtre-Français et au ministère d'État, c'est surtout dans l'intérêt de ceux qui en ont souffert comme moi, et aussi pour montrer l'impartialité de mes jugements.

Je puis dire du bien de l'Empire, puisqu'il ne m'a fait que du mal, et que maintenant je n'attends plus ni bien ni mal de ce monde.

Je crois que les jours de troubles excitent les esprits et qu'il s'y élabore beaucoup d'idées nouvelles, dont une partie est réalisable; mais la multitude est inhabile à résumer ce qu'elle conçoit, il faut une volonté unique et toute-puissante pour fonder quelque chose, aussi l'histoire présente-t-elle toujours les époques agitées, se calmant sous la main d'un homme qui comprend les désirs et les besoins de son siècle et qui cherche à les satisfaire glorieusement. Il en a été ainsi pour tous les législateurs.

Napoléon III me semble être venu au temps propice, avec les idées du siècle et le prestige nécessaire à la puissance, pour avoir un beau règne, et il a fait déjà de très-grandes choses pour la France.

Il avait fallu des événements miraculeux, d'incroyables succès, d'inimaginables revers : Ajaccio, le Caire, Austerlitz, Moscou, l'île d'Elbe, le 20 mars, Sainte-Hélène, etc., etc.; enfin, tout ce qu'il y a eu de plus prodigieux pour donner à un homme de notre temps et vivant sous nos yeux, le prestige fabuleux qui s'attachait

au nom de Napoléon Ier, et qui donne à son héritier plus qu'à tout autre souverain le pouvoir de faire ce qu'il veut.

Il a fallu aussi, qu'élevé loin du trône, passionné pour l'étude, avide d'idées nouvelles, observateur des tendances du siècle et lié avec tous les novateurs, Napoléon III résumât tout ce qui s'est élaboré pendant les révolutions successives de notre époque pour qu'il pût faire espérer que d'immenses progrès s'accompliraient désormais avec lui sans secousse et sans opposition.

Ce n'est que pendant le calme que l'on peut appliquer les idées et en tirer des fruits salutaires.

Ne voulant pas aborder les choses graves de ce monde, je m'arrêterai seulement à celles qui regardent le sujet de ce livre, les *Salons de Paris*.

Dans les temps de troubles, les voix des femmes d'esprit cessent de se faire entendre, comme le chant des oiseaux disparaît pendant les orages, et elles perdent tout cet empire qui mène le cœur des hommes aux choses délicates. Au milieu de ces bouleversements des rangs et des fortunes établis qui signalent les révolutions et qui ouvrent la route à des grandeurs et à des richesses nouvelles et spontanées, les préoccupations des hommes sont trop vives pour qu'ils puissent trouver de l'amusement aux doux loisirs de la conversation, et ils ne cherchent plus, comme nous l'avons vu dans ces dernières années, que les plaisirs

matériels, qui laissent la pensée libre de ne s'occuper que des moyens d'arriver.

Mais lorsque le calme et la sécurité reparaissent, il ne faut pas longtemps en France pour que les plaisirs de l'intelligence reprennent leur place ; nous croyons que sous un gouvernement fort et paisible, ces plaisirs de l'esprit peuvent renaître plus nombreux, plus étendus, plus utiles et, au lieu d'être comme jadis le partage d'un petit cercle, devenir avec l'instruction générale la joie des plus modestes foyers.

Un de nos amis qui vient de parcourir l'Allemagne pour l'étudier, nous disait : Il est impossible de trouver ailleurs un peuple dont l'esprit soit aussi avancé et le cœur plus naïf! Le moindre maître d'école du plus petit village sait plusieurs langues, parle le latin comme l'allemand et connaît les systèmes philosophiques de tous les pays ; il a presque toujours une passion pour un de ces systèmes, ce qui ne l'empêche pas le moins du monde d'être en même temps croyant, poëte, musicien et parfaitement paisible. Le dimanche, il a quelque grande discussion philosophique avec un voisin entre les offices, et plus tard, il fait la prière en commun après avoir exécuté un morceau de Mozart ou de Beethoven ; tous les ouvriers et les paysans ont ainsi les plaisirs de l'esprit pour réjouir les heures laborieuses, ou remplir les heures de loisir ; plus d'un laboureur, en Allemagne, récite en latin des vers

des *Géorgiques* de Virgile, tout en traçant son sillon.

Il y a dans le peuple un instinct naturel, qui le pousse vers les choses supérieures ; s'il a celles de l'intelligence, il ne pense pas à ces richesses et à ces grandeurs qu'il ne peut obtenir spontanément que de la révolte ou du crime.

Les esprits cultivés éprouvent le besoin de communiquer leurs idées, et il se forme naturellement des centres, des salons ; peut-être y en aura-t-il quelque jour de très-aimables partout, depuis la cabane du paysan jusqu'au palais de Compiègne.

Mais nous n'en sommes pas là, il faut encore que le bruit du canon ne se fasse plus entendre et que le bruit de l'or ne nous étourdisse pas.

Après un long et triste deuil je revis, à jour fixe, quelques-unes de mes anciennes connaissances. C'était pour moi une habitude, que peu de personnes ont conservée. Les voyages, les divisions d'opinion et le manque de stabilité des positions, pendant les temps de troubles, ont nui à ce bon usage nécessaire à toute société.

Dès que j'eus rouvert ma porte je m'aperçus, avec douleur, des vides que la mort avait faits, et je vis, avec ennui, combien de personnes désœuvrées étaient empressées de les combler. Il y a dans Paris, et surtout dans le faubourg Saint-Germain, une foule ennuyée, qui cherche tous les moyens de passer sa soirée dans des réunions. L'ennui en commun semble plus

facile à supporter que l'ennui solitaire ; on a donc grand peine à écarter la foule et à se choisir au milieu de cela une société intelligente qui aime les choses de l'esprit.

Je vis pourtant se réunir autour de moi des personnes aimables et distinguées, mais, chez moi comme partout ailleurs, ce n'était plus un *salon*, c'est-à-dire une société unie par des liens intimes, vivant pour des idées diverses, mais se réunissant uniquement avec l'envie de trouver ensemble des plaisirs pour l'intelligence et pour l'amitié.

Parmi les personnes qui vinrent passagèrement chez moi, je pus remarquer quelques types nouveaux ; car si les passions humaines sont les mêmes à toutes les époques et ont été savamment burinées par les grands écrivains, il reste des nuances infinies aussi multipliées que les individus, qui prennent du temps et des circonstances une originalité quelquefois très-plaisante.

De ce nombre furent les faux grands hommes ; il y en eut de toutes sortes : faux grands hommes politiques qu'un parti faisait pour son usage et faisait parfois avec un imbécile ; faux grands hommes littéraires, on en faisait pour nuire à un homme d'un talent réel et presque toujours ce grand homme était un sot, qui se prenait au sérieux ; mais le public ne faisant pas comme lui, il devenait bientôt un de ces *grognards de*

l'orgueil, comme nous en avons tant vu, qui ornaient leurs ridicules du titre pompeux d'hommes de génie *incompris*.

Une des choses frappantes en ce temps où l'on a si souvent proclamé l'égalité, et où l'on a plusieurs fois aboli les titres, c'est la quantité de gens que nous avons vus en prendre sans avoir aucun droit de les porter.

Les troubles politiques, les changements de gouvernements, amènent des inconnus sur toutes les routes; on sait bientôt ce qui regarde ceux qui sont en évidence, mais leur suite? c'est là que se vérifie souvent le proverbe — *A beau mentir qui vient de loin.* — Ce qu'il y a de parvenus qui se font des aïeux, de démocrates qui s'improvisent des titres... c'est prodigieux. Au jour de l'an, en recevant mes cartes de visites, je remarquais parfois une petite particule modeste, qui se glissait devant un nom jusque-là très-bourgeois... L'année suivante, un titre de baron ou de vicomte apparaissait tout à coup devant cette particule : on se donnait cela pour ses étrennes... et il paraît que cette remarque sur la noblesse fantastique n'a pas été faite par moi seule, car une *loi* est venue essayer de mettre un frein à cet amour désordonné d'élévation...

Il me semble qu'une *loi* qui déciderait que tout enfant naissant sur le sol de France serait de droit *marquis*, apaiserait pendant quelque temps ces affamés de vanités.

On me montra il y a peu de jours, dans un salon, une jeune femme charmante... dont le front brillait de la double auréole de la beauté et du bonheur... Il y avait dans sa joie comme une espèce d'épanouissement, où on voyait le plaisir d'avoir échappé à un malheur...

En effet voici ce qui était arrivé.

Edmée *** était aimée depuis longtemps d'un homme de mérite, mais qui n'osait prétendre à une aussi belle personne, qui était riche et qui montrait par moment un goût assez prononcé pour les titres nobiliaires, ce qui décourageait l'amour de cet homme distingué dont le nom n'avait droit à aucun autre titre que celui d'homme de bien.

Il y avait à côté de cette belle jeune fille, à peu près libre dans son choix, un beau vicomte assez agréable de sa personne pour que toute femme fût flattée de son hommage.

Oh! c'était, à l'en croire, ce jeune vicomte! une bien noble race que la sienne et dès longtemps ses aïeux avaient été les seigneurs du village dont il portait le nom.

Edmée l'écoutait parfois et ne devinait pas le supplice du pauvre cœur dévoué qui l'adorait... Cela lui paraissait très-joli d'être vicomtesse et lui représentait une de ces délicieuses femmes des tableaux de Watteau qui faisaient les délices de la cour de Louis XV.

Cependant une amie, femme d'une trentaine d'années, lui propose un petit voyage où le vicomte doit les

accompagner. On part, et ne voilà-t-il pas que la course ne se termine qu'au village et à l'entrée du château portant le même nom brillant que le vicomte. Le château était désert... On visite le parc... Vaste et soigné... Le vicomte était pâle et muet, Edmée inquiète et sentant une espèce d'effroi mystérieux. Cependant on aperçoit un jardinier, le jeune homme court lui parler bas et la promenade continue silencieuse.

Une demi-heure se passe ainsi. Puis, une femme, une paysanne s'élance vers le vicomte et l'entoure de ses bras en criant :

— Jean vient de me dire qu'il a vu mon enfant !

Le vicomte troublé lui parle bas, l'entraîne... Puis, il revient :

— C'est ma nourrice, une paysanne qui a remplacé ma mère morte en couches...

La promenade continue. Personne n'a envie de parler... Seulement le vicomte dirige la marche vers l'endroit où la voiture attend, on y va monter et il semble respirer plus à l'aise. Mais Jean, le jardinier, accourt et crie :

— Gilon, ta mère se trouve mal du chagrin que tu lui as fait en la repoussant.

Il y eut un instant de silence. Edmée monta la première en voiture, tendit la main à son amie en disant ironiquement :

— Monsieur le vicomte, allez soigner votre mère.

Un mois après, elle épousait cet homme de mérite qui l'aimait ; son nom n'est pas aristocratique, mais elle lui dit avec tendresse :

— Je vous connais et je suis fière de le porter.

Après avoir parlé de ces faux grands seigneurs, si risibles, qui ont tant égayé le cours de mes observations de salon ; je veux vous parler d'un vrai grand seigneur d'autrefois qui figure dans mon quatrième tableau : je le vis alors dans mes réunions et son souvenir est une des choses les plus douloureuses qui aient attristé ma pensée.

C'est le prince Alphonse de Polignac, qui avait épousé la fille de M. Mirès.

Le prince de Polignac fut un de ces types compliqués que la France seule peut faire naître, mais qu'elle fait parfois aussi mourir.

En France, de notre temps, on ne permet guère aux hommes distingués de vivre heureux.

Pour comprendre le caractère du prince Alphonse, il faut se rappeler le milieu dans lequel avait été élevée sa jeunesse, précoce, intelligente et passionnée.

Il était le second fils de ce prince, Jules de Polignac, que le premier Empire enferma au fort de Ham, que la Restauration fit ministre et qui provoqua la révolution de Juillet avec les fameuses ordonnances.

C'était pourtant ce qu'on appelle dans les salons un homme d'esprit, il écrivait bien et il causait mieux,

mais il ne comprenait que certaines idées au nombre desquelles n'était pas l'idée de la Révolution. Le fils avait compris et accepté la Révolution, ce qui le brouillait avec les légitimistes, tandis que son nom l'empêchait d'être compté par les révolutionnaires, comme un des leurs. Ses habitudes, de même que son extérieur, représentaient l'aristocratie, tout était prince en lui. Il se souvenait de ce mot du maréchal de Richelieu à qui son petit-fils montrait de l'argent amassé sur ses menus plaisirs et qui, prenant cet argent, le jeta par la fenêtre à des paysans, en disant :

— On ne vous a donc pas appris à être prince ?

Le prince Alphonse de Polignac n'avait besoin de personne pour jeter son argent par la fenêtre.

Il avait un grand air, qui révélait une nature distinguée ; son élégance était pleine de grâce ; sa taille, mince, élancée, flexible, son visage allongé et délicat, ses traits réguliers et fins ; tout en lui indiquait une race supérieure dès le premier coup d'œil. Il y avait bien dans l'expression de sa bouche moqueuse par moment et parfois découragée quelque chose révélant l'homme d'esprit sceptique et blasé, mais ses grands yeux expressifs et son large front montraient une intelligence très-vive et indiquaient de violentes passions. Vers la fin de sa courte vie, une maigreur et une pâleur excessives sur ce visage altéré et douloureux qu'entouraient des cheveux et une barbe

d'un noir bleu lui donnaient un aspect saisissant.

On l'aurait pris pour le spectre de l'ancienne aristocratie se traînant entre la place de la Révolution et la place de la Bourse.

Pourtant la vie active et ardente ne s'était jamais mieux personnifiée que dans la jeunesse de cet homme aux mille désirs, dont l'ambition s'étendait à tout sans être satisfaite par rien. Des études brillantes, l'École polytechnique, des travaux scientifiques laissèrent encore à son activité assez de force pour se montrer aux barricades de 1848 et combattre avec le peuple demandant une liberté... si funeste à sa famille, mais qu'il croyait nécessaire au bien général. Pendant ce temps d'agitation, il publiait le fruit d'une méditation profonde, un mémoire sur la partie la plus abstraite des mathématiques, qui obtint les suffrages de l'Institut, et il livrait à la sympathie du public une traduction de *Faust*. Voici quelques vers de lui :

. .
L'art de persuader, cette force suprême
Qui s'échappe de l'âme et qu'on puise en soi-même,
Ces élans spontanés, ces soudaines ardeurs
Qui domptent les esprits et soumettent les cœurs.
. .
 Dédaignons un banal encens ;
Ne recherchons qu'un but dont la vertu s'honore ;
Ne soyons pas des sots à la bouche sonore,
 Car la droiture et le bon sens
Éclatent sans apprêts, brillent sans ornements.

. .
 Tant qu'il cherche et tant qu'il désire,
 L'homme est sujet à s'égarer.

Ah! tu ne connais pas la lutte qui me mine,
 Puisses-tu toujours l'ignorer!
Car deux âmes, vois-tu, vivent dans ma poitrine
 Et cherchent à se séparer :
L'une demande à vivre, et s'attache aux plaisirs;
L'autre m'entraîne loin de cette étroite sphère,
Vers les plaisirs sans fin des sublimes désirs.
. .

De quelle foule immense on vit se remplir l'église de la Madeleine le 5 juin 1860, lorsque le prince Alphonse de Polignac épousa mademoiselle Mirès.

Quoi, prince, vous étiez jeune, spirituel et beau! votre intelligence cultivée avait brillé d'un éclat supérieur parmi vos condisciples, vous possédiez tous les avantages que la nature et la société peuvent donner, étant de noble race et portant jusque dans votre extérieur cette qualité de prince qu'on estime tant! Comment avec votre esprit avez-vous pu croire qu'on vous pardonnerait d'être riche! Ne saviez-vous donc pas que dans notre pays on ne permet la supériorité sur quelques points qu'à la condition qu'il y en aura d'autres où l'on pourra se donner le plaisir de vous plaindre ou de vous blâmer?

Et vous, millionnaire, qui êtes aussi un homme d'esprit, comment n'aviez-vous donc pas compris

quelles animosités envieuses vous alliez amasser sur votre destinée?

Mais si, vous le saviez, car un soir où vous donniez un bal magnifique qui réunissait des supériorités en tous genres et où votre charmante fille, à peine âgée de quinze ans, était déjà le point de mire des ambitions de tous, vous m'avez dit :

— Je ne veux pour gendre ni un grand seigneur, ni un militaire, ni un homme du gouvernement.

Et cependant ces trois avantages où ces trois inconvénients se trouvaient réunis dans le gendre de M. Mirès, l'année d'après.

Qui sait ce qui empêcha l'homme d'esprit de deviner que l'éclat d'une telle alliance, ajouté à une merveilleuse prospérité, placerait si haut sa position qu'elle attirerait la foudre? Ce fut peut-être le cœur du père.

Le prince de Polignac n'est plus, il s'est mêlé bien des angoisses aux souffrances des derniers jours de sa courte vie... L'éclat de la brillante fortune du banquier est aussi éclipsé et, de tout cela qui éblouit un jour Paris, que reste-t-il?

Peut-être auprès de la tombe ou à côté du malheur a-t-il germé quelques fleurs qu'avaient semées de bonnes actions inconnues, d'aimables paroles ignorées de la foule, et le parfum de ces fleurs bénies s'est-il répandu plein de suavité autour de la douleur?

A l'époque où je connus le prince de Polignac, je retrouvai plusieurs fois deux très-anciennes connaissances, M. Émile de Girardin et M. Véron.

Ce sont deux hommes de beaucoup d'esprit, mais malgré l'attrait indicible que ce titre a sur moi, je n'ai jamais eu d'intimité de pensée avec eux ; je suis timide avec certaines personnes, et les réputations tapageuses me font peur.

Cependant, M. Véron joint à un esprit très-juste un cœur très-bon, et il a dans le cours de sa vie rendu autant de services qu'il a fait de mots spirituels, et c'est beaucoup dire.

Quant à M. Émile de Girardin, voilà bien une des plus curieuses personnalités qu'il soit possible de rencontrer, et l'observateur le plus attentif et le plus ingénieux a de quoi exercer sa sagacité dans l'étude de ce caractère qui offre une foule de contrastes singuliers.

Il y a d'abord dans les manières de M. Émile de Girardin quelque chose de doux, d'aimable et de fin qui a beaucoup de charme, et l'on est stupéfait des audaces inimaginables qui sortent tout à coup de cette nature qui a des grâces et des douceurs féminines.

Nul n'aurait le droit de parler des circonstances particulières de la vie de M. Émile de Girardin si lui-même n'avait pris le soin d'en instruire le public, et il a bien fait.

La famille est pour chacun un appui et une barrière.

Celui à qui ont manqué cette barrière et cet appui ne doit pas être jugé avec les idées générales, et quand, par la seule force de sa volonté, il s'est fait une large place dans la vie, ce n'est pas un homme ordinaire.

Lui aussi a eu de généreuses actions et de belles idées qui n'ont point été connues : le bien ne fait pas de bruit... et malheureusement le bruit ne fait pas de bien.

Mais, revenons à mon salon et à ceux qui en firent l'agrément pendant des années.

Combien de fois mademoiselle Dupont, que vous voyez là, n'a-t-elle pas charmé toutes les personnes réunies chez moi, par cette diction parfaite de l'ancien Théâtre-Français, qui était une école pour apprendre aux jeunes gens et aux étrangers la prononciation irréprochable de notre langue. Mademoiselle Dupont était du bon temps de la Comédie-Française, elle avait été sociétaire, lorsque la société existait et que la fortune de tous y dépendait du talent de chacun. Elle avait une manière de dire nette, juste, simple, dont il ne reste plus aucune trace et qui fut portée par mademoiselle Mars et Talma à son plus haut point de perfection. Mademoiselle Dupont, retirée du théâtre, faisait jouir les salons de ce talent merveilleux qui ajoute aux beautés de l'œuvre qu'on récite. Outre ses rôles dans les pièces de Molière, mademoiselle Dupont nous disait de jolis morceaux des poètes modernes. C'était les *Anges* de M. Plouvier, *Ma fille*,

de M. Legouvé, les fables de M. Dessain; rien de plus varié que son immense répertoire. Souvent, après avoir charmé toute une soirée ma société le mardi, on l'entendait dans des choses toutes nouvelles, le lundi suivant, chez madame Pilté, que j'ai aussi dans mon tableau parce qu'elle aime et cultive les lettres.

Et que dire maintenant d'une étrangère, une jolie Anglaise, à l'œil andaloux, qui fait de très-beaux vers français? Cela vous étonne et vous charme. Ne pouvant donner le plaisir si curieux de l'entendre, j'ai voulu qu'on la voie, et je veux encore qu'on la lise. Voici des vers d'elle, sur *Élisa Mercœur*, qui est censée parler ainsi :

> Par de cruels besoins, sans cesse poursuivie,
> J'enferme dans ces lieux ma jeune et forte vie,
> Asile de souffrance, où tant de malheureux
> Doivent à la pitié les soins qu'on a pour eux,
> Jusqu'à l'heure où, lassés de honte et de misère,
> Ils reposent au sein de la commune mère.
> .
> O ma douce Bretagne! ô frais et verts bocages!
> Ciel natal, plus aimé que des cieux sans nuages,
> Pourquoi vous ai-je fuis? pourquoi venir ici
> M'humilier vivante, et puis mourir ainsi?
> Un jour, ah! jour fatal, dans notre humble demeure
> Une puissante voix qui chante, prie et pleure,
> Une voix inconnue à mon cœur a parlé.
> En me voyant pâlir, ma mère en a tremblé :
> Moi, jeune, résolue, et confiante encore,
> Je me livrais sans crainte au feu qui me dévore;
> Je voyais tout en beau dans chaque œuvre de Dieu,

Les feux roses du jour, naissant dans un ciel bleu,
Grandissant, éclatant, dans leur splendeur entière,
M'inondaient à grands flots de joie et de lumière.
A mes ravissements j'essayais une voix,
Quand la tienne, vibrant pour la première fois,
Jusqu'au fond de mon âme, en torrents d'harmonie,
O poëte! m'apprit le secret du génie.
. .
Pauvre mère! pourquoi n'ai-je pas écouté
De tes pressentiments la dure vérité?
Près de toi, trop heureuse, à moi-même inconnue,
De mes maux à venir tu m'avais prévenue;
Ta tendresse m'avait, *comme dans un miroir*,
Fait luire un peu d'éclat, et puis le désespoir.
Pardonne à ton enfant d'avoir, dans son délire,
Aimé de trop d'ardeur l'extase de la lyre;
D'avoir pris l'harmonie aux lèvres d'un mortel
Pour un rayonnement qui lui venait du ciel;
Et, les sens fascinés par sa fausse lumière,
D'avoir, pour l'adorer, oublié la prière!
. .
Et moi, je viens chercher ma tombe solitaire
Comme le laboureur, frustré de son salaire,
Qui le soir, tout baigné de la sueur du jour,
Va chercher le repos qui l'attend au retour.
Dans nos bois trop épais, où l'air manque à l'haleine,
Tel se montre souvent un maigre et pauvre chêne,
Sous l'étouffant feuillage et sous les lourds rameaux,
De ses tyrans altiers il subit les assauts.
On sent le désespoir de ses branches tordues,
Vers le jour en tous sens vainement étendues,
S'épuiser en efforts, sa tige se flétrir,
Et vers le sol ingrat se pencher et mourir.
Si la mort doit donner une sève nouvelle,
J'espère refleurir dans la vie immortelle.

<div align="right">Æmilia-Julia Black.</div>

Tout près d'elle, dans mon tableau, on peut remarquer une belle figure de femme, dont le caractère tient un peu de cette pittoresque Armorique où tant d'esprits originaux ont pris naissance. C'est madame Doutreleau, artiste par goût, dont les jolis tableaux de genre ont été très-appréciés dans plusieurs expositions, et dont la pensée a trop de vivacité pour ne pas chercher en écrivant une manière plus prompte de l'exprimer : elle écrit. Son mari, M. Doutreleau, est un peintre d'histoire.

Et madame Sezzi? Quand vous aurez entendu de beaux vers de sa composition, vous croirez que cela suffit à une réputation de femme; eh bien, ce mérite est le moindre de ceux qu'elle réunit, car elle s'est élevée par son esprit et son caractère à ce mérite supérieur qui consiste à oser, quoique femme, parler en public, et, comme Corinne, à improviser devant de nombreux auditeurs attentifs, qui ont vivement applaudi à ses paroles.

Pour moi, je bénis toute tentative qui met en lumière l'intelligence. Ce qui fit de quelques sociétés antiques, telles que celles d'Athènes, le centre de la perfection en tout genre, c'est le prix qu'on y attachait aux productions de l'esprit; le bien et le beau étaient regardés comme les trésors du pays, et l'enthousiasme allait jusqu'à diviniser ceux qui les produisaient. C'étaient les gens de génie qui avaient été proclamés des demi-dieux.

Tout pays qui honorera avant tout les lettres, les

arts, les créations et les inventions nouvelles en tous genres, produira tôt ou tard des merveilles.

Bénis soient donc ceux qui font quelque chose de nouveau !

Et, à ce propos, mes yeux se portent vers la partie de mon tableau où j'ai placé M. Rattazzi, qui venait parfois chez moi à cette époque, et dont le nom s'attache à ce grand événement, *la liberté de l'Italie.*

J'avais déjà connu les plus nobles et les meilleurs parmi ces jeunes Italiens exilés, car pendant la première moitié de notre dix-neuvième siècle, de nombreuses tentatives pour affranchir cette terre féconde de l'intelligence, amenèrent en France d'illustres proscrits. L'amitié m'unit alors à plusieurs de ces hommes éminents, et j'ai eu le bonheur de voir habituellement chez moi beaucoup de ces courageux exilés qui avaient risqué leur vie pour le salut de leur pays, et qui regrettaient dans l'exil cette Italie pour laquelle ils s'étaient sacrifiés.

Quelques-uns ne sont plus, d'autres sont maintenant aux affaires publiques et jouissent du bonheur qu'ils ont tant souhaité et si bien mérité.

L'émigration de 1831 réunissait des intelligences de premier ordre et les cœurs les plus généreux. Ces émigrés avaient été surpris par les Autrichiens et condamnés à mort ; l'intervention de la France, dont M. Guizot et M. Thiers étaient alors les ministres, sauva leur vie ;

mais leurs biens furent confisqués. Ils étaient donc ici sans argent, sans famille, sans patrie, et ils avaient presque tous laissé des parents et des amis en danger dans leur pays. Eh bien! la nature italienne est si puissante, que ces proscrits avaient la force de se livrer en même temps à des études austères et à des plaisirs qui ne l'étaient pas toujours, sans négliger les arts où plusieurs étaient très-habiles, et tout cela, malgré les inquiétudes et les privations, avait une gaieté et un entrain inimaginables. Ils étaient jeunes! c'est vrai, et ils espéraient! puis ils s'aimaient et s'entendaient bien. Ce qu'il y avait de confraternité entre eux était touchant. Quelques-uns ne possédaient rien, et il fallait voir ce que faisaient, pour partager, ceux à qui il restait quelque chose!

Ainsi les moins pauvres de l'émigration, c'étaient ceux qui recevaient de la France une petite subvention ou à qui leurs familles trouvaient moyen de faire passer un peu d'argent; la plupart portaient de grands noms : tels que Mamiani della Rovère, Pepoli, etc., etc. Ils dînaient ensemble chez un restaurateur italien, nommé Paolo, rue Le Pelletier, près de l'Opéra; ils avaient là, dans une salle réservée à l'entresol, une table d'hôte à un prix très minime ; parfois le dîner était un peu exigu pour de jeunes appétits. Alors il est souvent arrivé que le prince Belgiojoso, qui était parvenu à retrouver une partie de ses revenus et partageait ce-

pendant la pauvre table de ses compagnons d'exil, inventait quelque ruse pour ajouter au trop modeste dîner.

— Gregorio, disait-il tout à coup un jour à l'un des convives, vous voulez toujours parler français, et vous venez de nous dire un mot de votre invention et qui n'est d'aucune langue connue.

— Pardon, prince, vous vous trompez; c'est du très-bon français, répliqua Gregorio.

— Oh! je parie que non!

— Moi, je parie que si.

— Je sais bien ce que je dis, reprenait le prince parfaitement sûr d'avoir tort, et je parie cet énorme pâté que j'ai aperçu dans la salle d'en-bas... si le mot existe je paye le pâté tout de suite.

Gregorio échauffé par la contradiction tenait le pari.

Alors le plus jeune, peu familiarisé avec la langue française, et ayant toujours en poche un petit dictionnaire, s'empressait de le montrer et l'on y trouvait le mot en question.

Que de rires joyeux accompagnaient le gros pâté, quand le prince le faisait apporter solennellement. La joie était si bruyante dans ces occasions fréquentes que quelquefois on l'entendait de la rue, si bien qu'un soir, un passant effrayé entra tout pâle dans la salle du bas, en disant au maître du logis :

— Mais on s'égorge chez vous!

Ce à quoi Paolo répondit tranquillement :

— Non, ce sont mes compatriotes qui causent.

La vivacité énergique de ce peuple grandiose, reposant dans quelques années sur un sol uniforme et calme, se portera sans nul doute sur la création des œuvres de l'intelligence. Alors on verra de nouveau jaillir un foyer de lumière de cette noble Italie, dont les habitants ont ceci de particulier : il n'y en a pas un seul qui soit bête.

J'eus à cette époque l'occasion de rencontrer dans plusieurs salons une personne très-remarquable ; je ne fus pas assez liée avec elle pour qu'elle ait figuré dans un de mes tableaux comme la princesse Czartoriska, mais elle a tenu assez de place dans ma pensée, qui se prend vivement à tout ce qui la frappe, pour que j'en puisse parler ici.

C'est la princesse Belgiojoso ; je la vis pour la première fois chez le peintre Gérard. C'était vers 1832. Elle était très-pâle, avec de très-grands yeux, d'épais sourcils et d'abondants cheveux d'un noir de jais ; sa physionomie était sérieuse et imposante ; elle était très-belle. Le prince aussi était très-beau ; mais avec des cheveux blonds, des yeux bleus et une expression très-douce et très-gaie. Il était grand musicien et chantait à ravir ; la princesse était très-instruite et très-distinguée aussi par son intelligence et ses talents.

Tous deux, de noble race, de grande beauté, de

grande fortune, tout jeunes encore, avaient risqué leurs biens, leur bonheur, leur vie pour l'affranchissement de leur patrie !

Ils faisaient partie de cette insurrection de Bologne et de la Romagne en 1831, qui amena en France tant de personnes distinguées.

M. Thiers, ministre des affaires étrangères, parvint quelques années plus tard à faire lever le séquestre mis sur leurs biens par le gouvernement autrichien, et ils devinrent la Providence de leurs compatriotes malheureux.

Je rencontrai la princesse dans plusieurs maisons et sa vue me frappa toujours ; je ne pouvais détourner d'elle mes regards, bien que je n'eusse pas l'envie de m'approcher. Elle ne m'attirait pas, elle m'étonnait. Je me souviens d'une soirée chez notre illustre Berrier ; on y faisait de la musique, et Nourrit, le grand artiste, dont la fin fut si désastreuse, chantait pour la dernière fois à Paris. Dupré venait d'y arriver pour partager avec lui la première place au Grand-Opéra. On sait qu'une indicible douleur de voir sa situation amoindrie et de survivre à ses triomphes, le fit fuir la France, et peu après renoncer violemment à la vie. Ce soir-là, il avait cédé à une parole à laquelle rien ne résiste, en venant dans cette brillante réunion ; mais ce qu'il y avait de triste au fond de son cœur débordait à son insu dans les inflexions de sa voix puissante, et imprimait

une espèce d'émotion à la société, instruite de ses regrets et de son départ. Vers minuit, pendant qu'il chantait et tenait l'auditoire sous l'empire de sa mélancolie sympathique, apparut, à l'entrée du salon, la princesse Belgiojoso encore en deuil de sa mère. Elle portait une robe de soie blanche, ornée de jais. Sa pâleur extraordinaire, sa toilette, ses grands yeux noirs et brillants, sa taille élevée et très-mince, tout se réunissait pour lui donner l'aspect d'une apparition. Elle se tenait là debout dans l'embrasure de la porte et immobile comme une statue de marbre. M. Berrier voulut aller à elle, mais d'un geste imposant elle lui fit signe de ne pas bouger avant la fin du morceau, et elle resta ainsi, pâle, sans mouvement, si svelte qu'elle semblait presque impalpable. Cette vue était saisissante.

Tous les yeux se tournèrent vers elle et quelqu'un placé derrière moi dit à mi-voix à M. Ancelot :

— Est-ce que vous la trouvez jolie ?

— La princesse ? répliqua M. Ancelot, elle a dû être bien belle de son vivant !

Cependant la princesse Belgiojoso vivait de cette vie énergique qui s'identifie à toutes les grandes idées, et le ciel a voulu récompenser ses nobles sacrifices en lui

accordant de voir se réaliser ses beaux rêves pour l'Italie.

————

Ma pensée se reporte en arrière, avec bonheur, vers cette époque. La révolution de Juillet avait fait plus que déranger ma situation, elle avait détruit mes illusions sur les hommes de notre temps. J'avais partagé l'indignation d'un grand poëte, M. Aug. Barbier, dans son dithyrambe intitulé *la Curée* ; mais ces illustres proscrits, ces grands, si riches, sacrifiant tout à leurs convictions, relevèrent mon esprit abattu et attristé ; je me repris à l'estime et à l'admiration. Puis, j'eus alors un peu de bonheur personnel qui me toucha vivement : ma comédie de *Marie* réussit au Théâtre-Français, et plusieurs autres ouvrages sur différentes scènes m'apportèrent la joie du succès et celles de bonnes et aimables sympathies.

Bien des années ont passé sur ces jours heureux ; mais malgré les peines douloureuses, le reflet de ce bonheur éclaire encore le déclin de ma vie.

En rappelant ma pensée de ces temps éloignés pour la remener vers mon quatrième tableau, exécuté depuis l'avénement à l'Empire de Napoléon III, je vois d'abord un poëte aux idées sérieuses et aux beaux vers corrects, qui me reporte encore à ces jours passés où cela suffi-

sait à la gloire et où la gloire suffisait aux ambitions. On vivait de peu, et on était heureux alors, rien que d'être poëte... C'était un bon temps.

Ce poëte un peu égaré de nos jours est M. Ponsard.

Il a fait de bons ouvrages, et il peut en faire de meilleurs ; avec l'expérience et la réflexion viennent de nouvelles idées; et quand on a, comme lui, tout ce que le talent peut donner d'art pour les transmettre au public, on doit aller aussi loin que possible.

Malheureusement, il n'y a plus de théâtre français, plus de théâtre littéraire, plus de théâtre national, il y a une boutique où l'on cherche à *faire de l'argent*, comme on dit, n'importe par quel moyen, et d'où l'on chasse impitoyablement tout écrivain aux nobles pensées, qui ose mettre dans l'art un peu de cet idéal du beau, qui élève les âmes vers le bien.

Ce serait ici le moment de parler de M. Camille Doucet qui figure dans mon tableau, et avec qui je suis liée depuis longtemps. Mais, pour être juste, il faut commencer par distinguer deux hommes en un seul. Le premier est un homme aimable, d'une société douce et spirituelle ; il compose d'agréables comédies, n'en parle pas trop et rend assez de justice aux œuvres des autres. Heureux qui n'a de relations qu'avec celui-là!... Mais mille fois à plaindre, celui que ses affaires livrent à l'autre, à ce M. Camille Doucet qui s'est glissé dans la peau du premier, lorsqu'il fut mis à la direc-

tion des théâtres ; si vous avez vécu solitaire, ô vous, homme de bien au cœur ardent, à l'âme élevée et impressionnable, et que dans la retraite vous ayez rêvé la gloire attachée à une œuvre poétique et noble, en beaux vers, peignant de beaux sentiments, exprimant de belles idées, et que vous descendiez des hauteurs du Panthéon pour vous approcher du Théâtre-Français, croyez-moi, jetez-vous dans la Seine avant de la traverser... car si vous ne vous noyiez qu'au retour, vous n'emporteriez pas dans la tombe une seule des belles illusions qui ont exalté votre esprit, et qui vous ont fait vivre de privations, de travail et d'espérance... surtout si vous aviez audience *du gardien du sérail*. O pauvre homme honnête, je le répète, jetez-vous dans le fleuve, il faut pour cela moins de courage que pour supporter ce qui vous attend rue de Richelieu.

Le Théâtre-Français était jadis une société libre, alors elle a vu et même elle a fait naître de grandes réputations d'auteurs dramatiques ; chacun y avait place pour être joué à son tour. C'était un vrai monument national qui devait être largement aidé dans ses dépenses par l'État ; car c'était une des plus grandes gloires de la France, à l'étranger comme à l'intérieur. Les grands théâtres des capitales de l'Europe vivaient de traductions des pièces françaises ! Mais quand on fit de cette société littéraire intelligente une direction comme celle des douanes ou des tabacs, on anéantit tous

les droits du talent et toute la puissance de l'esprit.

Chaque directeur alors a traité les affaires dramatiques du Théâtre-Français d'après ses caprices, ses goûts, ses intérêts; le théâtre fut vendu à Scribe pendant vingt ans avec des clauses secrètes qui interdisaient la représentation des pièces de tout autre écrivain pendant les bonnes époques de l'année; ils furent donc repoussés, et il faut savoir qu'alors on défendait aux scènes secondaires de donner des ouvrages importants. Le Gymnase et le Vaudeville eurent grand' peine à représenter quelques pièces littéraires qui permirent à de jeunes écrivains de se faire un nom.

Maintenant l'Empereur, qui devine parfois ce qu'on lui cache, a décrété la liberté des théâtres. Cela produira, il faut l'espérer, de très-bons fruits, mais dans quelques années seulement: en France, on crie sans cesse pour demander des libertés, mais quand on en obtient, y a des gens qui cherchent à les annihiler, l'intérêt particulier passant toujours avant l'intérêt général.

Pour oublier ces choses fâcheuses, regardons de l'autre côté du tableau où je vois des femmes : c'est d'abord cette aimable madame de Curton, qui met autant de soin à cacher les spirituelles productions de sa plume que d'autres en prennent pour les mettre en évidence; près d'elle, une de ses amies, madame Noguerath, attire les yeux par le charme de sa personne, comme ses délicieux portraits au pastel, par la grâce de leur exé-

cution, c'est un talent des plus distingués et des plus agréables que le sien...; n'allons pas loin, car ici nous voyons une Anglaise dont le mérite d'écrivain est depuis longtemps admiré en France comme en Angleterre, madame Colmache, aussi instruite qu'aimable; sa conversation est intéressante sous tous les rapports, et les longues années de nos relations n'ont fait que me les rendre chaque jour plus chères.

Voilà encore une personne qui écrit, madame de Noirefontaine, femme d'un colonel du génie qui a été employé en Algérie; un ouvrage sur cette colonie, intitulé *Un Regard écrit*, témoigne d'un séjour occupé à de nombreuses observations malheureusement peu favorables. Pourtant de quels avantages ce beau pays ne pourrait-il pas être pour la France..., dont un des malheurs est d'avoir plus de gens actifs et intelligents qu'il n'y a de carrières ouvertes à leur ambition?

La société moderne qui, au lieu de la compression imposée par le catholicisme, veut laisser un libre essor à toutes les facultés, ne saurait trop chercher les moyens de satisfaire aux besoins et aux désirs de chacun.

Debout derrière les belles dames assises, un groupe d'hommes distingués attire les regards, parlons-en, et d'abord à tout seigneur tout honneur, voici :

M. le maréchal Magnan : il domine de sa haute taille ce qui l'entoure. On comprendra facilement que je ne peux ni ne veux parler des services militaires qui l'ont placé au premier rang dans la plus brillante et dans la plus périlleuse des carrières, il me faudrait trop de place ; je dirai seulement que dans des jours dont le souvenir m'est très-agréable, à l'époque où je fis jouer avec bonheur des ouvrages au Théâtre-Français, j'eus l'occasion de voir un bel officier tout charmant ; c'était, disait-on, le plus beau de l'armée, et l'on dit maintenant que sa bonté très-aimable se montre dans toutes les relations de sa vie ; placez tout cela à côté de la gloire et vous connaîtrez M. le maréchal Magnan. Pendant l'impression de ce livre, le maréchal Magnan est mort ; je n'effacerai rien de ce que j'écrivais, j'ajouterai seulement des regrets.

Si Balzac eût vécu à cette époque, je l'aurais placé près d'un maréchal de France militaire, lui qui s'était proclamé maréchal de France littéraire, et le public a eu de telles sympathies pour ce grand romancier, qu'on ne lui a guère contesté que par des plaisanteries le titre qu'il s'était donné ; en son absence, M. Léon Gozlan, avec son profond regard, son sourire moqueur, son style ciselé et émaillé de bons mots, peut dignement occuper la place et se vanter d'avoir une plume aussi finement trempée que la meilleure lame de Tolède ; de plus, M. Gozlan a ce qui manquait à Balzac, une con-

versation toute charmante, spirituelle et gaie, qui gaspille ses idées fines et originales comme un prodigue, sûr qu'il est d'avoir toujours de quoi dépenser sans s'appauvrir.

Près de lui est un officier, M. Clément Donève, qui a fait glorieusement la campagne de Crimée et celle d'Italie comme capitaine dans la garde impériale.

J'avoue que la guerre me fait souffrir et que j'appelle de mes vœux un temps où elle aura cessé pour toujours; mais il faut reconnaître que les vertus morales que développe la guerre, soulagent un peu l'âme de ses douleurs : devant le courage, l'abnégation et parfois les dévouements héroïques du soldat, on n'ose plus se montrer aussi égoïste et intéressé. En France, lorsque l'armée triomphe, il semble à chacun de ceux qui travaillent et surtout à l'artiste et à l'écrivain, qu'il a aussi le devoir de créer de plus beaux ouvrages pour la gloire du pays qui s'élève dans l'estime du monde entier.

Comme contraste à ces bruits terribles des combats, la musique nous vient en aide, elle est représentée là par un jeune compositeur de talent, M. Gilbert, qui ne peut manquer de se faire un jour un grand nom.

On commence à sentir dans notre pays le charme de la musique, et, quoique la France n'offre pas encore d'aussi nombreux exemples que l'Allemagne du goût et du talent des classes pauvres pour l'harmonie, il y a des

provinces très-arriérées qui laissent apercevoir ce qu'il y a d'instincts poétiques dans ceux qui vivent aux champs en communication continuelle avec la nature : ainsi dans les pays de montagnes, où de pauvres pâtres vont chaque jour mener des troupeaux et passent leurs journées à les surveiller, on peut les entendre improviser des chants et des paroles rhythmés remplis d'une mystérieuse et puissante rêverie. En Limousin, par exemple, on voit des chevriers aux sommets des montagnes, se détachant sur la lumière du ciel, avec leurs visages hâlés et leur pauvre costume qui, de loin, a quelque chose de pittoresque. Jambes et pieds nus, la tête ombragée par un vaste chapeau de paille, ils se tiennent tout en haut, sur des rochers escarpés qu'ils savent gravir agilement ; de là, ils communiquent par des chants avec d'autres pâtres montés comme eux aux faites des montagnes voisines. Ces chants à sons prolongés qui s'entendent à une grande distance, portent au berger le plus près des phrases d'un patois incompréhensible pour tout autre que ces pasteurs ; une seconde voix répond à la première en s'unissant à ses chants et réveille l'attention d'un autre pâtre plus éloigné, qui joint aussitôt à leurs accents sa voix sonore, qu'il module à son gré dans les mêmes tons : cela se prolonge à l'infini sur la chaine de montagnes qui traverse le pays et qui porte ces sauvages mélodies dans la solitude immense de la campagne. Une impression

étrange, profonde et charmante, est produite par ces chants pleins de mélancolie et d'originalité.

Si ces pâtres qui devinent l'harmonie, avaient appris la musique dès l'enfance, comme cela se fait dans les écoles d'Allemagne, en apprenant à parler, et s'ils connaissaient la poésie, que de belles choses leur seraient inspirées et que de bonnes choses pourraient en résulter ! Car le beau c'est l'éclat du bien, et les arts apportent aux âmes autant de vertus que de plaisir.

On sait ce que la musique produisit un jour sur un cœur de créancier. Depuis longtemps, les ruses des gardes du commerce étaient déjouées par l'adresse d'un pauvre homme de talent encore inconnu, et l'usurier, exaspéré de ne pouvoir attraper ni son argent ni son débiteur, voulut présider lui-même à son arrestation. L'artiste allait partir pour donner à Londres un grand concert, et, au moment d'emballer lui-même le précieux violon sur lequel reposaient ses espérances, il ne put s'empêcher d'en tirer quelques sons; entraîné par l'attrait de son art, il continue à faire passer devant lui toutes les mélodies de son œuvre. Juste à ce moment arrivait le créancier suivi des gardes du commerce, les portes étaient ouvertes; le créancier s'arrête, sûr de son fait, il barre la porte et veut écouter un instant. L'artiste ne le voit pas, il est tout à son inspiration; son âme s'exhale dans les sons habilement modulés par sa main savante, le sentiment de la joie s'efface sous des

accords d'une douleur déchirante qui amènent des larmes dans les yeux... Le créancier oublie sa colère et il se précipite vers l'artiste dans un mouvement d'enthousiasme. Celui-ci, en le reconnaissant, s'échappe et veut fuir, mais il est retenu par les alguazils.

— Mon concert!... ma réputation! ma fortune, tout est perdu! s'écrie le musicien hors de lui.

Mais le créancier, par un premier mouvement involontaire, crie aux agents, en tirant son portefeuille :

— Arrêter un si grand artiste... Non, non, ce serait un crime... Donnez la créance... et prenez l'argent...

Et il se paya lui-même, aux mains des gardes du commerce qu'il avait amenés, et qui restèrent ébahis.

J'ai aussi dans ce tableau un ancien ami, compositeur de jolis opéras, écrivain spirituel de comédies aimables, et qui rédige des articles sur la musique avec un talent des plus remarquables. C'est M. Hequet; celui-là peut juger des arts et des lettres avec connaissance de cause.

En parlant de l'influence qu'on peut avoir sur les cœurs même endurcis ou blasés, il est impossible de ne pas penser à celle qu'obtient l'éloquence des avocats de talent. Voici, dans mon tableau, la figure d'un des plus spirituels parmi les plus jeunes, M. Carraby. La vivacité de sa pensée, l'originalité de sa parole lui ont déjà conquis une place distinguée dans le barreau de Paris, et il en est de même pour M. Léonce de Sal,

dont le portrait est placé dans mon tableau à peu de distance de M. Carraby. Tous deux se sont formés sous l'égide de M. Lachaud. Ils ont commencé dans son cabinet avec le titre de secrétaire, mais tous deux maintenant deviennent aussi des maîtres. La verve joyeuse de leur conversation charme tous les dimanches notre dîner de famille chez M. Lachaud : il n'est guère possible de se faire une idée de l'entrain et de la gaieté de ces réunions hebdomadaires. Il faudrait pour cela, bien comprendre tout ce qu'une semaine de travail assidu, tout ce que la vue des dissensions, des passions violentes et de tous les malheurs qui viennent se dénouer sur les bancs des tribunaux, peuvent donner de prix à l'affection de famille, à l'amitié, à la vie honnête et noblement occupée qui se retrouvent sous le toit hospitalier et autour de la table joyeuse où préside M. Lachaud.

Voici quelqu'un dont le nom figure depuis longues années dans un journal très-répandu; le journal a bien souvent changé de maître, changé d'opinion et changé de rédacteur, sans jamais changer le secrétaire de sa rédaction, M. Boniface. Le *Constitutionnel* montre en cela du moins une admirable stabilité, c'est qu'il est sûr que la bienveillance de son secrétaire ne peut lui faire que des amis.

Près de là j'ai placé un publiciste de Gand, M. de Boergrave. Ses articles littéraires et historiques font l'honneur et le succès d'une revue fort estimée.

Et pendant que je parle de personnes qui ont attaché leur nom à des journaux en relief, ce serait le moment de caractériser quelqu'un dont le nom met en relief les journaux auquel il travaille.

M. Ganesco !

Mais, qu'il faudrait de sagacité pour analyser un tel caractère : il y a un peu de tout dans cette nature intelligente, fantasque, audacieuse et très-séduisante par une grande distinction ! Il ne lui manque plus que des circonstances favorables pour qu'il arrive à quelque chose d'extraordinaire, et si les événements ne s'y prêtent pas, ils ne pourront jamais empêcher qu'il ne soit une très-remarquable individualité... M. Ganesco, né dans la Valachie d'une famille depuis longtemps mêlée aux affaires publiques, fut par conséquent habitué dès l'enfance à ces luttes délicates, à ces habiletés diplomatiques nécessaires dans ces malheureuses petites provinces où une apparente indépendance toujours menacée n'échappe qu'à grand'peine à ces formidables puissances russe et autrichienne qui sont censées la protéger. L'on voit encore dans mon tableau, sous le costume d'un pays lointain, un autre exemple de l'extension immense du gouvernement de la Russie... C'est un prince arménien. Il est né dans la partie de ce malheureux pays qui appartient au czar ; car l'Arménie est partagée maintenant entre les Turcs, les Russes et les Persans.

C'est la Pologne de l'Asie.

Le costume pittoresque de ce prince étranger fut représenté par moi non-seulement pour sa richesse élégante, mais aussi parce qu'il atteste seul tout ce qui reste à présent d'un grand royaume autrefois glorieux, divisé, partagé et pour ainsi dire effacé de la carte du monde. Seulement, aux grands jours de fête de la Russie, au couronnement d'un empereur, par exemple, on revoit apparaître les splendides habillements de plus de soixante peuples dépendants de l'empire russe. Ils viennent orner le cortége dans leurs magnifiques costumes nationaux ; mais il ne subsiste plus que cela de leurs anciennes nationalités.

Pauvres peuples soumis à des idées et à des lois qui leur sont étrangères, et courbés sous leur joug, en vertu du droit du plus fort ! Ils souffrent... les hautes classes moralement, les autres physiquement !...

Quelle loi de justice et d'amour viendra-t-il dans l'avenir, pour que les hommes aient tous part à ce bonheur que Dieu a créé pour eux ? N'y a-t-il pas assez de maux inévitables pour que les mortels n'en inventent pas et ne s'imposent pas ainsi d'innombrables malheurs pendant leur passage si court sur la terre ?

Mais reportons nos idées vers les choses consolantes de la vie, les *rêves*, et regardons cet aimable souvenir des jours passés, M. le comte Milon de Villiers. C'est une connaissance qui date du temps où nous étions tous

jeunes; lui, semble avoir conservé toute sa jeunesse. C'est qu'il est de ceux dont le cœur et l'esprit n'ont jamais cessé d'être occupés, et à quatre-vingts ans, il fait toujours de très-jolis vers.

Puis j'ai encore là une pléiade de poëtes...

C'est M. Boissière, avec un talent admirable pour bien dire les vers qu'il fait très-bien.

C'est M. Levol, qui a réuni dans un charmant recueil des poésies d'un style pur et correct bien rare de notre temps.

C'est aussi une toute jeune fille poëte et jolie.

L'apercevez-vous là-bas, comme quelqu'un qui arrive, car à cette époque elle arrivait à peine à la vie de la pensée, et sa jeunesse était une fleur encore en bouton? Qui donc est cette blonde et belle enfant, avec sa magnifique chevelure ondulée et son frais visage; eh bien, c'est mademoiselle Jenny Sabatier, qui fait des vers charmants et les dit à merveille. On ne peut représenter, ni par le pinceau ni par la plume, la grâce et la pureté de sa diction. Mais pour vous dédommager, vous trouverez ici une de ses jolies pièces de vers.

OU S'EN VONT LES RÊVES?

Où vont les hourras de nos fêtes ?
Où vont les cris de nos douleurs
Et les chansons de nos fauvettes,
Et nos fous rires, et nos pleurs ?

C'est à quoi, dans notre faiblesse,
O mortels, nous rêvons sans cesse
Comme sans doute le ruisseau
Rêve où vont ses gouttes d'eau ?

Où vont les pensées des poëtes
Dont le front est ceint de lauriers ?
Où vont les humaines conquêtes
Avec le renom des guerriers ?
Jusqu'où survivra leur mémoire ?
... C'est à quoi songe toute gloire,
Comme sans doute le soleil
Rêve où va son rayon vermeil ?

Où vont ces vœux de jeune fille,
Purs élans d'un premier amour,
Où le cœur s'éveille et babille
Comme l'oiseau quand luit le jour ?
Vers quelle âme s'en va mon âme ?
... C'est à quoi songe toute femme ;
Comme sans doute le Zéphyr
Rêve où va son chaste soupir ?...

Où vont les bienfaits que l'on sème,
Où vont les aumônes du cœur,
Paroles d'amour que l'on aime
A répandre sur le malheur ?
... Vers des ingrats qu'un vice ronge !
C'est à quoi le bienfaiteur songe ;
Comme le ciel songe au destin
Des perles qu'il jette au matin !

Nous allons tous, hommes et choses,
Du néant voir la vanité ;
Nous fleurissons, femmes et roses
Pour un jardin : l'éternité !
Rêve ou réalité, tout passe!

> Gloire, amour, bienfaits, tout s'efface !
> Mais, quand vient le suprême adieu,
> Nous les retrouvons... près de Dieu !
>
> <div align="right">Jenny Sabatier.</div>

Mais voici quelqu'un qui accourt pour entendre ces vers harmonieux, c'est M. Philarète Chasles.

Je ne parlerai pas de ses œuvres littéraires, le premier des journaux les livre tous les jours aux sympathies de ses nombreux lecteurs, et les simples mortels n'ont pas le droit de juger les dieux du *Journal des Débats;* mais les aimables rapports de société et d'amitié avec le publiciste éminent? cela, c'est de mon ressort. J'ai le droit d'en dire tout ce que je pense et j'ai bien envie d'user sévèrement de mon droit. Je vous le demande : Que diriez-vous de quelqu'un venant avec un charmant esprit vous jeter en courant de ces bons mots qui vous étonnent d'abord, mais qui éveillent en vous tout ce qu'il y a d'idées vives, profondes et gaies; puis, comme une de ces apparitions qui ne se laissent qu'entrevoir et qui vous rappellent les êtres fantastiques, arrivant vers le dénouement des drames antiques et disparaissant dès qu'ils avaient dit leur mot au public, voilà que l'esprit, l'amitié, l'écrivain, l'homme du monde, tout s'évanouit et vous ne savez plus ce que cela est devenu. Il se passe des semaines, des mois, des années, et vous n'en entendez plus parler.

Cela ne tient-il pas trop du feu follet ?

Heureux pourtant sont ceux à qui l'on reproche de ne pas les voir assez souvent !

Et c'est un reproche que je serais bien tentée de faire encore tout naturellement à un des hommes les plus aimables que je connaisse, M. Berville.

M. le président Berville est poëte; la nature l'a fait ainsi, c'est-à-dire lui a donné, avec l'esprit le plus fin et le plus juste, cet idéal élevé qui voit de haut et plane sur les sujets qu'il traite avec une supériorité pleine de charme. On a de lui une foule de morceaux précieux aux amateurs de la bonne poésie. Dans ces pièces charmantes sur les jardins, sur le papillon, sur le cerf, sur sa retraite d'âge de la magistrature et grand nombre d'autres, les tendres sentiments de l'âme et les délicatesses ingénieuses de l'esprit se joignent à cette précision de l'idée et à cette justesse du mot qui constituent le vrai talent. La magistrature a pris la grande part de la vie du poëte qui a voulu, avant tout, payer à son pays la dette de l'homme de bien, en remplissant consciencieusement des fonctions importantes.

M. Berville eût pu se faire une réputation littéraire; il ne l'a point dédaignée, cette gloire de l'écrivain, car il sait qu'il n'y a pas de situation si élevée qu'elle soit, qui ne reçoive un lustre nouveau de la publication d'un bon livre ; mais il n'a voulu enlever aux devoirs qu'il s'était imposés que les instants qu'il ne pouvait lui consacrer. C'était le repos nécessaire, les heures inu-

tiles, et on devine au plaisir qu'on éprouve en lisant ses ouvrages, que les faire était pour l'auteur son plaisir.

M. Berville, avec ces saines idées libérales qui sont dans le cœur des gens de bien, était au-dessus des partis; nommé député par les libres suffrages de l'opposition, il n'a pas plus été le courtisan des peuples que le courtisan des rois; avec la même sagesse, son esprit aimable est resté au-dessus de toutes les vanités trop communes aux écrivains.

Peut-être un jour les grandes réputations tapageuses de notre époque s'effaceront-elles devant celles dont on pourra dire comme de M. le président Berville : il vécut pour le bien, pour le devoir, pour les lettres, sans rien demander, sans rien attendre et sans rien obtenir que l'estime de tous.

M. Berville est depuis longtemps le secrétaire perpétuel de la Société Philotechnique.

La Société Philotechnique compte soixante et quelques années d'existence; elle fut fondée par Monge, Berthollet et quelques autres savants vers la fin du siècle dernier; plus tard, l'Institut réclama ces hommes supérieurs, que des fonctions publiques occupaient de manière à prendre tout leur temps.

Cette société savante devint aussi littéraire sous leurs successeurs, et ce qu'elle a de plus remarquable, c'est que la littérature y est un plaisir, non une affaire. Tous les membres de cette société écrivent avec talent, au-

cun n'en fait son métier. Ce sont des amateurs lettrés qui ont, à côté de ce noble délassement, d'autres carrières : ils sont magistrats, avocats, artistes, professeurs, propriétaires, hommes du monde, car ils se recrutent par des scrutins à la majorité et se choisissent toujours des gens aimables et de bonne compagnie. J'ai déjà parlé ici de deux des membres de la société, M. Levol et M. Boissière, parlons encore de M. François, dont l'esprit distingué joint aux travaux du conseil d'État des écrits aimables où brillent le style comme l'érudition. Il y a encore des peintres de mérite comme M. Couder, et des compositeurs de musique. Mais en général, les poëtes dominent et les confidences de leurs œuvres se font dans des séances intimes qui ont lieu tous les dix jours. Ce n'est que tous les six mois qu'une séance publique admet une élite d'amateurs à partager leur plaisir. Ce jour-là un banquet charmant, plein de gaieté, d'entrain et de bonne amitié, réunit dans un magnifique salon les membres de la société et quelques invités privilégiés. Ceci, on peut le dire, est une oasis au milieu de la grande capitale, car cette réunion se compose d'écrivains, d'artistes, de savants, sans ambition, sans envie, admirant le beau partout, et cherchant le bien pour l'aimer, n'importe où il se trouve, même dans des opinions qui ne sont pas les leurs, même dans des principes qu'ils n'adoptent pas ; désirant le bonheur et l'honneur de la patrie sans vouloir s'en charger

exclusivement, qui n'ont dans leurs écrits ou leurs discours, d'allusions perfides pour personne et de malicieuses épigrammes cachées sous des louanges apparentes pour qui que ce soit; indépendants par vertu, libres par dignité ; ni flatteurs, ni ennemis du pouvoir, regardant ce mot : liberté, comme représentant la dignité humaine, et non, comme une âme perfide, pour saper tout ce qui fait le repos et la sécurité de la société, enfin de ces philosophes dont Montaigne dit :

« Nous avons aultrefois pu veoir gens ayant plus
« d'envie des choses simplement d'honneur, que de
« celles où il y avait du bruit et du prouffit. Estimant
« que la vanité et la richesse, au lieu d'augmenter l'es-
« timation, la ravale et en retranche. »

Pour donner une idée des charmants plaisirs du banquet qui réunit tous les six mois la Société Philotechnique et ses heureux invités, je ne puis rien faire de mieux que de citer une des jolies chansons qui en ont égayé le dessert, et qui est due à M. Auguste Giraud.

UN PETIT COIN DES CIEUX

A UN AÉRONAUTE

Pourquoi, Nadar, pourquoi vouloir monter
Dans ton esquif vers la céleste sphère?
Dieu nous créa les enfants de la terre,
De ce domaine il faut nous contenter.

* Vouloir atteindre aux voûtes éternelles,
C'est oublier des biens plus précieux ;
Pour entrevoir un petit coin des cieux
Est-il besoin que nous prenions des ailes ?

Crois-tu, là-haut même, en ton vol certain,
De l'infini percer les grands mystères ?
Crois-tu pouvoir aux humaines misères,
Fier exilé, te dérober soudain ?
Espères-tu des ivresses nouvelles
Pouvant charmer et ton cœur et tes yeux ?
Pour entrevoir un petit coin des cieux,
Est-il besoin que nous prenions des ailes ?

Lorsqu'une mère entourait ton berceau,
Rappelle-toi ses baisers, ses caresses :
En t'éclairant du feu de ses tendresses,
Elle t'ouvrait l'horizon le plus beau.
Au souvenir des vertus maternelles,
Même quand l'âge a blanchi nos cheveux,
Pour entrevoir un petit coin des cieux,
Est-il besoin que nous prenions des ailes ?

Vois la nature, au milieu d'un beau jour,
Quand le printemps étale ses corbeilles ;
Ces bois, ces prés, ces campagnes vermeilles
Que les saisons décorent tour à tour.
Devant l'éclat de ces roses si belles,
De ces raisins au jus délicieux,
Pour entrevoir un petit coin des cieux,
Est-il besoin que nous prenions des ailes ?

De la beauté le regard enchanteur
Semble évoquer les célestes phalanges
Et nous guider vers le pays des anges,
Où tout est joie, espérance et bonheur.

Dès que l'Amour, aux vives étincelles,
Unit notre âme à l'objet de nos feux,
Pour entrevoir un petit coin des cieux,
Est-il besoin que nous prenions des ailes?

Chantres divins, Mozart ou Rossini,
Et vous, auteurs du *Cid* et d'*Athalie*,
La grâce en vous au sublime s'allie
Et nous enchaîne à leur charme infini
En écoutant vos notes immortelles,
Ou de vos vers le rhythme harmonieux,
Pour entrevoir un petit coin des cieux,
Est-il besoin que nous prenions des ailes?

Faire éclater un noble dévouement,
Mettre en lumière une vertu civique
En s'immolant par un acte héroïque,
C'est montrer Dieu dans son rayonnement!
Que dire enfin de ces vierges modèles
Servant le pauvre en leurs élans pieux!
Pour entrevoir un petit coin des cieux,
Est-il besoin que nous prenions des ailes?

Ami, crois-moi, de ta témérité
Le résultat ne peut qu'être éphémère :
Icare aussi veut déserter la terre,
Puis il retombe et meurt désenchanté.
Prends par l'esprit l'essor des hirondelles,
Mais pour ton corps sois moins ambitieux.
Pour entrevoir un petit coin des cieux,
L'homme a son âme, et voilà bien ses ailes.

Du côté opposé de mon tableau voici une grande notabilité de la magistrature, M. Dupin. Tout le monde le connaît, et je ne veux parler que de ce qui se montre

dans un salon de cet esprit supérieur, vif, incisif, mordant, mais plein d'un bon sens encore plus admirable en notre temps qu'en aucun autre, car il y est plus rare : un bon mot de M. Dupin caractérise une situation, stigmatise une idée, résume une discussion, et c'est toujours juste et net. Éminent en jurisprudence, il imposa son avis à la Chambre des députés comme il l'imposait au Palais de justice, et fut un de ses plus habiles présidents. De même sa parole est écoutée avec plaisir et produit un grand effet dans un salon jusque sur les femmes. Aussi l'ai-je placé près de deux très-jolies personnes, mademoiselle de Pialat, dont la beauté gracieuse et délicate a un charme attirant, et mademoiselle Huet, d'une beauté éclatante. Oh! c'est la première distinction de la femme que d'être belle; mais le talent et l'esprit ne manquent pas à ces jeunes beautés... Et M. Dupin est de ceux avec qui rien n'est perdu. Il aime tout ce qui est beau, tout ce qui est bon, tout ce qui est utile et tout ce qui est agréable.

Mais on voit encore, tout près de M. le président Berville, le comte de Trogoff, bien connu de tout ce qui aime les lettres. Il est de ceux qui ont voulu que les jeunes esprits qui s'éveillent à la poésie parmi les ouvriers, pussent aussi connaître et apprendre de lui à bien penser et à bien dire; car il récite au milieu d'eux ses beaux vers dont la forme est simple et l'idée élevée, et son succès parmi ses auditeurs naïfs est

aussi vif que celui qu'il obtient dans les salons les plus élégants.

D'une ancienne famille de Bretagne, ses parents habitaient les colonies françaises; il y est né, et lorsqu'il vit chez moi une foule des beaux oiseaux de ces climats du soleil, il m'adressa ces jolis vers où l'indulgente amitié brille autant que le talent.

LES OISEAUX D'AMÉRIQUE

ÉPITRE A LA VOLIÈRE DE MADAME ANCELOT

Saphirs qui voltigez, émeraudes vivantes,
Délicieux oiseaux dont les beautés mouvantes
Enchantent ce séjour, salut! avec bonheur
Je vous retrouve ici : vous rendez à mon cœur
Et la verte savane et l'horizon sans brumes
Où le soleil posa son prisme sur vos plumes.
Non, non, vous n'êtes pas pour moi des étrangers,
Harmonieux trésors, aussi beaux que légers!
Naguère grandissant loin de cette Armorique
 Où reposent tous nos aïeux,
Ma seconde patrie était cette Amérique
Qui vit se dessiner vos contours gracieux.
 Avant l'heure où mon bon génie
M'attira dans ce lieu si cher à Polymnie,
Je vous avais suivis, je vous avais aimés.
 Sous les ombrages parfumés
Vos ébats, vos concerts, votre nid sans défense,
Vos brillantes couleurs ont ravi mon enfance...
Le charme continue et je vous vois encor
Aussi resplendissants que sous les rayons d'or
 Que baignent les rives créoles,

Où le ciel est partout constellé d'auréoles,
Vous n'avez rien perdu non plus de vos accords,
Compagnons de mes jeux, de mes premiers transports.
Vos notes sont toujours artistement lancées :
Pleines de souvenir vos chansons cadencées
Savent me rappeler par un magique accent
La plaintive légende, en merveilles fertile,
Que ma nourrice noire, africaine Sibyle,
 Me racontait en me berçant.

En vous nul changement : même attrait, même joie ;
Pourtant on vous priva des lieux où votre vol
Tantôt fendait la nue, tantôt rasait le sol.
Vous ne pouvez planer dans l'espace où flamboie
Un été sans rival qui sème vos couleurs
 Sur le sein de toutes les fleurs.
Mais si vous n'avez plus le beau ciel des Antilles
Où glissent mollement vos légères familles,
Captifs, vous retrouvez plus d'un bonheur ici :
Dans ce riant boudoir parfumé d'Ambroisie
 Vous rencontrez la Poésie ;
Elle charme l'exil, elle a son ciel aussi ;
Son souffle printanier, ses divines rosées
Surpassent en fraîcheur les brises alisées.
Sous son toit protecteur, faible essaim frémissant,
 Chantres au lumineux corsage,
Vos jours échapperont au terrible passage
De l'ouragan du sud, sans cesse renaissant ;
Aucun grain ne fera pâlir les étincelles
Qui viennent se fixer en rubis sur vos ailes ;
Et vos riches duvets, ces parures de l'air,
Ne seront pas souillés par le hideux plumage
Des oiseaux qui, soudain fondant comme l'éclair
 Sur la couvée au doux ramage,
Déchirent les berceaux où palpite l'amour
Et couvrent de débris les arbres d'alentour ;
Bien loin de ces tyrans, à l'abri des murmures
Qui grondent à travers l'océan des forêts,

Le pur cristal de l'eau, les grappes toujours mûres
Vous sont encor donnés et chassent vos regrets.
Soyez toujours heureux dans la chaude retraite
Où la main d'une amie avec douceur vous traite ;
Exilés, qu'une muse honora de son choix,
Continuez vos jeux ; bercez par votre voix
 Cette Sévigné du théâtre
Dont l'esprit, enjoué, plein de traits éloquents,
Nous séduit en public et dans le coin de l'âtre,
Et paraît oublier les applaudissements.
Réjouissez l'auteur à la croyance saine,
Qui sait demeurer femme, en abordant la scène.

<div style="text-align:right">Cte de Trogoff-Kerbignet.</div>

Si je cite les vers de M. de Trogoff malgré les flatteries qu'il m'adresse, c'est que l'on sait que les vers sont une espèce d'idéalisation qui embellit tout ce dont ils parlent.

La poésie peut s'unir ainsi aux graves occupations de la magistrature et des emplois publics; mais elle se trouve encore plus naturellement unie aux arts, dont elle est la source et la compagne. Aussi la voyons-nous souvent inspirer de beaux vers à ceux qui font ou de la belle musique ou de beaux tableaux, et j'ai eu dans mes réunions beaucoup d'exemples de personnes réunissant ce double mérite. De ce nombre est M. le baron de Magrath, qui joint à tous les agréments d'un aimable homme du monde un talent d'artiste peintre constaté par ses succès dans plusieurs expositions, et un talent

de poésie d'un ordre élevé qui ne tardera pas à se manifester glorieusement par la publication d'un grand poëme sur l'Orient. Près de lui, M. Théodore Véron, dont les vers énergiques ont touché à tout ce qui a vivement ému les esprits à notre époque, et dont le talent en peinture brilla dernièrement à l'exposition en représentant une grande scène de la guerre d'Italie, l'Empereur visitant et consolant les blessés après la bataille de Solférino.

Indépendamment du mérite d'exécution d'une œuvre d'art, c'est encore un avantage de la rattacher à un fait historique, de même que dans un livre, le mérite littéraire s'accroît par la valeur de l'idée première, surtout quand cette idée touche à des choses importantes et d'un intérêt général.

Ainsi se présente le livre de M. Martin-Doisy, intitulé: *Assistance publique comparée dans l'ère païenne et l'ère chrétienne.*

Lorsqu'on connaît M. Martin-Doisy, l'on est étonné qu'il ait pu trouver le temps d'écrire de longs ouvrages qui attestent de grands travaux et des recherches innombrables, car les salons de Paris le voient incessamment promener son active bienveillance... Quelquefois il a manqué une soirée hebdomadaire, mais quand on le revoit, il vient d'Afrique. — Où passez-vous vos vacances? se dit-on entre amis... Alors on apprend un jour que c'est à Constantinople que va M. Martin-Doisy,

à moins pourtant que de ne soit à New-York. Sa bonté et son désir d'obliger sont merveilleusement secondés par sa prodigieuse activité, qui seule est capable de servir ses intentions constantes d'être utile... Il connaît tout le monde, sait toute chose, et cherche toutes les occasions de rendre service.

Charles Fourier, le philosophe, qui a émis tant d'idées, dont on se moque et dont on se sert — espèce de procédé fort en usage avec les inventeurs — Charles Fourier donc a voulu appliquer aux hommes cette loi d'attraction qui gouverne l'univers et qui produit cette harmonie de la nature où tout s'accomplit par amour, tandis que les hommes en dehors de la loi générale luttent contre leurs instincts naturels et n'offrent dans leurs relations entre eux que discordes et déchirements. J'avoue que, sans avoir trouvé, comme ce philosophe, un système pour réparer ce mal, je suis forcée de le reconnaître, et que mes observations m'ont souvent montré les personnes avec qui j'étais en relations passant leur vie à faire des choses qui ne leur étaient pas agréables et suivant des carrières qui leur étaient antipathiques. C'est certainement un grand malheur que d'occuper constamment les plus belles heures de sa journée à un travail qui déplaît, d'habiter forcément une ville qui vous est désagréable, tandis que vos amitiés et vos goûts vous appelleraient ailleurs, et c'est là le malheur de la plus grande partie des employés du gouvernement et des mili-

taires, même dans les fonctions et dans les grades les plus élevés. Aussi voudrions-nous qu'il se créât de grandes et brillantes existences en dehors de ces esclavages brillants et incertains de la carrière administrative, et c'est une des choses que nous croyons nécessaires à trouver pour le bien de notre pays ; il restera toujours assez de personnes qui auront le goût et le talent des emplois publics, et je vois dans mon tableau, au milieu des écrivains et des artistes, quelqu'un d'aussi remarquable par son esprit aimable d'homme du monde que par une capacité supérieure dans l'administration. C'est M. le baron Petit de la Fosse. L'on a dit de lui : « A l'expé-
« rience des affaires, à la connaissance des hommes,
« à beaucoup d'habileté à les manier, à beaucoup
« d'intelligence, il joint un caractère à la fois ferme
« et conciliant, une volonté ferme et des formes ai-
« mables... »

Dès sa jeunesse, il entra dans la carrière des préfectures, il s'y trouva plus d'une fois aux prises avec les circonstances difficiles que firent naître les divisions politiques de notre époque, et il s'en tira avec ce courage et cette présence d'esprit qui triomphent des plus grandes difficultés.

Justement estimé, ayant reçu des témoignages constants des sympathies de tous ceux qui furent en relation avec lui, ayant donné toute sa vie aux affaires publiques, y ayant couru des dangers et sacrifié les goûts qui pou-

vaient l'attirer vers Paris où des talents littéraires auraient pu lui donner des succès, M. le baron Petit de la Fosse eut pourtant à souffrir d'une de ces injustices que rien ne peut prévenir ou empêcher : un nouveau venu au pouvoir fut circonvenu et donna à un calomniateur la place de l'homme de bien appuyé sur plus de vingt années de services.

Heureux ceux qui doivent à une carrière indépendante l'éclat de leur existence!

Si l'Empereur n'eût pas été instruit de cette injustice, que fût devenu l'honnête homme intelligent qui avait usé ses ressources de fortune dans des préfectures pour le bien de l'État?

Mais l'Empereur lui fit donner une recette générale.

Que de justes plaintes étouffées avant qu'elles atteignent aussi haut, laissent l'injustice accabler les dernières années de la vie de gens honnêtes et intelligents!

Heureux donc ceux qui n'ont rien à demander à l'État, plus heureux encore ceux qui n'ont rien à demander à personne.

De ce nombre serait M. le marquis de Béthisy, si quelques velléités ambitieuses ne s'étaient glissées dans son esprit, à ce que disent ses amis... Mais nos amis, j'entends les amis du monde frivole..., ne manquent jamais de chercher des torts à leurs amis et de leur en inventer s'ils n'en ont pas... Plus la société où l'on vit est brillante, c'est-à-dire désœuvrée, riche et noble, plus

la malignité s'y exerce avec adresse; l'on n'a rien à faire, et au lieu d'employer son temps au bien, on l'occupe au mal, mais à un mal secret, qui se cache sous des airs gracieux et des paroles charmantes; et ces malicieux propos qu'on fait circuler tout bas s'attaquent principalement à l'homme qui sort de l'oisiveté habituelle à cette société aristocratique, pour se mêler aux intérêts et aux affaires de la vie, comme si l'immobilité était la première qualité des gens *comme il faut.* M. de Béthisy, très-jeune, initié aux choses de la vie politique, pair de France par la loi de l'hérédité qui n'était pas abolie à la mort de son père, siégea sous le roi Louis-Philippe. Il remplit même alors plusieurs missions diplomatiques, et quand, à peine au milieu de la vie, il se trouva en dehors de toutes les choses importantes qui remplissaient ses jours et ses pensées, comment n'aurait-il pas eu l'idée de remplacer par d'autres occupations utiles, et la diplomatie et la Chambre des pairs qui lui manquaient; alors il devint la providence d'une foule de sociétés bienfaisantes, comme la Société protectrice des animaux, la Société d'acclimatation des bêtes étrangères, la Société d'horticulture, la Société des sauveteurs, etc.

Et toutes ces sociétés-là ne récompensant guère que par des médailles les belles et les bonnes actions, M. de Béthisy doit contribuer de tout son pouvoir à mettre en honneur les décorations et à les porter pour leur donner du prix.

Une foule de sociétés se forment de notre temps avec les meilleures intentions pour le bien, et, plus d'une fois, M. de Béthisy dut céder aux instances qui lui furent faites d'y prendre part.

On a dit que les nombreux généraux qui commandèrent vers la fin du règne de Louis XIV étaient la monnaie de Turenne. Eh bien, toutes ces petites sociétés qui traitent d'affaires particulières sont la monnaie de l'assemblée qui traite des affaires générales, — le Sénat.

Pour moi, qui ai trouvé les meilleures relations du monde dans mes rapports avec M. le marquis de Béthisy, je lui ferai pourtant un reproche ; c'est une timidité inconcevable dans sa position, quand il a pu voir, comme nous tous, que l'audace est ce qui réussit le mieux de notre temps. Personne à présent ne va chercher le mérite qui se cache et la pensée qu'aucune parole ne manifeste... Timide, réservé, silencieux, comme s'il craignait que l'attention se portât sur lui, M. de Béthisy laisse les autres se mettre en avant d'une façon aimable, dont on devrait lui savoir gré dans ce pays de vaines paroles : si je le lui reproche, c'est que je crois qu'on y perd. Lorsqu'il m'est arrivé de le voir loin du monde, de l'entendre causer dans cette intimité confiante de l'amitié, où l'on ne craint pas la malveillance, il montrait autant d'esprit que de bonté. Sa conversation s'animait, et il est rare qu'elle n'ait pas fini par quelque chose d'imprévu et de charmant.

Il y a quelques années, il m'est arrivé de dépeindre un grand seigneur d'autrefois vivant en France aujourd'hui. Toute sa personne était le modèle de cette grâce noble, simple, digne et charmante, dont il reste si peu d'exemples en France de nos jours. Cette dignité des grands seigneurs de l'ancienne cour se compose de bien des nuances délicates ; d'abord d'habitudes du corps, de choix dans les expressions en parlant, et d'un accent particulier dans le langage, sans que rien de tout cela ait été appris. L'enfant, élevé dans la maison paternelle, entouré de sa famille et de maîtres dont les bonnes manières ont été la meilleure recommandation, n'a rien connu de commun, de trivial ou de vulgaire, et il a pris naturellement une distinction que rien ne peut rendre, qu'il ne sent pas lui-même, et dont l'effet se fait sentir aux autres à son insu.

Mais cette distinction extérieure ne doit être que la manifestation des sentiments intérieurs. Ainsi, la tenue pleine de noblesse représente l'élévation de la pensée ; la grâce bienveillante indique la bonté, et la politesse affectueuse révèle l'amitié. Sans doute, cette apparence est parfois comme la dorure imitant l'éclat de l'or ; mais quand l'or se trouve sous le travail qui l'a perfectionné et qui le rend si brillant ; quand l'intelligence se manifeste sous des formes si aimables, et que les généreux penchants de l'âme s'expriment par ces paroles gracieuses, c'est la perfection humaine dans les

conditions de la civilisation complète et sa puissance se fait sentir à tous par un charme irrésistible.

Eh bien! tout cela me revient à l'esprit quand je veux parler de quelqu'un représenté dans mon tableau, et qui vient quelquefois charmer par sa présence mes modestes réunions. C'est M. le comte Léon de Béthune : aimant et cultivant les arts et les lettres, il recherche ceux qui s'en occupent, et ses paroles aimables les consolent d'un revers ou doublent pour eux le prix d'un succès. Il est du petit nombre de ces descendants des grandes familles historiques dont le nom se lie depuis des siècles à la monarchie française, qui comprennent les idées nouvelles, qui en acceptent tout ce qui est bon et glorieux pour la France, mais qui vivent dans la retraite parce que, habitués jadis à toutes les grandeurs, ils veulent garder au moins parfaitement intacte celle de la fidélité!

On comprend facilement combien j'ai peu besoin du monde des salons nombreux et tapageurs de notre époque, quand je puis joindre aux plaisirs d'une aussi aimable société le plaisir du travail si grand pour moi, et le plaisir délicieux de la lecture.

Je lis beaucoup et surtout je relis. Un petit choix de livres anciens et modernes est une source inépuisable pour moi de réflexions et d'émotions ravissantes. *Josselyn* et les *Harmonies* m'ont fait parfois oublier toutes les peines ou tous les amusements de la vie en portant

mon âme dans ces régions idéales où il n'y a que des douceurs ineffables; je dois aussi beaucoup à Balzac, et mon admiration pour son œuvre a grandi à mesure que j'ai eu plus d'expérience des choses de ce monde; je lui reprochais jadis à lui-même de l'exagération dans sa peinture des vices du cœur humain; je lui ai contesté la vérité de *madame Marneffe*, de *Vautrin*, etc., etc.; il me disait en souriant: Vous voyez tout en beau parce qu'on vous aime et que l'affection est comme le soleil qui dore tous les objets...

Balzac a pris sa place maintenant au premier rang des écrivains. Il a fait école; les auteurs dramatiques vivent depuis quelques années de l'arrangement pour la scène de quelques-unes de ses conceptions, et ceux qui réussissent le mieux sont ceux qui en approchent le plus.

Le temps avait marché pendant que j'exécutais mon tableau; des années s'étaient écoulées, et cette fois aucune révolution n'avait troublé le sol parisien, les pierres n'avaient pas été arrachées de la rue pour en faire des barricades. On en avait remué beaucoup, mais pour élever des monuments, ce qui avait peut-être contribué à ce qu'on ne s'en servît pas pour les détruire...

La tranquillité publique est nécessaire à tout progrès, et les idées ne s'éveillent qu'au repos des passions haineuses. Les grandes et bonnes choses de ce monde ne s'exécutent qu'aux jours de paix.

Quatre révolutions, pendant l'espace où j'avais fait mes quatre tableaux, avaient donné à mes réunions un aspect nouveau, et m'avaient permis des observations sur les sociétés diverses amenées au grand jour par les gouvernements différents, et je dois reconnaître que la prodigieuse activité déployée dès les premières années du règne de Napoléon III me semble le régime le plus salutaire à la nation française; la guerre de Crimée, l'alliance anglaise, les relations avec tous les souverains de l'Europe et les travaux intérieurs se joignent à ces faits extérieurs. Le Louvre achevé, le boulevard de Sébastopol et surtout le bois de Boulogne devenu un lieu enchanteur, où l'on sent se calmer sous des rêves délicieux toutes les agitations de l'âme qui sont parfois si pénibles lorsqu'on est mêlé aux luttes incessantes de la grande ville ; enfin, ces quartiers magnifiques qui se préparent, tout se réunit pour rendre la vie plus heureuse à Paris qu'elle ne l'a jamais été, et le bonheur n'est pas turbulent.

Mais s'il y a de notre temps de grandes espérances de prospérité pour tous, il y a bien encore quelques germes de destruction pour la société. Que de peuples arrivés comme la France à l'apogée d'une belle civilisation, où les sciences, les arts et les lettres avaient atteint le plus haut point de perfection, ont disparu de la terre ne laissant que des débris où les recherches de la science ont peine à reconnaître les traces de ces civilisations

disparues! Ah! sans doute on n'a pas à craindre ces hordes sauvages qui venaient de l'étranger, comme les soldats d'Attila, saccager une contrée heureuse, détruire les monuments des arts, brûler les bibliothèques, abolir les lois et changer les mœurs des nations civilisées pour implanter leur barbarie sur le sol dévasté : toutes les nations de l'Europe ont une civilisation avancée, à la surface au moins, mais sous cette couche dorée est un peuple malheureux et ignorant; les barbares ne viendront pas du Nord, ils sortiront de terre, des bouges où s'entassent la misère et le vice. Des ambitieux s'en seront fait une armée en les trompant. Il est si facile de faire croire tout ce qu'on veut à ceux qui ne savent rien! Alors, comme les hordes barbares, ils saccageront une contrée heureuse, détruiront les monuments des arts dont ils ne connaissent pas le prix, brûleront les bibliothèques inutiles à qui ne sait pas lire, et changeront les douces habitudes et les élégances aimables des nations civilisées, pour implanter leur barbarie sur le sol dévasté.

Il faut donc bien vite faire de ces barbares qui vivent en bas sous la civilisation, des hommes policés, instruits et heureux, éclairer leur esprit et améliorer leur sort. Au lieu d'être des ennemis, qu'ils soient des frères et qu'ils aient part à tous les bienfaits de la société. Alors ils aimeront le beau, et ils feront le bien; l'éducation générale est la première con-

dition de la sécurité et le premier devoir de la justice.

Si le gouvernement peut beaucoup, les particuliers peuvent davantage pour l'amélioration des classes laborieuses et leur bien-être. Déjà de grands industriels ont fait des choses excellentes. M. Paul Dupont, dans ses beaux ateliers d'imprimerie, a été l'un des premiers à mettre en pratique ces idées généreuses qui sont inspirées par un bon cœur, mais qui ne peuvent être appliquées que par un bon esprit. Ses ouvriers sont ses associés. Les femmes sont admises au travail, et chaque année des récompenses encouragent les travailleurs qui ne forment qu'une famille heureuse et honorée avec leur chef.

Tant d'efforts méritaient de grands honneurs qui n'ont pas manqué. Le plus aimable de tous a été une visite de l'Impératrice le 21 mars 1865.

Mais, pour en revenir aux *Salons de Paris*, nous dirons à regret que jusqu'ici ils ne se sont pas montrés dans ces conditions intelligentes qui valurent tant d'éclat à la société d'autrefois.

Les réunions sont rares, elles sont trop nombreuses et l'on y est comme dans un lieu public, où l'on ne fait pas société avec ceux qui vous entourent. On ne cause pas, et il n'y a nulle place pour l'esprit.

Cependant, comme le besoin d'attirer l'attention et même l'affection se fait toujours sentir, les femmes essayent de prendre les cœurs uniquement par les yeux,

et les toilettes les plus tapageuses se sont vues de notre temps. Au lieu de mots spirituels qu'on ne peut pas dire, on met force falbalas qui se voient de loin ; au sein d'une conversation aimable, on entasse un amas de rubans à couleurs tranchantes qui éblouissent les yeux. Autant d'idées supprimées ou retenues, autant de fleurs et de clinquants ajoutés. La robe s'enrichit de toute la pauvreté de l'esprit, et ces frivolités innombrables de la toilette actuelle des femmes, étalées sur le cercle immense que forme autour d'elles la crinoline, fait ressembler une femme parée à une boutique ambulante de marchand de nouveautés.

Les *Salons* ne pourront renaître que quand la vanité des parvenus s'apaisera un peu et que l'étalage d'un luxe récent ne tiendra plus le premier rang.

Alors on comprendra de nouveau en France, qu'être aimable est plus agréable pour les autres que d'être parée ; qu'un bon mot vaut bien un bijou et qu'une conversation intelligente et gaie est plus amusante que la vue de rubans bariolés et de garnitures démesurées... Nous verrons peut-être alors moins de luxe extravagant en haut, moins de misère cruelle en bas et de l'esprit aimable partout.

CINQUIÈME ET DERNIER TABLEAU

—

LE SOIR

—◆◆—

UN SALON
SOUS L'EMPIRE DE NAPOLÉON III

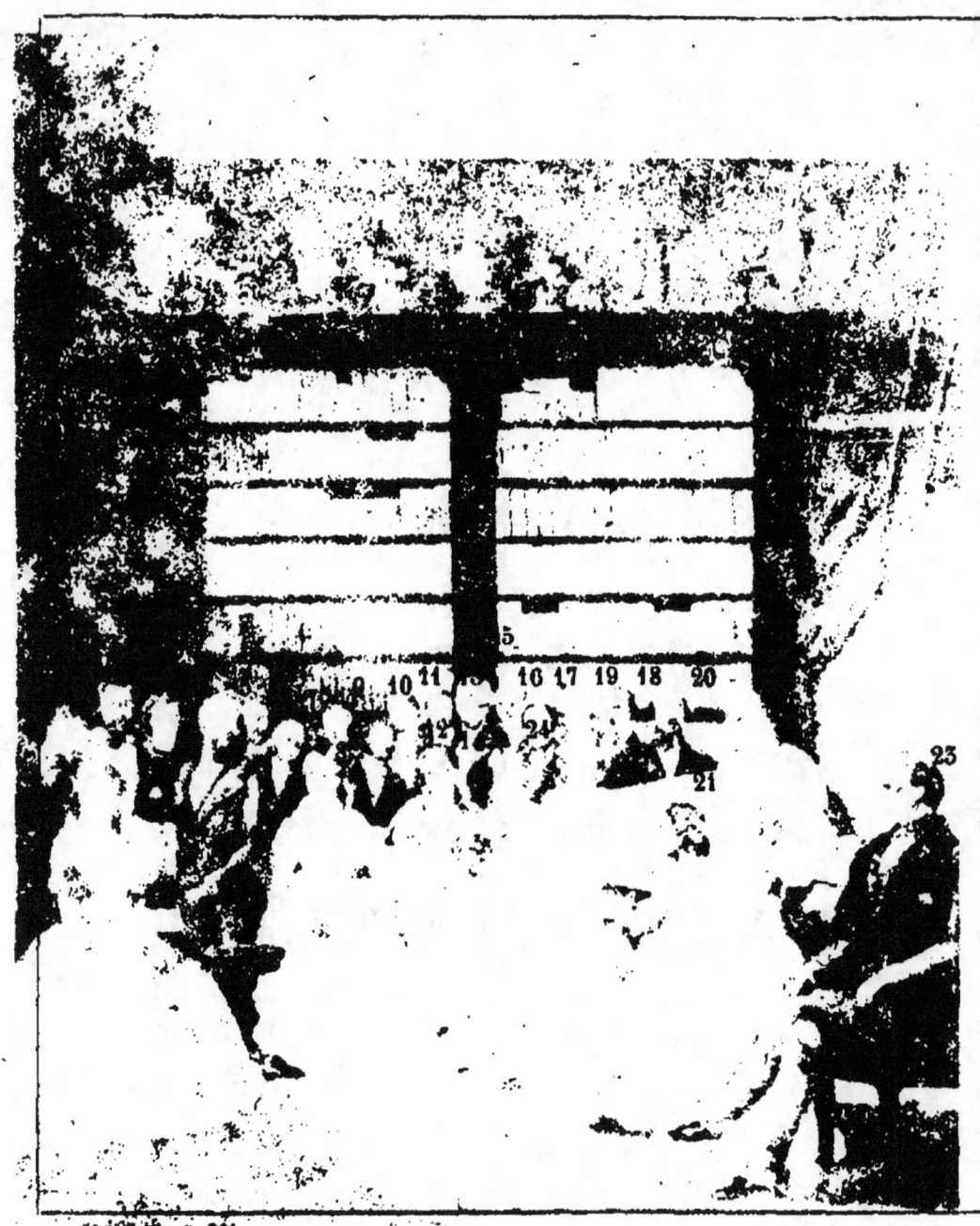

1. Octave Lacroix.
2. Éric Isoard.
3. Mᵐᵉ de la Vallée d'Vray.
4. A. de la Porte.
5. Nadaud.
6. Paul Decoux.
7. Félix Sangnier.
8. Mᵐᵉ Thérèse Sangnier.
9. Georges Lachaud.
10. Clovis Michaux.
11. Baron des Marais.
12. Mˡˡᵉ Eugénie Mathieu.
13. Roux Perrand.
14. Comtesse de Carlort.
15. Dieudonné.
16. Valentin Smith.
17. Jules Oppert.
18. Marquis de Laqueuille.
19. Bourgoin.
20. Marquis de Valori.
21. Mᵐᵉ Ancelot.
22. Mᵐᵉ Lachaud.
23. Lachaud.
24. Comtesse de Trogoff.

CINQUIÈME ET DERNIER TABLEAU

— 1864 —

M. NADAUD CHANTANT SA ROMANCE INTITULÉE : L'ÉLOGE DE LA VIE

NOMS DES PERSONNES QUI SONT REPRÉSENTÉES DANS CE TABLEAU ET QUE JE VOIS ENCORE HABITUELLEMENT

MM. le marquis DE VALORI, le marquis DE LAQUEUILLE, NADAUD, OCTAVE LA CROIX, OPPERT, MICHAUX BOURQUIN, DIEUDONNÉ, le baron LALLEMAND-DES-MARAIS, ROUX FERRAND, ÉRIC ISOARD, LACHAUD, GEORGES LACHAUD, F. SANGNIER, CHARLES LACHAUD, PAUL DECOUX, ERNEST LACHAUD, AUGUSTE DE LA PORTE.

Les femmes sont : Mesdames la comtesse DE CARFORT, la comtesse DE TROGOFF, mademoiselle B... DE L..., mesdames DE LA VALLÉE D'YRAY, LACHAUD, SANGNIER, et enfin moi, madame ANCELOT.

Dix ans se sont passés depuis l'époque où j'ai commencé mon quatrième tableau, et nous n'avons pas eu la moindre révolution. Le calme s'est fait autour de moi et en moi ; mais s'il annonce en moi l'approche de la fin du jour, il indique, au contraire, pour notre pays, il faut l'espérer, le commencement de jours heureux.

Une activité prodigieuse, telle qu'il ne s'en était jamais vu en France, où l'oisiveté fut jadis preuve de noblesse, a changé les mœurs de la société et apaisé les esprits. Si cette activité n'est pas complétement au profit de l'intelligence, si le sens moral me semble avoir baissé, le bien-être matériel s'est accru et la prospérité est plus générale.

Ces travaux immenses pour embellir Paris, et faire de ses deux promenades, le *bois de Boulogne* et le *bois de Vincennes*, des lieux de délices, cette place de l'Étoile avec ses douze avenues, qui eût été jadis la première des merveilles du monde, et Paris tout entier devenant le monde des merveilles, me charment au point de donner une poésie idéale et ravissante à ce soir de la vie, si triste pour quelques-uns. Le beau extérieur est aussi puissant sur moi que le beau moral. On m'a reproché d'avoir montré dans mes comédies des gens trop parfaits. M. Rolle disait dans un de ses feuilletons :

« Dans les pièces de madame Ancelot, tout le monde
« est mouton, il n'y a pas de loup. »

Pourtant, et il me l'avait appris lui-même, je savais bien qu'il y avait des loups, et, pour peu que l'on se soit mêlé aux choses de ce monde, qu'on ait seulement fait jouer ou imprimer quelques ouvrages et que le public vous ait montré quelque sympathie, on a entendu pas mal de loups hurler autour de soi, sans

compter que, aux jours de révolutions, on voit des loups affamés sortir de toutes parts pour chercher quelque chose à dévorer... Mais j'aime à voir et à peindre le beau !... C'est parce que l'espèce humaine ne satisfait pas toujours l'esprit... qu'on se plaît à inventer les anges !

Je n'inventais pas toujours, ma jeunesse s'est passée au milieu de gens si honnêtes, si consciencieux, si délicats, que je n'avais qu'à me souvenir pour peindre des gens de bien. Avoir vu trop matin le soleil est mauvais, les nuages de la journée auxquels on ne s'est pas attendu, vous semblent une injustice et je me suis parfois indignée des bassesses et des méchancetés ! Je n'y comptais pas. Au reste, la fin de ma vie sera pareille à son commencement : la retraite, qui n'est pas la solitude, car elle laisse autour de moi quelques amis, m'éloigne de ce monde des vanités, des intérêts et des ambitions, où l'on ne trouve jamais d'amitié réelle ; et chez moi il se reforme ce que j'appelle un *salon*, c'est-à-dire une réunion de personnes qui se connaissent, qui se retrouvent avec joie et qui n'attendent de la société que les plaisirs de l'esprit.

Mais une foule de raisons s'opposent en ce moment à ce qu'il y ait dans Paris des *salons* de ce genre : d'abord les grandes vanités qui ne donnent qu'un petit nombre de soirées et de dîners dans l'hiver, afin d'y déployer un grand luxe destiné à éblouir et à faire du bruit dans

les journaux ; toute réunion dont on peut rendre compte dans un journal ne saurait être un salon, car toute liberté de conversation en est bannie. Les longs voyages qui éloignent de Paris sept ou huit mois de l'année les personnes riches n'ayant pas des occupations qui les y retiennent, sont aussi contraires aux *salons*; il y a encore les difficultés de se loger dans le centre de la capitale, et depuis qu'il n'y a plus d'appartement pour tout le monde, il y a les exigences sans nombre des propriétaires, qui peuvent souvent être citées comme une des particularités de notre époque. L'un ne veut pas que vous rentriez ou que vous receviez après minuit ; un autre ne veut pas que les voitures de vos invités entrent dans sa cour ; celui-ci ne veut pas qu'on danse, et celui-là ne permet pas qu'on chante. Dieu sait tout ce qu'on ne veut pas tolérer !

Ainsi, près du lieu que j'habite, un propriétaire exigeant fit dire un jour à un vieux monsieur qui occupait un petit logement dans sa maison, qu'il eût d'abord à se défaire de son perroquet : il demandait trop souvent son déjeuner. Le vieillard se défit à regret de l'oiseau bavard. On ajouta qu'un chien était impossible. Cette fois il osa répliquer : son chien avait droit de cité, c'était un honnête contribuable ; mais on répondit que ses droits à l'estime publique ne l'empêchaient pas de japper et que le propriétaire n'aimait pas ce bruit-là... Le chien reçut tristement la nouvelle de son

exil que son maître lui donna le cœur serré. Il partit. Restait au vieillard la joie de ses derniers jours, l'enfant chéri d'une fille qu'il avait perdue. On s'y prit doucement pour l'éloigner ; c'était, disait-on, dans l'intérêt d'un petit garçon de sept ans, que l'on conseillait l'éloignement d'une maison où la cour lui était interdite ; il avait besoin d'air, de mouvement, une pension avec des camarades de son âge, voilà ce qu'il fallait. On y revint si souvent qu'on persuada le vieux grand-père, il se sépara du seul bonheur que lui avait laissé la mort de tous les siens : l'âge et le chagrin avaient vaincu toutes ses volontés. L'enfant fut mis en pension à Vaugirard, et le vieillard, constamment sur le chemin qui y conduit, fut surpris un jour par un violent orage; il y gagna une fluxion de poitrine, dont il mourut.

Un autre locataire vit un jour retenir ses meubles au moment où il déménageait; son propriétaire le citait chez le juge de paix pour qu'il eût à payer quelques dégradations dans son hôtel dont il l'accusait d'être cause et que l'autre attribuait à l'effet naturel et irrémédiable du temps.

— Ce n'est pas ma faute, disait le locataire.

— Pourtant cela n'existait pas, répondait le propriétaire, lorsque vous êtes venu habiter ma maison, il y a douze ans?

— Douze ans ! s'écria de nouveau le locataire exas-

péré. Douze ans dégradent bien des choses dans une maison et même dans un propriétaire. Quand je suis entré chez vous, vous étiez encore jeune, vous n'aviez ni rides, ni cheveux blancs; est-ce ma faute si tout cela vous est venu et faut-il que je paye aussi pour cette dégradation?

Les juges et les assistants ne purent s'empêcher de rire et le propriétaire s'esquiva sans rien demander de plus.

C'est bien à regret que je constate tout ce qui s'oppose à présent aux aimables salons d'autrefois; mais la France actuelle subit une transformation qui amène au soleil de l'intelligence des classes pauvres qui s'agitent pour arriver à la fortune et à la puissance : c'est une foule qui tend à un but et qui emploie son temps et sa force pour réussir. Or les douces conversations, les causeries intimes où l'on échange, dans une forme aimable et spirituelle, de grandes idées, demandent ces loisirs, fruits des positions stables et assurées ; il faut que le temps ait appuyé la société sur des bases inébranlables pour que les plaisirs de l'esprit reprennent leur empire, et encore n'est-il pas sûr que cela puisse faire renaître quelque chose de semblable aux anciens salons dont les réunions de l'hôtel de Rambouillet furent le premier exemple, et qui, plus tard dépouillés de toute affectation, devinrent l'admiration et le modèle de toutes les cours polies de l'Europe.

Si je remarquais, il y a dix ans, quelques nuances nouvelles dans les passions humaines, si j'ai signalé alors ces faux grands hommes et cette fausse noblesse à qui les troubles de la société politique avaient permis de s'installer dans la société parisienne : combien de nouveaux travers ne pourrait-on pas stigmatiser? Quand ce ne serait que ces *tireurs d'échelle*, s'étant servis, pour arriver en haut, d'hommes et d'idées qu'ils repoussent de toutes leurs forces dès que leur situation brillante leur fait craindre le moindre mouvement qui pourrait l'ébranler. Oh! moi aussi j'ai sondé les abîmes cachés de certaines existences contemporaines et les mystères douloureux de quelques âmes, mais je crois que l'activité qui se déploie, qu'un labeur incessant poursuivant les secrets de la science et créant des moyens de fortune nombreux atténueront bien des malheurs et calmeront bien des esprits.

La vie est partout, seulement elle n'est pas très-intelligente dans les salons; pour les animer, on a parfois recours à la musique et il arrive que des morceaux bruyants plus que brillants remplissent toute la soirée. Les acteurs de l'Opéra ou ceux du Théâtre Italien attestent par leur présence la richesse et le bon goût de la maîtresse de la maison, mais les invités, immobiles à leur place, les femmes assises, les hommes debout pendant deux ou trois heures, sortent du salon sans avoir échangé une parole, on n'a pu qu'apercevoir le haut de

la toilette des femmes, le reste est caché, froissé et déchiré par la foule.

Ces espèces de concerts n'ont rien de commun avec ce que nous pourrions appeler la musique de salon. Celle-ci éveille tout à coup l'attention au milieu d'une spirituelle causerie qu'elle semble continuer, car l'esprit aimable y apparaît aussi. Les notes disent quelque chose, même avec des paroles qui disent beaucoup, la perfection de ce genre charmant : ce sont les compositions de M. Nadaud. Souvent il nous a tous enchantés, et voilà pourquoi j'ai choisi un des jours où il s'est fait entendre chez moi pour réunir les chers amis de mon cœur qui n'avaient pas eu place dans mes autres tableaux. Puissé-je cette fois ne jamais voir chez moi leurs places vides, comme il en est trop dans mes anciens tableaux ; « car il vient un âge, disait Chateaubriand, où l'on ne vit plus, l'on survit. »

M. Nadaud est un compositeur d'un genre particulier, dont on ne trouve l'équivalent nulle part. On courrait toute l'Europe sans rencontrer rien de pareil : c'est un talent éminemment français ; quelques maisons privilégiées ont seules le droit de l'entendre. C'est une faveur qu'il réserve à ses amis, et leurs salons sont les seuls qui retentissent de ces sons joyeux ou touchants qui font sourire, qui font rêver. Nous citerons : *l'Ennui du Sultan, la vie Moderne, le Voyage Aérien, l'Éloge de la Vie, le Message, la Forêt, la Pluie,*

Lazare... Mais je citerais tout si je voulais signaler ce qui est sympathique, spirituel, et ces petits poëmes sont si bien chantés par l'auteur avec une verve et une finesse admirables, qu'ils animent et émeuvent tout l'auditoire.

M. Nadaud accompagne lui-même ces paroles composées par lui, et dont la musique, inspiration de sa pensée féconde, complète toujours la conception; il chante, ou plutôt il joue ses poésies et il en fait ainsi un ensemble plein de charme et d'originalité. Fine raillerie, sentiment vif des choses élevées, moquerie légère, passion bien sentie, raison puissante, plaisanterie aimable et douce philosophie : tout cela s'y trouve, et cette réunion forme un ensemble piquant, spirituel et varié qui représente admirablement le caractère français... français d'autrefois, quand les révolutions ne l'avaient point assombri, et l'amour de l'or abaissé; de ce temps où l'esprit régnait en France et gouvernait les salons. Aussi ce qui reste encore par tradition de cet esprit-là chez quelques personnes du faubourg Saint-Germain, fait apprécier à une grande valeur le talent exceptionnel de M. Nadaud.

Peut-être devrait-on expliquer, pour le lecteur étranger à Paris, ce que nous entendons par le faubourg Saint-Germain. Ce n'est certainement pas tout ce qui est compris entre la rive gauche de la Seine et le Panthéon. Les habitants de ce quartier, comme le reste

de Paris, se composent de marchands qui s'occupent de leur commerce, et vendent seulement un peu plus cher là qu'ailleurs; de gens du peuple qui travaillent comme ceux des autres quartiers, mais qui sont plus envieux et plus irritables que dans le reste de Paris... Puis, il y a des savants, des avocats, des notaires, des médecins, des personnes qui vivent uniquement pour l'étude, et d'autres qui n'ouvrent jamais un livre. Enfin... c'est à peu près comme partout, sauf qu'il y existe des familles dont les noms appartiennent à l'ancienne noblesse, qu'elles y sont plus nombreuses qu'ailleurs, et que l'on pourrait même en rencontrer qui ont gardé quelques habitudes d'autrefois sans adopter aucune des idées d'aujourd'hui.

Cependant, il faut avouer qu'il n'y en a guère, de ces familles-là, dont quelques membres ne se soient rattachés aux différents gouvernements qu'on a vus se succéder depuis 93, époque où plusieurs de ceux qui portaient les plus grands noms de notre pays, par un sentiment généreux, ou par une sage prudence, adoptèrent les idées de la Révolution. Il n'y a donc pas, même là, comme on le croit généralement, une société compacte qui s'entend sur tous les points et forme un tout. Seulement, il y a encore des usages dans quelques-unes de ces maisons, et aussi des idées qui ne se trouvent que là, et qu'on chercherait vainement autre part.

Ainsi, à l'inverse des nouveaux riches, qui étalent jusque dans la rue le luxe de leurs hôtels nouvellement bâtis, les plus beaux et les plus anciens hôtels du faubourg Saint-Germain n'ont rien de remarquable sur la voie publique et n'attirent nullement les yeux. Des bâtiments peu élevés, de petites fenêtres et une grande porte cochère toujours fermée, voilà tout ce que le passant peut voir. Mais, s'il s'arrête rue de Varennes, par exemple, s'il attend, s'il regarde, il verra de temps en temps s'ouvrir doucement et sans bruit la lourde porte : il apercevra une grande cour où parfois un peu d'herbe verdoie entre les pavés, et un vieux serviteur essayant lentement de la faire disparaître. Si le curieux a le droit d'y pénétrer, sa première surprise sera pour le silence de cette calme demeure, bien entendu que je parle ici des hôtels, assez nombreux encore, que les propriétaires habitent seuls et qui n'ont aucun locataire. Eh bien, le silence y est constant : l'hôtel a beau être peuplé par une quinzaine de domestiques, on n'y entend pas leurs voix, ils ne s'appellent pas d'un bout de la cour à l'autre, ils n'ont pas de conversations bruyantes ; le service s'y fait sans qu'on le soupçonne. C'est à mi-voix qu'on vous demande qui l'on doit annoncer, et les domestiques polis se lèvent sans bruit des siéges qu'ils occupent dans l'antichambre, bien qu'ils n'aient pas l'air de faire attention à vous lorsque vous y passez et que le valet de

chambre vous introduit. C'est en général un vieux serviteur que son dévouement et ses bonnes manières ont élevé à ce poste. Sa tenue ressemble à celle d'un conseiller d'État; il a quelque chose de digne dans toute sa personne; vous en recevez une indéfinissable impression qui vous dit que les maîtres de pareils serviteurs sont habitués aux hommages et aux respects et que personne n'y doit manquer avec eux.

S'il y a encore à Paris quelques maisons où la vie est enserrée dans ce cercle étroit des devoirs et des habitudes de famille, c'est au faubourg Saint-Germain qu'elles se trouvent.

Et cependant, c'est là aussi qu'on trouve ces affections intimes dont l'irrégularité est acceptée à la faveur de leur constance, et qui, ayant commencé aux beaux jours de la jeunesse, se prolongent jusqu'au terme de la vie.

J'ai connu jadis une vieille duchesse, toujours aimable, bien que les grâces des belles années eussent depuis longtemps cessé de prêter leur charme à ses paroles; elles étaient assez spirituelles pour s'en passer. Cette charmante femme portait sur son visage une bienveillance qui le rendait encore agréable à voir; elle n'avait rien des idées sombres et moroses qui sont si souvent le partage d'un âge avancé; elle aimait le bonheur des autres parce que le sien ne lui avait pas manqué; il était resté fidèle et on le voyait

l'accompagner sans cesse et partout, sous la forme d'un vieil ami qui avait dû être aussi bel homme qu'elle avait été jolie femme. C'était le marquis de St-A... Chaque jour, dès que la porte était ouverte chez la duchesse de M..., c'est-à-dire vers trois heures de l'après-midi, le marquis arrivait s'informer avec soin, avec tendresse, d'une santé qui lui était chère. On n'en pouvait douter à ses questions pleines d'un intérêt délicat; puis, il apportait les nouvelles du jour : la littérature, la politique, les petits événements qui concernaient les connaissances qu'ils avaient en commun, tout cela était passé en revue. Quelques visites interrompaient ce tête-à-tête, et le marquis ne sortait point sans avoir pris les ordres de la duchesse pour la soirée. Il l'accompagnait dans le monde, à la promenade, partout; il portait son kings-charles, après avoir porté jadis son bouquet, et les formes empressées et affectueuses avec lesquelles tous ces soins étaient rendus, indiquaient qu'autrefois l'amour avait dû passer par là.

Mais, depuis longues années, ce qu'il y avait eu de tendres exaltations et de poétiques rêveries s'était confondu, pour s'élever ensemble vers le ciel dans une douce ferveur. Ils étaient devenus très-réguliers dans les exercices religieux. Les sermons et les offices les voyaient, comme les bals les avaient vus autrefois, ensemble et partageant les mêmes émotions. Un jour, la duchesse fut atteinte d'une maladie qui ne lui per-

mit plus de quitter sa chambre. Le marquis resta près d'elle; il la soigna trois ans, donnant autant de temps à ses souffrances qu'il en avait donné, un demi-siècle plus tôt, à ses plaisirs. Quand ils s'étaient connus, tous deux avaient d'autres liens qui ne souffrirent pas trop de ceux-là, ou qui ne s'en plaignirent pas. Plus tard, ils devinrent libres et eussent pu réunir leurs destinées par le mariage ; mais peut-être dirent-ils comme M. de P... à qui l'on conseillait d'épouser une femme qu'il aimait :

— Mais, si nous nous marions, où irai-je passer mes soirées ?

Ils ne se marièrent pas, et quand la mort vint lentement se placer au chevet de la malade, ce fut le vieux marquis que la famille chargea de préparer la duchesse à ce terrible passage, en veillant d'abord aux intérêts de ceux qui devaient lui survivre.

Le marquis fit donc approcher d'elle le notaire et le prêtre, après lui avoir appris qu'il était temps. Quand la duchesse eut fait, d'après ses conseils, tout ce qu'elle devait faire pour elle-même et pour les autres en ce fatal moment, elle se tourna vers le marquis :

— Et vous, dit-elle, que ferez-vous quand je ne serai plus ?

— Ce que j'ai fait toute ma vie, répondit-il, en pressant sa main déjà froide, je vous suivrai.

En effet, il mourut peu de jours après la duchesse,

il finit sans secousse, sans douleurs, sans maladie, comme une lampe qui s'éteint, faute de l'huile qui l'alimentait.

Mais, malgré la facilité avec laquelle on accepte dans la noblesse ces relations en dehors de la rectitude de la vie, on cite le duc de Laval qui ne pouvait tolérer les assiduités du prince de Talleyrand chez une de ses parentes. Il montrait son mécontentement en prenant vivement son chapeau lorsque le prince arrivait et en sortant précipitamment, ou, s'il restait quelques instants, il ne lui adressait jamais la parole. Cependant sa cousine insistait tellement pour obtenir qu'il changeât de manière d'être à l'égard d'un homme si haut placé dans le monde, qu'un soir, M. de Talleyrand étant entré et s'étant, suivant son habitude, approché du feu en s'adossant à la cheminée, le duc de Laval, après une espèce d'effort, lui dit :

— Il fait bien froid ce soir, prince.

M. de Talleyrand le salua respectueusement, avec ce calme hautain et cette légère ironie qui ne le quittaient jamais, et répondit :

— Je vous remercie, monsieur le duc.

Ce duc de Laval, que je me souviens d'avoir vu plusieurs fois sous la Restauration, était un très-bel homme, très-poli, mais fort distrait, ce qui le jetait dans des embarras fort désagréables, qui cependant ne le déconcertaient pas. Ainsi, étant ambassadeur à

Naples, il entra un soir avec l'ambassadeur d'Autriche au balcon du théâtre San-Carlo, afin de jouir du coup d'œil de la salle, et lui dit étourdiment :

— Dieu! que nous avons là de laides personnes dans la loge du Corps diplomatique.

— Mais c'est ma femme, arrivée ce matin, répondit l'ambassadeur autrichien.

— Pas celle-là que vous désignez, reprit le duc de Laval; l'autre à côté, en robe blanche, elle est affreuse!

— C'est ma sœur, dit d'un ton mécontent le collègue.

— Mais non, non, la troisième, si disgracieuse; les autres sont très-bien.

— C'est ma fille!

— Ah! reprit le duc de Laval du ton le plus affable, elle est charmante! Ces dames sont toutes charmantes, monsieur l'ambassadeur, et je vous fais mes bien sincères compliments sur votre charmante famille.

Une autre fois, étant ambassadeur à Vienne, car il occupa successivement ces deux postes importants sous la Restauration, sa haute naissance et son grand air lui valaient cette position supérieure où il représentait la France; se trouvant, un jour, à un grand dîner chez le prince de Metternich, alors ministre, il fut naturellement placé près de la maîtresse de la maison; mais oubliant où il était, il se crut chez lui, traitant la princesse. Alors, la cuisine allemande étant sans doute peu de son goût, il dit tout haut :

— Ah! princesse, que je suis désolé de vous donner un si mauvais dîner! Il faut que mon cuisinier ait perdu la tête, car il fait très-bien ordinairement, et tout ce qu'il nous donne aujourd'hui est détestable.

En achevant ces mots, il regarde autour de lui, voit des figures stupéfaites, et d'autres qui retenaient à grand'peine un éclat de rire, et s'aperçoit enfin qu'il est dans le palais et à la table du prince de Metternich. Sans se troubler, sans changer de ton, il continue :

— C'est ce que j'ai dit à mon cuisinier le lendemain du jour où vous avez daigné accepter un mauvais dîner chez moi, pour lequel vous me rendez ce merveilleux repas où tout est excellent.

Maintenant, je reviendrais à mon tableau, si je ne pensais qu'après ces petites anecdotes risibles, il serait bon pour quelques personnes d'en connaître une plus sérieuse qui se rattache aussi à un grand nom de l'ancienne noblesse.

Le duc Matthieu de Montmorency, cousin du duc de Laval, dont je viens de parler, raconta un jour devant moi, dans une maison où je le rencontrais quelquefois, ce qui suit et que j'écrivis alors, sous le règne de Charles X :

« J'étais jeune, j'entrais dans la vie avec toutes les
« exaltations et toutes les passions de la jeunesse, cou-
« rant après toutes les femmes, me moquant des liens
« du mariage et des lois respectables de la famille; j'a-

« doptai, malgré les principes et les conseils de tous
« les miens, les idées révolutionnaires qui commen-
« çaient alors à s'exprimer et à se montrer ouverte-
« ment. Je fis plus ; un acte public manifesta mon mé-
« pris de ces titres qui faisaient la gloire de mes
« parents et j'oubliai complétement la religion de mes
« pères... Alors tous les malheurs de ce monde fondi-
« rent sur moi parce que j'avais méconnu mes devoirs ;
« cette révolution que j'avais bénie comme une bonne
« inspiration des cœurs les plus généreux, se changea en
« mauvaises actions inspirées par la haine la plus vio-
« lente. Mes parents, mes amis, mon roi périrent sous
« mes yeux, et leur sang rejaillit jusque sur moi pour
« me glacer d'épouvante. Et ce fut presque privé de
« raison que j'ai fui la France et que je me trouvai en
« Angleterre, proscrit, ruiné, en haine à ceux des miens
« qui avaient survécu, et abandonné de tous... Alors...
« un prêtre catholique vint à moi, me soigna malade,
« me consola dans mon désespoir et me fit comprendre
« qu'il n'y avait de bonheur en ce monde que dans la
« pensée de Dieu toujours présente à l'esprit, avec les
« récompenses éternelles qui sont le prix des douleurs
« passagères de la vie. Il m'apprit aussi à les supporter
« avec joie comme expiation pour plaire à Dieu ! De ce
« moment, la paix rentra dans mon âme et mes épreu-
« ves me furent un bonheur... Mais le ciel, dans sa
« bonté, me pardonna sans doute, car tous les biens

« que j'avais perdus me sont prodigués maintenant,
« une femme charmante m'aime et m'a donné de beaux
« enfants. Une fortune considérable m'est revenue.
« Mon roi est sur le trône et me comble d'honneurs et
« de puissance. Enfin, du jour où tout mon cœur s'est
« tourné vers Dieu, je n'ai pas eu un instant de chagrin,
« et j'attribue tout mon bonheur à ma conversion. »

Pour moi, qui écoutais attentive ces paroles profondément senties, j'admirais ce qu'une croyance sincère donne de beauté même à la figure d'un vieillard, même à l'esprit d'un homme fort ordinaire, mais dont la parole avait ce jour-là d'adorables expressions.

Le ciel, en effet, protégeait le duc Mathieu de Montmorency, car il mourut avant la révolution de Juillet, et il mourut sans rien connaître des angoisses morales et physiques de la mort.

Légèrement indisposé depuis la veille, il sortit de chez lui pour se rendre à l'église Saint-Sulpice, le vendredi saint, et bientôt sa ferveur le tint à genoux sur la pierre à cette heure où le Christ exhala sa dernière pensée sur la croix. L'âme du chrétien exalté se détacha sans douleur de la dépouille mortelle, et ceux qui étaient placés dans l'église tout près de lui s'aperçurent seulement à son immobilité que le duc de Montmorency n'était plus sur la terre! Son âme était partie dans un élan de ferveur.

Maintenant, il faut revenir à mon tableau, et si la

ferveur de la science peut être mise à la suite de la ferveur religieuse, nous parlerons tout naturellement d'un jeune savent :

M. Jules Oppert.

Tout le monde sait que M. Oppert a été dernièrement le lauréat de l'Institut pour le grand prix de vingt mille francs fondé par l'Empereur, et qui est destiné au plus bel ouvrage dans les sciences, les arts ou les lettres.

Souvent, dans mes soirées intimes où l'on peut causer de ces choses intéressantes du passé qui doivent servir à l'enseignement du présent, la sagacité ingénieuse de M. Oppert, ses profondes études et ses grandes découvertes archéologiques nous révèlent les secrets de ces anciennes civilisations disparues dont la connaissance emporte l'esprit dans l'immensité. Alors on est effrayé de voir que tant de peuples éclairés, savants, industrieux, ont à peine laissé une faible trace de leur passage sur la terre! De nombreuses dynasties de rois puissants, dont la mémoire humaine n'a pas gardé le souvenir, vous apparaissent dans quelques inscriptions de leurs tombes arrachées nouvellement aux entrailles du sol que la poussière des siècles avait recouvertes, et les innombrables idées qui s'éveillent à cet aspect vous décourageraient de votre propre existence, si l'affection ne ranimait pas votre cœur. Mais la vie est si bonne au milieu de ceux qu'on aime, qu'on

n'a qu'à échanger un sourire amical avec les amis qui vous entourent, pour retrouver un plaisir infini à interroger encore le jeune savant qui vous reporte en esprit parmi les peuples oubliés si longtemps, et qui possédaient au même point que les peuples modernes les plus avancés, l'art de travailler les métaux et de tailler les pierres précieuses ; ce qui doit faire supposer bien d'autres connaissances et un état social où toutes les industries, les sciences et les arts étaient exercés à un degré supérieur. Il en fut ainsi dans l'Inde, dans l'Égypte, la Phénicie, la Chaldée, etc., etc... Que de belles choses ont germé, se sont développées, ont procuré l'aisance, le luxe, la magnificence aux habitants de ces contrées, et ont disparu comme eux! Le génie de l'homme a peut-être recommencé bien des fois le même travail pour arriver au même point où d'autres hommes étaient parvenus avant eux, mais dont les traces s'étaient perdues... Ce sera une belle gloire pour notre époque si, comme on peut l'espérer, les découvertes modernes sauvent à jamais de l'oubli les heureux résultats des efforts, de la science, de la littérature et des arts... Si le premier travail n'est jamais à refaire, l'on partira du point où l'on est parvenu maintenant, et l'intelligence humaine ira sur des routes inconnues pour atteindre à d'incalculables prodiges.

De nos jours, la science est devenue une grande puissance qui a de tels droits et de telles exigences que

le savant lui-même est métamorphosé. Jadis, un nom pouvait être illustré avec une spécialité restreinte, où s'absorbaient le temps et les idées d'un homme au point de le laisser étranger à tout le reste. Maintenant, nul ne pourrait être célèbre ou supérieur dans la science, s'il n'avait étudié et compris l'ensemble des connaissances humaines et les lois générales de la nature qui révèlent son unité. De plus, il faut que le savant soit aussi homme du monde, fréquentant les lieux de réunions pour que son mérite ait quelques moyens d'être apprécié; mais M. Oppert, bien qu'il soit à présent notre compatriote, est né sur le sol qui vit naître le savant M. de Humboldt, et il est le protégé de M. Élie de Beaumont... Comment, entre ces deux illustres noms, n'aurait-il pas appris à suffire à tout, même à une spirituelle causerie de salon?

M. Jules Oppert fait un cours de sanscrit à la Bibliothèque Impériale.

Voici encore, près de M. Oppert, quelqu'un travaillant pour le bonheur des autres. Mais ses efforts s'attachent plus particulièrement sur des créatures que les hommes, à tort ou à raison, ont placées dans un rang très-inférieur à eux; car c'est à la Société protectrice des animaux et à la Société d'acclimatation que M. Bourquin déploie un zèle infatigable. Mais pourtant ses travaux pour ces belles sociétés ne l'empêchent pas de donner quelquefois de charmants ouvrages littéraires, qui montrent

que s'il s'occupe beaucoup du bien-être des bêtes, cela lui permet cependant de s'occuper aussi du plaisir des gens d'esprit.

Son aimable activité ne lui laisse rien oublier. Il fait partie de cette Société Philotechnique qui réunit tant de gens d'esprit et de talent, et qui a le mérite, si rare de notre temps, d'être en dehors des intrigues et des ambitions de la politique. On y trouve des magistrats comme M. Boullée, qui a publié d'excellentes biographies sur plusieurs hommes éminents de notre époque, et comme M. Michaux, dont le ministère fut lontemps d'interroger les accusés et de démêler, dans ce premier moment d'émotion où l'on vient de les arrêter, le coupable de l'innocent. C'étaient toujours au moins des malheureux qui venaient passer ainsi sous les yeux d'un juge d'instruction, et son esprit ne pouvait être qu'attristé dans ces importantes fonctions. Alors sans doute le besoin de reposer son âme dans le beau idéal, après avoir été spectateur forcé des laides choses de ce monde, a inspiré à M. Michaux une foule de vers charmants, dont nous allons vous citer quelques-uns qui parlent de ce que nous aimons :

LA FLEUR ET L'OISEAU

L'OISEAU.

Petite fleur, frêle prodige,
De la terre chaste ornement,
Que tu me plais! que de ta tige

J'aime le doux balancement!
Je vois dans ta grâce suprême,
Dans ton coloris enchanteur,
Un sourire du Créateur.
Petite fleur, combien je t'aime!
Je le sais, j'ai plus d'un rival.
Souvent, sur ton sein virginal,
Le papillon, le scarabée
Viennent, dans leur volage essor,
Agiter à la dérobée
Leur frais manteau de nacre et d'or.

LA FLEUR.

Toi, dont je crois l'amour sincère,
Petit oiseau, je t'aime aussi :
De tes hommages grand merci!
Va, mon cœur cent fois les préfère
A ceux dont tu sembles jaloux.
Eh! que m'importent, entre nous,
Ces courtisans, beaux sybarites,
Qui, m'effleurant armés d'un dard,
Viennent, effrontés parasites,
Aspirer mon plus pur nectar ?
En vain ma fierté s'en offense;
Contre eux Dieu me fit sans défense.
Mais toi, charmant musicien,
Content d'un discret entretien,
Ton respect se tient à distance,
Me loue et ne demande rien.
D'ailleurs, n'es-tu pas trop modeste
De me louer, petit oiseau,
Lorsqu'un harmonieux pinceau,
Conduit par une main céleste,
Sur ton corsage lisse et pur
A semé la pourpre et l'azur ?

L'OISEAU.

Oui, petite fleur que j'admire :

Mais d'un parfum délicieux,
Toi, tu remplis l'air qu'on respire.

LA FLEUR.

Et toi d'accents mélodieux.
De plus, beau favori des cieux,
Leur bonté te donna des ailes,
Et puis, dans leurs grâces nouvelles,
Tu vois briller plusieurs printemps ;
Moi, je ne vis que peu d'instants,
Et meurs captive où je suis née ;
Tant, hélas ! ma place est bornée
Et dans l'espace et dans le temps !
Dieu l'a voulu : sa main discrète
N'a fait de moi, pauvre fleurette,
Qu'un frêle joyau parfumé ;
Mais elle a fait, plus indulgente,
De ton joli corps emplumé
Une fleur qui vole et qui chante.

C. MICHAUX.

Tout près de M. Michaux, j'ai placé l'un des membres les plus distingués de cette Société Philotechnique qui en renferme un grand nombre, c'est M. Roux-Ferrand. Lui aussi a placé de bons travaux littéraires à côté d'une vie administrative, où il a laissé les souvenirs les plus honorables. Il a pu, dans des sous-préfectures diverses, étudier les mœurs de la province de manière à les rendre avec fidélité quand il veut bien quitter des travaux d'un ordre élevé comme l'*Histoire de la Civilisation*, pour peindre dans des romans les mœurs de la campagne et de la ville ; rapprochée de lui par mon goût pour ses intéres-

sants travaux, les qualités de son caractère appuyées sur d'austères principes m'ont souvent prouvé la vérité de cet axiome : C'est parmi les plus honnêtes gens que l'on trouve ses meilleurs amis.

Au nombre des plaisirs de l'esprit que procure l'observation, il en est un qui m'a toujours beaucoup amusée et que bien d'autres que moi se sont procurés, c'est de deviner quelle peut être la situation dans le monde d'une personne inconnue avec laquelle on se trouve momentanément en rapport. Ainsi au spectacle, vous voyez ceux dont la loge touche à la vôtre, vous entendez quelques mots de leur conversation, et c'est une étude très-amusante que d'essayer, à ces quelques mots entendus, à la toilette, à la tenue du corps, etc., de déterminer à quelle société ils appartiennent, dans quel monde ils vivent ; puis, quand vous avez bien arrêté vos idées en mettant en jeu toute votre sagacité, vous êtes enchanté si vous venez à savoir que vous ne vous êtes pas trompé, que vous avez habilement classé votre voisinage ; alors, si vous êtes un écrivain dramatique, vous comprenez quel signe extérieur peut servir à montrer les habitudes de tel ou tel personnage.

Mais à Paris, il est facile de se tromper, parce qu'il y a une foule d'individus que rien ne peut classer et qui ont des spécialités toutes particulières que leur plus grand soin est de dissimuler.

Et, malgré l'habitude de l'observation, la sagacité peut être quelquefois en défaut; cela m'advint très-plaisamment un jour, il y a quelques années.

J'avais été passer une journée dans le magnifique et triste établissement de *Vanves*, où le docteur Voisin et le docteur Falleret soignent avec tant de zèle et tant de science la plus cruelle de toutes les infirmités humaines. J'y dînais dans ce beau parc, sous des arbres gigantesques dont l'épais feuillage faisait autour de nous une voûte merveilleuse; le gazon frais et vert tapissait une grande étendue où la vue était enchantée par des massifs d'arbres variés. C'était un séjour ravissant, et la table bien servie était entourée d'une quinzaine de convives dont je ne connaissais que cinq ou six, seulement je savais que je dînais avec plusieurs malades en voie de guérison.

Je ne puis dire combien je fus attentive à la conversation qui était vive et spirituelle, car dans un dîner, la conversation tient toujours des maîtres de la maison et se façonne à leur image. Je fus charmée de l'instruction aimable que montrèrent deux convives, que je sus depuis avoir l'esprit fort dérangé, car l'un se croyait Dieu et l'autre pensait être l'objet de persécutions incessantes, qui menaçaient sa vie ou sa liberté. Mais ce qui attira plus particulièrement mon attention, ce fut une belle et pâle figure un peu fatiguée et dont les grands yeux brillants, enfoncés dans un profond orbite,

avaient l'air de plonger au fond de votre âme. Oh celui-là, me dis-je à l'instant où je le vis, je n'ai pas besoin qu'on m'apprenne ce qu'il fait ici. Les passions violentes qui brisent les ressorts de la raison, ont passé là : sa parole saccadée, ses aperçus pleins d'originalité, puis interrompus par une question sans rapport avec ce qu'il vient de dire, son silence même où le jeu des muscles de son visage indique un travail intérieur pénible et douloureux ; tout m'apprend son triste sort. Et comme je n'avais jamais vu, malgré cela, une figure plus intéressante, je n'en détournais guère mes regards pendant le dîner. Lorsqu'on fut sorti de table et qu'on se promena dans le parc, je pris à part un des maîtres de la maison et je lui dis:

— Je vous en prie, dites-moi quels malheurs ont pu détruire ou du moins troubler la raison de cet homme au beau visage fatigué qui était vis-à-vis de moi à côté de madame *** ?

Mais... ce cher et bon docteur me regarda en souriant avec quelque surprise, m'interrogea pour me faire mieux désigner celui dont je parlais, et me répondit :

— Aucun malheur, que je sache, n'a troublé la vie, ni la raison de mon ami, M. ***. C'est un des plus honorables négociants de Paris, riche, heureux père de famille, capitaine de la garde nationale et membre du conseil général du département de la Seine.

Nous avons bien ri de ma méprise, mais cela ne m'a pas empêchée de continuer mes observations. Puis ! que sait-on ?... sous cette forme de la rectitude de la vie, il y avait peut-être eu, dans l'existence de M. ***, quelque drame inconnu... que ceux qui le voyaient chaque jour avaient ignoré, dont les traces leur avaient échappé et qui frappaient mes regards, à moi, qui le voyais pour la première fois !

Toujours est-il que, continuant mes observations, je vis un jour, au banquet de la Société Philotechnique, une douce et aimable figure qui me frappa par sa distinction et sa bienveillance. Quelques paroles échangées me montrèrent un homme instruit qui avait compris tout ce que l'intelligence humaine peut comprendre de ce qu'elle ne peut savoir.

Je crus à un philosophe rêveur, à un esprit contemplatif, à un de ces écrivains qui approfondissent les choses de la vie intérieure... et qui portent dans le monde, avec les manières aimables d'un homme bien élevé, un esprit scrutateur qui s'attache à sonder les mouvements intérieurs de l'âme... Eh bien ! cette fois, je ne m'étais pas trompée, seulement, je n'avais deviné que la moitié. L'étude philosophique se manifestait par la forme extérieure et n'était qu'une part du grand talent de statuaire de M. Dieudonné. Je me suis convaincue une fois de plus que, pour être vraiment supérieur dans un art, il faut que l'intelligence soit

étendue sur tout ce qui est de son ressort. Les grands artistes sont des hommes d'un grand esprit.

Des statues, où la forme est une des manifestations de la pensée, où la perfection extérieure ajoute à la conception première, remplissent l'atelier de M. Dieudonné. Il a de ces statues qui font rêver. Je citerai le groupe d'*Adam et Ève*, ce groupe vous fait admirer d'abord cette beauté régulière et idéale qui doit être le type de la race humaine dans sa perfection... puis... le moment choisi par l'artiste étant celui qui les a vu repousser du Paradis terrestre comme indignes d'en posséder à l'avenir les immortelles félicités, on voit, dans l'expression de leurs traits, de leur pose, de leur geste, la douleur physique et morale qui doit être le partage de toute leur postérité deshéritée du Ciel. Rien n'est plus suave et plus touchant que la douleur de la femme qui s'accuse de tous ces maux, et rien de plus courageux que l'expression de l'homme qui s'apprête à les supporter...

C'est tout un poëme.

C'est le *Paradis perdu* rendu par la sculpture, comme celui de Milton par la plume, un chef-d'œuvre !

Et ce bel *Alexandre !* comme il représente bien la jeunesse courageuse qui ne doute de rien et triomphe de tout !

Chaque jour, cette aimable Société Philotechnique se recrute d'hommes distingués dans des genres variés. Ainsi, l'on voit arriver un poëte éloquent et un savant magistrat : tous deux d'un mérite supérieur.

M. Valentin Smith a rempli de hautes fonctions dans la magistrature de province, où l'estime publique l'entourait, et où il éveillait toutes les sympathies par un mérite aussi aimable que supérieur; appelé à la Cour impériale de Paris, son érudition lui permet de nous apprendre comment on rendait la justice chez nos aïeux les Gaulois, et en même temps comment on sait la rendre chez les Français de notre époque; le travail si remarquable, sous tous les rapports, de M. Smith, sur la Gaule, doit naturellement m'être très-sympathique, puisqu'il est fondé sur cette idée que l'histoire d'un pays est principalement dans ses institutions et ses mœurs, moi qui pense que l'histoire des personnes est surtout dans leurs idées et leurs sentiments.

M. le vicomte de Bornier, le poëte qui embellit les séances publiques de la Société Philotechnique en disant admirablement des vers admirables, a émis aussi, dans les derniers qu'il récita, une idée qui me charme quand il dit, dans une pièce intitulée *les deux Vieillesses*, dont nous extrayons quelques vers pour le plaisir de nos lecteurs:

> Lorsque je vois passer des vieillards, je m'arrête.
> L'âge d'un poids égal semble courber leur tête ;

Avec le même effort ils semblent se mouvoir.
Pourtant les uns sont beaux, d'autres sont laids à voir.
Pourquoi donc? et d'où vient que la nature laisse
Éclater ses faveurs jusque dans la vieillesse,
Et que Dieu n'a pas mis sur ces fronts blanchissants
L'auguste égalité, la majesté des ans?
... Non, Dieu n'est pas coupable, et la mère nature
Ne nous dispense pas ses dons à l'aventure.
L'ordre règne partout; la beauté du vieillard,
Faite d'âme et d'esprit, ne tient pas au hasard;
Et, dès qu'il peut penser et qu'il devient son maître,
L'homme prépare en lui le vieillard qu'il doit être.
Toi qui vas moissonner, ivre de tes vingt ans,
Les fleurs qui n'ont qu'un jour, toi qui n'as qu'un printemps,
Toi dont l'air du matin remplit le sein qui vibre,
Toi qui peux tout oser, jeune homme ardent et libre,
Prends garde! ton histoire, un témoin juste et prompt.
D'une invisible main l'écrira sur ton front.
Sur tes traits, où ne siége aujourd'hui que la grâce,
Toutes tes actions laisseront une trace;
Et chaque sentiment, en toi-même vainqueur,
Refaisant ton image à l'image du cœur,
Dira plus tard quel joug tint ton âme asservie:
Ta vieillesse sera le miroir de ta vie!
.

L'on voit aussi parfois, à la Société Philotechnique, cet aimable M. de Saint-Georges, à qui l'on doit tant de jolis et intéressants poëmes d'opéra-comique. Son talent est comme sa personne: le temps ne l'atteint pas, et il reste toujours jeune et agréable.

Il est maintenant une coutume anti-sociable qui tend à se propager, c'est l'habitude prise dans les salons où l'on ne danse pas, de placer toutes les femmes assises

en cercle ou parfois en rangées qui présentent une phalange digne des phalanges romaines que rien ne pouvait entamer, tandis que les hommes, debout et loin d'elles, sont occupés à parler d'affaires... J'ai toujours cherché à éviter cela dans mes réunions et dans mes tableaux qui les représentent. Aussi, tout à côté de ces savants, de ces artistes dont je viens de parler, on voit quelques femmes qui peuvent causer avec eux. Voici d'abord une jolie femme au frais visage, naïf, fin, joyeux. Vous la prendriez pour une jeune fille; mais l'on vous dit qu'elle est déjà mère de trois enfants intelligents et studieux, vous ne l'en trouvez que plus jolie et vos yeux la suivent quand elle va se mettre au piano. Alors vous êtes ravis par une voix légère et brillante, c'est une fauvette. Aux bravos succède un nouveau silence pour l'écouter, et cette fois des vers charmants qu'elle dit à merveille vous révèlent un talent poétique exprimant des idées spirituelles et profondes... qui vous enchantent; mais, ce n'est pas tout. Si vous obtenez d'être admis chez cette jolie femme au visage enfantin, chez cette jeune femme qui chante à merveille et fait des vers charmants, vous apercevrez une foule de jolis tableaux, aussi son ouvrage... Comment, après tout cela, ne désirerait-on pas l'amitié de madame la comtesse de Carfort [1]?

[1] Depuis que j'écrivis cette petite notice, les parents et amis de madame la comtesse de Carfort ont eu le malheur de la perdre. Heu-

Près d'elle je puis encore signaler la charmante comtesse de Trogoff, à l'esprit viril, aux grâces féminines, au cœur vaillant. Elle est jeune encore, et notre amitié est déjà vieille...; parce que cette amitié confiante a échangé bien des idées, bien des confidences... et que les années d'épreuves de la vie sont comme les années de campagne : elles comptent double.

Encore une charmante personne. Oserais-je nommer une charmante jeune fille dont la modestie est si grande qu'elle ne se nomme pas quand les trésors de son esprit sont confiés au papier dans un journal qui rend de grands services aux arts et aux artistes...? Depuis plusieurs années, on peut lire, sous un pseudonyme, des remarques ingénieuses sur l'art et sur le monde, qui sont dues à sa plume légère. Elle dit souvent des choses graves, justes et profondes avec une grâce qui fait deviner la femme aimable, instruite et habituée au meilleur monde, et qui met timidement son mérite sous la protection de son frère,

M. le marquis de Laqueuille.

J'ai eu du bonheur dans mes relations avec l'ancienne aristocratie! j'ai trouvé, avec une aimable simplicité dans les manières, une intelligence cultivée et active dans tous les *marquis* que j'ai connus. Il est vrai qu'on pourrait me dire que je ne les ai connus et que je n'ai eu

reusement, il reste à ses enfants orphelins un père intelligent et bon, dont les idées et les manières ont une parfaite distinction.

de fréquentes relations avec eux que parce qu'ils aimaient les arts, les lettres et tous les travaux de l'esprit qui multiplient les moyens d'être aimable. Quoi qu'il en soit, le titre de marquis appartenant particulièrement et plus qu'aucun autre exclusivement à la vieille noblesse, je suis bien aise de signaler ici qu'il est souvent porté par des gens d'un mérite tout moderne, d'une sympathie réelle pour les idées nouvelles et cherchant à se rendre utiles dans cette société quelquefois injuste à leur égard... Quand je dis *société*, je parle ici de l'ensemble du pays; mais je pourrais parler aussi du monde des salons où quelques retardataires blâment ceux des leurs qui comprennent l'esprit du temps et qui s'y mêlent.

Mais ceux-là deviennent chaque jour moins nombreux... Aussi le mérite de M. le marquis de Laqueuille est-il fort apprécié de tous. Voilà déjà plus de six années qu'il a fondé un journal intitulé *les Beaux-Arts*, qui lui a fourni l'occasion de rendre d'immenses services à des artistes et à des écrivains qui avaient eu jusque-là plus de talent que de bonheur.

Esprit actif et inventeur, M. le marquis de Laqueuille a chaque jour quelque nouvelle idée dont la réalisation toujours possible, a toujours aussi un côté favorable au développement des arts et aux intérêts des artistes; il fera beaucoup certainement dans cette voie, et son nom sera cher aux amateurs éclairés et aux artis-

tes de talent... Son journal est un de ces modèles d'urbanité et de bienveillance qui sont l'honneur de la presse. Jamais on ne peut redouter dans ce journal cette hostilité qui décourage et ce mauvais vouloir qui tue les arts. Si tous les organes de la presse qui jugent les œuvres de tous genres montraient un pareil esprit de justice et une dignité semblable, tout le monde s'accorderait à désirer et à demander cette liberté de la presse que tous redoutent maintenant.

Que le ciel donne l'esprit de justice à ceux qui écrivent sur les œuvres des autres, et l'on bénira leur influence salutaire; car alors plus les organes de la presse seraient nombreux et plus les chefs-d'œuvre seraient fréquents[1].

Encore un marquis... même un prince, qui plus est, tout à fait homme d'esprit, de talent et de savoir. Son père était poëte aussi. Ah! c'est qu'ils sont originaires de ce pays où chanta Virgile, où peignit Raphaël, et qui vit naître Michel-Ange et Dante Alighieri... Là, les plus grands furent aussi les plus éclairés, et toujours l'orgueil de la naissance s'inclina devant la gloire du génie!

C'est dans cette brillante Italie du quinzième siècle

[1] M. le marquis de Laqueuille n'est plus; des regrets inconsolables ont signalé cette mort cruelle et prématurée, car il n'avait que trente-deux ans! C'est aussi une de ces amitiés qui emportent une part de mon cœur.

que l'on voit déjà se distinguer cette belle famille de Valori qui vint alors s'établir en France ; elle eut constamment depuis des représentants lettrés et amis des arts. Ainsi, plusieurs fois déjà, celui qui est là dans mon tableau a envoyé aux diverses expositions de jolis tableaux en même temps qu'il publiait dans des revues de jolies nouvelles.

Pendant des années, une polémique politique exerça habilement sa plume dans le journal l'*Opinion publique*, et il écrivit une intéressante brochure sur la situation de la France vis-à-vis de l'Europe, entre 1848 et 1852 ; puis une brochure d'un intérêt local sur les inondations. Tous ces écrits prouvent le bon esprit patriotique qui cherche tout ce qui peut concourir à la prospérité et à la gloire du pays.

Mais, à mon gré, le plus intéressant des ouvrages de M. le marquis de Valori est son poëme de *Roger*, parce qu'il y a plus de lui-même. Ce sont les impressions intimes de la vie de l'homme, avec ses exaltations et ses découragements. Il y a là des choses bien senties qui se communiquent à l'âme des lecteurs.

Nul doute que les années à venir ne voient encore paraître de très-heureux résultats des jours consacrés aux arts et aux lettres par M. de Valori.

A peu de distance de lui, dans mon tableau, on voit une figure fine, douce et spirituelle. C'est celle d'un homme aimable, qui ne se mêle en rien aux agitations

de la grande ville, et qui a cherché un asile contre ses ambitions et ses plaisirs dans la vie retirée du gentilhomme campagnard. Un vieux château pittoresque au centre de la France abrite son bonheur conjugal, une jolie femme, de beaux enfants, des bois où l'on chasse, des étangs où l'on pêche, des promenades où le soir, tout bas, deux à deux, l'on parle d'amour, de ce saint amour béni par le ciel et respecté sur la terre. Cela suffit au bonheur aimable de M. le baron Lallemand du Marais.

Ce n'est pas tout à fait un contraste que je place à ses côtés dans M. Éric Isoard. Cependant je doute que la vie champêtre pût satisfaire aux besoins de son esprit actif, ardent aux idées nouvelles, et se sentant la force et la volonté de faire le bien. Viennent des circonstances qui le mettent à même d'avoir de l'influence, elle ne peut manquer d'être salutaire. Écrivant avec franchise et avec talent, il croit à tout ce qui est honnête parce qu'il est capable de tout ce qui est bon. On sent tout cela dès le premier jour où on le voit, à l'aspect de sa belle physionomie ; aussi les connaissances du moment le regardent déjà comme un ancien ami, tant on est sûr de lui.

Tout près, est un jeune homme dont la figure aussi vous prévient en sa faveur à la première vue, c'est M. Auguste de la Porte, fils d'un écrivain dramatique qui compte de nombreux succès sur plusieurs théâtres

de Paris. Le jeune M. de la Porte, après de brillantes et solides études, peut produire, sans nul doute, de ces ouvrages sérieux qui joignent aux créations heureuses de l'imagination, les trésors que le temps, l'étude et la réflexion ajoutent aux dons naturels de l'esprit. Il est au nombre de ces intelligences d'élite, qui sont une grande espérance pour notre pays.

Et maintenant, un homme d'un esprit un peu plus mûri par les années et gardant pourtant toute la grâce ingénieuse et poétique de la première jeunesse, montre ici son fin et spirituel visage, c'est M. Octave Lacroix. Avez-vous l'envie d'égarer votre pensée rêveuse, sous de frais ombrages où s'éveillent les plus tendres et les plus gracieuses émotions? Lisez quelques-unes de ses poésies charmantes. Voulez-vous élever vos idées jusqu'aux plus belles tolérances d'une haute philosophie? Passez à un autre morceau, celui sur les Juifs, par exemple. Puis revenez aux immortels classiques de la Grèce qu'il analyse avec tant de sagacité, et vous aurez voyagé sur toutes les routes poétiques de l'intelligence avec bonheur, sous le charme infini de l'esprit original de M. Octave Lacroix.

Quelle est cette femme gracieuse qu'on trouve si spirituelle dès que ses paroles aimables ajoutent au charme de sa personne? Madame de la Vallée d'Yray n'est pas seulement une charmante femme aux regards pénétrants, c'est un esprit délicat qui se cache d'écrire

des choses que d'autres mettraient avec raison un grand orgueil à produire devant le public.

Et là aussi est cette jolie figure encore enfantine de mademoiselle Marie Mathieu, qui a reçu de la nature ce charme personnel tout harmonieux, dont l'inspiration musicale semble une émanation. Aussi compose-t-elle déjà des morceaux charmants, et des études l'ayant initiée tout enfant à la science de la musique, on prévoit à ce qu'elle a fait tout ce que l'avenir lui réserve de succès. Un talent nouveau, c'est une victoire gagnée pour toutes les femmes ; car ce que l'on doit désirer, ce n'est nullement que les femmes participent aux honneurs, aux dangers, à la puissance et à la vie publique des hommes ; la part de chacun est marquée par la nature. Mais ce qu'on doit raisonnablement espérer, c'est qu'indépendamment des vertus nécessaires à l'intérieur de la vie de famille, les femmes qui sont sans fortune puissent trouver dans leurs talents des moyens de vivre heureuses et honorées.

Je vois encore dans ce dernier tableau la chère famille dont l'affection et la prospérité font ma joie de chaque jour. J'avais déjà représenté dans mes autres tableaux ma fille avec ses gracieux quinze ans ; puis, je l'avais montrée jeune mère près de son mari et caressée par ses deux enfants... Ils ont grandi. Voici sa fille, Thérèse, devenue jeune femme, dont la destinée, unie à M. Sangnier, ne laisse aucune crainte pour son

bonheur, et Georges, le doux enfant aux yeux bleus, est maintenant un homme qui portera dignement le nom illustré par son père. Ma fille est là aussi, continuant à se dévouer à tout ce qui l'entoure. Souvent je me surprends à répéter ces mots connus :

Je suis une heureuse mère, car j'ai un gendre dont tout le monde parle et une fille dont personne n'a jamais rien dit.

M. Lachaud appartenant par sa réputation à la publicité, il faut bien en parler ici avec détails, mais il me touche de si près que je crois devoir emprunter son portrait à une plume étrangère à la famille, et je citerai seulement quelque chose de l'écrit remarquable d'un jeune avocat d'un vrai talent et destiné à une grande renommée, M. Gambetta.

―――

« L'improvisation, cette dominatrice du moment,
« apparaît chez M. Lachaud avec la fougue et l'aisance
« qui sont le fond même de sa nature. Il se lève, il
« tressaille sous la parole de son adversaire, il parle :
« le cœur est saisi, la raison désarmée, et puis, tout est
« fini... Où est-il ce beau discours ? Emprisonnez l'é-
« clair, arrêtez le vent qui passe, arrêtez M. Lachaud.
« Sa parole a toute la soudaineté et l'éclat de l'éclair.
« Comme le vent elle est tantôt rafale et tantôt mé-

« lodie ; il faudrait joindre la sténographie, que dis-je,
« la tachigraphie, à la musique, pour fixer ses paroles
« ailées.

« Mais voyons l'homme.

« Il a le front haut, lumineux, lisse et rond, — la
« figure chaude et éclairée, — la joue puissante comme
« un Romain, la lèvre large, vaillante avec un sourire
« de Gaulois raffiné, — la narine dilatée, reposant sur
« un nez solide aux attaches droites, — la bouche
« riche et ronde, qui rappelle celle qu'Horace enviait
« aux Athéniens, — l'œil gros, rond, avec des pau-
« pières d'une mobilité méridionale : cet œil, un
« peu amolli au repos, s'illumine de clartés terri-
« bles et soudaines, rit avec une douce lueur qui s'i-
« rise sur le cristallin et rayonne sur tout le globe, —
« des airs de tête pleins de majesté ; la main courte,
« les doigts fins et potelés, la partie antérieure des
« doigts grasse, protubérante, rose, comme les Orien-
« taux, — le bas de la main ovale, plein de ressort,
« quoique frappé de fossettes, — le corps droit, bien
« campé, avec un air d'agilité juvénile, — l'embonpoint
« léger et plein de finesse des organisations spirituelles
« et voluptueuses. Joignez à tout cela une voix mira-
« culeuse de souplesse et d'étendue, un *mezzo termine*
« entre le cor et la flûte, l'éclat et la délicatesse. Quand
« la colère l'entraîne, il gronde et le son se masse et sort
« en couches profondes, pénétrantes, claires, jusque

« dans les tons les plus élevés, et puis redescend sans se-
« cousse, avec un aplomb merveilleux, aux notes dou-
« ces, suaves de la sollicitation et de la plainte. Quand
« la pensée est délicate, sa voix est un murmure, un
« bruissement et devient perlée, sans soubresauts ;
« avec la prestesse la plus harmonieuse il la replie
« dans une note des plus graves qui laisse derrière elle
« comme une vibration de chanterelle. Quel divin
« instrument! quelles ardeurs! et quelle délicatesse!
« un rapsode d'Ionie en serait jaloux. Cet homme-là a
« tout ce qu'il faut pour devenir l'avocat des passions.

« Et il l'est devenu avec une sensibilité qui ne doit
« rien à l'art et qui a son foyer dans le cœur. Pour
« M. Lachaud la nature a tout fait; elle lui a donné la
« conscience qui éclaire, l'esprit qui charme, le coup
« d'œil qui éblouit, la sensibilité qui émeut, la simpli-
« cité qui explique, la passion qui entraîne, et pour
« tout réunir et tout illuminer, l'action qui fascine,
« domine, dicte et commande. Ah! comme il connaît
« les profondeurs et les plaies de l'âme humaine,
« toutes les chutes, toutes les infamies! Il a descendu
« marche à marche le ténébreux souterrain de l'exis-
« tence contemporaine, il en a vu toutes les misères,
« toutes les horreurs; il a pesé toutes les hontes, trouvé
« tous les ressorts, scruté tous les mobiles, constaté
« toutes les tristes causes; il a touché le fond de toutes
« les douleurs et de toutes les dégradations sociales.

« Je suppose, qu'arrivé là, il s'est pris de pitié, d'in-
« dulgence, pour ces déchus; l'habitude et le cœur
« aidant, il a fini par regarder ces coupables comme
« des victimes, et il remonte miséricordieux à la sur-
« face de notre monde, et depuis ce jour-là, assis à leur
« côté, orateur providentiel, il plaide, il gagne leur
« cause. J'irai jusqu'à dire qu'avant Victor Hugo il
« avait vécu, parlé *les Misérables*. Aussi, allez l'en-
« tendre, l'avocat des passions, à la cour d'Assises; il
« a inventé une nouvelle dialectique que j'appellerai
« dialectique dramatique. Il argumente à coups de
« pinceaux; il narre un fait, et la narration seule
« l'explique; il invoque un principe, le commente,
« l'applique avec la verve d'un poëte sans rien lui enle-
« ver de sa vigueur rationnelle. C'est un mari qui a
« tué sa femme par jalousie, mais l'amant n'était plus
« là et le meurtre n'a pas d'excuse, dit le ministère
« public. Il faut le voir alors s'emparer du principe
« d'excuse légale, l'élargir, le dilater, jusqu'à ce que
« de proche en proche, de conquête en conquête, il
« couvre son client comme d'un bouclier.

« Le fond même de son talent, c'est d'entrer à vif
« dans la situation des procès, d'éprouver la passion
« de l'accusé, de sentir toutes ses colères, d'embrasser
« toutes ses raisons, d'avoir la mémoire pathétique du
« fait et de crier grâce; avec l'énergie désespérée du
« malheureux lui-même, il met fièrement sur lui le

« filet de l'accusation et, comme ces athlètes de Rome,
« il le lacère, non maille à maille, mais par larges dé-
« chirures; les lions doivent déchirer comme cela,
« quelques minutes lui suffisent pour tout voir, tout
« saisir, tout deviner. Voyez-le, il est là, assis à son
« banc, pendant que l'avocat de la loi narre, prouve,
« presse, invective, conclut; lui, l'oreille tendue, l'œil
« tranquille, la main seule pleine de fièvre, hachant à
« coups de canif une plume égarée sous ses doigts. Il
« reçoit tous les coups en pleine poitrine, il les compte :
« tout à l'heure il les rendra avec l'usure du génie. Il
« regarde en face l'adversaire qui provoque en lui une
« réfutation intérieure et subite... Rien d'apprêté, rien
« d'ajusté d'avance... N'a-t-il pas la grande puissance
« à son service? l'inspiration...

« Il a la suprême intuition de l'utile, et parfois il
« emploie des ressources sublimes qui donnent le ver-
« tige. Si l'accusé qu'il a pris sous sa large main est
« un de ces hommes souillés et terribles qui effrayent
« et qui attirent comme une chose étrange, il saura
« dans une marche audacieuse le saisir, l'enlever, le
« porter lui-même sur le bord de l'abime, prêt à l'y
« laisser choir. Mais d'un geste, il vous en indique toute
« la sombre profondeur. Vous reculez effrayé tout à
« coup. L'orateur redresse la tête avec l'accusé, l'ex-
« plique, le transfigure, il pleure, il attendrit, et
« l'homme est sauvé.

« Le maître a fini son œuvre de rédemption ; il a par-
« couru le champ de l'accusation, arrachant les griefs
« comme des broussailles, nivelant le sol, comblant les
« fondrières, et là-dessus il a jeté la voie libératrice
« qui reconduira le client à la liberté et à l'honneur;
« alors il s'arrête un instant, mesure de l'œil son au-
« ditoire et se retire à petits pas, la parole pénétrante,
« émue, un peu voilée, vers son banc, dont la véhé-
« mence de l'action l'avait éloigné, il va s'asseoir. Non!
« il a aperçu là-bas un visage terne, un œil inquiet que
« la conviction n'a pas éclairé. Oh! alors il revient en
« avant.

« La voix qui s'était adoucie vibre de nouveau, il
« bondit et la lutte recommence. Un duel obstiné, dont
« cet accusé tout pâle est l'enjeu, se livre là entre l'ora-
« teur qui s'acharne au triomphe et le juré immobile.
« C'est alors qu'il prodigue toutes ses forces, jette tou-
« tes ses richesses de parole, accumule toutes ses res-
« sources, varie et métamorphose son argumentation.
« Il a deviné que cet homme sombre, c'était peut-être
« la condamnation, il faut le ravir, le vaincre, et l'a-
« vocat ressaisit dans une brassée herculéenne tous
« les éléments de l'accusation : il les broie, il les
« mélange, il les choque, il les heurte, il les brise
« et les pousse d'un coup d'éloquence dans le rêve
« et la fumée. L'illusion est complète. Tout se renou-
« velle, tout s'éclaire ; on n'avait pas encore entendu

« ces moyens, on n'avait pas contemplé cette perspec-
« tive.

« Le chef-d'œuvre se poursuit. Voilà la déesse qui
« fait irruption, conviction ou vertige. Le juré rebelle
« est ému. Sa poitrine se dilate, son œil brille, son vi-
« sage a dit oui ; l'athlète est vainqueur. Cet assaut,
« l'intrépide orateur le multiplie jusqu'à la victoire, ou
« jusqu'à ce que ses forces épuisées se refusent à la
« lutte, ou, ce qui est plus redoutable encore, jusqu'à
« ce qu'il lise sur les fronts blêmes, *plus d'espoir*. Mais
« alors il ne tombera sur son siége qu'en lançant un
« dernier et sublime trait qui laisse au cœur, sou-
« vent l'incertitude, la clémence toujours. »

Dans ce tableau, j'ai encore placé de jeunes parents
de M. Lachaud, destinés à continuer les traditions hon-
nêtes et les talents distingués de la famille : c'est
M. Charles Lachaud, à la vive et spirituelle figure, qui
se destine au barreau ; M. Ernest Lachaud, qui pense à
la magistrature, et M. Paul Decoux, qui travaille avec le
zèle consciencieux des anciens jours, malgré ses idées
nouvelles, pour suivre avec talent la carrière de la mé-
decine, qui donnera à ses élans généreux le pouvoir de
soulager l'humanité souffrante.

Moi? Oui, c'est de moi qu'il s'agit, car il n'y a plus dans mes tableaux que mon seul portrait qui n'ait pas sa petite biographie.

Je dois dire que c'est pour céder à la volonté de mes amis que je me suis placée dans ce dernier tableau, j'y suis représentée occupée à les peindre et l'on m'y voit le moins possible. Un petit profil seul y donne une idée, un souvenir de ma présence.

Il vient un temps où l'on n'est plus guère bon à montrer, soit au physique, soit au moral.

Aussi la gravure en tête de ce livre est-elle faite d'après mon portrait, peint par Robert-Lefèvre lorsque j'avais vingt ans.

Cependant on change moins au moral qu'au physique.

Les années et les épreuves douloureuses de la vie courageusement supportées ne laissent pas de trace au cœur, et les illusions vivraient encore dans le mien aussi fraîches, aussi joyeuses qu'aux jours heureux où la jeunesse les vit naître, si la mort, ce seul mal sans consolations sur la terre, ne m'avait enlevé de chères amitiés dont le regret ne s'effacera jamais.

L'on craint de parler de soi et pourtant il s'attache aux *mémoires* un grand intérêt. Ils sont une page du livre sans fin et souvent inexplicable de ce cœur humain que l'on étudie toujours avec plaisir.

Mais la vie de ceux qui ont consacré leur temps aux

arts et aux lettres, offre habituellement peu d'événements remarquables ; en général, ils se mêlent peu aux agitations de ce monde, et lorsqu'ils s'y trouvent intéressés, c'est la manière dont ils en sont affectés qui est curieuse à savoir : leur vie réelle, c'est l'histoire de leurs idées et de leurs émotions, là est ce que recherche l'observateur.

C'est donc seulement là-dessus que je dirai quelque chose, et d'abord *j'ai été heureuse !* Ma vie a été une suite d'idées qui ont enchanté mon esprit, et d'affections qui ont ravi mon cœur.

Mais c'est en dépit des événements extérieurs qui ne m'étaient guère favorables, et les épreuves des fortunes diverses ne m'ont pas manqué.

Comment l'existence eût-elle été sans troubles, au milieu des changements continuels de notre époque ? et quelle famille a pu être à l'abri de vicissitudes fâcheuses ?

On connaît trop de notre temps l'ennui de ces alternatives, c'est inutile à raconter ; mais ce qui n'est peut-être pas mauvais à connaître, c'est comment mon esprit échappait constamment à toutes les tristesses qui en sont la suite ordinaire.

L'exercice de la pensée dans la solitude avait pour moi un si grand charme qu'il m'enivrait comme un parfum qui porte en soi d'ineffables délices.

Une lecture qui ouvrait des horizons nouveaux à

mon esprit, et me faisait vivre dans un monde ignoré jusque-là,

Une idée, que je sentais poindre comme un rayon de soleil, et qui éclairait tout à coup un coin de mon âme qui m'était resté inconnu,

Une situation nouvelle dans les rapports intimes de la vie, qui me présentait spontanément un sujet d'ouvrage intéressant,

La vue intérieure d'un tableau que je pourrais représenter par la plume ou par le pinceau;

Tout cela, dans le calme et le silence de la solitude, me donnait des sensations inexprimables. Aucun mot ne peut les rendre, il faut en avoir éprouvé la douceur pour en comprendre toute la magie. Afin de trouver cette solitude qui m'était indispensable, j'avais pris fort jeune l'habitude de me lever de très-grand matin, car j'étais alors entourée par la famille... Ces liens me furent toujours chers; grands parents, mari, enfants... vivaient près de moi dans ma jeunesse; ma vie leur appartenait. C'était donc lorsque tous dormaient encore dans la maison, qu'avaient lieu et mon travail et mes rêveries. C'est une belle vie, que cette vie secrète de ces pensées qu'on ne dit à personne, de ce travail que je croyais alors devoir rester inconnu; de ces rêves qui vous transportent dans un monde idéal où tout s'arrange au gré de vos désirs.

Il était à peine dix heures, lorsque je commençais

à vivre pour ceux qui m'entouraient, et il s'est passé des années, où ceux que je voyais chaque jour ignoraient complétement l'existence de ce travail et de ces heures contemplatives qui prenaient des moments que l'on croyait destinés au sommeil.

C'est là que j'ai puisé constamment des forces contre les chagrins. Souvent même ces nuages lumineux ne me permettaient pas de les sentir.

D'ailleurs, si le succès de mes pièces de théâtre m'attira des inimitiés, je lui dus aussi le bonheur de quelques amitiés réelles parmi des gens très-distingués qui charmèrent bien des heures de ma vie en illuminant ma pensée.

J'étais avide de connaître les idées qui peuvent naître dans des esprits éclairés sur toutes les grandes questions de ce monde, et souvent j'entendis des hommes supérieurs, également éclairés et honnêtes, exprimer des idées tellement opposées, que cela forma mon esprit à n'admettre rien d'absolu, et, comme les réunions participent toujours du caractère de la maîtresse de la maison, il en résulta une grande liberté chez moi pour exprimer les idées les plus différentes et les opinions les plus dissemblables.

Pour donner une idée complète de la société qui se réunissait autour de moi, je dois dire encore que la conversation, qui en était le plus grand plaisir, n'avait jamais pour aliment la médisance ou la moquerie, on

pouvait sortir du salon sans craindre que l'esprit de ceux qui restaient à causer s'exerçât au péril de la réputation des absents. Je pense qu'on doit une espèce de respect protecteur à ceux qu'on attire sous son toit. Une connaissance faite par choix, une invitation envoyée volontairement font des engagements de bienveillance...

En général, j'aime ceux qui viennent chez moi, et je les ai choisis pour leur mérite personnel.

Cependant il est difficile, à Paris, de ne pas laisser envahir sa demeure par ces désœuvrés qui se glissent si promptement dès qu'ils aperçoivent une porte entr'ouverte, et j'ai eu parfois à m'en plaindre. Alors j'en ai vivement souffert, et ce n'est guère qu'après avoir eu la preuve qu'une personne n'était réellement pas digne d'estime, que je l'ai éloignée de ma maison.

Je n'ai jamais été dans le cas d'user de cette rigueur envers aucun de ceux pour qui j'ai eu de l'amitié; ma sympathie ne se trompait pas, elle n'allait qu'à ce qui était vraiment honnête, et je n'ai jamais perdu d'amis que par la mort.

Mais, avec ma maison toujours ouverte et des réceptions continuelles une fois par semaine, j'ai dû faire un assez grand nombre d'expériences sur les fausses amitiés. Ce sont, dès les premiers jours, des empressements inouïs. Les exagérations d'amitié subite peu-

vent signaler à tous, ceux qui viennent pour critiquer, pour nuire, ou pour s'emparer de vos connaissances, de vos amis et vous brouiller s'il se peut avec eux. J'en ai vu de nombreux exemples, mais je n'en citerai que deux qui ont un côté très-comique. Une personne traversa ma maison avec un fracas de paroles instruisant chacun à la ronde de son immense crédit et d'une puissance qui faisait à son gré et sénateurs et ministres... le souverain n'agissait que par ses conseils, et chaque jour des lettres et des rapports avec lui sur tout et sur tous, ôtaient ou donnaient tous les emplois. Or, il était bien naturel que ce fût à ceux dont cette personne avait à se louer qu'ils fussent destinés, et les plus ambitieux, ceux qui comptent sur l'intrigue plus que sur leur mérite, s'y laissèrent prendre, de même que ceux qui étaient plus intéressés, mordirent à l'hameçon qu'une autre personne leur tendit avec son opulence et ses grands dîners. Ce fut un spectacle en même temps risible et douloureux de voir courir autour de ces personnes des gens que l'éclat de l'or et celui du pouvoir éblouissaient et empêchaient de deviner l'alliage et la fausseté de ces apparences trompeuses. Naturellement, ces personnes voulurent des dévouements sans limites et exclusifs. Aussi ai-je eu le bonheur de voir ces turbulentes aurores boréales emporter, dans leurs tourbillons, tout ce qui avait pu se glisser de mauvais dans ma société.

Maintenant mes réunions, un peu restreintes, ne renferment plus que ces esprits distingués et ces caractères honorables qui ne comptent que sur leur mérite et sur leurs efforts pour parvenir, et qui font cas dans les autres des qualités et des talents.

Méfiez-vous donc, vous qui voulez avoir des amis, de ces personnes qui viennent vous accabler de témoignages de tendresse exagérés dès le premier jour où ils vous rencontrent. S'ils ne vous cherchent pas pour vous trahir, ils ne valent pas du moins la peine que vous les accueilliez. Un poëte suédois a dit:

« Ne prenez pas pour ami le premier qui s'offre à
« vous. C'est la maison pauvre qui est ouverte à tout
« venant. La maison riche est soigneusement fer-
« mée. »

Je n'ai point aimé ce qu'on appelle *le monde*, les bals, les fêtes, les assemblées nombreuses; dans ma jeunesse cela m'ennuyait, la foule m'était importune; à présent, elle me fatigue et m'attriste.

C'est que j'ai trop la connaissance des choses et des hommes de notre temps.

Ce n'est pas un temps ordinaire, que celui où j'ai vécu... Des partis en présence ont trop employé tous les moyens de réussir; le juste et l'injuste ne se sont plus distingués l'un de l'autre, et, au milieu de ces ardentes passions de parvenir, le sens moral a disparu. Quoique le bien doive sortir de toutes ces agitations,

elles ont remué la société si profondément, que ce n'est pas le plus pur et le meilleur qui s'est montré à la surface, et le mauvais goût des personnes en évidence m'attristerait comme une manifestation de mauvaises idées et de mauvais sentiments, si cela devait avoir plus de durée qu'une de ces modes passagères qui disparaissent sans laisser de traces.

L'on m'a souvent dit que j'avais un caractère heureux, et j'en conviens.

Quelle faculté de bonheur il y avait dans mon âme pour jouir d'un chef-d'œuvre ! Un beau tableau, un morceau de belle musique, de beaux vers, un beau livre et surtout une belle action, me jetaient dans de longs ravissements.

Je me souviens de m'être exaltée pour des choses bien étrangères à ma vie, et d'avoir été ainsi dans l'admiration et l'extase pour les lettres de *Washington*.

Il est vrai que parfois je me donnais encore, après cela, le plaisir de me moquer de moi et de mes exaltations ; c'était double joie, l'une pour mon cœur, l'autre pour mon esprit.

Ma vie a été très-laborieuse, la lecture était pour moi, dès l'enfance, une vraie passion. J'ai peint et j'ai écrit, et, ce qui fait ma joie, c'est que je n'ai écrit qu'avec l'idée de porter au bien, d'inspirer des pensées honnêtes, bienveillantes et généreuses à ceux qui me

liraient... et pourtant que de fois je me suis sentie mécontente de moi et de l'emploi de ma vie, devant certains hommes qui consacrent leur temps à secourir leurs semblables ou à faire de savantes découvertes utiles à tous.

———

Et maintenant, en finissant, je dois dire que bien des personnes remarquables, vivant de nos jours n'ont pu être placées dans mes tableaux, où je n'ai mis que celles avec qui les circonstances m'ont permis d'établir naturellement des rapports d'amitié; encore en est-il, parmi les gens d'esprit et de talent que j'ai connus, qui, par suite de longs voyages ou d'éloignement momentanés, lorsque je faisais mes tableaux, n'ont pu y trouver place, et d'autres que je n'ai connus que depuis qu'ils sont terminés.

D'abord, cet excellent esprit, qui est en même temps un excellent homme, M. Sandeau. Puis cet esprit ingénieux qui est une espèce de quintessence du bon sens se traduisant par des bons mots, M. Alphonse Karr. Et ce charmant écrivain, M. Arsène Houssaye, dont le style ressemble à des paillettes d'or sur un fond de taffetas rose. De ce nombre est encore un très-ancien ami, écrivain, poëte, savant et voyageur, dont la bonne conversation, très-variée, a souvent animé nos réu-

nions, le comte Eusèbe de Salle, mais qui a trop longtemps vécu loin de Paris.

Le nom du comte de Nogent, à qui l'art de la sculpture ajoute une nouvelle illustration, doit aussi être signalé ; c'est encore une de mes anciennes et aimables amitiés que les années n'ont point détruites.

Il ne faut pas que l'aimable baron de Senez croie que j'ai oublié sa charmante amitié, quoiqu'il oublie Paris pour la Provence, où il vit dans la retraite avec l'étude et la littérature. Et encore ce spirituel et élégant gentleman du sport, M. Eugène Chapus, dont les articles sont aussi amusants qu'instructifs. Et le gentil M. Daudet, gracieux comme ses *Amoureuses*, et destiné à des succès d'un ordre élevé... malgré, ou à cause de sa gentillesse.

Et encore ces nouvelles connaissances que je regarde déjà comme d'anciens amis, M. et madame Allard. Ce doux ménage, tellement uni de cœur et de pensées, qu'ils ont pu confondre leur talent dans un délicieux recueil de poésies faites à deux.

Ensuite le poëte aimable du *Moineau de Lesbie*, M. Barthet, que j'ai trop peu vu, mais dont je n'ai pas oublié l'esprit charmant, plein de tant de délicatesse et de tant de grâce, qu'il devait traduire *Horace*.

Puis, encore, ce romancier qui a vu à la loupe l'espèce humaine, car il a découvert les plus minutieux

secrets du cœur, et les a montrés avec autant de finesse que de vérité, M. Champfleury.

M. Michel Masson ! ce cœur d'homme de bien, qui a deviné le secret du talent par la seule force de son inspiration naturelle, et qui sait se faire aimer et estimer de tous dans une situation délicate, à la tête de la Société des gens de lettres.

Parlons encore d'un aimable écrivain dont on ne doit attendre que de bonnes choses, car il a commencé par exprimer ses sympathies pour les écrivains distingués de notre époque, et son livre intitulé *Les noms aimés* doit porter bonheur à la carrière littéraire de M. Georges de la Brizolière.

Et le comte Auguste Villiers de l'Isle-Adam ? oh ! pour ce jeune poëte de vieille race, on ne dira pas que le temps a éteint l'énergie et l'exaltation dont le grand-maître de Malte donna de si glorieuses preuves; jamais l'imagination ne rayonna plus ardente et plus vive que dans cette tête de vingt ans. Déjà un recueil de poésies et plusieurs ouvrages en prose ont signalé ce remarquable esprit, et lui ont valu place parmi ces jeunes écrivains distingués qui apparaissent noblement à l'horizon, et au nombre desquels nous devons placer encore, en première ligne, M. Xavier de Ricard. Lui aussi a publié de beaux vers, et déjà son esprit rêveur et philosophique a touché à ces hautes questions qui ont occupé les esprits supérieurs de tous les siècles; ques-

tions brûlantes qu'on agita souvent sans jamais les résoudre, questions dangereuses que l'antiquité, si ingénieuse à symboliser ses idées, personnifia dans le vautour déchirant le cœur de Prométhée, parce qu'il avait tenté de dérober les secrets des Dieux.

Plus modestes dans leurs désirs, les voyageurs ne cherchent qu'à découvrir les secrets de la terre étrangère, et cela peut suffire à leur plaisir et à leur gloire. Ainsi, M. Léon de Rosny instruit le public parisien, dans un cours très-intéressant, des mœurs, des lois et de la littérature du Japon. M. Charnay a exploré le Mexique, et a réuni ses observations dans un joli volume, et M. Cortambert vous apprend ce qui se passe en Syrie et dans tout l'Orient. Mais déjà des conversations du plus grand intérêt m'avaient initiée à de bien grandes choses qui intéressèrent toute l'Europe, il y a quelques années, et dont le résultat fut la formation du royaume de Grèce! M. David, qui fut depuis consul général et ministre plénipotentiaire, préludait alors à sa brillante carrière diplomatique. Il était bien jeune, il n'avait pas vingt ans, son père était consul à Smyrne lorsque éclata cette insurrection grecque à laquelle la Restauration prêta l'appui salutaire auquel elle dut son succès... Bien entendu que toutes les sympathies de la société française furent pour les révoltés... et il s'y rattache pour moi un souvenir tout particulier.

On fit une exposition publique de tableaux dont le

prix payé à la porte était destiné à secourir les Grecs, et le premier de mes cinq tableaux, représentant ma société, figurait à cette exposition.

Pour revenir à cet aimable M. David, qui a parcouru le monde entier dans des fonctions de consul ou de ministre de la France, je ne puis dire assez combien de curiosité s'est éveillée dans mon esprit à ses récits sur les diverses contrées qu'il a vues, depuis le temps où il sauvait la vie de ces pauvres héros grecs qu'on massacrait, jusqu'à ce moment où il vient, dans un récit intéressant, de nous décrire un récent voyage en Égypte, pour visiter les travaux gigantesques de l'isthme de Suez, qui seront l'éternelle gloire de M. Ferdinand de Lesseps... Combien j'aime à franchir l'espace par ma pensée, avec ces hommes qui me sont connus personnellement, moi, dont la vie se passe pour ainsi dire sur place, car mon appartement est rarement franchi par moi. Nul, dans Paris, ne mène une existence plus sédentaire, et les voyages lointains me semblent des faits extraordinaires et fabuleux comme les contes de fées.

Le prix que j'ai toujours mis à une conversation intéressante, ne me permet pas de passer sous silence cet aimable M. Cotelle, qui anime tout le salon par une foule d'anecdotes pleines d'intérêt et racontées avec beaucoup d'esprit.

J'ai encore le plaisir d'entendre, parfois, chez moi, retentir les beaux orgues-piano Alexandre, dont l'harmonie est si délicieuse sous les mains habiles de cette bonne mademoiselle Lyon et de l'aimable madame de Dreyfus.

Souvent aussi mon salon fut orné de femmes charmantes attirées par leur goût pour les arts et les lettres qu'elles cultivaient avec talent. De ce nombre est madame Osmand du Tillet, madame Pilté, mademoiselle de la Morlière, madame Wilson, l'aimable et belle comtesse de Case de Villeneuve l'Étang, et encore des étrangères de distinction. Ce fut un jour cette belle duchesse Colonna, qui joint à un grand talent pour la sculpture l'instruction d'un vrai savant, madame la comtesse Bathyany, qui cultive les arts et les lettres, l'aimable baronne de Steinkeller, et jadis, la comtesse de Kessaroff et sa fille, la baronne de Roman, de grandes dames russes dont l'esprit distingué est plein de grâces aimables.

Malgré toute la modestie qui voile une vraie supériorité, je ne peux point passer sous silence un nom qui fut cher aux beaux-arts, et dont madame la comtesse de Kératry et sa fille sont si dignes d'accroître l'éclat.

Il en est de même pour madame la comtesse de Tryon Montalembert, mais je ne serai pas trop indiscrète, et je ne dirai pas ce nom, sous lequel sont cachés des écrits que bien des gens à réputation seraient fiers de signer.

Ne vois-je pas aussi chez moi cette bonne madame Lascoux, dont le nom de fille est le beau nom du marquis de Malleville. La magistrature se fait honneur des talents et des vertus qui placent si haut cette respectable famille.

Je ne connais pas les célébrités de la peinture, moi qui voyais jadis avec tant de plaisir Gérard, Guérin, Gros, Girodet et Robert Lefèvre. Mais, malgré mes regrets pour ces illustres morts et pour leurs talents disparus, je ne suis pas de ceux qui croient l'art en décroissance. Sans doute la partie sévère, élevée et idéale de l'art est un peu négligée dans la peinture comme dans tout le reste, mais le talent d'exécution est poussé à une telle perfection, qu'au jour où quelque mouvement intellectuel viendra relever la pensée qui sommeille, on créera des chefs-d'œuvre. M. Yvon est un grand artiste qui, jeune encore, peut tirer de son âme quelques grandes compositions poétiques. M. Gérôme a déjà choisi d'heureux sujets qui font penser, bien d'autres sont dans une voie où ils peuvent, vienne une belle idée, produire des œuvres remarquables... Il y a même tant de talents réels, que la mémoire la plus heureuse suffit à peine à retenir tous les noms qu'on peut citer avec honneur.

La sculpture a fait d'immenses progrès, et, pour ne parler que de cette année 1865, une exposition où l'on peut trouver ensemble l'*Alexandre* de M. Dieudonné,

la *Cigale* de M. Jules Cambos, le *Petit chanteur florentin* de M. Paul Dubois... l'*Aristophane*, le *Vercingétorix*, etc., etc... est certainement d'une telle valeur, que nulle autre exposition, et peut-être nul autre pays, ne l'a surpassée depuis le commencement de ce siècle. Comme on doit être juste, même avec ceux qui gouvernent, quoique ce ne soit guère la mode en France, convenons que les efforts continuels et intelligents de M. le comte de Nieuwerkerke sont pour beaucoup dans ce progrès. Artiste lui-même, il a fait d'abord de belles statues, puis il a porté un intérêt très-vif et un goût parfait dans tout ce qu'il a fait exécuter. Ce sera pour son nom une gloire réelle que l'arrangement merveilleux des richesses du musée du Louvre; puis le beau palais des Champs Élysées, si habilement disposé, si splendide et si agréable, ne doit-il pas stimuler le zèle de l'artiste, le rendre heureux d'y voir placer son œuvre et l'encourager à la rendre plus belle, en pensant au beau lieu où la foule viendra la regarder? Car la place est superbe, l'espace immense, les récompenses nombreuses, et la gloire doit y briller d'un plus grand éclat, grâce au public plus empressé de venir dans ce lieu magnifique et délicieux, où l'on trouve tout ce qui peut charmer les regards et la pensée.

Et n'y a-t-il pas jusqu'au choix d'un maréchal de France, placé tout au sommet de l'édifice des arts, qui

doit donner aux artistes l'espérance de la victoire, pourvu cependant que cela ne leur inspire pas le désir de commander l'armée à sa place : mon illustre compatriote dijonnais, M. le maréchal Vaillant la tenait trop bien, cette place, aux jours des combats. Mais pour ceux qui, comme moi, n'aiment pas la guerre et voudraient la supprimer, c'est d'un bon augure de voir les maréchaux commander la manœuvre à des statues et à des tableaux.

Je n'ai pas, dans mes tableaux, le portrait de M. Émile Augier, quoiqu'il soit un de ces grands esprits dont l'éclat illumine le monde dramatique. Sa forte main a buriné des caractères d'une admirable vérité, et j'ai, pour un pareil talent, admiration et respect, comme pour tout ce qui est réellement supérieur.

La vie retirée que je mène, déjà depuis longtemps, ne m'a pas permis non plus d'être en rapport direct avec plusieurs jeunes écrivains qui se sont signalés dans ces dernières années. Et je ne connais que par leurs œuvres, MM. Barrière, Dumas fils, Octave Feuillet, Sardou, etc.

Mais ils me semblent avoir mis le théâtre dans une bonne voie, où l'esprit et la vérité brillent d'un grand éclat, et si leurs pièces eussent été jouées au Théâtre-Français, l'Académie et le public les regarderaient comme des écrivains de premier ordre dans l'art dramatique.

On sait qu'à l'exposition, les tableaux bien placés obtiennent d'abord les faveurs, mais les vrais connaisseurs ne s'y trompent pas. Cependant on pourrait reprocher aux comédies modernes de manquer de poésie et d'idéal. Ce sont des photographies.

Mais en cela encore, elles représentent l'esprit positif de notre temps.

Il est, sans doute encore, des talents distingués et des esprits aimables parmi les écrivains de nos jours, que je n'ai pas connus, et bien des hommes remarquables ont vécu dans le monde parisien sans que je les aie rencontrés. Il en est aussi que je n'ai fait qu'apercevoir et qui m'ont laissé une impression très-sympathique. De ce nombre est M. Jules Simon, son esprit éminent a un charme qui vous attire, et il vous semble, dès la première vue, que vous rencontrez un ami.

Que de fois, dans la vie, on est séparé de ce qui conviendrait! Le monde parisien est comme l'Océan, dont les flots agités ne s'arrêtent pas. Souvent en mer, deux navires partis de points opposés viennent à la rencontre l'un de l'autre, naviguant en sens contraire, ils s'apperçoivent, échangent quelques mots, reconnaissent qu'ils parlent la même langue et qu'ils appartiennent

à la même patrie. Mais les flots les ont déjà séparés et ils les emportent au loin dans des routes différentes où ils ne se retrouveront jamais.

COUP D'ŒIL

sur la

DESTINÉE DES FEMMES EN FRANCE

COUP D'ŒIL

SUR LA

DESTINÉE DES FEMMES EN FRANCE

Comment terminer un livre où il est question des salons de Paris sans dire quelque chose de la destinée qu'eurent les femmes dans notre pays et sans exprimer une idée qui m'est venue en réfléchissant à ce que l'histoire nous en apprend? Car Tite-Live et Plutarque parlent des femmes gauloises, et des lueurs étranges sont projetées sur le sort de nos aïeules par quelques mots échappés à la plume de ces grands historiens.

Il y a deux mille ans à peu près, la Gaule, on le sait, avait un gouvernement fédéral. C'était un composé de petits peuples, fort nombreux et fort braves, ayant

chacun des lois particulières qui régissaient chaque province, mais liés tous ensemble par des intérêts généraux.

Une assemblée composée de députés de tous ces peuples discutait leurs affaires civiles et politiques. Mais elles n'étaient décidées en dernier ressort que par le sénat.

Le sénat?...

Oserais-je le dire si ce n'était pas de l'histoire ?

Ce sénat souverain... était une assemblée de femmes !

Elles délibéraient et décidaient de la paix et de la guerre ! Les différends qui survenaient de ville à ville étaient soumis à leurs jugements, et Plutarque dit qu'un des articles du traité d'Annibal avec les Gaulois portait : « Si quelque Carthaginois se trouve lésé « par un Gaulois, l'affaire sera jugée par le conseil su- « prême des femmes gauloises. »

Et ce n'est pas tout.

Le culte religieux, cet hommage rendu sur la terre par l'espèce humaine au Créateur de l'univers, qui avait-il pour interprètes? Les femmes! Des prêtresses étaient chargées de porter aux dieux les vœux des hommes et de reporter aux mortels les ordres de la divinité; elles avaient le titre bien connu de druidesses, toutes les cérémonies du culte étaient leur apanage, et l'on regardait comme des oracles leurs paroles inspi-

rées. Quelques fleurs sauvages cueillies dans de sombres forêts, seuls temples des Gaulois, leur servaient de sceptres : c'était le gage de leur mission divine, l'emblème de leur domination.

Voilà tout ce que les historiens romains disent de ces peuples primitifs qui n'eurent personne pour écrire leur histoire.

Mais un immortel naturaliste, Cuvier, n'a-t-il pas reconstruit des temps inconnus avec quelques pierres informes? et des espèces innombrables d'êtres, ayant eu vie, avec quelques fragments d'os blanchis?

Et ne serait-il pas possible, en procédant comme lui, de reconstruire, avec les quelques mots échappés à des écrivains dédaigneux de tout ce qui n'était pas leur patrie, une société et une civilisation particulières à la Gaule dont les deux grands faits que je viens de citer sont les irrécusables symptômes?

Je ne puis pas me lancer ici dans l'espace infini qui s'ouvre à ma pensée au sujet de notre ancienne patrie. Mais il me suffit d'indiquer ce qu'il devait y avoir de poétique et d'enchanteur dans cette domination de la femme qui, sans doute, avait pris sa source dans la beauté. La jeunesse avec tous ses charmes avait été le

premier titre à la puissance, et les gracieuses séductions les seuls moyens de l'exercer.

Ajoutons que les séances du sénat, comme les prières des prêtresses, avaient lieu sous les grands arbres des forêts, à la face du ciel et sur de frais gazons, dont les fleurs servaient au culte et ornaient le front des druidesses.

Alors les cheveux blonds et ondulés des Gauloises flottaient sur leurs belles épaules nues, et leurs grands yeux bleus levés vers le ciel y puisaient l'inspiration. Les hommes qui les entouraient recevaient de leur bouche l'arrêt du ciel qu'ils devaient exécuter, et le sourire était l'arme qui forçait à l'obéissance.

Nos pauvres aïeules ne connaissaient pas ce luxe de toilette éblouissant qu'étalent les femmes de nos jours. Une simple tunique laissait à découvert leurs bras, leurs jambes et leurs épaules. La mousse et le gazon étaient tous les coussins de leurs siéges, et les grains du gui, avec les fleurs de la verveine, étaient leurs seuls diamants... Mais elles régnaient; mais elles étaient écoutées comme des oracles et adorées comme des êtres surnaturels !

Entre le sort d'une de ces Gauloises-là et celui d'une Parisienne du dix-neuvième siècle, quelle différence ? Et cependant qui pourrait savoir au juste laquelle des deux voudrait changer ?

Après les quelques mots où ces grands écrivains

nous révèlent ces mœurs primitives particulières à nos aïeux, tout se tait; plus tard seulement nous apprenons par les malheurs de la Gaule que les femmes n'y règnent plus.

Les hommes ont pris la puissance, et leurs divisions intérieures les livrent aux conquêtes de l'étranger. Les Romains, les Francs et les barbares ravagent le sol de notre pays et s'y installent. Plusieurs siècles de calamités ensanglantent la Gaule; puis un long et terrible abus de la force désole cette époque douloureuse qui s'appela le moyen âge. Sans compter ce que des souverains déchus fomentent de troubles dans un pays, surtout quand ils se composent de la moitié de la nation.

Il est donc permis de penser que les femmes dépossédées ne furent pas étrangères aux révoltes et aux luttes intérieures, plus fréquentes en France qu'en aucun lieu du monde, car nos aïeules gardèrent sans doute au fond du cœur ce sentiment qu'inspire une injustice subie mais jamais acceptée.

Ce serait une nouvelle manière d'envisager l'histoire de France que je livre à quelque jeune historien, en lui faisant remarquer que plus d'une fois les femmes reprirent, adroitement et sans que les hommes s'en aperçussent, un peu de pouvoir occulte sur la société, et que ce furent les jours les plus calmes et les plus aimables de notre patrie.

Ainsi, l'histoire de la Gaule et celle du monde finissaient dans les horreurs du moyen âge, quand elles recommencèrent par le génie de Charlemagne. Dès qu'il y eut un peu de paix, les femmes, qui avaient disparu comme les oiseaux pendant les orages, se montrèrent de nouveau et apportèrent la poésie à cette société sortant de ses ruines. De leurs efforts unanimes, mais mystérieux, naquit, on ne sait comment, une institution salutaire et brillante, la *chevalerie*.

Avec la chevalerie, inspiration glorieuse des femmes, de l'honneur et de l'amour... reparurent dans notre pays la tendresse délicate, le courage généreux, et tout ce que l'âme humaine a de noble et d'élevé. Alors les femmes imposèrent de nouveau des lois. Il y eut des tribunaux charmants appelés *Cours d'Amour*, qui jugèrent les sentiments. Ils les exaltèrent jusqu'à inspirer aux hommes de sublimes actions d'héroïsme. Car les femmes alors apprirent aux plus courageux à placer l'élégance à côté de la force, la pitié à côté de la victoire et le dévouement à côté de tous les devoirs.

La chevalerie, qui dut ainsi aux femmes son plus brillant éclat, leur rendit en hommage ce qu'elle en reçut en gloire et en bonheur; car, de ces temps héroïques, on vit naître un cri de guerre à jamais fameux — *Mon Dieu, mon Roi, ma Dame!*... Ce cri domina tous les triomphes et tous les malheurs de la monarchie jusqu'au jour où il disparut avec elle.

Plus tard — la chevalerie ayant cessé d'exister — des guerres, parfois désastreuses avec l'étranger et des divisions intestines, cruelles et violentes livrèrent de nouveau la France aux habitudes militaires, et les femmes ne paraissaient plus. Une seule, comme pour protester et montrer que même aux jours les plus terribles, leur influence était bienfaisante, vint s'offrir en holocauste et donner sa vie pour son roi... Jeanne d'Arc accourut au camp, triompha et périt... comme pour dire :

Voyez !...

Cependant un pays voisin, l'Italie, renaissait aux arts et aux lettres !... et bientôt les femmes se montrèrent de nouveau. Ce règne de l'intelligence devait être aussi le leur.

Ce fut alors que commencèrent ce qu'on appela... *les salons*, et ce fut là qu'elles reprirent enfin leur royauté si longtemps usurpée.

Une grande dame, la marquise de Rambouillet, réunit chez elle tous ceux qui s'intéressaient aux choses de l'esprit. Parmi les plus grands et tous ceux qui s'en occupaient avec talent parmi les plus petits... les nobles et les bourgeois, les princes et les poëtes s'y rencontrèrent, s'y lièrent et s'y tendirent amicalement la main. A son exemple, plusieurs autres femmes ouvrirent leurs maisons, et c'est ainsi qu'en reprenant leur empire, les femmes inspirèrent le goût des arts

et des lettres aux jeunes seigneurs livrés jusque-là à des habitudes militaires, qu'elles y apprirent à tous les belles manières et les grâces aimables de la conversation et commencèrent cette fusion des classes qui fut le premier pas vers l'égalité.

A partir de là, une société polie et spirituelle reconnaît la puissance de la femme dans ses réunions, et cette société française admirée et imitée devint le modèle de toutes les sociétés de l'Europe.

Les femmes alors partagèrent le pouvoir, elles eurent le droit de guider le goût, les modes et les plaisirs, elles eurent même, parfois, l'art d'imposer leur avis dans des choses graves et importantes, et leur apparition dans le monde de la pensée comme leur influence dans les affaires, marqua le beau règne de Louis XIV, apogée de l'intelligence sous l'ancienne monarchie.

La femme française du dix-septième siècle est peut-être le modèle de la perfection féminine; ses qualités lui sont toutes particulières, et l'on n'en trouverait peut-être point de semblable dans aucun temps et dans aucun pays.

Spirituelle, instruite et bonne, elle a des grâces infinies dans son esprit, dans sa personne et dans son cœur. C'est le fruit d'une éducation très-complète et d'une civilisation très-perfectionnée. Madame de Sévigné en est le type. Les autres femmes ont des qualités semblables, seulement elle les réunit toutes à un de-

gré supérieur, elle résume ce qu'il y a de mieux dans leur manière de voir, de sentir et de parler.

Ce qui fait le charme des femmes de cette époque, c'est le naturel. Fières de leur empire, elles ne s'imposent nulle dissimulation, il ne leur reste rien de l'afféterie un peu prétentieuse qui marqua leurs premiers efforts pour arriver à l'élégance. Elles sont simples et vraies. Leur jeunesse, vive et confiante, a ses passions ardentes, ses chagrins profonds, ses consolations naïves, ses repentirs et ses expiations. Toute la vie de la femme s'y développe et reste dans des conditions vraies; c'est la nature ornée, mais sous la toilette, comme sous l'éducation on retrouve la nature.

Il en est de même pour les ouvrages des grands écrivains de ce temps-là, inspirés par elles... Que Molière fasse parler en vers Alceste et Célimène, ou qu'un bûcheron et sa femme se disputent en prose, c'est toujours le cœur humain qui s'exprime. Au fond de tout, il y a dans cette époque la suprême vérité.

Comment tout cela s'est-il gâté dans le siècle suivant? Il serait trop long de l'expliquer. Constatons seulement que les femmes se poudrent et aussi certains écrits. La mignardise et l'afféterie reparaissent, non pas comme au seizième siècle, pour épurer les mœurs et le langage, mais cette fois pour farder le désordre de la vie comme celui du visage qui se couvre de blanc et de rouge, de façon à cacher toutes les couleurs naturelles.

Cependant le dix-huitième siècle remue beaucoup d'idées nouvelles, et de même que la beauté simple dans la femme, dans les arts et dans les monuments ne lui suffit plus, les grandes lignes de conduite qui ont dirigé la société lui pèsent et l'importunent; on ne sait pas encore ce qu'on veut, mais on comprend qu'il y a des choses dont on ne veut plus.

Les mœurs trop relâchées menaçaient de nouveau les femmes dans leur puissance. On avait alors un sens moral délicat qui empêchait d'obéir à ce qu'on ne respectait pas, et l'empire des femmes avait déjà diminué lorsque les plus distinguées, celles dont les sentiments honnêtes s'écartaient des habitudes désordonnées de cette époque, essayèrent de reprendre au moins un empire intellectuel sur les hommes supérieurs qui dominaient la société par leur mérite ou leur talent.

De là naquit encore quelque chose de particulier à notre pays, et qui fut sans doute une inspiration émanée de l'ancienne domination des femmes.

Comment expliquer maintenant cette espèce de relation entre un homme et une femme, qui ne fut ni de l'amour ni de l'amitié, et qui n'a de précédents nulle part? Sentiment pur, vif, dévoué, exclusif, et qui remplaça les caresses de l'amour par les cajoleries de l'esprit, qui dans de continuelles confidences unissait deux âmes de manière à ce que peines et plaisirs fussent en commun; sentiment qui eut ses susceptibilités et ses

tendresses, ses jalousies et ses dévouements; affection constante et fidèle dont bien des exemples nous sont révélés parmi les plus grandes dames qui s'attachent ainsi aux hommes illustres de leur temps. La vie de J.-J. Rousseau et celle des plus grands écrivains du dix-huitième siècle en offre des modèles bien connus, et il est permis de penser que la communication continuelle avec le cœur et avec l'esprit d'une femme fut ce qui compléta leur talent de manière à le rendre si sympathique au public.

Mais le dix-huitième siècle, qui eut tant de grâce et de frivolité, tant d'esprit et tant d'imagination, se termina par de si sanglantes catastrophes qu'il ne resta rien de ses aimables habitudes?

Les troubles intérieurs furent cette fois suivis de guerres si formidables et de changements politiques si complets, que les droits des Gauloises, toujours revendiqués depuis deux mille ans, disparurent dans la tourmente, et qu'elles y ont sans doute renoncé pour toujours.

Ce qui prouve bien leur insouciance à cet égard, c'est qu'elles ont vu des hommes supérieurs, de grands esprits, de hardis novateurs, Saint-Simon et Fourier, revendiquer eux-mêmes les droits de la femme, et que les Gauloises du dix-neuvième siècle en ont fait moins de cas que d'un ruban nouveau ou d'un chiffon bien ajusté.

De plus, les femmes ont laissé le *club* se substituer au *salon*.

C'est une complète abdication. Ainsi, les amusements du soir, qui étaient leur domaine; les conversations des oisifs de l'opulence, où elles avaient droit de briller, tout cela s'est organisé avec luxe dans de magnifiques appartements où il ne leur est même pas permis d'entrer. Bannies des lieux de réunions dont elles furent les reines, elles ne se sont pas révoltées. Elles n'ont pas même protesté contre cette usurpation de leur royauté d'autrefois, et l'emblème, le dernier vestige de leur puissance évanouie a pu disparaître sans qu'elles eussent l'air d'y prendre garde, quand, au cri glorieux où elles avaient leur part : *Mon Dieu, mon roi, ma dame!* on a substitué ces mots où elles sont oubliées : *Dieu, l'Empire et la liberté!*

ÉPILOGUE

Il me semble que chaque vie se résumant vers sa fin doit produire un certain enseignement.

Et de notre temps les événements ont été si nombreux et les changements si fréquents, que nulle autre époque ne peut fournir plus d'aliments aux observations.

Ainsi, lorsqu'on a vu les choses du présent et étudié l'histoire du passé, il faut bien reconnaître que le monde politique et social a souvent reposé sur un certain nombre de mensonges convenus et d'injustices acceptées.

Et que les révoltes et les révolutions ont presque toujours été des efforts tentés pour rentrer dans la justice et la vérité.

Mais les révolutions, comme la plupart des efforts humains, sont souvent bien loin d'atteindre leur but.

Il est encore impossible, en lisant l'histoire, de ne

pas être frappé de la similitude qui existe entre les destinées des grands peuples connus. Ils commencent par la barbarie, c'est le règne de la force brutale ; puis ils s'éclairent peu à peu, une religion et des lois leur enseignent la morale, leur ordonnent la vertu et les conduisent ainsi à des mœurs plus délicates où l'intelligence développée règne à la place de la force, et où bientôt les sciences, les lettres, les arts agrandissent toutes les facultés de l'esprit qui atteignent leur apogée.

Mais tout à coup quelque chose d'inexplicable qui se compose de mille éléments divers vient s'emparer de ces peuples éclairés : c'est le luxe qui en éblouit quelques-uns, la puissance qui enivre les autres, les excès qui en abrutissent un grand nombre, etc., etc. Alors l'esprit de la loi et celui de la religion s'égarent dans des formules sans idées, et les peuples commencent à n'y plus croire ; bientôt ils renient leurs dieux, se moquent de la morale, tournent en ridicule la vertu, n'aiment plus que le bizarre, l'extravagant et le grossier ; puis le vice est en honneur, l'équité méconnue, le sens moral s'éteint et la civilisation disparaît.

Il y a eu quelque chose de cela en France pendant le cours de ma vie, et quelques symptômes précurseurs de cette décadence des nations se sont montrés à tous les yeux. Mais un principe régénérateur a été plus fort que ces symptômes, et il l'emportera sur eux. L'empire y a beaucoup contribué.

ÉPILOGUE.

Notre pays se renouvelle; il ne sera plus ce qu'il a été; une activité d'un autre genre occupera les esprits, elle sera plus productive des choses matérielles et rendra la vie plus heureuse pour tous, du moins il faut l'espérer, et c'est ainsi que l'on doit entendre le progrès.

Déjà mille tentatives ont été faites pour en arriver là.

Ces tentatives ont-elles été toutes heureuses?

D'abord, on a changé les rois plus d'une fois en France pendant le cours de ma vie, et cela ne s'est pas fait sans scènes sanglantes et sans terribles calamités; mais il en reste la certitude qu'aucun souverain ne peut régner à l'avenir s'il ne gouverne dans l'intérêt général; il n'est ni armée, ni fortifications, ni même dévouement qui puissent résister à la volonté de tous; un peu plus tôt, un peu plus tard, si le souverain ne cède pas à la justice, il est perdu.

On a changé les lois et il y en a eu d'excellentes faites de mon temps : le jury, l'égalité devant la loi, etc., etc. Il s'en prépare d'autres aussi bonnes, telle que l'instruction générale qui eût dû précéder de beaucoup le suffrage universel, mais qui ne tardera pas à être proclamée et sera la gloire immortelle du ministre (M. Duruy) qui en a montré si loyalement les avantages et la nécessité.

Constatons encore de grandes améliorations. Un homme peu riche, jouit à présent de choses utiles et

agréables que n'aurait pu se procurer autrefois le prince le plus puissant de la terre : les communications faciles et incessantes ont mis à son service tout l'univers. On récolte pour lui le thé en Chine et le sucre aux Iles; l'Amérique et l'Asie lui envoient leurs plus belles productions, et l'on travaille en tous lieux pour satisfaire à ses besoins et pour lui créer des plaisirs.

Bien plus, sa vie est prolongée de tout le temps que lui laisse la promptitude de ses relations, le chemin de fer, le télégraphe électrique, la photographie, tout va si vite, que l'existence moderne d'une seule personne peut produire autant et plus que plusieurs générations d'autrefois.

Ajoutons qu'une fois entré dans cette voie des améliorations matérielles, il y a mille perfectionnements qui doivent suivre ; tous les efforts se portant vers les sciences positives, il est probable que des découvertes nouvelles et de hardies inventions créeront des industries inconnues qui perfectionneront encore toutes les choses matérielles, et qui augmenteront le bien-être et les jouissances physiques.

Mais en est-il de même pour les choses intellectuelles?

Les nobles instincts se sont-ils mieux développés? Le cœur est-il plus ardent pour le bien et les yeux plus charmés par le beau? A-t-on une révélation plus certaine de la destinée de l'homme pour le présent et

ÉPILOGUE.

pour l'avenir? et des idées d'un ordre plus élevé lui font-elles trouver pour son esprit des jouissances qui l'arrachent aux maux inévitables de ce monde et le portent dans les régions idéales de la pensée où les chagrins de la terre n'atteignent pas?

Est-on meilleur et plus heureux?

J'ai peur qu'il n'en soit un peu de la société actuelle comme des spectacles modernes.

La salle est plus belle et la pièce est moins bonne.

Des siéges élégants et de jolies dorures ornent l'intérieur du monument, mais des paroles grossières, exprimant des idées vulgaires, s'y débitent sur la scène.

Les coussins élastiques et de larges fauteuils tiennent le corps à l'aise, mais l'esprit est blessé par des choses choquantes qui révoltent la raison.

L'air de la salle est purifié et la lumière y est éclatante, mais au lieu de vous montrer des sentiments généreux sortant du cœur des hommes de bien, pour charmer votre esprit et y laisser de doux souvenirs, on vous étale tout cet égoïsme honteux et cet intérêt personnel qui attristent la pensée.

En sortant du théâtre, autrefois, vous aviez le corps un peu endolori par les mauvais siéges, mais vos meilleurs sentiments étaient exaltés par la vue d'actes généreux et de dévouements héroïques.

Après un ouvrage où la peinture des beaux côtés de l'âme humaine vous élevait au-dessus des intérêts ma-

tériels, vous auriez tendu la main à votre ennemi, vous vous seriez dévoué à votre ami, à votre patrie, au bien de tous.

Quand vous quittez, maintenant, la belle salle, le bon siége où vous avez écouté à votre aise quelque pièce nouvelle, où toutes les bassesses humaines vous ont été révélées sous prétexte de vérité, vous mettez la main sur votre poche pour qu'on n'y prenne pas votre bourse, vous mentez à votre ami, dont vous vous défiez, et vous vous moquez impitoyablement de ceux qui s'occupent du bonheur des autres, et que vous appelez des socialistes.

C'est que les changements de la littérature ne sont pas heureux, et qu'ils ont agi sur la société. On a ridiculisé tout ce qui était d'un ordre élevé et délicat, pour y substituer l'apothéose de choses grossières, égoïstes et malsaines à l'esprit. Les écrits de nos jours ont abaissé le niveau intellectuel en peignant le vice et le laid, au lieu du beau et de la vertu, et, ce qui me paraît grave et m'afflige profondément, car j'aime notre pays comme un enfant aime sa mère, c'est qu'on y a perdu tout esprit de justice. L'intérêt ou le caprice décide tout.

L'esprit de justice est une des plus belles facultés de l'intelligence humaine, et c'est aussi une des bases les plus solides de toute société.

Le jour où l'esprit de justice disparaît des relations

que les hommes ont entre eux, il ne reste plus que l'habileté.

Cela forme une société de dupes et de fripons.

Mais bientôt les dupes s'instruisent à cesser de l'être, et une société où tous sont coquins ne peut pas subsister longtemps.

Ceux qui écrivent devraient réunir leurs efforts pour retenir la société sur cette pente malheureuse, et chercher à élever toutes les pensées vers les hautes régions de la justice et de l'équité.

Lorsque les romans de *Grandisson* et de *Clarisse* excitaient si vivement la sympathie de la société anglaise, on dit qu'ils produisirent des types admirables de dignité, de tendresse et de vertu, par l'envie d'atteindre à la perfection dont ils offraient de si beaux modèles. Ne serait-ce pas alors avec frayeur que l'on devrait voir de notre temps s'éveiller de si vives sympathie pour les Rigolboches et les Robert-Macaires, et n'y aurait-il pas de grandes raisons de s'attrister ?

Ce sont encore des efforts malheureux que ceux qui ont tenté de changer la religion, et jamais l'idée républicaine et le principe socialiste les plus avancés n'iront aussi loin en fait d'égalité et de fraternité, que la *doctrine chrétienne des premiers siècles du christianisme*, quand les plus grandes dames de Rome, et jusqu'à des impératrices quittaient leurs palais pour venir fraterniser avec le peuple, dans les catacombes,

et y apportaient leur argent et leurs bijoux pour soulager la misère ; où le vieil univers rajeuni, voyant dans *la croix* toutes les grandes questions résolues, attendait un bonheur infini de la mort. Ce qu'on veut mettre à la place est bien triste. Car, en faisant de l'espèce humaine des corps sans âmes, et de l'univers un monde sans Dieu, on ôte tout refuge au malheur; si les cieux sont déserts, où donc élèvera-t-on les yeux quand on aura perdu toute espérance sur la terre? Avant de supprimer Dieu, l'âme et l'éternité, il faut supprimer la mort, sans cela, la vie serait trop désolée. Comment survivrait-on à ceux qu'on aime, si l'on n'espérait pas les retrouver un jour? et que deviendraient les pauvres mères qui auraient perdu leurs enfants?

Une erreur consolante ne vaudrait-elle pas mieux qu'une vérité qui doit désespérer?

Les choses les plus frivoles, comme les choses les plus sérieuses, ont eu aussi leurs innombrables changements. Ainsi, les modes, qui subissent de continuelles variations, sont à présent fort peu agréables. Un luxe effréné, qui se manifeste par le plus mauvais goût, des habitudes ignobles qui attirent les gens riches désœuvrés et en évidence, vers tout ce qui révèle les penchants grossiers et vicieux, annonceraient pour notre pays une époque de décadence, s'il ne s'élevait pas des classes laborieuses, de vigoureux esprits nouvellement admis aux lumières intellectuelles qui pro-

mettent à la France une génération forte et honnête. Car il y a là, et aussi dans toutes les classes de la société, de jeunes hommes qui travaillent à l'écart et grandissent loin du monde des plaisirs, dans l'étude de graves et salutaires pensées, et dans l'habitude des généreux sentiments.

Disons encore que les grands travaux industriels qui s'organisent de toutes parts entre gens de tous pays, doivent avoir d'heureux résultats pour éteindre les haines nationales que l'on entretenait entre les peuples dans les idées de guerre. La guerre, ce grand fléau inventé par les hommes, disparaîtra un jour parmi les nations civilisées.

Alors, que de forces, que de temps, que d'intelligence, que d'argent, absorbés par la guerre et par les armées permanentes pourront être employés à des travaux agricoles? Comme on pourra faire du sol de la France un magnifique jardin productif et charmant. C'est surtout en augmentant les denrées de consommation qu'on détruira la misère... Tout enfant naissant sur la terre de France recevra d'abord l'éducation, et trouvera ensuite les moyens de vivre par son travail. J'avoue que c'est surtout dans ce que l'empereur Napoléon III fait pour arriver à ce but, que je l'admire profondément... Il y a bien encore les embellissements de Paris qui me charment, car je pense avec les anciens que le beau est l'éclat du bien... J'avoue-

rai aussi que j'ai une certaine sympathie pour M. Haussmann, qui seconde si bien les vues du souverain, et qui a le courage de faire de bonnes choses pour les Parisiens. Un jour viendra où la reconnaissance retiendra et bénira son nom.

Car les améliorations matérielles sont admirables dans Paris, les monuments, les boulevards, les promenades, toutes ces merveilles inouïes qui charment les regards doivent concourir certainement à relever les idées par la contemplation du beau. Le culte de la Grèce pour la beauté n'a-t-il pas suffi à sa civilisation pour l'élever si haut, que sur plusieurs points elle n'a jamais été surpassée? Ce sentiment du beau a fait atteindre le talent de ses artistes jusqu'au secret de l'idéal; il a exalté le cœur de ses citoyens jusqu'aux plus sublimes actions, et il a élevé jusqu'à la plus haute beauté morale l'intelligence de ses philosophes.

Espérons donc, car si les révolutions nombreuses de notre époque, en déplaçant plus d'une fois le bien et le mal, ont affaibli et troublé le sentiment de la justice, et si des ouvrages imprudents ont altéré le sens moral, le calme, le bien-être, la connaissance du vrai et la vue du beau ramèneront les esprits aux principes de l'équité et éteindront toutes les divisions qui s'opposent au bonheur général; notre siècle s'est mis en marche vers la terre promise; sans doute il n'est pas encore arrivé, et l'on doit craindre qu'il ne s'égare en route;

mais, si je ne puis pas dire que j'ai vécu dans le meilleur des mondes possibles, je dois reconnaître que ma vie s'est écoulée dans un petit coin de la terre où l'on s'agitait le plus possible pour chercher le bien et le beau.

Heureux sont ceux qui peuvent y contribuer. N'eussent-ils apporté qu'un imperceptible grain de sable au monument de l'avenir qui doit abriter le bonheur général, n'eussent-ils fait qu'éveiller un moment dans un cœur cette sympathie pour la justice et la vérité qui peut un jour réunir tous les hommes dans des sentiments d'affection et d'équité, ils auraient bien employé la minute qui nous est accordée dans cet infini sans limites où nous passons si rapidement.

FIN

TABLE DES MATIÈRES

Introduction . v

PREMIER TABLEAU
LE MATIN

Un Salon sous la Restauration. 1

DEUXIÈME TABLEAU
LE MILIEU DU JOUR

Un Salon sous le règne du roi Louis-Philippe. 65

TROISIÈME TABLEAU
LE MILIEU DU JOUR

Un Salon sous la République de 1848. 151

QUATRIÈME TABLEAU
LE MILIEU DU JOUR

Un Salon sous l'Empire de Napoléon III. 233

CINQUIÈME ET DERNIER TABLEAU
LE SOIR

Un Salon sous l'Empire de Napoléon III. 299
Coup d'œil sur la destinée des femmes en France. 367
Épilogue. 381

PARIS. — IMP. SIMON RAÇON ET COMP., RUE D'ERFURTH, 1.

www.ingramcontent.com/pod-product-compliance
Lightning Source LLC
Chambersburg PA
CBHW051353220526
45469CB00001B/233